U0016666

憑空而來

Nothing

伍迪·艾倫 回憶錄

Woody Allen

伍迪·艾倫 著

陳麗貴 譯

Autobiography

獻給最棒的宋宜

我想要一手掌控她
卻發現我的手臂不見了

# 目次

# 伍迪・艾倫的呈堂證供

鴻鴻（詩人、導演）

伍迪・艾倫本身就是一個傳奇的「現象」。他一生住在紐約，熱愛紐約，電影多以紐約為背景，充滿在地色彩與生活情味，也成為紐約電影的頭號代表人物。他一向來自編自導（還經常自演），代表作多不勝數，往往創造風潮。演員雖然有固定班底，如黛安・基頓、米亞・法羅、茱蒂・戴維斯，但在他片中串流的熠熠紅星不下百位，從演技派高手（如凱特・布蘭琪、珍娜・羅蘭絲、安潔莉卡・休斯頓、金・哈克曼、西恩・潘）到明星名流（包括歌蒂・韓、李奧納多、潘妮洛普、茱莉亞・羅勃茲、瑪丹娜、卡拉・布魯妮），都不計片酬與戲份出演，在千篇一律的片頭片尾字幕上，按字母順序列名。他合作的攝影師也都是歐美大師的愛將，包括拍出《教父》的戈登・威利斯、柏格曼的班底司文・尼克維斯特、安東尼奧尼的班底卡洛・狄帕瑪、以及貝托路奇的班底維托里歐・史特拉羅。

多年來我上電影編劇課，伍迪・艾倫是必教的典範。他雖出身搞笑藝人，幹起編劇來卻毫不馬虎，有本事把每一場戲都寫出精準的功能和意外的效果，以及情趣和滋味。他取法歐陸大師，許多他自認是在美國拍片的歐洲導演，作品在歐洲也往往比美國更受歡迎。

尼斯、羅馬、巴塞隆納，為這些歷史名城拍片，卻魅力不減。從一九六九年《傻瓜入獄記》入行，平均每年拍出一部作品，以低成本換取創作自由，不受大片廠箝制。他向來自編自導直到晚近才遊走倫敦、巴黎、威景，

電影都有所本，比如《星塵往事》是費里尼《八又二分之一》的美國版，《另一個女人》是柏格曼

《野草莓》的女性版，《甜蜜與卑微》是費里尼《大路》的爵士樂版，《情遇巴塞隆納》則有如楚

浮《夏日之戀》的完整倒影，甚至《仲夏夜性喜劇》致敬莎士比亞、《非強力春藥》活用希臘悲

劇、《愛與死》援引俄國小說。他還擅長「收編」各種影史類型再加以顛覆，如《影與霧》之於德

國表現主義、《大家都說我愛你》之於歌舞片、《變色龍》之於紀錄片。

其實他很像義大利電影詩人巴索里尼自況的，是個風格拼貼者，而非原創者。然而奇妙的是，

所有風格和主題一經他料理，都打上強烈的個人印記：尖銳的嘲諷、荒謬的逆轉、人性愚騃面的剝

露、以及絕妙的對白。他對於人擺盪在理想自我與真實自我間的差距，具有高度透視力，這構成他

每一場戲的精髓。雖然他大多數作品都是喜劇，但其中某些抵達的人性黑暗面卻令人悚慄，如《罪

與愆》和《愛情決勝點》，但他毫不避諱，也不隱瞞，像他最推崇的導演柏格曼一樣，對自我及觀

眾誠實。然而伍迪最與眾不同的，是他的善於自嘲——這可不是每個偉大藝術家能夠擁有的特質，

也是許多他的模仿者難以企及的主因。

因此，雖然已有諸多傳記及訪談問世，這本由他自己寫作的告白，卻顯得無可取代，因為：

「老兄，你正在讀一位酷愛黑幫的厭世文盲的自傳。」一般自傳少不了自吹自擂、隱惡揚善，伍迪

的自傳剛好反其道而行，不斷貶低自己。一般藝術家會暢談自己喜歡的文學、電影，他當然也會，

不過他更熱中暴露自己沒看過哪些名著名片，或是對《熱情如火》、《迷魂記》無感。不過這也顯

示出他充分的自信——他越把自己說得一文不值，讀者越佩服（就算這麼白目，他還是拍出了不起

的電影！）所以，贏家還是他。

伍迪‧艾倫的最神奇傳說，莫過於他是個被電影耽誤的音樂家，喜愛在爵士樂隊中演奏豎笛，勝過參加頒獎典禮（其實是他有社交恐懼，以及不認為藝術應該拿來競賽）。看他如何戳破這個神話：「我，一個天真的笨蛋，並未認清自己」並沒有那種天賦，這是我的宿命，儘管我投入這麼多熱情與對音樂的愛，我依然無法超越一個無足輕重的音樂人，之所以被勉為其難地接受，只是因為我在電影事業的成就，在爵士音樂中我是完全一毛不值。」然而，我看到的卻是即使欠缺天賦，卻無比喜愛到可以為之放棄一切的熱情。是這種熱情，讓他即使電影類型多變，配的卻幾乎永遠是老派紐奧良爵士樂，那也才成就了他用電影來互動、來即興、來冒險的獨一無二的藝術家。

從沒好好受過教育的伍迪‧艾倫（即使申請到紐約大學念電影還是被死當），卻成為觀眾心目中可與高達比肩的知識份子型導演，伍迪‧艾倫不斷撇清那是一大誤會，他只是想追高尚女生才努力掉一點書袋。然而，能用幽默方式掉書袋，卻也不是半調子所能為。我看到的是他把偉大概念和芝麻綠豆小事連結起來，用小人物的凡俗日常解釋／解消那些概念的偉大，例如：「事實上，整個宇宙都會消失，再也找不到可以打帽樣的地方。」或「若上帝真的存在的話，何以祂對於所有這些祈求與奉承的回報，是糖尿病與胃食道逆流。」

談到上帝，無法忽略他的猶太血緣。伍迪‧艾倫懂得笑料的最重要意義，就是幫助大家釋放存在的焦慮。他自己的焦慮既源自個人的瘦小與無能，也源自身為猶太人的身分。猶太情結在他的電影裡如影隨形，但他畢生頑抗。回憶錄中坦承他自幼痛恨課後要上的希伯來語學校，直言：「我從來不認為若真有上帝的話祂會偏愛猶太人。」

當然，不只對上帝，伍迪‧艾倫對所有崇高的事物——無論是神聖或凡俗的，都嗤之以鼻。他

痛恨學校：「其實整個日常規範，就是設計來確保每個人都學不到任何東西。」拒絕服役：「體檢

那天，我假裝推著獨輪車，宣稱自己是一個殘障人士，必須臥床休息。扁平足、氣喘、弱視、膽囊

息肉、過敏、脊椎側彎、橫膈裂孔疝氣、旋轉肌腱撕裂、五十肩、暈眩、愛麗絲夢遊仙境症候群等

等。」喜愛的是電影和女人：「是啊！我喜歡女孩子，不然我該喜歡什麼呢？九九乘法表嗎？」

喜歡女孩子無罪，但卻可能引起慘重災禍。這本回憶錄最引人注目之處，除了伍迪·艾倫歷數

每部作品的因緣與構想，應該便是他的性騷擾疑案。這項指控發生於一九九二年，伍迪與多年女友

兼合作夥伴米亞·法羅的養女宋宜戀愛，在伍迪和米亞爭奪兒女監護權期間，米亞指控他猥褻不到

七歲的養女狄倫。此案經多方調查認為並不可信，包括伍迪通過測謊但米亞拒絕接受測謊。時年

十一歲的養子摩西選擇站在伍迪這邊，指稱米亞教唆狄倫說謊，此說也獲得曾為米亞幫傭的兩位女

士證實。但檢察官放話說不起訴只是為了保護年幼的狄倫，引起噬血媒體更多想像。

此案引起同情的關鍵證物，為米亞詢問狄倫事發過程的影像，七歲的狄倫在米亞追問下，道出

伍迪對她曖昧的舉止。我們猶如踏入《灰闌記》的道德難題，看兩個大人搶一個小孩。在元雜劇

裡，生母不忍小孩受苦而放手；但在布萊希特的現代改編版裡，是養母心疼小孩而選擇放棄。判案

沒有絕對準則，畢竟法官也是凡夫俗子。後來西西寫出具有政治諷喻意味的小說版〈肥土鎮灰闌

記〉，讓小孩說出「我要走出這個白粉圈兒。我有話說。」事隔三十年後，成年的狄倫確實說話

了，石破天驚。這次擔任審判的不是法庭，而是輿論。狄倫在#MeToo風潮中再度指控伍迪當年的

行為不當，造成海嘯影響，伍迪的影片無法在美國放映，HBO旋即推出觀點一面倒的紀錄片，合

作過的演員也分成兩邊，部分和他割席甚至捐出片酬，部分（以及伍迪的前妻和前女友們）則堅定

支持他們認識的伍迪。

真相只有一個，狄倫受到了傷害。但傷害她的，是猥褻她的養父，還是為她洗腦的養母？卻撲朔迷離。若米亞陳述為真，伍迪是個狼父，那就表示他幾十部作品中的寬容、睿智、坦誠是假面，這傢伙骨子裡是個會對不到七歲的小孩伸出狼爪的變態。如他的電影《罪與罰》所區別，如果說和小他三十五歲的宋宜相戀並結婚生子，是招人物議的小過（畢竟宋宜已經二十二歲，並非未成年），那麼性騷擾未成年兒童，則是天理難容的大罪，而且還發生在他陷入新熱戀的期間，這個人的邪惡（和愚蠢）程度，實非常人所能想像。

但若伍迪陳述為真，他與宋宜的戀情，是一椿拯救被家暴女孩的英雄行徑。而米亞的指控，則是一個當代米蒂亞的女性復仇計畫──針對情感背叛的男人傑森，奪走他鍾愛的孩子（在眾小孩當中，伍迪最疼愛摩西和狄倫），甚至摧毀他的聲名，讓「醜聞」與他所有作品劃上等號，再也洗不清。伍迪電影中經常出現的情節／情結：對少女的興趣與好奇，提供了大眾可以附會想像的材料。

就像伍迪‧艾倫的電影《雙面瑪琳達》一樣，每個故事可以有悲喜兩種版本。無論哪一個版本，都神似伍迪拍過的劇本，只是這故事的主導權不在他身上，而在爍金的眾口。伍迪從前的豐功偉業，在此刻，既是正面、也是負面資產──有人會因為他是天才，而拒絕相信他也有陰暗面；也有人正因他是天才，而更容易認同被加害者聲名所壓抑的受害者。我們可能永遠等不到一個神探白羅，來提出無懈可擊的真相，讓真正的罪犯現形並且伏法，但至少，我們可以像白羅一樣，不畏瑣細地對每位嫌犯一再提問，得出我們內心最接近真相的解答。

這本回憶錄便提供了單方面的完整說法。雖然，它在美國引起的出版風波，反映了甚囂塵上的「取消」文化。但我以為，問題不在於是否要不計代價地崇拜藝術家或文化英雄，而在於能否不被道德判斷先行的情感綁架。即使法庭定罪的死刑犯，我們都還會想要傾聽或甚至平反，退一萬步說，就算伍迪是個十惡不赦的罪犯，難道不該讓他提出他的呈堂證供？

而我相信，一讀這本書，不但對伍迪・艾倫身為一個複雜的人格及創作心理，會有許多第一手的認知；對於他深陷並極力抵抗的各種人生與自我困境，也會多一些觀照與理解。至於，讀後是憤憤不平、還是哀矜勿喜，就是每位讀者自己的事了。畢竟當《開羅紫玫瑰》的偶像回到銀幕中，電影院燈光亮起時，我們還是要面對無可迴避的真實人生，只是，手中多了一面鏡子。

# 如是我聞——伍迪‧艾倫回憶錄譯後

陳麗貴

伍迪‧艾倫是我大學時代開始觸探藝術電影時最早認識的導演之一，他的《安妮霍爾》、《我心深處》，不論是詼諧幽默或是痛苦糾葛，都讓我在漆黑的戲院中，在光影幻化的銀幕上，冷不防地撞見幽微與孤獨的自己。

然而，後來我卻長久刻意疏離伍迪，不是因為電影不夠好，而是對他的過度自戀——幾乎每部電影都自編自導自演，每位男主角都儼然叨叨絮絮神經質的導演的化身——逐漸感到不耐。至於他驚動世界的醜聞：與米亞‧法羅養女的「不倫戀」，「性騷擾」七歲養女狄倫，「戀童癖」等等，則是後來才耳聞的事情。

二〇二一年疫情最嚴峻的時期，我意外地一頭栽入《憑空而來：伍迪‧艾倫回憶錄》一書的翻譯，每天十幾個小時的工作，長達七、八個月的時間，辛苦程度幾近爆肝。但是，在疫情蔓延，無法外出的時期，這份工作也讓我得以維持某種生活的紀律與精神的平衡，感謝總編將這份「苦差事」託付於我。

確實是苦差事，翻譯工作本就不容易，翻譯伍迪‧艾倫尤其困難。脫口秀演員出身的伍迪喜歡大量使用俚語、雙關語，各種促狹的、反諷的、左刮右削的、招蜂引蝶的、欲自謙實貼金的連珠

炮，對異文化的閱讀者自是很嚴峻的挑戰；此外，被譽為「文藝復興人」的伍迪在行雲流水、天馬行空的書寫中，夾帶著龐雜的知識：歷史的、文化的、科學的、藝術的、社會的、個人的、紐約的、……世界的……雖然他自稱只是「擅於挪用一些偉大學識的片段」，並非真正的「知識份子」，但是卻足以讓翻譯者為尋求準確譯法而上窮碧落下黃泉，苦思、苦查，直至精神耗弱、白髮叢生。我常跟另一半開玩笑說，如果我年輕一點，記性好一點，翻譯完這本書之後，我也可以成為半個「文藝復興人」了。

多虧定居加拿大的友人，英語教職退休的許建立老師的協助，慷慨接受我不時疲勞轟炸式的詢問，遇到連他都不懂的問題時，還特別勞動他的太太、女兒，還有他博學多聞的連襟大衛‧柯斯比（David Cosby）一起幫忙解決疑難雜症，儼然成為我堅強的後援團隊；他們真的是本書得以完成的貴人。

不過，翻譯此書的壓力不止於此，環繞在伍迪周圍的種種傳言，才是我最大困擾之所在。這是一本被#MeToo運動所抵制，被美國Hachette圖書集團撤銷出版的書；雖然後來改由Arcade出版社出版，並成為暢銷書。偶而詢問周圍的朋友，多半因為耳聞伍迪的性騷擾案而排斥他，甚至連遠在加拿大協助翻譯，與我沒有直接聯繫的大衛‧柯斯比都提出質疑：「……伍迪這句話顯然是在為自己辯護，你的翻譯朋友對他是持什麼態度？」

身為女性影像學會前理事長，前台北市女性權益促進會理事，我該持什麼態度？我該如何看待伍迪？我是否會被伍迪洗腦？是否會因為翻譯這本書而「一世英名」毀於一旦？（最後這點當然是自抬身價的過慮，因為本來就沒有什麼英名可毀。）這些問號在翻譯的過程中，不斷地在我心中反

覆敲扣。而，我，終究只是一個小小翻譯工，既無法美化他，也無法醜化他，我只能盡我所能忠實於原著。

當我也被「丹麥王子附身」，陷入 to be or not to be 的兩難時，史明歐吉桑的話語再一次成為指引我的明燈：「要先做一個好人，才能成為一個好的台灣人。」同樣的，「要先做一個好人，才能成為一個好的社會運動者。」一切的是非判斷應該建立於事實與真相，或許真相將永不可得，但是對充分的資訊的追求，才能讓我們減少誤判的可能。

眾所周知，成年之後的狄倫，在 #MeToo 運動風起雲湧的社會氛圍下出面拍攝紀錄片，控訴曾遭伍迪性騷擾；儘管已經事隔三十年（啊！已經是上個世紀的事了），已經不可能在法律上翻案，但輿論的壓力仍然對伍迪造成重傷害；不只伍迪的電影在全美國遭到抵制（但是在歐洲仍大賣），許多演員也公開跳出來譴責他，並與他切割。原本一年出一部電影，堪稱美國最多產的導演之一的伍迪，遭到前所未有的反挫。面對此一橫逆，伍迪霸氣地回應說：「我喜歡拍電影，但是如果我從此沒有再拍任何一部，我也不在乎。我很喜歡寫劇本，如果沒有人要製作我的劇本，我會很高興寫書，如果沒有人要出版，我會很高興為自己而寫，我有自信如果這本書寫得好，總有一天它會被人發現並且閱讀，如果寫得不好，那麼最好不要有人看到。」

書中他回顧自己的人生，檢閱自己所拍過的電影，並為自己被指控性騷擾之事強力辯護。這是一個八十七歲，依舊創作不歇的電影人，為自己的名譽與歷史定位做最後的奮力一搏！委實令人不勝唏噓。雖然他表示並不在意自己的歷史定位，並以其一貫的戲謔與臭屁說：「與其活在大眾的心中或思想中，我寧可活在我自己的公寓裡。」

法國哲學家伏爾泰曾說：「我並不同意你的觀點，但是我誓死捍衛你說話的權利。」即使是死刑犯也有為自己辯護的權利，伍迪當然有為自己辯護的權利，不論我們是否接受；何況，三十年前刑事法庭上他並未被判有罪。當然也有人質疑美國司法的公平性，就如同對台灣司法的質疑。

唉！人生就是這麼艱難，就像伍迪的電影。

最後，身為一個小小翻譯工，我只想說，這是一本充滿伍迪式風格：叨叨絮絮（又是叨叨絮絮）、一氣呵成，結構特殊、節奏明快、既幽默又生猛的書。伍迪面對創作的認真執著，近一甲子的創作生涯，以近六十部水準之作，叩問人生的永恆難題，斟酌倫理的糾纏困局。於市場反應平平或作品遭到惡評時，他一笑置之，或自我解嘲；於獲獎或褒揚時，他淡定如常，兀自吹他的克拉里內德，或持續著進行中的新創作。這種態度，對於有志從事電影工作或藝文創作者，深具啟發意義。

譯完此書，我很希望能夠看到狄倫的紀錄片，也希望看過狄倫的紀錄片的人能讀一讀這本書。

1

如同《麥田捕手》的主角荷頓，我不想要像《塊肉餘生錄》（*David Copperfield*）中的大衛・柯波菲爾德盡講些有的沒的廢話；雖然，就我的個案而言，或許你會更想知道一點關於我父母的事情，比閱讀我本人還更有興趣。就像我的父親，出生於布魯克林還到處是農場的時代，曾經是布魯克林道奇隊的球童、詐賭者、組頭，一個短小精幹的猶太人，穿著啪哩啪哩的襯衫，梳著油亮油亮的海結仔頭，就像喬治・拉福特（George Raft）[1]。沒唸高中，十六歲加入海軍，在法國行刑隊服役時曾槍殺一名美國水手，因為他強暴了一名當地女孩；他也是一名得過獎的神槍手，隨身帶著手槍，隨時準備扣扳機，直到一百歲白髮蒼蒼過世的時候，眼力依舊敏銳。第一次世界大戰的某個夜晚，在歐洲冰冷的海域中，他的船被岸邊某處飛來的彈殼擊中，船沉了。全軍覆沒，僅三個水兵游了數英里抵達岸邊，他是三個駕駛大西洋的水兵之一。所以，我曾經差那麼一點點就無法出生。戰爭結束了。他有錢的老爸對他極為寵愛，總是不假掩飾地偏愛他勝過其他兩位智能不足的手足，我的意思就是蠢蛋。小時候，他的妹妹總讓我聯想到馬戲團的針頭鬼。他的弟弟則脆弱、沒有血色，

1 譯註：喬治・拉夫特（George Raft），美國電影演員和舞者，在一九三〇年代和一九四〇年代的犯罪通俗劇中飾演幫派份子。

一副墮落頹廢的樣子，總是在伏拉特布希街（Flatbush）晃蕩，兜售報紙，直到像蒼白的威化餅一樣溶出、白掉、更白、消失。所以父親的父親幫他所喜愛的水手兒子買了一部真正拉風的汽車，而他就開著那部車凸遍全戰後的整個歐洲大陸。等他回到家的時候，我的祖父，抽著頂級古巴雪茄，已經把他的銀行存款又增加了好幾個零。有一天，他拖著一些咖啡袋四處兜售，經過法院大樓時，在階梯前遇到正被刑警押送的黑道大哥杜洛帕小子（Kid Dropper），小子一坐進警車，一位名叫路易・柯亨（Louie Cohen）的道上小弟突然衝上前朝著窗內開了四槍，我父親當場看得目瞪口呆。日後他把這一段當作床邊故事和我說了無數次，這可比那些兔子——佛蘿普希（Flopsy）、莫普希（Mopsy）、白尾兔（Cotton-tail）和彼得兔（Peter）——要有趣多了。

與此同時，企圖成為實業家的我父親的父親，買下一長串計程車，以及好多家戲院，包括米伍德戲院（Midwood Theater），我在這家戲院逃避現實度過了許多童年時光，不過這是後話，我得先出世才行。很不幸地，在那個小小的長期投資之前，我父親的父親爆發一陣狂熱，在華爾街投下越來越多賭金，你可以預測到下場如何。在某週四的股市大崩盤後，曾經揮金如土的他，立刻從雲端墜落成為赤貧。計程車沒有了，戲院沒有了，咖啡公司老闆們紛紛跳樓自殺。我父親突然間必須張羅自己的三餐，只得到處奔忙，開計程車，經營撞球間，設計各種騙局、賭博。夏天的時候他受聘為亞伯特・安納斯塔西亞（Albert Anastasia）到加州薩拉托加（Saratoga, CA）處理賽馬詐賭的問題，穿著光鮮、日進斗金、性感女郎；而就在那時，他不知怎麼的，遇見了我媽。鏡頭上搖。他究竟為何會和娜蒂在一偏遠鄉村的夏天是另一系列他喜歡津津樂道的床邊故事。他愛死了那樣的生活。

起，是一個可與宇宙間的黑暗物質相提並論的謎；兩人的不相配，就如同漢娜‧鄂蘭（Hannah Arendt）與納森‧底特律（Nathan Detroit），他們幾乎對每件事情都意見不合，除了對希特勒以及我的成績單之外。儘管語言上針鋒相對，他們的婚姻維持了七十年，我懷疑是為了互相洩恨。然而，我依然相信他們以自己的方式相愛，不過這種方式也許只有婆羅洲少數獵頭族才了解。

為了捍衛母親，我必須說娜蒂‧雪芮（Nettie Cherry）是一個很棒的女人，聰明、勤奮、甘於犧牲。她忠心耿耿、富於愛心，而且斯文正經，但是，她的外表，容我們這麼說，不太有魅力。數年以後，當我說母親看起來像滑稽演員格魯喬‧馬克思（Groucho Marx）時，人們還以為我在開玩笑。她晚年受困於失智症，享壽九十六。儘管晚年陷入瞻妄，她卻從來沒有喪失抱怨的能力，這方面的技能她已到達爐火純青的境界。父親輕輕鬆鬆邁入九十中旬，從來不曾因憂慮或擔心而失眠；即使在清醒時刻，也不曾有過這樣的念頭。他人生奉行的至高哲理是：「沒有健康，就一無所有！」比複雜的西方思想更加深刻的智慧，簡潔有力，就像幸運餅。而他保持健康，經常自誇：「沒有什麼事情會讓我煩惱。」母親則很有耐心地說明：「因為你太蠢了，所以沒有事情會來煩你。」母親有五個姊妹，一個比一個更平庸，而母親可以說是其中之最。我這麼說好了：佛洛伊德的伊底帕斯理論，說每一個人潛意識裡都想殺死自己的父親，娶自己的母親，這理論一碰到我母親就撞牆了。

令人悲傷的是，比起不太道德、花言巧語的父親，母親雖是雙親中較好的一位，比較負責任，比較誠實，比較成熟，但是我還是比較喜歡父親，每個人都是。我猜因為他是個甜蜜的傢伙，比較溫暖，不吝於表達熱情，而她卻總是咄咄逼人，不顧別人的感受。她是維持家庭於不墜的人，她在

一家花店擔任會計，處理家務，烹煮三餐，付清帳單，確保容器中有新鮮的乳酪，而我的父親，卻在我睡覺的時候將超出他所能負擔的鈔票塞入我的口袋。

這麼多年來，偶而他很難得地吉星高照贏了錢時，他會慷慨地和我們分享。父親每天簽賭，不論晴雨；這是他生活中近乎宗教儀式的事情。而且，不論他離開家時身上是帶著一塊錢，還是一百塊錢，他都在回家之前花光光。花在哪？嗯，衣服，還有其他基本項目，譬如，特殊加工會亂滾的高爾夫球，他可以用它來欺騙朋友。他也將錢花在我和妹妹蕾蒂身上，他慷慨大方地溺愛我們，一如他的父親曾經溺愛他一般。譬如，父親曾在包里街的酒吧擔任晚班服務生，沒有薪水，只有小費，然而每天早上起床時，還在讀高中的我會在書桌上看到五塊錢。我所知道的其他小孩一個星期只拿到五毛或一塊的零用錢，我卻每天得到五塊錢！那我怎麼用這些錢呢？外出大吃，買魔術道具，充實我的紙牌或擲骰遊戲。

你看，我成為一個業餘的魔術師，因為我熱愛一切與魔術有關的事物。我喜歡做需要獨處的事情，例如練習魔術手法，吹喇叭或是寫作，因為這些事情讓我可以遠離人群，沒有任何理由可以解釋，我不喜歡也不信任「人」。我說「沒有任何理由」，因為我來自一個充滿愛的大家庭，家人對我非常好。似乎我就是一個天生卑鄙的人。與此同時，我會獨自坐著練習紙牌操作、移動錢幣、操控桌台、假洗牌、假切牌、發底牌、掌中藏牌。總而言之，對於一個天生卑鄙之人來說，從帽子中拉出一隻小兔子，到知道如何在紙牌做手腳，算是一個小小的躍進。遺傳了父親不老實的基因，很快地我就忙於撲克牌騙術：洗牌移牌、發兩張底牌、假切牌，將每個人的零用錢搜刮入袋。

談自己談夠了，我人生的起跑點就是這麼低賤。我已經讓你知道我的父母親，卻還沒有和你提

到母親是在哪裡生下她的小混球。我父親過著順風順水的生活，而我的母親——迫於現實，必須處理所有日常生存的嚴肅問題——全都是工作，毫無趣味可言。她很聰明，但沒讀過什麼書，關於這點，她會率先告訴你：「以『常識』為榮！」坦白說，我覺得她太嚴厲太咄咄逼人，不過，這全都是因為她希望我能長成有份量的人。當她驚見我在五、六歲所做的智力測驗結果時，我不想告訴你數字，但是她印象非常深刻。他們建議最好把我送到專門為聰明小孩設立的杭特學院附設學校就讀，不過每天長途火車來回布魯克林和曼哈頓，讓輪流送我去搭地鐵的母親和阿姨們感到麻煩，於是他們就把我轉回九十九公立小學（P.S. 99），一所老師都很古板保守的學校就讀。我痛恨所有的學校，即使我留在杭特學校，也可能學不到什麼東西。媽媽總是對我怒目相向，數落我為什麼智商這麼高，學校表現卻完全像個白癡？試舉一例說明我課業的低能：高中時我讀了兩年的西班牙文，進入紐約大學時我趕緊取得修習大一西班牙文的許可，就像我完全沒學過一樣。你相信嗎？我竟然被當了。

　　無論如何，我媽媽的聰明才智並沒有延伸至文化層次，不論是她或是我爸，他們的學業程度從來不曾超越棒球、皮納克爾牌戲（Pinocle）、霍帕龍‧卡西迪（Hopalong Cassidy）牛仔英雄電影；他們從來不曾，一次也沒有，帶我去看表演或美術館。我第一次看百老匯表演是在十七歲的時候，而且是在逃學的時候發現了繪畫，因為需要一個溫暖的地方閒逛，而美術館多半免費或很便宜。我可以很篤定地說，我的父親從來沒有看過一齣戲，或者逛過畫廊，也不曾讀過一本書。我父親有過一本書：《紐約黑幫》（The Gangs of New York），這是我成長過程中唯一瀏覽過的一本書，它使我對黑幫、罪犯和罪行產生了濃厚的興趣。我熟知黑幫，如同大部分男孩熟知球員一樣。我也知道

棒球選手，但是不像我知道「血腥吉普」（Gyp the Blood）、「行賄點鈔手」傑克・古茲克（Greasy Thumb Jake Guzik）、「猶太殺手」提克－托克・坦恩包姆（Tick-Tock Tannenbaum）那麼熟悉。喔！我也知道電影明星，感謝我的表姊麗塔，她在她的牆上貼滿來自《現代銀幕》（Modern Screen）電影雜誌的彩色肖像，我現在不多談她，因為她是我成長過程中真正的亮點之一，值得用更大的篇幅來描繪。但是除了亨佛萊・鮑嘉（Humphrey Bogart）、貝蒂・格萊寶（Betty Grable），還有賽揚（Cy Young）贏了幾場比賽，哈克・威爾森（Hack Wilson）一個球季打了多少打點，誰為辛辛那提隊連續投了兩場無安打比賽，我還知道阿貝・雷爾斯（Abe Reles）可以向警方招供，但是無法逃脫，還知道歐尼・麥登（Owney Madden）落網所在地，以及為什麼匹茲堡・菲爾・史特勞斯（Pittsburgh Phil Strauss）選擇使用碎冰鑽當武器。

除了《紐約黑幫》外，我的藏書全都是漫畫。一直到十八、九歲我都只讀漫畫書。我的文學英雄不是《紅與黑》的男主角朱利安・索海爾（Julien Sorel）、《罪與罰》的主角拉斯柯尼科夫（Raskolnikov），或是福克納小說中「約克納帕塔瓦郡」當地的土包子；我的英雄是蝙蝠俠、超人、閃電俠、超級潛艇員、鷹俠。沒錯，還有唐老鴨、兔寶寶和阿奇・安德魯（Archie Andrews）。

老兄，你正在讀一位酷愛黑幫的厭世文盲的自傳；一位沒有文化的孤獨者坐在三面鏡前面，反覆演練一副撲克牌，如何運用障眼法，在神不知鬼不覺的情況下變出一張黑桃 A，然後騙到一些賭金。

沒錯，我最終會被塞尚沉重的蘋果，和畢沙羅（Camille Pissarro）的巴黎街道雨景所震撼，但是，就如同我所說，那只是因為我在下雪的冬日清晨翹了課，需要打發時間。那年我十五歲，被迷住了，面對馬諦斯和夏卡爾、諾爾德（Emil Nolde）、克爾赫納（Ernst Ludwig Kirchner）、施密特－羅特盧

夫（Schmidt-Rottluff）、畢卡索的《格爾尼卡》，還有超狂牆面尺寸的傑克遜・波洛克（Jackson Pollock）的巨畫、貝克曼（Max Beckmann）的三聯畫、路易斯・奈佛遜（Louise Nevelson）的黑色雕塑。在現代美術館的咖啡廳吃完午餐，緊接著到樓下的放映室看老電影。卡蘿・倫芭（Carole Lombard）、威廉・鮑威爾（William Powell）、史賓塞・屈賽（Spencer Tracy），這一切難道不會比史瓦布小姐令人討厭的要求，背出郵票法的日期或是懷俄明州的首府，要有趣得多嗎？然後，在家中的謊言，第二天到學校的藉口，慌慌張張，支吾其詞，偽造的紙條，又被抓包了，父母抓狂了。

「但是你的智商這麼高啊！」且慢，讀者們，智商沒有那麼高啦！不要從我母親的哭號，就以為我是可以解釋何謂「弦理論」（String Theory）的天才。從我的電影你可以看出，雖然有些娛樂價值，但是我可從來沒有想要傳播什麼新的教義。

此外，我不會不好意思承認──我不喜歡讀書。不像我的妹妹，她很愛讀書。我是個懶惰小孩，對翻開書本毫無興趣。為什麼要讀書呢？收音機和電影可有趣多了。它們比較不嚴苛而且比較活潑生動。在學校裡，老師們從不知道如何引導你，讓你學會享受閱讀。他們所選的書和故事都很沉悶、愚蠢、呆板。他們為男孩或女孩精挑細選的書中，沒有任何一本比得上《塑膠人》（Plastic Man）和《驚奇隊長》（Captain Marvel）。你想想，一個慾火中燒（再一次與佛洛伊德作對，我從來沒有潛伏期），喜歡亨佛萊・鮑嘉・詹姆斯・賈納（James Cagney），和廉價性感金髮美女所演的黑幫電影的孩子，會讀得下一百遍〈聖誕禮物〉嗎？她賣了她的長髮為他的錶買了一條錶鍊，他賣了他的錶來幫她買一隻梳子，我從中得到的寓意是：還是給現金比較保險。我喜歡連環漫畫書，就像散文一樣輕鬆；後來學校開始介紹我讀莎士比亞，他們使用的強迫方式，教人在課程結束

之後，但願有生之年永遠不要再聽到：「汝聽！懇求汝！」或是「且慢！」

總之，我一直到高中末期才開始閱讀，那時賀爾蒙正發揮作用，我第一次注意到那些女孩──蓄著長長的直髮、不擦口紅、畫淡妝、穿黑色帽T、黑色窄裙、提著大皮包，裡面裝著《蛻變》，並在邊緣上標註著：「真的，非常真實！」或「參見齊克果。」不論出於何種非理性的肉體特質，我總是被這些女人深深吸引，但是當我要求約會，問她們是否一起去看場電影或棒球賽時，她們總是寧願去聽塞戈維亞（Andres Segovia）彈古典吉他，或者去外百老匯看尤涅斯柯（Eugene Ionesco）的戲劇。在我說出：「我等一下再回覆妳」之前，總是一段又長又尷尬的沉默。然後，我連滾帶爬地趕緊去查塞戈維亞、尤涅斯柯究竟是何方神聖？可以這麼說，這些女孩對於下一期《美國隊長》（Captain America）並不熱中，甚至對我唯一會引用的詩人米奇・史皮蘭（Mickey Spillane）也是如此。

後來我終於約到一位美妙的波希米亞風格的小金橘，但是結局對我倆卻是如此慘烈。對她而言，從傍晚一開始她就發現，她與一位連史蒂芬・迪達勒斯[2]所代表的地位都不知道的愚蠢文盲困在一起；對我的打擊則是，我了解到自己是真正的「精神營養不良症患者」，而且，若我希望親吻到那些沒有塗胭脂的嘴唇，或者再一次見到她，我必須真正潛心鑽研比《死吻》（Kiss Me Deadly）或是職棒大聯盟投手魯布・瓦德爾（Rube Waddell）的一點趣聞軼事，就可以蒙混過關，我必須好好讀一讀巴爾札克、托爾斯泰和艾略特，如此我才能支撐我們的談話，不至於因為小姐突然宣稱得到黃熱病，必須將她送回家。然後我會淪落到杜布羅餐廳（Dubrow's Cafeteria），與其他同在週六夜被三振出局

的受難者一起懺悔。

不過這些慘烈經驗還是未來式。現在你對我的父母已經有一些粗略概念，我要來提一下我唯一的手足，我的妹妹。然後，我會再回到原路，等我出生之後，故事就會突飛猛進。

蕾蒂小我八歲，理所當然地在她即將出世之前，我的父母親以完全錯誤的方式來讓我有所準備：「你妹妹出世後，你不會再是大家的關心重點，所以不要再期待你還是最重要的焦點，不會再得到禮物，只有她會得到。」換一個其他的八歲男孩可能會被這種突如其來的，為迎接新人，自己即將被丟在一邊的前景給嚇壞；然而出於我對父母的愛，我知道他們是一對沒有養育孩子天賦的生手，他們的可怕預言是愚蠢、空洞的，後來也證實如此。我想這歸因於他們以如此明確的方式愛我，所以我知道即使他們是像卡珊卓拉一般的預言家，他們也永遠不會拋棄我，或是不再努力使我幸福快樂，而他們也確實如此。

第一眼見到搖籃中的妹妹，我就被她迷住了，愛上她，幫忙養育她，保護她，免於受到父母親因為瑣碎事物而越演越烈的摩擦所傷害。我的意思是，誰相信為了魚丸凍的爭執會演變成為荷馬大戰呢？我陪蕾蒂玩，和朋友外出時經常帶著她。他們都覺得她很可愛，很聰明，她和我相處融洽，如魚得水。這使我想起，拜迪克·卡維特（Dick Cavett）之賜，容我稍後再來介紹他，我與格魯喬·馬克思成為好友，多年來彼此通信。他弟弟哈波過世的時候，我寫信給他，他回信說，他和哈

2 譯註：史蒂芬·迪達勒斯（Stephen Dedalus）：詹姆斯·喬艾斯（James Joyce）小說《一個年輕藝術家的畫像》（A Portrait of the Artist as a Young Man）和《尤利西斯》（Ulysses）中的重要人物。

波從來不曾激烈吵架或口角，這就是我和妹妹的關係，她現在是我的製片。

不過現在，我要出生了。終於，我來到世界！一個我從未感到自在，從未了解，從未同意，也從未原諒的世界。艾倫・史都華・柯尼斯伯格（Allan Stewart Konigsberg，編按：伍迪・艾倫的本名）誕生於一九三五年十二月一日。其實我真正的生日是十一月三十日，非常接近午夜，我父母故意將它延後一天，為了讓我的人生從一號開始。但是我的人生並未因此得到任何好處，我寧可他們留給我一筆巨額的信託基金。我提起這件事只是一個無意義的諷刺，八年後我的妹妹出生在完全同一天，這個超級卓越的巧合和一毛五就可以搭上地鐵一樣，實在沒有什麼價值。雖然我的父母住在布魯克林，我卻在布朗克斯醫院誕生。不要問我為什麼母親要大費周章地跑到布朗克斯醫院下我，說不定是醫院正好有提供免費餐食。不管怎麼說，母親並沒有大費周章地從布朗克斯醫院出院，她幾乎死在那裡。事實上，有好幾個星期情況都不太穩定，但是就如她所說，她靠著大量補充水分度過了難關。所以，我差一點必須由父親單獨扶養長大，可能會有和摩西經文一樣長的犯罪紀錄。結果呢，擁有兩位非常愛我的雙親，我卻出乎意料地成為一個超級神經質的人。為什麼？我不知道。

我是母親五姊妹的掌上明珠，唯一的男孩，這些甜蜜的三姑六婆把我當寶貝寵物，我從不缺吃、穿或庇護所，從來沒有生過嚴重的疾病，如當時很流行的脊髓灰質炎。我也沒有像班上有位同學一樣得到唐氏症，更沒有像小珍妮一樣駝背，也沒有像得到史瓦茲（Schwartz-Jampel）症候群的孩子一樣佝僂脫毛。我很健康、受歡迎、運動強，總是校隊的首選，我既是棒球選手也是田徑選手；但是，不知何故，我卻變成一個焦慮、恐懼、情緒崩潰、精神狀態脆若游絲、厭世、幽閉恐

懼、孤獨、痛苦、無可救藥的悲觀者；同一個杯子，有人看一半是空的，有人看一半是滿的，我總是看到棺材滿了一半。在數以千計肉體之軀所必須承受的痛苦折磨中，我避開了大多數，除了第六百八十二項——沒有逃避現實的機制之外。我母親說她搞不懂，她總是宣稱我一直到五歲左右，都是很乖，很貼心，很愉快的男孩；之後，我就變成一個酸溜溜、調皮搗蛋、憤世嫉俗、腐爛敗壞的孩子。

然而我的生命中並沒有創傷，並沒有什麼可怕的事情發生，讓我從一個笑容可掬、雀斑臉、拿著釣魚竿、穿著燈籠褲的男孩，變成一個整天看什麼都不順眼的粗鄙少年。我自己的推論聚焦在我五歲左右發生的事實，我開始意識到「死亡」，而且認定，噢！噢！這不是我簽名同意的，我從來不接受「有限」。如果你不介意的話，我要退錢。隨著年紀增長，我越來越感受到，不只是死亡，還有存在的無意義。我遭遇到了和前丹麥王子一樣困擾的問題：與其忍受生命明槍暗箭的折磨，何不將鼻子弄濕，插入電燈插座，一了百了，永遠不必去面對焦慮、心痛或母親的水煮雞？哈姆雷特選擇逃避，因為他害怕來世，所以鑒於我對人類的處境與痛苦荒謬的評估完全悲觀，那麼為何要繼續下去？最後，我無法得到合理的解答，只能歸因於人類的本能就是抗拒死亡。血液戰勝大腦。沒有理由堅持生命，但是誰在乎腦袋瓜說什麼——心的聲音說：你看過羅拉穿迷你裙嗎？儘管我們一再抱怨、呻吟，並且經常頗具說服力地堅持，生命是一場痛苦與淚水交織的無意義的夢魘；但是如果有一個人突然拿著刀子闖進房間裡面要殺死我們，我們會立刻跳起來反抗，我們會抓住他，用盡每分氣力和他搏鬥，奪下他的武器，贏得生存。（就我個人來說，我會溜之大吉。）那就是我們求生的本能吧。現在，你應該已經發現，我既不是知識份子，就連在派對上

也顯得無趣。

附帶一提，很驚訝的是我常常被形容為「知識份子」，這說法和尼斯水怪一樣攏是假，我的頭殼中沒有任何知識份子的神經元，草包一個，對任何學術性事物都不感興趣。我是標準的懶惰蟲，坐在電視機前面，手拿啤酒，足球賽進行得震天價響，花花公子的摺頁以膠帶貼在牆上，一個野蠻人穿著牛津教授手肘補丁的粗花呢外套裝高尚。我既無深刻洞見，也無崇高思想，對多數的詩詞都不懂，除非它們的開頭是：「玫瑰花是紅的，紫羅蘭是藍的。」無論如何，我所有的只是一副黑框眼鏡，我想就是這副眼鏡，加上我擅於挪用一些偉大學識的片段，這些知識太深奧我無法理解，但是卻能運用於我的作品中，製造出比我所知更多的假象，於是這個神話便不斷流傳。

好吧！我是由一群溺愛我的女人扶養長大的，我的母親，阿姨們，還有四位很有愛心的祖父母。我們不要岔題了。父親的父親，曾經有錢到搭船去倫敦只為了看賽馬，在歌劇院擁有一個包廂，現在卻一貧如洗，收入微薄，天曉得是怎麼回事。他的老婆也是移民，他娶了她，如此可以兩人一起進入國境。她是為了逃避俄羅斯大屠殺，而他則是為逃避兵役。她像葡萄乾一樣皺巴巴，得了糖尿病，與配偶和小孩同住一間俗氣巴拉的小房子，裡面有一架直立鋼琴，但是從來沒人彈過。不過她很愛我，把食物處理機上的麵糰，還有黃色骨牌盒中的糖塊悄悄塞給我吃。她從不要求回報，除了偶而去探望她之外。她雖然貧窮卻非常慷慨。

我的外祖父母也很愛我；母親的母親又胖又聾，每天都整天坐在窗戶旁邊。（從她的表情看來，似乎漂浮在荷葉上會讓她更自在愜意。）外祖父，很活躍，很有男子氣概，總愛耗在猶太會堂裡，而我這樣一個混球竟然如此回報他的仁慈：我和朋友拿到了一個五分錢偽幣，純鉛製的。我們

憑空而來　　26

不敢到糖果店買糖，怕被關到里克斯監獄。我自願將它經由祖父洗錢，祖父已經很老了，不會發現。他真的沒有發現。我從他的零錢包換了五分錢，而這並不像電影常演的⋯老人家輕輕一笑，知道我的意圖，但是幽默地以狡猾的目光看了我一眼。才不！他被騙了！我掏光了他的五分錢，然後把假的五分錢塞給他，然後跑去買巧克力。

終於，我的童年有了真正的彩虹，我的表姊麗塔。大我五歲，金髮，豐滿，她的陪伴可能是對我人生最有意義的影響。麗塔・維許尼可（Rita Wishnick），她的父親也是一名自俄羅斯逃難的猶太人，姓氏為維許涅茨基（Vishnetski），英語化後成為維許尼可。她是個非常迷人的女孩，但是因曾經罹患脊髓灰質炎導致輕微跛腳。她很喜歡我，帶著我到處跑，看電影、海灘、中餐館、迷你高爾夫球場、披薩店、和我玩牌、和我玩跳棋、和我玩大富翁。她介紹我給她所有的朋友，年紀比我大的男孩和女孩，我的早熟似乎很合他們的胃口，和他們在一起讓我變成一個非常世故的孩子，我的童年也因而向前躍進一大步。

我也有同齡朋友，但是我花很多時間和麗塔以及她的男生女生朋友在一起，他們很聰明，多是中產階級的猶太人小孩，他們所受的教育將使他們成為教師、記者、教授、醫生和律師。

但是，讓我們先回到電影，麗塔的最愛。請記得，我只有五歲，她十歲。除了在牆上貼滿每一位好萊塢明星的彩色照片之外，她固定去看電影，經常帶我一起去。我看遍好萊塢出品的電影，每部劇情片，經常是在米高梅 B 級片，我知道電影中的演員，認得他們，也認識較小咖的演員，性格演員，知道片中的音樂，我知道所有的流行音樂，因為麗塔和我坐在一起沒完沒了地聽收音機廣播。《相信舞廳》每部 B 級片，

（*The Make Believe Ballroom*）、《流行歌曲排行榜》（*Your Hit Parade*）；那時代，收音機從早上醒來那一刻起，一直到上床睡覺前都開著，音樂、新聞，以及各種音樂。

當時最熱門的音樂人是：科爾·波特（Cole Porter）、羅傑斯和哈特（Rodgers and Hart）、歐文·柏林（Irving Berlin）、傑羅姆·柯恩（Jerome Kern）、喬治·蓋希文（George Gershwin）、班尼·古德曼（Benny Goodman）、比莉·哈樂黛（Billie Holiday）、亞提·蕭（Artie Shaw）、湯米·多西（Tommy Dorsey）。所以我沉浸在這麼美麗的音樂和電影中；起初是每個星期兩部長片，隨著時光過去，我越看越多。在週六早上進入燈光還亮著的米伍德戲院真是太令人興奮了，一小群人買了糖果排隊進去，為防止座位上的人發生暴動，場內播放著熱門歌曲，一直到燈光暗掉。哈利·詹姆斯（Harry James）大樂團的〈我會度過〉（I'll Get By）。燈罩是紅色的、支架金銅色、地毯紅色。最後燈光暗了，布幕分開，銀幕亮起，令人垂涎三尺的標誌出現，容我將我的隱喻與古典制約的反射式行為混在一起。我全都看，每部喜劇片，每部牛仔片，愛情片，海盜片，戰爭片。數十年後，我與喜劇演員迪克·卡維特一起站在街道上，看著曾經是大戲院的所在地變成一片廢墟，我倆看著地產商預定興建的空地，回想起我們曾經坐在這塊地的中間，隨著影片漫遊到引人入勝的異國城市，到浪漫的貝都因人所圍繞的沙漠，在船上，在壕溝，在宮殿，或者在印第安保留區。很快地，一棟新的公寓大樓就要出現，而里克咖啡館（Rick's Café）早已被夷為平地。

年少時，我喜歡的電影就是我稱之為香檳喜劇的電影。我喜歡發生在頂樓公寓的故事，電梯門打開，進入公寓，香檳酒的軟木塞彈出，溫文爾雅的帥哥與盛裝打扮猶如前往白金漢宮參加婚宴的慵懶美女，正在打情罵俏。

這類公寓總是很大，通常是雙併式的，有許多白色空間。一進入房間，主人或客人幾乎都會直接走到一個小型的自助吧檯，用玻璃醒酒器倒酒。每個人都喝通海，卻沒有人喝到吐。而且沒有人得癌症，而且頂樓豪宅不會漏水，而且電話鈴聲在半夜響起時，在公園路或第五大道高樓上的人們，不需要像我媽媽一樣，得將屁股挪出床鋪，在黑暗中撞到膝蓋，摸摸索索找到一個黑色的器具，然後聽到的是親戚剛剛過世的消息。才不！奧黛麗‧赫本（Audrey Hepburn）、史賓塞‧屈賽、卡萊‧葛倫（Cary Grant）、瑪娜‧洛伊（Myrna Loy），他們的電話就在離床邊只有幾吋距離的床頭櫃上，通常是白色的，而且他們接到的消息，不會圍繞在細胞轉移，或是罹患多年致命的心臟冠狀動脈栓塞等，通常是比較可以解決的難題，像是「什麼？你什麼意思？我們不是合法結婚？」

只要想像一個炎熱的夏天在伏拉特布希，水銀溫度計衝到華氏九十五度，濕度令人窒息，沒有空調設備，除了戲院之外。你在地面鋪著油氈板的小小廚房中，從咖啡杯中吃早餐水煮蛋，桌面墊著油布，收音機正在播放〈牛奶先生請讓瓶罐安靜點〉（Milkman Keep Those Bottles Quiet）或〈黛絲的火炬之歌〉（Tess's Torch），而你的父母親正在進行另一場，如我母親所說的，愚蠢的「討論」，結果還沒交火就結束了。不是她將酸奶潑到他的新襯衫，就是他將計程車停在門口讓她感到尷尬。該死！鄰居將發現她是嫁給一位計程車司機，不是最高法院的法官。我父親不厭其煩地告訴我，有一次他載到貝比‧魯斯（Babe Ruth）。「給我很爛的小費！」這是他對於這位全壘打之神的唯一記憶。多年後我將擔任藍天使酒吧（Blue Angel）的喜劇演員，門房桑尼告訴我，他對喜歡擺闊的百老匯富豪比利‧羅斯（Billy Rose）的評價。「兩毛五先生」，桑尼冷嘲熱諷地說，他已經學到以

小費的多寡來衡量所有人類。我一直在嘲笑我的父母，但是他們所傳授給我的知識，幾十年來我受用無窮。我從父親學到：在報攤買報紙的時候，千萬不要拿最上面那一份，母親則是：標籤總是貼在後面。

那麼，這是一個炎熱的夏天，為了打發早上的時間，你將回收瓶罐拿到市場去兌換，一瓶賺兩分，然後你可以去米伍德、時尚（Vogue）、榆樹（Elm）三家離社區最近的戲院去看電影。三千英里外的歐洲，猶太人正毫無理由地被普通德國人興高采烈地槍殺或送進毒氣室，而且他們很容易在整個歐洲大陸上辨識出持著外套的猶太人。你汗流浹背地走過康尼島大道，一條醜陋、滿街破車、葬儀社和五金行的街道，然而令人興奮的看板就在眼前，日頭赤炎炎，手推車喀啦喀啦響，汽車喇叭聲響此起彼落，兩個氣衝腦門的男人互相咆哮比劃，並開始拳頭相向，後來比較瘦弱矮小的那位衝去拿輪胎鐵橇。你買了你的票，走進戲院，突然間熱氣和陽光全都消失了，你置身一個涼爽、黑暗的另類實境。好吧！他們只是幻影！好棒的幻影啊！服務生，穿著白色制服的老太太，用手電筒引導你走到座位，你已將最後一枚鎳幣買了一些讓人產生幸福感的五色糖果。現在你抬頭看著銀幕，欣賞科爾・波特、或歐文・柏林難以形容的美妙音樂，那裡出現了曼哈頓的天際線。我高枕無憂！我不會看到這樣的故事⋯農場上穿著工作褲的小伙子，早起擠牛奶，他們人生的目標是在州辦園遊會上贏得一枚獎章，或是訓練他們的馬匹超越一系列的障礙，在馬具大賽中獲得冠軍；而且上天垂憐，我不會看到任何狗去救人，不會看到帶著鼻音的傢伙為了吸出罐裡的東西把手指勾在罐子的耳朵，也不會看到小男孩在他常去的釣魚池畔打盹時，被釣魚線纏住腳趾頭。

直到今天，如果電影的開場鏡頭是一面旗幟的特寫，而且旗幟是掛在黃色計程車的儀表板上，

我會繼續看。如果是在郵箱上，我就走人。不！我的主角會醒過來，臥室的窗簾會會打開，露出紐約市的高樓大廈，還有外頭一切新鮮驚奇的事物，而我的主角會在床上用托盤吃早餐，上面有一個早報架，或者坐在鋪著銀絲亞麻桌布的餐桌旁，這個傢伙的雞蛋會盛放在雞蛋杯裡，他只需要輕敲蛋殼就可吃到蛋黃。絕不會有集中營的消息，也許頭版會刊登某位漂亮寶貝與另一個男人，這使佛雷‧亞斯坦（Fred Astaire）很生氣，因為他深愛著她。或者，如果這是一對已婚夫婦的早餐，他們在一起多年後，依舊深愛彼此她不會老想著他的失敗，他也沒有稱她為「賤貨」。電影結束之後，

第二部是偵探驚悚片，片中冷硬的私家偵探一拳擊中下顎，解決了生活中的所有問題，然後與一位胸部豐滿的妙齡女郎一起離開，這種類型的女郎從未出現在我的班上，或我參加過的婚禮、葬禮或成年禮。順便一提，我從未參加過葬禮，我總是有幸豁免。我見過的第一具也是唯一的屍體是賽隆尼斯‧孟克（Thelonious Monk）；我在前往伊蓮餐廳（Elaine's）吃飯的中途，出於尊敬，特別停下來看他，因為他躺在第三大道的殯儀館供人弔唁。我帶著米亞‧法羅（Mia Farrow），當時我們才開始約會不久，她很有禮貌但很不高興，那時候她應該已經開始知道她正在和一個錯誤的夢想家交往，但是一切狂亂荒謬還是後來的事。

所以，現在兩部片已經放映完畢，我離開了電影院舒適、黑暗的魔幻世界，再度步入康尼島大道的陽光與交通中，回到K大道上那些討厭的公寓，回到我的敵人——現實——的魔掌中。在我的電影《傻瓜大鬧科學城》（Sleeper）中的一個喜劇橋段，經由某種洗腦過程我將自己想像成《慾望街車》（A Streetcar Named Desire）中的布蘭琪‧杜波娃（Blanche Du Bois）。我用一種女性化的南部口音講話，希望讓影片變得更有趣，而黛安‧基頓（Diane Keaton）則完美地表演了白蘭度（Marlon

Brando）。基頓那種人老是抱怨，「哦，我做不到，我沒辦法模仿馬龍·白蘭度。」就像班上那些女生一樣，她們告訴你她們考得多爛又多爛，結果成績一出來，她們又全是A。當然，她的白蘭度要比我的布蘭琪好，但我的意思是，在現實生活中我是布蘭琪。布蘭琪說：「我不想要現實，我想要魔幻。」而且我一直鄙視現實，迷戀魔幻。我試圖成為魔術師，但發現自己只能操縱卡片和硬幣，無法操縱宇宙。

就這樣，經由麗塔表姊，我認識了電影、電影明星，以及具有愛國情操與奇幻結局的好萊塢。就在我已經學了兩年西班牙語的時候，我將從父母一直到西班牙語老師每個人所教給我的一切全部刪除，讓好萊塢則取而代之。《現代銀幕》、《影戲》（Photoplay）、鮑嘉、詹姆斯·賈克納、愛德華·羅賓森（Edward G. Robinson）、麗泰·海華絲（Rita Hayworth），他們的賽璐珞世界是我學到的全部。那些比生命更大的、膚淺表面的、虛假魔魅的，但我一點都不感到後悔。當被問及我的電影中哪個角色最像銀幕上的我時，您只要看《開羅紫玫瑰》（The Purple Rose of Cairo）中的瑟西莉亞（Cecilia）就知道了。

所以，我說到哪裡去了？喔！我出生了。我千真萬確地出生了！我是這麼說的，因為有三件事情讓我差點兒就無法出生。首先，我的父親是沉船時三個僥倖游泳到岸邊的倖存者之一，第二件事情也與他有關，但是沒有這麼英勇。他和他的未婚妻，我的母親，一起參加家族派對之類的活動，幾乎都是我母親這邊的人。；他們是一群體面、喧鬧的猶太人，過著一種臨時湊合的生活。列舉他們的風格…我們有一個親戚名叫費爾·瓦瑟曼（Phil Wasserman），容我隨後再來詳述，因為他後來成為我職業生涯的重要推手。不過還有另外一位親戚也叫費爾·瓦瑟曼，在家族中也一樣重要，常被

稱為「另一位費爾‧瓦瑟曼」。所以在有關費爾‧瓦瑟曼的對話中，我們必須特別說明：「我走在曼哈頓街上，碰到『另一位費爾‧瓦瑟曼』。」或「我必須買一份禮物送給『另一位費爾‧瓦瑟曼』」？小時候，我常常納悶，他打電話的時候會不會一開場就說：「嗨！我是『另一位費爾‧瓦瑟曼』。」？或者他的老婆會不會說：「這位是我的先生，『另一位費爾‧瓦瑟曼』」？又或者他的墓碑上會不會刻著：「這裡躺著『另一位費爾‧瓦瑟曼』」？儘管整個系統都因陋就簡，卻也運作無礙。

總而言之，就在這個派對中，有一位表姊炫耀她的新鑽戒，「好大」、「好美」的讚歎聲此起彼落，雖然我確信它應該和「希望鑽石」相差甚遠。豈料，一個小時之後，鑽戒不見了，大家驚慌失措。沒人發現這只名貴珠寶的下落，我不知道謎底是如何揭曉，但最後發現是被我父親偷了。你可以想見大家是何等震驚與難以置信。眼睛瞪大，手拍頭殼，如同意第緒劇院中常見的，集體發出「噢！」「喂！」之聲，飯吃到中途，甜酒放下了，雞腿不吃了。很自然地，我的母親昏倒了，當晚婚禮也取消了。我的出世再度瀕臨危險。最後只能靠著我父親的父親用迷人且柔順的言語，坐下來與母親的父親懇談，才化解了這次危機。我父親的父親保證，這位愚蠢的小偷兒子絕不再同樣的事情，他會離開犯罪集團，不再幫黑道操作賭局。如此一來，他幫我父親在伏拉特布希大道買下一間經營不善的雜貨店，父親兢兢業業努力工作的結果，在創紀錄的時間之內讓虧損增加兩倍。如今你應該了解，我的父親沒有持家能力，這件事長年來都是很刺激的話題，導致父親多次憤而打包衣物想要離家出走，然而最後還是解開皮箱上床睡覺。

我的第三次生命危機是在出生後不久。起碼，我已經可以站立和跑步。如同我告訴你，我母親

不得不工作來貼補父親許多失敗的事業，所以必須把我交給保姆照顧。她們都是年輕女人，都是由派遣公司指派，每天都是不同的人。母親會交代她們魚肝油放在什麼地方，我只喝巧克力牛奶，不論我看起來多麼古錐，都不可以信任這個小皮蛋。我坐在幼兒高椅，看著母親離去感到很沮喪，直到今天我都無法明白為什麼，因為她很討人厭，不是像比莉·伯克（Billie Burke）或史普琳·白盈頓（Spring Byington）那樣有趣的媽媽。總之，每天和陌生人在一起是一件很危險的事情；一位保姆將我用毯子包起來，由此可見她要悶死我是多麼容易的事，然後她會把裹著我的屍體丟在垃圾桶裡。綑在那條毯子中，周遭變得很溫暖，空氣稀薄……幸好，那位保姆的瘋狂型態是不會表現出來的，不是那種忘記記服用精神病藥物，穿著橘色連身囚衣，被刊登在《紐約郵報》（New York Post）第六頁名人版上的人。

如同我所說，我的運氣很好。而且，到目前為止，這種好運一直伴隨著我的人生歲月，它的影響絕對無法被高估。人們或許會舉出我的事業，並且說這無法全靠運氣，但是他們並不了解，其中有多少是純屬運氣，僅此而已。

所以儘管我的誕生備受威脅，我的幼兒生命也曾瀕臨險境。我仍在布魯克林 J 大道右邊的十四街活了下來。我對早年生活的記憶不多，除了要喝一杯直接從母牛的乳房擠出來的牛奶之外。（這似乎應該要讓我感到爽快，但是我卻覺得溫溫的很噁心。）還有曾經在看迪士尼電影時，掙開我母親，跑下走道試圖要觸摸銀幕。除此之外，沒有其他值得一提的無聊故事。喔！對了！我似乎是天生的恐慌症患者。我記得我們住的第一個地方，一間我的父母和媽媽的妹妹瑟爾阿姨，以及阿貝姨丈合租住的公寓。我記得我將世界上所有其他人，包括我的父母親、阿姨和姨丈都想成了外星人，

他們到了某個時刻就會取下面具露出惡魔的真面目，然後會把我碎屍萬段。為什麼會有這麼可怕的幻想？我不知道，如我所說，我的雙親、阿姨和姨丈都是很好的人，而且很愛我。

我們原來住在一個很棒的社區，但是我卻一直到它消失了，才懂得欣賞它。這就是 J 大道，一條商業大街，那時也許沒有什麼了不起，但是，現在對我而言卻像是天堂。它有很棒的糖果店、有著美味肥肉的熟食店、玩具店、五金行、美式中餐館、撞球間、圖書館。還有許多賣衣服、新鮮蛋糕和麵包的小店；當然，還有一位賣醃黃瓜的歐巴桑，兇巴巴地坐在一大桶醃黃瓜的旁邊，像一隻希臘牛頭怪獸。她很臃腫，穿著很多件毛衣，層層疊疊像顆大黑桃。給她五分錢，她會把手挖進桶子裡，找出一片鎳幣大小的醃黃瓜給你，而且經年累月、日復一日將手浸泡在鹽水中，她的手也變成泡菜了。小時候常想，要多少加侖的婕可詩（Jergens）潤膚乳液才可以讓她的手恢復正常？然後就是米伍德戲院了，我簡直可以說是住在戲院裡。多好，那個時光！在我昏暗的小小社區中只消走路的距離就有數不盡的戲院，全都是兩部連映。更廉價的戲院，放映兩部電影、五部卡通、每週像《蝙蝠俠》這樣的影集，和一部趣味短片，可能是羅伯・班奇利（Robert Benchley），不是喬・麥克多克斯（Joe McDoakes）。

運氣不好的時候，會跳出遊記片，費茲傑羅先生會帶我們到像錫蘭或爪哇這樣的地方，那些被時間遺忘了的土地，不管我們想不想去。有時我們會得到上門禮物，一把紙槍之類的，扣扳機時會發出很大聲音。但是真正誘人的是——這些全部加起來，一張票才十二分錢。那是我小的時候，雖然不是小到我還不能看電影的時候，一家高檔些的戲院門票是兩毛，然後變成兩毛五，然後三毛五，當它漲到五毛五的時候，整個社區像《波坦金戰艦》（Battleship Potemkin）的船員一樣起身抗

議。有人告訴我現在一張門票要二十美元。你可知道我要收集多少回收瓶罐才有二十美元？

在每個角落都有戲院，如果你可以接受《犯罪醫師》(Crime Doctor) 或《吹哨奇案》(The Whistler) 之類電影的話，那麼每天都有值得一看的電影。我全都喜歡。有一天我的生命改變了，父親帶我到曼哈頓，像是為了今日所謂的快樂時光，雖然他或許是要進城去還清他的賭本。那時我大約七歲左右，在那之前我只見過布魯克林。

我們搭地鐵到時代廣場站下車，走上階梯，一出來看到百老匯和四十二街，我目瞪口呆。這是一個小男孩所看到的：人山人海，很多阿兵哥、水手和海軍陸戰隊。整條百老匯有數不盡的戲院，四十二街兩旁也全都是。舞廳，或是我認為時尚的女人，表演樂器掙錢的傢伙，龐德服飾廣告，駱駝香煙廣告上吐出大煙圈的傢伙。乾癟的信徒向著聚集的人群嘶吼，這星期四世界末日就要降臨！（這傢伙知道什麼嗎？）而那些沒有繩子的紙娃娃又是如何在空中跳舞？四十二街正在上映搞笑片，外面掛著哈哈鏡（這我必須說，連才剛七歲的我都覺得很無聊），然後是胡伯特跳蚤博物館（Hubert's Flea Museum），裡面號稱有雌雄同體，天曉得那是什麼。我們在那裡停了一會兒，好讓父親玩玩 .22 步槍射擊，把蠟燭射滅，他花了大約五塊錢買子彈。

我父親什麼槍都愛。靶場對他有無法抗拒的吸引力，那時候靶場有步槍和實彈射擊。後來他取得手槍執照，理由是他必須攜帶手槍，因為他從事珠寶業務。那些年頭，他推銷珠寶，晚上又去餐廳端盤子，經常很晚才回家。其實他不需要槍，而且只拔過兩次手槍：一次是他將一位找麻煩的傢伙強押下公車；另外一次是凌晨三點，他獨自一人在地鐵上遇到四個年輕小伙子，他拔出手槍射向暗黑的隧道，他們趕緊拔腿開溜。並非他們向他攻擊，而是他覺得他們會攻擊他。儘管據他所知他

們只是無伴奏的「理髮廳重唱」[3]，但是就這件事而言，把他們嚇跑是對的。

所以我們走上百老匯，經過一間又一間戲院和餐廳；麥金尼斯（McGinnis's）、羅斯（Roth's）、傑克‧丹普賽（Jack Dempsey's）、塔夫（Turf），最後來到林迪大飯店（Lindy's）。我們玩各式各樣的遊樂場，吃法蘭克福香腸，喝鳳梨可樂達，或許也看了一部電影。我年紀太小記不得了，只記得我瞬間就對曼哈頓一往情深，這麼多年來，我一有機會就一再回去。再也沒有比逃學——從布魯克林 J 大道跳上地鐵一路搭到曼哈頓，買一份報紙，閃入自動販賣機餐廳，快取一些櫻桃派和咖啡，然後閱讀吉米‧坎農（Jimmy Cannon）的報導——更幸福的回憶了。那時候派拉蒙影城已經開門了，我進去看電影或舞台表演，一直都超愛喜劇。我記得去了羅克西戲院（Roxy Theatre），那時艾靈頓公爵樂團（Duke Ellington Band）在那裡演奏；電影結束時，樂隊起立演奏〈搭 A 線火車〉（Take the A Train），我簡直樂翻了。從那時起，我對任何以紐約為背景的電影都興致勃勃。多少次我坐在那裡渾然忘我地看著一些長腿美女從曼哈頓的各式夜總會回家，肩上披著昂貴的皮草走進位於第五大道的豪宅大廳，按下電梯按鈕，上到她的公寓，遲遲不睡，直到在〈不知打哪兒來的〉（Out of Nowhere）的慢板樂音中，黎明到來。

每次我回到布魯克林，都覺得河的對岸才是我想居住的城市。我渴望有一天可以走進曼哈頓的酒吧說，「一樣的。」多年後，莫特‧薩爾（Mort Sahl）提出一個很棒的主意，說我們可以對殘害

3 譯註：理髮廳重唱（barbershop quartet），在十八世紀末到十九世紀初發源自美國，原本是理髮師在客人等待期間，以唱歌彈琴作為娛樂的方式。後來逐漸演變成一種特殊的、沒有伴奏的人聲重唱。

我們一生的電影提出集體訴訟。但是，我離題了。

在我們的故事中，我仍居住在布魯克林 J 大道，白天穿著吊帶短褲，即將要從嬰兒床換到單人床。我還記得這個小小的成長儀式，我是一個很膽小的孩子，從第一個晚上睡在新床上，我就建構出一個我所謂的「睡眠姿勢」，萬一有狼人從衣櫥裡冒出來的時候，我右邊的空位讓我可以迅速起身做出反應。我一邊睡一邊準備要從床上跳下來，跳下來之後要做什麼？問得好！在戰爭年代，巴西柔術相當流行，但是在你把狼人過肩摔之前，你必須先讓他與你握手。不論如何，長大成熟後，我可以看出過去這一切是多麼愚蠢，倒不如睡覺時在床邊擺一根路易斯威爾球棒要聰明多了。

曼哈頓的時尚生活符合逃避現實者的幻想——我說「時尚」是因為當其他孩子看完電影之後都想成為約翰·韋恩（John Wayne）、賈利·古柏（Gary Cooper）、亞倫·賴德（Alan Ladd），而我卻比較認同雷金納德·嘉丁納（Reginald Gardiner）、克利夫頓·韋伯（Clifton Webb），以及其他比較頹廢的角色。噢！愛死了鮑勃·霍伯（Bob Hope）！我從不錯過任何他演出的電影或廣播，我喜歡廣播，這是另一種幸福。只要我生病或假裝生病就可以待在家裡不用上學。但是假裝生病好難，如果我沒有發燒，我就必須去上學，但是我的母親把溫度計塞入我的嘴巴之後，就一直坐在那裡，我幾乎不可能用電熱器或電燈泡來讓水銀柱升高，而沒有被一拳打昏。然而生病在家，窩在床上，床邊就是收音機。《早餐俱樂部》（Breakfast Club）、《海倫·特倫特之戀》（Helen Trent）、《薩迪家的午餐》（Luncheon at Sardi's）、《一日女王》（Queen for a Day）、羅倫佐·瓊斯（Lorenzo Jones）和太太貝兒，對了，還有安德烈·巴魯克（André Baruch）娶了碧·薇恩（Bea Wain）。最後來到傍晚，《霍普·哈里根》（Hop Harrigan）、《湯姆·米克斯》（Tom Mix）、《午夜隊長》

（Captain Midnight）⋯入夜後還有《精神導師之夢》（The Answer Man）、《斯努克寶貝》（Baby Snooks）、《獨行俠》（The Lone Ranger）。晚餐在床上吃。父親下班回家，帶回價值一塊錢的十本新漫畫書。在那個年代，收音機在日常生活中扮演重要角色。現在回想起來，我覺得相當有趣的是，父親儘管生性好鬥，卻喜歡看喜劇節目，他從不錯過傑克・班尼（Jack Benny）、查理・麥卡錫（Charlie McCarthy），還有後來的格魯喬・馬克思。我以為他會喜歡《黑幫剋星》（Gangbusters），或是《大衛・哈丁》（David Harding）、《反間諜》（Counterspy），其實不然，他喜歡的是《萊利的生活》（The Life of Riley）以及《菲伯・麥吉和莫莉》（Fibber McGee and Molly）。

我全部都愛，但是我們的家庭醫師卻不准我聽《聖堂內部》（Inner Sanctum）或任何太恐怖的節目。柯亨醫師囑咐我母親，千萬別讓我看任何科學怪人電影或吸血鬼故事，因為我是個緊張的孩子，容易做惡夢。我母親從社區診所的醫師汲取她所有的育兒須知，他一邊用聽診器聽我的心跳，敲我的胸腔，用塑膠槌子敲我的膝蓋，一邊聽母親向他傾訴我是一個多麼爛的孩子，對我進行心理分析，開咳嗽藥和芥末治咳膏；這一切都在一次家庭訪診中全包，而且只要兩塊錢。我母親視他的處方如中世紀波斯醫學之父阿維森納（Avicenna）親自開立的處方一樣。她向任何醫生或任何與醫界沾上一點邊的人，尋求生理上或精神上的醫療建議。她經常找麵包店樓上的牙科醫師，諮詢的內容則不只是磨牙或牙齦方面的問題。她也會請教社區的藥劑師，只要你能夠按照處方箋抓藥，或是賣雞眼藥膏，她就會讓你動腦部手術。如果你是真正的醫師，那你就是上帝了。醫生名字的發音與智者拉比同樣尊貴。

所以，我愛生病以及躺在床上的奢華享受，收音機、連環漫畫書，還有雞湯。我要特別註記一

下，偶然發燒到一〇一度所帶來的快樂我先前就已說過。我痛恨、厭惡、瞧不起學校。說實話，布魯克林九十九公立小學盡是些愚蠢、偏見、保守的老師，實在沒有什麼可以稱讚的。我指的是一九四〇年代早期。戰後有一些比較好的老師。讓我說得更仔細一點，那些頂著藍頭髮的愛爾蘭女老師，讓選角指導一看就想到嚴苛、愛罵人的修女。副校長李德小姐曾經拉著我的耳朵，把我拖上樓梯，但願她在「屎兒」中腐爛！她就是這麼發音的，當我畏懼蜷縮時──「蠕蟲對『屎兒』有好處」。其實我要說的是「土壤」（soil），死肥婆，然後用鏟子把她埋進土壤中。

少數幾位男老師是比較寬容、自由主義的猶太人，其中一位最好的被開除了，因為他的思想自由過頭了。在一件「唱歌」的事件中，每個班級都要選一首歌練唱，並在禮堂裡表演；他選擇了一首世紀之交的歌，叫做〈喔，沒事沒事！〉（Boomps-a-Daisy），它是這麼唱的：「手」（舞者觸摸雙手），「膝蓋」（舞者拍打膝蓋），和「喔，沒事沒事！」（兩人兩人互相轉開，臀碰臀。）好吧，這些大驚小怪的婆娘們站在那裡嚇壞了，還以為他把一整個黑幫集團搬上了舞台，這並不是一般像〈你是一面古老的大旗〉（You're a Grand Old Flag）或〈雙人腳踏車〉（Bicycle Built for Two）那種健康寫實的版本，對這些冷酷的反猶太者來說，這簡直邪惡得太超過了。今日，仲裁警察可能會說「不適當」。不用說，這位行為不當的希伯來語教師以最快的速度被掃地出門，他宣稱左傾這件事，並沒有讓佛萊契爾校長以及她的黨羽特別喜歡他。

但這還不只是女巫幫的問題，其實整個日常規範，就是設計來確保每個人都學不到任何東西。你們要排隊而且不准說話，這搞什麼鬼？你們要排隊走向教室，天氣好的話先在地下室或廣場集合排隊，你必須準時到校，坐著將雙腳平放地板上，雙眼直視前方，不准說話，不准開玩笑，不准

傳紙條，沒有任何事情可以讓人類生存這件嚴酷的情事變得較為可以忍受一點。你死記硬背，其實你根本什麼也學不到。每週有一次集會時間，首先把手放在胸前宣誓效忠，他們要確認我們不會支持斧頭幫，接下來是狗屎祈禱文，從未兌現過，一條也沒有，我以後會再詳細申論。上帝很沉默，我向來這麼說，而現在我們只願老師們可以閉嘴。

然後就是音樂。她們選的音樂真是沉悶到無以復加，所有那些廣播節目的作曲家如：科爾・波特、羅傑斯和哈特，那麼多美麗的蓋希文音樂，那麼多旋律美妙、節奏動人的歌曲：〈什麼都行〉（Anything Goes）、〈端莊淑女〉（Lady Be Good）、〈青綠山巒〉（Mountain Greenery）；這麼多可以讓你好好享受生命，並學習如何欣賞音樂的東西。但是，不是這樣，在課堂上我們首先要背誦

「在法蘭德斯戰場，罌粟花隨風吹⋯⋯」，我想是為了提振我們的心情。接著我們要唱退場讚美詩，或是〈求主同住〉。那時候我就想，也許我可以假裝羊癲瘋發作，那麼他們就會把我送回家。我只想離開。讓我把溫度計放在電熱器上面，或者讓我逃學搭車到曼哈頓，去麥金尼斯餐廳大啖蛤蜊，去看埃絲特・威廉斯（Esther Williams）在國境之南仰泳。我仍然極不願意回想在學校地下室排隊的時刻，之所以在室內下著雨或雪，我們毛衣濕透，發出濕羊毛的臭味。然後，被當場捉到做了些無傷大雅的事情，如對朋友吹口哨或在衣櫃裡偷偷接吻，然後把你的母親請到學校。

「他總是和女孩子打情罵俏。」這些性無能的傢伙中的一位這樣告訴我母親。是啊！我喜歡女孩子，不然我該喜歡什麼呢？九九乘法表嗎？還是在第一次感恩節時你那段讓靈魂消沉的喋喋不休的演說？還是我該喜歡拿板擦互拍，將粉筆灰打出來？這是一些蠢孩子競相爭奪的特權。不！我喜歡女孩子。從幼兒園開始，我就對於唱〈你認識鬆餅人嗎？〉（Do You Know the Muffin Man），或

是玩「大風吹」就不感興趣。我想和芭芭拉‧威斯特拉克（Barbara Westlake）一起搭地鐵去曼哈頓，帶她到我位於第五大道的頂樓豪宅，喝「乾」馬丁尼（管他「乾」是什麼意思），上到露台，在月光下親吻她。你可以想像沒有人會欣賞這樣一個想法，包括九十九公立小學的老師、我媽媽、甚至芭芭拉‧威斯特拉克，她才六歲，對「乾」馬丁尼沒興趣，而且當小鹿斑比的媽媽遭到重創時，她還哭得歇斯底里的。因此，不論我多常提議到亞斯托酒吧（Astor Bar），我都無法喝到酒。請注意，我只是說說而已，我完全了解現實，我沒辦法自己一個人去到曼哈頓，找到亞斯托酒吧，而且被允許喝比蛋奶汽水更強烈的飲料。我連自己搭地鐵所需的車資都付不起了，更別談也幫我女伴付車資了。

我的母親被叫去見老師次數太多了，以至於大家都認識她，多年後孩子們都長大成家了，在路上碰到她還會和她打招呼。他們從那個可怕的儀式認識她，總是班上在學些無聊的事情時，譬如，數字0的正確文字是零（我對0沒有意見）；這個時候門被打開了，我媽媽出現了。上課暫停五分鐘，藍髮老太婆在大廳向我媽媽告狀，訴說她的孩子多麼無藥可救，說我傳了一封情書給茱蒂‧朵斯（Judy Dors），提議我們去喝雞尾酒。「他有問題！」我母親立刻與任何恨我的人同一陣線。

沒錯，我有問題，我喜歡女孩子，我喜歡女孩子的一切，喜歡和她們一起玩。我喜歡她們的笑聲，喜歡她們的胴體，寧可和她們一起去白鶴夜總會（Stork Club），而不願和一群當地的雄性穴居人類一起上工藝課，製作歪歪斜斜的領帶架。

有些老師喜歡懲罰小孩，下課後把他們留下來，但是總是猶太小孩。為什麼呢？因為我們是放高利貸的奸詐小屁孩，把我們滯留在學校，可以讓我們遲到或趕不上希伯來語學校。現在他們並不

知道，這個懲罰對我而言，若以意第緒語表達，就是「戒訓」。我痛恨希伯來語學校就像我痛恨公立學校一樣，現在讓我來告訴你原因。首先，我從來不相信任何宗教，我覺得他們都很喧囂吵雜，我從來不認為上帝存在，也不認為若真有上帝的話祂會偏愛猶太人。愛吃豬肉。討厭鬍鬚。希伯來語對我而言喉音太重，不合我胃口；而且要倒著寫。誰需要用它？學校教我從左邊寫到右邊已經夠我麻煩了。而且為什麼我要為我的罪齋戒？我的罪是什麼？在我應該把外套掛起來的時候，我偷偷親吻了芭芭拉・威斯特拉克？我從祖父騙取一個鎳幣？我要說，上帝，算了吧，還有更多更糟的事，納粹正在把我們丟入焚化爐中。但是，就如我所說，我不相信上帝。為什麼在猶太教堂中，女人必須坐在樓上？她們比男人更漂亮，更聰明。那些滿臉鬍鬚的狂熱份子，裹著最高級的禱告披肩，上下點頭如搗蒜一般，親吻著一條與他們想像出來的上帝相連結的繩索，若上帝真的存在的話，何以祂對於所有這些祈求與奉承的回報，是糖尿病與胃食道逆流。

完全不值得浪費我的時間，而我的時間就是最大的問題。我等不及到三點下課鐘響從公立學校解脫，衝到街道或去操場打球。不！我不行！我必須停下一切，趕去上希伯來語課，讀那些從來不明白其意義的文字，學習猶太人如何與上帝締結協約，卻很不幸地沒有用文字記載下來。但是，我不得不去，在父母的壓力之下，他們威脅不給我零用錢，或是不給我聽收音機，何況還會揍我。母親每天至少打我一次，那時候打小孩可是司空見慣的事。儘管，父親只打過我一次，當我對他說：「滾開！」時，眾所周知，他只輕輕拍了一下我的臉，以示他的不滿，但是這一拳讓我頭冒金星。

不過，就如幽默大師山姆・雷文森（Sam Levenson）所說：「也許我不知道為什麼你會被這樣對待，但是你知道。」然後，終於到了我十三歲成年禮的時刻，按規定要上一種特殊成年禮的課程，

唱希伯來文禱詞——讓我告訴你，就如同舊約中所說的，盡是鬼哭神號，咬牙切齒。

我母親是個很小心謹慎的人，因為她的緣故，我們得以成為猶太潔食家庭。她恪遵猶太飲食戒律，不吃豬肉、培根、火腿、龍蝦，以及其他許多幸運的異教徒可以吃的美食佳餚。為了避免觸怒媽媽，爸爸假裝小心翼翼，但是他完全無法隱藏他對違禁食品的喜愛，他大啖豬肉、蝦、蟹、貝類，如同餓虎撲羊一般。偶而在餐廳，我會吃到一頓耶和華——如同祂的朋友對祂的稱呼——沒有核准的大餐。我記得八歲的時候，父親第一次帶我到隆迪餐廳（Lundy's），傳說中布魯克林的海鮮餐廳，真是太棒的一餐！我可以大啖文蛤、牡蠣和蝦蟹，相信那天上帝絕對沒有在羊頭灣附近。在隆迪餐廳我第一次看到洗手碗，我從未聽過比洗手碗更神奇的東西，這個經驗真是太爽了，好像你擁有自己的游泳池一般。我印象如此深刻，兩年後，我阿姨帶我到那裡吃海鮮大餐，我唯一想的是那裡有洗手碗。結果，當我們點了清蒸海鮮，蛤蜊湯隨著主菜被端上來時，我深信那就是洗手碗，我過度興奮，本來阿姨心存懷疑，但是被我的自信給折服了，我倆就坐在那裡，將我們的手放在蛤蜊湯中搓洗起來，直到真正的洗手碗在最後一道餐點後送到時，我的阿姨才知道她原來是對的，她親熱地用錢包在我頭上敲了好幾下，可能有十二到十四下吧。

好吧！我還是個小男孩，喜歡電影，喜歡女人，喜歡運動，討厭學校，渴望喝「乾」馬丁尼。

噢！我承認我是個糟糕的學生，不過我卻一直都很能寫作。我在會讀之前已經會寫了。我一直到小學一年級才會讀書，但是讀幼兒園時我就可以回家寫作了——也就是，編故事，「寫作」，卻沒有能力寫下來。口語傳統，如傳統歌謠。如果《貝奧武夫》（Beowulf）和《倫達勛爵》（Lord Randall）比較殘暴，那麼我的說書則發生在才華洋溢的晚宴上，並且預示著一個永不會被股實的工

作所辜負的未來。

有一陣子，我夢想成為科學家，而且得到一個顯微鏡當作禮物。不過後來我超越了這個高貴的志向，被米高梅公司所創造的生活方式給吸引。我一次又一次被成績出色、字跡漂亮的可愛女生拒絕，「天啊！不行！我的母親從不讓我出去約會。」「搭地鐵去紐約？我不被允許！」而且，「抱歉，我從來不准與同年齡的男孩出去。」

2

不論如何，成年禮到了。今天，年輕孩子的成年禮主題是：《星際大戰》（*Star Wars*）、亞瑟王、荒野西部，我的主題則是高爾基的《底層深淵》（*Lower Depths*）。我成年的啟蒙並不是在什麼花俏的地方，而是在位於鐵軌附近的家中。我舅舅和其他男人站著，儘管有嚴重的心臟病與中風，仍然每天抽兩包菸，眨著眼睛自鳴得意地與我握手，手中藏著十塊錢紙幣。好大的手筆！好像塞給我一千元一般！我的阿姨、表親、麗塔，她的姊姊菲莉絲因擔任護士深受敬重，就像作家伊芙·居禮（Eve Curie）一樣。此外還有費爾·瓦瑟曼，當然還有另一位費爾·瓦瑟曼。費爾（正版）是個很風趣的人，在媒體業務部工作。有好幾年的時間，我會將自己嘗試寫下的笑話拿給他看，他會鼓勵我把它們寄給不同的百老匯報紙的專欄作家，他們專寫些名人插科打諢的笑話。而我那些微不足道的諷刺笑話，日後將為我開啟通向整個世界的大門。

不過十三歲的我，還只是一個討人厭的青少年，一個滿嘴俏皮話的聰明人，對於表演事業漸漸感到興趣。說到表演事業，讓我描述一下這個阿許肯納吉猶太家宴的娛樂節目，在這裡一個小猶太人要長大成人，雖然我還只是一隻小老鼠。那時父親是一個餐廳服務生，那是他的眾多職業之一，其他還包括一個保證致富的計畫，就是郵售「美麗的盒裝珍珠項鍊」，這項事業最後沒有賣出半顆珍珠，導致有好幾個月的時間我家被堆積如山的珍珠塞得滿滿，最後這批貨以一五折出清。現在他

是森美餐廳（Sammy's）服務生，每天從晚上六點工作到清晨五點。

森美餐廳是包里街上的一家「歡樂九十」（Gay Nineties）懷舊酒吧，地板上都是鋸木屑，上面有豐滿的，蘇菲‧塔克（Sophie Tucker）型的女子，身著蓬蓬裙，頭戴寬邊帽，唱著世紀之交最受歡迎的歌。梅寶‧薛尼（Mabel Sidney）是一個擁有偉岸胸脯的歌手，姊姊是演員席薇亞‧薛尼（Sylvia Sidney），哥哥喬治‧薛尼（George Sidney）是好萊塢一個很成功的導演。我不認識任何梅寶家族，只知道她可以很熱情宏亮地唱出〈現在誰要抱歉呢〉（Who's Sorry Now）、〈告訴我你的夢〉（You Tell Me Your Dream）以及其他許多經典珠玉名歌。因為她是我父親最喜愛的歌手，所以她邀來參加我的十三歲生日派對，她的光臨給派對增添一些魅力，否則就和讓阿貝姨丈躺在河濱教堂安息沒有兩樣。那些年，托父親在包里街工作之福，由於大量的醉漢擠滿每一條街，酒吧或高架鐵路下的廉價旅店，我們家因而獲益不少。例如：當我們的房子需要粉刷時，這些醉漢當中真的是人才濟濟，應有盡有，從木匠到考古學家，從股票經紀人到商船船員，從演員到油漆匠。這些夢想耗盡的人，如今絕望地借酒澆愁。這些可憐的靈魂所求無他，一杯酒錢而已。這些夢我們就可以請一小隊醉漢，帶著油漆刷來幫我們的房子變裝；他們出現的話。這項工作可能會拖得久一點，因為偶而會因酗酒而中斷，但是上帝保佑，最終還是完成了。母親給他們吃得很好，但是他們只能用陌生人專用玻璃杯喝酒，我相信這些酒杯後來被運送到政府專門掩埋有毒廢棄物的馬紹爾群島。

另外一個在傷心酒鬼群聚之地包里街工作的附帶紅利是，他們很多人都會偷東西。他們的目標很清楚，就是要多喝一杯威士忌，如果有人忘記帶走任何東西，那很快就會消失。有時這些人被叫

做酒鬼約翰（John Bananas），他們會走進一家像我父親工作的酒吧，或者會在路上和我爸打招呼，兜售他們偷來的物品：一件大衣、一部錄音機、一袋牛排；所要求的回報就是一杯酒錢。我父親通常來者不拒，歡喜接受。以這種方式，我們用一塊五得到一台安德伍德名牌打字機，一台食物調理機，還有一件媽媽的皮草大衣，僅此列舉幾項熱門項目。我最初的單行笑話就是用偷來的打字機打的，我的第一份手作麥芽酒是用偷來的漢美馳食物調理機做的。如此這般，梅寶·薛尼對著一群三教九流、蓬頭亂髮的猶太人熱情高唱〈我的男人〉（My Man），讓我的成年禮變得如此生猛有力。

在上述的節慶中我得到諸多贓品禮物，包括一本魔術書。書中許多超扁屁的道具的照片，魔術盒、讓鳥消失的籠子、一組撞球和球桿保養油、斷頭台，還有數不盡的全套裝備，在在激發我內在的興趣，直到我完全沉迷著魔。沒多久，我就將所有的時間拿來練習變魔術，而且就像酒鬼約翰一樣，用盡我所能乞求、借貸或偷取的每一分錢，不是為了波本威士忌，而是用在精進魔術技巧。我有全套標準配備：串環、杯子和球、一只紅絲絨的魔法變換袋、古老的瓶瓶罐罐，一切你曾經見識享受過卻叫不出名字的奇幻效果。小氣鬼的發財夢（Miser's Dream）對你而言也許沒有任何意義，但是在那裡，我可以從空氣中變出硬幣，把它們丟入桶中！隨著時光過去，我已成熟到不再被那些鑲著水鑽和流蘇的炫目道具，以及那些假的底層抽屜所迷惑。

我開始了解魔術書才是最重要的，它們是我最先閱讀的書之一，不是數一也是數二。我了解去買那些隨便什麼人都可以買，都可以學會如何使用的道具，並不值得我花那麼多時間與餓著肚子上學所省下來的午餐錢。真正的功夫在於從書本中學會使用手的秘密巧技，練習再練習，如何於掌心

藏錢或從平台底部偷東西、將繩子剪斷再復原、操控絲巾、撞球和香菸。我不斷練習，以求爐火純青、出神入化。我自認為很厲害了，但是當我看到今日魔術師的手掌技巧，幾乎令我無法呼吸。無數魔術藝術家，在他們各自詭奇玄妙、技藝高超的藝術領域中，其所投入的心力與海飛茲（Jascha Heifetz）或顧爾德（Glenn Gould）的不斷練習可謂旗鼓相當。然而，我不是其中之一，而這是我的故事，所以讓我繼續下去。

就在我對魔術著迷，而且對電影上癮，渴望住在第五大道，自調雞尾酒，和從派拉蒙公司租來的美女發展一段機智嬉鬧的關係，她願意和我分租頂樓公寓，同此時期，我經歷了另一次世界末日。早在幾年前我十一歲的時候，我已經發展出搭乘地鐵過河到我心愛的城市的生活習慣，在曼哈頓待上一天花掉我的零用錢。這在我的同齡小孩中是絕無僅有的，但是我很自由，或者說，我的父母不在意我是否會被綁架。既然無法找到約會對象陪我前往，我有時會和我的朋友安德魯一起去。安德魯也對表演事業有些興趣，而且他長得很帥，父母親有一些錢，寵他寵得比我父母還過分。如此這般，他卻在二十多歲的時候跳窗死亡。但是這兩位早熟的夢想家，偶而搭車到時代廣場，在附近閒逛，挑避，最終跳出醫院敞開的窗戶。現實生活對他露出了獰笑。可憐的安德魯，在毒品中逃一部電影看，到羅斯餐廳或麥金尼斯餐廳吃飯，然後在城中到處遊蕩，直到我們的錢包花光為止。我喜歡從公園路和第五大道走到中央公園，這就是好萊塢電影中的曼哈頓，我成長後隱身遁入的所在。

有一個週六，我們找不到想看的電影，翻閱報紙時，我們發現布魯克林伏拉特布希街上有一家電影院就叫伏拉特布希戲院（Flatbush Theatre），他們正在放映我們想看的，由里茲兄弟（Ritz

Brothers）或奧森（John Sigvard Olsen）和約翰遜（Harold Ogden Johnson）所主演的低級喜劇。我們趕緊搭地鐵趕回布魯克林，找到位於伏拉特布希街與教堂大道的伏拉特布希戲院，發現除了電影之外，還有五幕現場表演的雜耍。當電影演完，布幕拉開，在舞台上有一個交響樂團，包括指揮艾爾·古德曼（Al Goodman）和鼓手威利·克里格（Willie Krieger）。我接著看了五幕的歌舞雜耍表演⋯一位歌手、一位踢踏舞者、雜技演員、另一位歌手以及一位喜劇演員。我樂翻了！每一次聽這些三線表演者演唱〈蘇連多〉（Sorrento），或者和著〈兩杯茶〉（Tea for Two）的節奏跳跳踏舞，我都激動不已。還有一些老掉牙的笑話，以及親眼見到詹姆斯·賈克納與克拉克·蓋博（Clark Gable），平·克勞斯貝（Bing Crosby）與貝蒂·戴維斯（Bette Davis）的印象。我對綜藝雜耍真的很著迷，好幾年的時間，每個週末我都回去看，從不錯過任何一個星期六的表演，一直到戲院關門大吉，之後重新開張成為專業劇院，演出《三人馬》（Three Men on a Horse）。我最喜歡的是喜劇演員，不久，我就帶著鉛筆並用糖果盒的背面記錄下他們的動作，我可以表演好萊塢明星的每個喜劇，模仿他們的動作；我確信，在喜劇與魔術之間，我將找到表演之路。

結果在十四歲以前，這真的發生了，事情是這樣的：我的舞台初體驗是在一個社區的交誼俱樂部，一位艾比·斯坦（Abe Stern）先生，沒經過試鏡就錄用我，純粹是出於慷慨，付我兩塊錢，不管他的預算有多少，這可能是法定最低工資吧。我表演了幾個不太精采的把戲，讓我妹妹跑龍套，她的工作只是坐在觀眾席大喊大叫：「我看到他把蛋藏在手臂下面！」當然，我先假裝把它放在那裡。這時群眾的反應就像執行私刑的暴民一樣，要我舉起手臂讓他們可以抓到我作弊來羞辱我，但是事實上蛋藏在別的地方，所以我就舉起手臂讓他們看是空的，我讓它消失到魔術袋裡了。還有其

他六種效果也和雞蛋袋一樣令人興奮。隨著觀眾逐漸無法抵擋嗜睡症的發作，我退場了，希望老闆的兩塊錢有值回票價。還有一次我參加《魔術小丑》（Magic Clown）電視節目試鏡，那是一個週日早上的兒童節目，我為試鏡所準備的魔術是古老的瓶瓶罐罐，這個魔術使用兩隻威士忌瓶子。不用說，我沒有得到那份工作。不過我注意到，每當我對觀眾施予最關鍵的幻術時，我會很自然地喋喋不休，並在舞台上緊張兮兮地呱呱亂叫，群眾就會哄堂大笑。那之後，我再也沒想過我會有潛力成為喜劇演員，我只知道自己是一個失敗的魔術師。為了不辜負我花很多時間在鏡子前面不斷練習的手掌技巧，我決定要用我的紙牌能力來騙人，賺取他們的錢，如同一位非常有趣的作家馬克思‧舒曼（Max Shulman），他和犯罪作家米奇‧史皮蘭的著作是我最常閱讀的書，如果有人看到我在讀書的話一定是在讀他們的書，他曾說：「賺錢致富，睡到中午，去他媽的！」

學校公布要舉行才藝表演，我想我可以做印象表演（impressions），過去稱之為模仿表演（impersonations），我不知道他們何時像變魔術一樣把模仿表演變成印象表演。我模仿了賈克納、蓋博、彼得‧羅（Peter Lorre）。當我在等待上場試演時，我看了另外一個男孩的表演，他也作滑稽戲，但不是從《讀者文摘》或《笑話千則》抄襲來的笑話。他的開場並不像那些呆板、讓人望之生畏的老師想要以俏皮話來使場面變得有趣：「好像有兩個牙醫……」不！傑瑞‧艾柏斯坦（Jerry Epstein）做了非常專業的表演，他以風趣的單行笑話作為開場白，素材是戰爭電影和黑幫電影。他的表演真的很出色。放學後，我悄悄走向他，在學校附近街道的大雪堆旁邊。（我忘了告訴你，那是一個冬天，下了很多雪的冬天。）我們聊得很投緣，不只聊喜劇表演，也聊到棒球。我們後來去同一個運動聯盟的棒球隊打球，他是很好的左打一壘手，我守二壘。

除了誤以為我是個知識份子之外，這是對我的另一個誤解，人們總以為我是屬於比較小號的人

而且我戴眼鏡，我的運動不可能太好。他們錯了！我有徑賽獎牌選手的速度，我的棒球很厲害，曾

經夢想過以打棒球為職業，直到突然受聘為笑料作家，才打消此念頭。我也是學校籃球隊的球員，

可以把美式足球丟到一英里遠。我不期待你們信以為真，但是若讀者當中有任何人碰到我的老鄰

居，你可以問他們。有一次我遇到其中一位，他們總是對我的球技津津樂道，但是，不知為何緣

故，從來不提我的電影。許多人也會提到我是撲克牌桌上的高手。三十多歲時，我經常日以繼夜地

玩牌，從晚上九點到天亮，賺到生活無虞之外，還可以去買德國畫家諾爾德的水彩畫以及奧地利畫

家柯克西卡（Oskar Kokoschka）的素描。後來，聽到大衛‧梅里克（David Merrick）說他曾經也是個

玩家，但是有一天他領悟到這真是浪費生命，我才停止。聽起來耳熟能詳，所以，我就戒了。

我停止打棒球也是一樣突然。年紀稍長後，我還在百老匯演藝聯盟打壘球，這是我從未喜歡過

的球類。有一天，我走向外野守備位置，一個年輕球員對我說：「艾倫先生，不用擔心，如果你接

不到球，我會幫你。」我看著他，心想：「你開玩笑嗎？」任何打向外野的球我都可以追過去、飛

撲、接殺。過沒多久，一顆平飛球穿過了我，這樣的球在我年輕時我從背後就可接到！我放下手

套，離開球場，要求換人，從此不再碰球棒、棒球，或是手套。這真是奇恥大辱，至今我在寫下這

一段時都還覺得咬牙切齒。

有一次在道奇球場的一場名人與全明星對抗賽中，我也覺得非常羞辱。我和一群蠢蛋演員——

我的意思是，他們是偉大的演員，卻是很蠢的球員——而我們的對手則是這樣的人物：威利‧梅斯

（Willie Mays）、威利‧麥考維（Willie McCovey）、布格‧包爾（Boog Powell）、吉米‧皮爾索

（Jimmy Piersall）、羅伯托·克萊門特（Roberto Clemente）。基於某些原因，賭盤看好他們。我只有一次上場打擊，對上投手唐·德萊斯戴爾（Don Drysdale），打出高飛球被接殺出局。我著實像被威利·梅斯接殺的高飛球一樣出名了。4 一年後，我碰到一個小時候一起成長的玩伴，他說：

「我在電視上看到你們的壘球比賽，我無法相信你竟然無法對德萊斯戴爾擊出安打。」沒錯，我應該讓兩腳靠近一點，把球棒好好打在球上。天殺的！我在半夜醒來，比賽再次浮現眼前，覺得無比懊惱，被遺憾給淹沒，充滿憤怒，痛恨自己，為何沒有痛宰德萊斯戴爾？我需要再一次打擊。下次，我的腳要站近一點，我絕對可以打爆他。我很快就因過度換氣而呼吸困難，整個房間天旋地轉。老天！那天我對德萊斯戴爾擊不出安打！我需要再一次打擊——我八十四歲了——太遲了嗎？

我在哪？我們說到哪了？

喔！對了！回到那個雪堆。傑瑞告訴我，他的哥哥山迪，是家中真正的喜劇人才，他主持學校的表演節目，我應該要和他見面。然後我們去見了這位對我早年影響很大的人物，山迪·艾柏斯坦（Sandy Epstein），住在 J 大道，就讀狄金遜大學。當他表演時，他看起來、聽起來都像是個專業的脫口秀喜劇演員：「對不起，我有一點遲到，老友，我剛離開病床，我的女友得了麻疹。」這既不是王爾德（Oscar Wilde）也不是蕭伯納（George Bernard Shaw），這就是專業喜劇演員會玩的噱頭。他教了我一些套路和點點滴滴的搞笑技巧。公立學校結束了，米伍德高中成為我的母校，教室是唯一運用這些素材的場所，而我這麼做激怒了老師。沒多久，母親就成為學校的常客，非常尷尬地聽到我對校長解釋這句話的意思：「她的身體像沙漏一般，而我唯一想做的事就是在沙中玩耍。」在那年頭，每件事都緊張兮兮，到處都是仲裁警察。我在猶太俱樂部演出幾個招牌笑話非常

成功；高二時，我已經是未來的喜劇演員，未來的魔術師，未來的棒球選手，但是到頭來我只是個爛學生。在戲院裡我是一個智多星，我會在銀幕上正在緊張或羅曼蒂克的時刻丟出一個笑話，立刻將聽到的人分裂成兩半，一半人叫我閉嘴，另一半人捧腹大笑。我的朋友傑瑞買了一部錄音機，很驕傲地示範給我看。

「這是什麼音樂？」我問。

「爵士音樂會，我錄的。」他說，「從收音機錄的，《泰德・胡興演奏台》（*Ted Husing's Bandstand*）。」

「這是誰？」

「在法國的音樂會。」

「這是誰？」

「西德尼・貝契（Sidney Bechet）」

「誰啊？」

「紐奧良的高音薩克斯風樂手。」

這是我第一次聽到紐奧良的爵士樂，我永遠不會知道為什麼它會這麼感動我，一個布魯克林的

4 譯註：一九五四年九月二十九日，紐約巨人隊（New York Giants）與克里夫蘭印地安人隊（Cleveland Indians）的世界大賽首役，比賽陷入僵局。八局上半，印地安人隊進攻，無人出局攻佔一、二壘，輪到維克・渥茲（Vic Wertz）打擊時擊出中右外野的強襲高飛球。在關鍵的三到五秒鐘內，外野手梅斯表演了號稱史上最偉大的一次接殺。

猶太人，從沒有離開過紐約，帶著一種世界大都會的品味，非常欣賞蓋希文、波特、柯恩等細膩圓熟且廣受歡迎的作曲家，現在又從遙遠南方來了這些非裔美國人，和我完全沒有任何共通之處，卻很快地讓我著魔，以至於不久之後，我就想望成為未來的喜劇演員，未來的魔術師，未來的棒球選手，以及未來的爵士音樂家。我買了高音薩克斯風，學會了吹奏；我買了單簧管，學會了吹奏；我買了黑膠唱片機，這不用人教我就會用了。我買唱片、關於爵士誕生的書籍、路易斯·阿姆斯壯（Louis Armstrong）的生平，我的三個朋友傑克、傑瑞、艾略特和我，一定很像個奇怪的四重奏。

當其他小孩大都沉迷於當時的流行音樂：帕蒂·佩奇（Patti Page）、法蘭克·南尼（Frankie Laine）、金裝四才子（The Four Aces），我們卻坐在唱機前聽爵士樂，一小時又一小時，一天又一天。

我們聽各種各樣的爵士樂，但是我們最喜歡的還是原味的紐奧良唱片，邦克·約翰遜（Bunk Johnson）、傑利·羅爾·莫頓（Jelly Roll Morton）、路易斯·阿姆斯壯，當然還有西德尼·貝契，他是我的偶像，我後來模仿他演奏（如果這還不讓你覺得好笑，沒有更好笑的了）。我一個人坐在臥室，跟著貝契一起吹奏，後來又模仿喬治·路易斯（George Lewis），我的另一個偶像，他和另一位單簧管天才強尼·杜德（Johnny Dodds），讓我覺得找到自己。我從中得到無與倫比的快樂，讓我決定將此生奉獻給爵士。我沒有意識到貝契、阿姆斯壯、強尼·杜德、傑利·羅爾·莫頓以及吉米·努恩（Jimmie Noone）都是音樂天才。他們的風格原始，但是在紐奧良的爵士圈中，他們具有某種真正的內在魔力，滲透於他們所吹奏出來的每一個音符之中。我，一個天真的笨蛋，並未認清自己並沒有那種天賦，這是我的宿命，儘管我投入這麼多熱情與對音樂的愛，我依然無法超越一個

無足輕重的音樂人，之所以被勉為其難地接受，只是因為我在電影事業的成就，在爵士音樂中我是完全一毛不值。

我雖然不斷練習，至今猶原如此。每天以無比的熱情，為求精進不斷練習，在凍僵的海灘，在教堂裡當我的電影劇組在打燈的時候，下工後在旅館房間，午夜時上床拉棉被蓋頭以免吵到其他旅客。然而儘管我不斷聽音樂，閱讀音樂家激勵人心的生命故事，而且，用不同的吹口和簧片，吹、吹，不斷尋找不同的組合讓我聽起來好一點，我還是沒有⋯耳朵、音質、節奏和情感。然而我還是在家，對比於費德勒與納達爾。很遺憾地說，我就是爛透了！我只能算是個週末的業餘網球玩公開場合演奏，在俱樂部和音樂會舞台上，在全歐洲的歌劇院，在美國觀眾爆滿的音樂廳。我在紐奧良的狂歡節遊行中以及酒吧裡演奏，在爵士傳承音樂節（Jazz Heritage Festival）和在典藏廳（Preservation Hall）中演奏，這一切都是因為我的電影大賣特賣。幾年前，道森・雷德（Dotson Rader），一個很機智的人，在晚餐上問我：「你不覺得可恥嗎？」

在我對音樂的熱愛與作為演奏者的局限中，如果我想演奏，我就不能有羞恥心。我嘗試對他解釋，我過去只在家裡和其他幾個音樂人一起吹，純粹為了好玩，就像週末的撲克牌遊戲。後來他們建議我們到酒吧或餐廳去吹，可以有一小群聽眾。我曾經有過夜總會的經驗，並不渴望另外的聽眾，但是他們想，所以我就說，好！剛開始是在又髒又小的場所，數十年之後，我們成為曼哈頓卡萊爾大飯店（Carlyle Hotel）的固定班底，而且在歐洲音樂廳的門票總是售光，多達八千名的觀眾站在雨中聽我們演奏。話說回來，我還是一個布魯克林的小孩，迷戀著爵士樂，正在與一隻單簧管奮鬥。我打電話給一位偉大的爵士音樂家，金・塞德里克（Gene Sedric），他與胖子華勒（Fats

Waller）搭檔吹單簧管；我說，我就是那個每個禮拜坐在第一排聽您與康拉德・賈尼斯（Conrad Janis）樂團演奏爵士樂的那個年輕男孩，您願意教我單簧管嗎？我預期他會拒絕，卻聽到他說，我要收你兩塊錢學費。所以為了兩塊錢，他每個禮拜從哈林區騎車到伏拉特布希。由於我不會讀譜，他就把樂器組裝起來，吹一節，說，「照著吹。」

我試著吹，但是音感不好，加上沒有顯著才情，我失敗了。他很耐性地陪著我，一個禮拜，終於我有進步了，但是總在「沒有真正天賦」的局限之內。我們成為好朋友，直到他過世，他都一直是鼓勵我的力量，不過如果你聽到我吹奏的話，你可能會認為他是助紂為虐的人。

有好幾年的時間我都是跟著唱片吹，我會開始和其他人合奏，緣起於有一段時間我在舊金山的亨格瑞一號夜總會（Hungry I）擔任喜劇演員，在場與場之間，我會走到舊金山最古老的爵士俱樂部「地震麥昆」（Earthquake McGoon's）；偉大的長號樂手，塔克・墨菲（Turk Murphy），帶領一個樂團在那裡表演。我坐在外面聽，一晚接著一晚，直到有一天，樂團中一個成員對我說：「你怎麼不進來裡面聽？」自認是卑微害羞的爵士樂迷，我回說：「沒關係，我喜歡在靠著出口大門的走道上，從裡頭傳出來的音樂偷偷得到一點快樂。」不過，塔克應該沒有聽到我們的對話。我當時是亨格瑞一號夜總會的喜劇明星，他堅持要我進去裡面享受樂團表演。

我進去了，他和我談了一下，看得出來我對爵士頗懂一些，又發現我吹單簧管，他並不知道會給自己惹來什麼麻煩，堅持要我帶我的樂器列席。在他要求了好幾次之後，有一天晚上我帶了。我必須說我熟知每一首曲子。後來塔克堅持邀請我再回去，隨時都可以。樂團的人都很客氣，很令人鼓舞，我吹奏時他們都正經八百地「摀著耳朵」。與塔克的樂團一起表演過後，回到紐約，我再也

無法滿足於一個人演奏了，於是邀了幾個朋友，每個禮拜在家裡一起練習一次。其餘的都已成為歷

史——大屠殺也是。

幾年之後，有一次塔克拜訪紐約，我請他到我的樂團列席，在麥克酒館（Michael's Pub）表

演。他來了。我不禁回想起，這真的很諷刺，曾經是我很緊張地開始在他的樂團列席，如今多年之

後，他來到我的樂團列席，令人訝異的是——他很緊張。然後我意識到這個空虛的諷刺沒有任何意

義，我要進入下一個主題。如今，當我向前邁進一步舉行獨奏時，我會想起兩位偉大的爵士音樂

家，金·塞德里克和塔克·墨菲，正在他們的墳墓中手舞足蹈。

好了，我大約十五歲，志向多元，學業淒慘，當我的賀爾蒙上升到一個臨界點，我開始我的愛

情生活，或者有人會稱之為「荒誕劇場」。漂流在睪丸激素的汪洋中，尋求性對象，更準確地說，

就是在尋找麗泰·海華斯的性感、瓊·艾里森（June Allyson）的鼓舞奉獻，以及伊芙·雅登（Eve

Arden）的戲謔機智。這樣的組合條件在地球上很難尋找，何況是在小地方的十五歲族群中，她們

對約會的概念就是，看電影、喝可樂，然後回家，在距離她們的房子六條街之外就把鑰匙取出來，

唯恐在你親吻她們之前她們還沒準備好把門打開火箭般地衝進去。我約會過幾個勝利組，雖然這些

單純、可愛的女孩們，很聰明、有文學素養、教養好，又有一種嫵媚的神經質，但是被我這樣一個

愚蠢的膽小鬼無聊死了，因為我無法談論任何比公路電影或是如何擊中滑球更為複雜一點的話

題。有一個女孩叫我帶她去看《錦繡年華》（O. Henry's Full House），我唯一知道的歐·亨利是糖果

棒。另外一位提到《追憶似水年華》中的《在斯萬家那邊》（Swann's Way），但是我只忙於模仿喜

劇演員米爾頓·伯利（Milton Berle）用腳緣走路有多麼好笑。這些女孩能讀說法文，其中有一個還

到過歐洲，看過米開朗基羅的大衛雕像。

「是啊！」我這麼說，急忙轉移到我可以處理的話題，「可是，你看薩卡爾（Cuddles Szakall）搖動他的下顎……」這些女人有一些特質：她們確實天生麗質，但是她們也都很戲劇化地精心打扮，穿黑色衣服，戴銀色耳環。她們不庸俗，而且她們的聰慧很有魅力，她們都是政治上的自由派。除了林肯已經解放黑奴之外，我對政治的知識極為有限。她們會哼《布蘭登堡協奏曲》，傳說她們在性方面很前衛，不過我從沒有證實過。我的約會對象經常會縮短傍晚的約會時間，以很難讓人相信的藉口撇說臨時想起一個在荷屬東印度的緊急約會，或是必須要餵食寵物。我帶了一個小甜心，應她的要求去了格林威治村。我記得，她把我拖去看泰國偶戲團表演的《馬克白》，好理加在，我在布幕拉下之前醒了過來。隨後，在燭光下喝了一點小酒，她開始熱情奔放地讚美起切斯洛·米沃什（Czeslaw Milosz）這位詩人，就在她滔滔不絕地敘述時，我在腦海中扒光了她的衣服。隨後我們到有著磚牆的民謠俱樂部，聽喬許·懷特（Josh White）演唱關於「腳鍊勞動囚犯」與「點名註記」的歌，當下在後面就有一個聯邦調查局的幹員在「點名註記」。終於，回到她家門口，她急急忙忙衝了進去，躲開我撲過去的吻，結果我的鼻子被猛然關上的門給撞了。

我總是努力維持自我，但是這個荒野狼是誰？我有同意悉尼·胡克（Sidney Hook）的觀點嗎？我沒有再和她見面，因為我愛上了她我才了解到自己的不足，必須努力趕上。現在斯湯達爾與杜斯妥也夫斯基取代了「菲力貓」（Felix the Cat）和《小小露露秀》（The Little Lulu Show）。我開始閱讀，有些我喜歡，有些則否。我不是那種讀再多文學作品都嫌不足的雜食動物，閱讀總是必須與運動、電影、爵士和紙牌遊戲競爭優先順序，有些很顯然讀不下去，是因為字印得太密了。至今我依

然對印得密密麻麻的《魔山》望之卻步。然而我也擔心，如果我只知道在《螺旋樓梯》（The Spiral Staircase）影片中誰殺害了所有人，或是一些爵士藍調的歌詞，我會不夠符合社會標準。我讀小說家、詩人、哲學家；我和福克納、卡夫卡奮鬥，讀艾略特實在辛苦，喬艾斯（James Joyce）當然更受不了。我喜歡海明威（Ernest Hemingway）和卡繆，因為他們很簡單，讓我有感覺，但是我讀不完亨利‧詹姆斯（Henry James），不論我怎麼努力。我喜歡梅爾維爾（Herman Melville），艾蜜莉‧狄金遜（Emily Dickinson）的詩，我也花了一些時間了解葉慈（William Butler Yeats）的生平，為了欣賞他的詩。費茲傑羅（Francis Scott Fitzgerald）我覺得還好，但是非常喜歡湯瑪斯‧曼（Thomas Mann）和屠格涅夫（Ivan Turgenev）。我喜歡《紅與黑》，尤其是那一段，年輕主角猶豫著是否該採取行動去勾搭那位已婚女人。我將那幕戲寫進《呆頭鵝》（Play it Again, Sam）的百老匯喜劇版中，並和黛安‧基頓一起演出。我閱讀查爾斯‧萊特‧米爾斯（Charles Wright Mills）和《薑餅人》（The Ginger Man），也從諾曼‧奧利佛‧布朗（Norman Oliver Brown）學到了「多形倒錯」（polymorphous perversity）的概念。

我毫無章法不加選擇地閱讀，結果是我的知識依然極為不足；但除了爵士之外，我還聽了古典音樂，並且越來越常逛美術館，盡其所能地自我教育，不是為了文憑學歷或其他高貴的志向，單純是為了不想在我喜歡的女人面前像隻已經滅絕的渡渡鳥，但是在許多方面我仍然是一隻渡渡鳥。直到今天，錫盤街（Tin Pan Alley）[5]的詩人才是我的詩人，不論是《荒原》（The Wasteland），龐德

5 譯註：指美國紐約市二十八街為中心的音樂出版商和作曲家聚集地。

（Ezra Pound）或奧登（Wystan Hugh Auden）的詩，給我的感動都遠不如科爾・波特的「妳的價值還不如過時的蘆筍」。

我知道依蒂絲・華頓（Edith Wharton）以及亨利・詹姆斯和費茲傑羅都寫過紐約，但是我認為將我所熟悉的紐約描寫得最好的，是那位多愁善感的愛爾蘭體育記者吉米・坎農。我所不知道或沒讀過或沒見過的東西，或許會讓你感到震驚，總之，作為一個導演兼作家，我從未看過《哈姆雷特》的現場演出，沒看過任何版本的《我們的小鎮》（Our Town），沒讀過《尤里西斯》、《唐吉訶德》、《羅麗泰》、《第二十二條軍規》、《一九八四》，也沒讀過維吉尼亞・吳爾芙、E・M・福斯特、D・H・勞倫斯，更沒讀過任何一本布朗蒂姊妹或狄更斯的著作。但是從另一方面來說，我是同儕中少數讀過約瑟夫・戈培爾（Joseph Goebbels）的小說的人。沒錯，戈培爾，這位恬不知恥，輔佐希特勒的小瘸子，曾經試著寫過一本小說《麥克》（Michael），難道你不認為書中主角充分表現了一個緊張兮兮，渴求得到女人愛慕的傢伙的一切焦慮嗎？

就電影而言，我從未看過卓別林的《從軍記》（Shoulder Arms），或《馬戲團》（The Circus），或巴斯特・基頓（Buster Keaton）自導自演的《領航員》（The Navigator）。從未看過任何一版的《星海浮沉錄》（A Star Is Born）。我坐在米伍德戲院的週六，從未看過《翡翠谷》（How Green Was My Valley）、《咆哮山莊》（Wuthering Heights）、《茶花女》（Camille）、《揚帆》（Now, Voyager）、《賓漢》（Ben-Hur）以及其他許多電影。從未看過《他們在夜裡開車》（They Drive by Night）、《不請自來》（The Uninvited）、《科學怪人的新娘》（The Bride of Frankenstein），我沒有貶抑它們的意思，我想說的是我的無知，還有戴眼鏡的人不見得就特別有文化，更別說知識份子了。

而這些只是我的知識缺口的小部分樣本而已，至今我也沒看過《富貴浮雲》（Mr. Deeds Goes to Town）或《華府風雲》（Mr. Smith Goes to Washington）。

和書本一樣，我也看過相當數量的電影，尤其是在成長階段。我看我該看的外國電影，還是一樣，你可能會被我的品味嚇到。例如，我喜歡卓別林甚於基頓，這可和多數的影評和學院派不同調了，但是我覺得卓別林比較好玩，雖然基頓是比較好的導演。卓別林也比哈洛‧羅伊德（Harold Llyod）有趣，哈洛表演過非常出色的趣味視覺，但我就是從未喜歡過他。我也從來不是凱瑟琳‧赫本（Katharine Hepburn）的粉絲，雖然她在《長夜漫漫路迢迢》（Long Day's Journey into Night）與她的經典之作《夏日癡魂》（Suddenly Last Summer）中表現極為出色，不過我經常覺得她很矯揉造作。哭泣是她的直覺反應，不過我卻很喜歡艾琳‧鄧恩（Irene Dunne），還有珍‧亞瑟（Jean Arthur），史賓塞‧屈賽總是很逼真，除了《派特和邁克》（Pat and Mike）之外。我從來不是喜劇演員萊尼‧布魯斯（Lenny Bruce）的粉絲，我的世代為他瘋狂，我完全沒有認為自己比他更優，一點也不。我對自己的脫口秀表演有非常嚴格的評價，不過我還沒有談到我這個生活面向。我只是指出，我很訝異有些大眾覺得很棒的偶像，我對他們卻興趣缺缺。就像《熱情如火》（Some Like it Hot）或《育嬰奇譚》（Bringing Up Baby），我都不覺得怎樣。我也不喜歡《風雲人物》（It's a Wonderful Life）。說真的，只想把那個矯揉造作的守護天使絞死！我對《金玉盟》（An Affair to Remember）從不買單，很崇拜希區考克，然而卻沒辦法喜歡《迷魂記》（Vertigo）。我愛死了劉別謙（Ernst Lubitsch），卻從不覺得《你逃我也逃》（To Be or Not to Be）有趣。不過，《天堂裡的煩惱》（Trouble in Paradise）倒是非常迷人的俄羅斯彩蛋。

我喜歡的歌舞片：《萬花嬉春》（Singin' in the Rain）、《金粉世界》（Gigi）、《相逢聖路易》（Meet Me in St. Louis）、《龍鳳花車》（The Band Wagon）、《窈窕淑女》（My Fair Lady），從未喜歡過《花都舞影》（An American in Paris），從來不覺得艾迪·布拉肯（Eddie Bracken）、勞萊與哈台（Laurel and Hardy）有什麼好笑，或是該死的雷德·斯克爾頓（Red Skelton）。當然，馬克思兄弟（Marx Brothers）和W·C·菲爾德斯（W. C. Fields）絕對是了不起！我也喜歡雷克斯·哈里遜（Rex Harrison）在《不忠實的你》（Unfaithfully Yours）的演出，還有萊斯利·霍華德（Leslie Howard）導演，溫蒂·希勒（Wendy Hiler）主演的《賣花女》（Pygmalion）。我覺得《賣花女》是有史以來寫得最好的喜劇，我喜歡它遠超過任何莎士比亞的喜劇，或王爾德，或亞里斯多芬尼（Aristophanes），雖然亞里斯多芬尼讓我想起我相當喜歡的考夫曼（George Kaufman）與哈特（Moss Hart）。我對《絳帳海棠春》（Born Yesterday）心醉神迷，尤其是茱蒂·哈樂黛（Judy Holliday）和布洛德瑞克·克勞福德（Broderick Crawford）的演出。另一方面，我對《大獨裁者》（The Great Dictator）或《凡爾杜先生》（Monsieur Verdoux）卻覺得索然無味，我一點也不認為卓別林將地球儀氣球在空中踢上踢下是什麼喜劇天才的範例。但是，誰在乎我在想什麼？這就是品味。你也許會覺得那些身著女性內衣如楊柳般苗條的模特兒美麗又性感，我也許不覺得。但是我確實也喜歡，我也沒辦法。品味就談到此。

與此同時，高中生活冗長乏味，我慢慢了解到在不久的將來我得為自己的人生做出決定。大學？哪裡？一定要去的，否則母親會像伊底帕斯一樣把自己的眼睛挖出來。成為什麼？二壘手？撲克老千？顯然我沒有音樂天賦。我有勇氣走上舞台成為真正的喜劇演員嗎？我不是最喜歡一個人呆

在房間裡嗎？我不是一個表演者，我只是一個緊張兮兮有點小聰明但成績很爛的傢伙。同時，我周圍盡是一些好成績的好男孩、好女孩，他們玩牌或骰子從不作弊，腳踏實地，他們隨時準備好要挑戰生活、面對競爭。他們讀書是因為喜歡書，喜歡學習，不會想些有的沒的瘋狂職業，他們的目標是醫生、律師、教師、商人；這個是護士，那個是心理學家、建築師。然後是我，沉悶、怪癖，充滿逃避者的奇思異想；；一個卑鄙可恥的人，讀書只為了追上那些可愛的穿藍襪、清湯掛麵、上唇突出的女孩。

沒錯，我一點一滴地學習，卻是一種隨興沒有系統的方式，無法累積任何實質的學問。談到愚蠢和脫離現實，我曾經想過成為一名牛仔！我真的以為我會到西部養牛，睡在星空下。沒錯。在地面上與毒蜘蛛為伍。我也同時買了一條套索，在地下室利用一個桶子作為目標，練習如何將繩索套在一頭公牛上，但是從來沒有成功。如果我真的面對面碰上一頭公牛，除非牠是躺在烤馬鈴薯旁邊的牛排，否則都會讓我嚇到忘了我是誰。天啊！我很怕狗，我是指所有的狗，包括約克夏在內。你會恨我，我就是不喜歡寵物。我不喜歡被狗咬，痛恨狗脫毛，被狗舔或被狗吠。從演化的角度來看，我一直認為所有動物都是失敗的人類。我也不喜歡金絲雀對我唱歌，也不喜歡魚在水缸中回頭瞪我。最近，我們的女兒從大學將寵物鼠帶回家。她把老鼠丟給我們隨即和朋友跑去漢普頓度週末。老鼠生病了，狀況危急，宋宜和我不得不在半夜將牠送到動物醫院急診。人們帶著受傷的狗狗或喵喵走來走去，而我卻帶著一隻氣喘發作的老鼠坐在那裡。宋宜幫我度過難關，不過，若你不曾在清晨兩點抱著一隻囓齒動物坐在急診室，旁邊坐著一個男人帶著一隻不斷打噴嚏的鸚鵡，那麼你不算活過。若不是因為想當牛仔，我可能會加入聯邦調查局。當然囉，大家都想成為律師或會計

師，所以這個略過不談。不過，在我恢復理智之前，我認真思考過當個幹員，也買過很多裝備來學習如何採集指紋，學習如何判讀所有的指紋，從畚箕到螺紋。

從幹員跳到私家偵探對神經病來說沒有差太多，我看過《謀殺，我的寶貝》（*Murder My Sweet*）、《梟巢喋血戰》（*The Maltese Falcon*），我讀過米奇·史皮蘭。私家偵探的生活很刺激。解決犯罪。辣妹。時薪五十元外加開銷。我曾經翻電話簿打電話給幾個刑警，問他們是否可以讓我跟班實習，結果沒人願意收留我。但是，只要能夠避免枯燥乏味的人生，不用打卡或整天坐在辦公桌前作帳平衡收支，或是告訴病人「張開一點」，或是告訴客人「這鞋很耐穿」。

光陰飛逝，我的技術不太樂觀，也許當個賭徒吧！我買一些灌鉛骰子，與真的骰子一起練習，把兩者一起拋向檯牆，看賭金高低找位置坐進去，如此一來我至少可以控制我要得分的那顆。我玩了幾次從那些倒楣鬼賺了幾塊錢，但是我夢想中的女人都愛慕藝術家、詩人；有文化的女孩都重視詩人里爾克（Rainer Maria Rilke）甚於拳擊手舒格·雷·羅賓遜（Sugar Ray Robinson）。我嘗試過寫作，有趣的是我的第一次嘗試不但不是喜劇，反倒是很恐怖很變態。雖然每次班上作文課時我總是寫喜劇，也免不了被要求朗讀自己的作品，不只惹得同學大笑，也會在老師之間傳閱。讓我暫時離題一下。

早些年，如你所知，我們的家庭在布魯克林起家，我們從 J 大道搬到 L 大道。好大的一步。兩個字母之差。然後，在一九四四年夏天，我們到長堤度假，租了一間小房子，很便宜，那時的長堤還很落後，還沒有開發。就在夏天的長堤街道上，我的姨丈阿貝教我傳接球，幾年之後，我變得很厲害。這個夏天充滿幸福。我在海洋裡，或是在幾條街外較平靜的海灣游泳。我和父親和朋友一起

釣魚。我在和你說，我有一個很棒的童年。我不應該變成現在這副德性。然後夏天結束了，戰爭還在打，父親錢賺這麼少，所以母親和他決定留在長堤的小屋度冬。小屋沒有暖氣，但是父親買了一個插電的電暖機，一定是買那種會出事，然後把房子燒掉，把睡夢中的一家人燒死光光的那種便宜貨。

我在長堤上高中，很不賴，因為課業比較簡單。下課後，我和朋友會走過兩條街到海邊，整個海灘都是我們的。有時候我們會到海灣設下螃蟹的陷阱，然後去釣魚。當地的戲院只有在晚上，或是下雨天才放映影片。春天時，朋友和我赤著腳去看電影，甚至去上學。想像著——我，總是夢想著自己在紐約第五大道上，將適量的苦艾酒調配松杜子酒，然後拉一拉床旁邊的長絲繩召喚男僕艾倫・莫布雷（Alan Mowbray）；此刻卻活得像《頑童歷險記》（The Adventures of Huckleberry Finn）中的哈克・芬，或是臉頰曬得黝黑的赤腳男孩，而不是高尚的英國爵士諾埃爾・柯華德（Noël Coward）。

我們在長堤住了好幾個季節，現在我要回到我離題的地方。在學校裡，十歲的我寫了一篇作文，文中引用了佛洛伊德的「本我」（id）與「性慾」（libido）理論，不知道自己在說些什麼，但是有一種奇怪的直覺，我知道如何將一點知識，就這篇文章來說其實只是幾句話而已，成功地拼湊成喜劇片段，讓讀者或觀眾以為我知道的比我真正知道的還要多。老師覺得我寫得非常有趣，將我的文章四處傳閱，互相咬耳朵，對我指指點點。這種奇怪的天賦伴隨我一生，知道如何引用學問變成很有用的工具。結束我的離題，言歸正傳。如果你還在的話，我要回到本書的主題：一個人如何在無意義、兇猛的宇宙中尋找上帝。

如此這般，我在米伍德高中的最後一學期，成績慘兮兮；犯罪人生可能是最有趣的選項，但是這樣的浪漫想法對我完全沒幫助。然後在一個命中注定的下午，在戲院裡將一串連珠炮笑話射向銀幕之後，有人說：「你應該把你的笑話寫下來，很有意思！」一句稀鬆平常的話，穿越喧鬧的伏拉特布希街道，我聽到了。我有父親買的那台贓物打字機，所以回家之後我在打字機前坐下來。我那向來嚴肅，心臟很強的母親停止了刮我耳光的日常儀式，很反常地說：「何不把你的俏皮話拿給費爾·瓦瑟曼（不是另外一位費爾·瓦瑟曼，是正版的，在媒體業務部工作的那位），問問他的意見？他常常和百老匯那些插科打諢的人在一起。」

我聽從她的建議。費爾非常欣賞地說：「你應該將它們寄給一些報紙的專欄作家——華特·溫契爾（Walter Winchell）、厄爾·威爾遜（Earl Wilson）、紐約《先驅論壇報》（Herald Tribune）的海伊·嘉德納（Hy Gardner）。他們都是笑話行家。」這裡我要提醒讀者，單行笑話不等於伏爾泰（Voltaire）或箴言作家拉羅希福可（La Rochefoucauld）。它們是丈母娘的笑話，停車場笑話，所得稅笑話，或者可能是一個偶發時事的笑話。舉一個例子：「一個賭徒的小孩在賭城上學，他不願意把考試成績帶回家——他要賭在下次考試。」所以，我將這些稀世珍寶寄給多位百老匯專欄作家，結果，石沉大海。日子在父母親像是酷刑般的壓力中過去，我突發奇想地想開一家藥房。我和珍妮（Janet）的約會以悲劇收場，她是我們班上一位讓人想為她赴死的女孩，她的臉就像拉斐爾的聖母像一樣聖潔，頭髮和衣服就像朱爾斯·菲佛（Jules Feiffer）的漫畫一般可愛，我帶她去聽爵士音樂會，結果她卻痛恨爵士樂！更何況她正為薛爾頓·李普曼（Sheldon

Lipman）神魂顛倒，他立志成為人類學家，她覺得這職業「迷死人了」。儘管我極力向她鼓吹和一個使用研缽和研杵的藥劑師過一輩子，生活將是多麼光鮮亮麗，但是她看不到她與我的未來，所以我又心碎了。我從學校回家，練習吹我的喇叭，坐在十二元買來的黑膠唱片機前，聽強尼‧杜德的演奏。

我去打棒球，也思念著伊蘭；她也非常美，每一次她對我講話，我都彷彿聽烏爾都語（Urdu）一般被催眠，但是她已經和麥隆‧賽弗蘭斯基（Myron Sefransky）死會了，他是記者界的明日之星，十項全能的完人。她欣喜若狂不停胡言亂語說，他帶她去格林威治村看西奧多修士表演。西奧多修士在舞台上是一個自信滿滿的說書人，以小說家比爾斯（Ambrose Bierce）和奇幻小說家洛夫克拉夫特（H. P. Lovecraft）所寫的故事為題材，他也成為那種穿黑色衣服戴銀色耳環的潮女的新偶像。他自稱為西奧多修士，很有戲劇天賦，能讓觀眾傾倒。幾年之後，我請他在我的第一部失敗之作《別喝生水》（Don't Drink the Water）舞台劇中演出，但是他後來被大衛‧梅里克解聘了，因為他演技太差，而且無法連續兩晚一貫演出。在彩排的時候，我和他下棋，他的恐怖故事讓我深受吸引，這不是他在個人獨角戲時常講的洛夫克拉夫特或比爾斯的故事，而是關於歐洲納粹闖入他家，將他的親戚丟出窗外摔死的故事。

所以我回家了，夢想著伊蘭以及她完美的、沒擦口紅的圓臉，肩揹皮包裝著紅色平裝版佩爾‧拉格維斯特（Par Lagerkvist）的小說《侏儒》（The Dwarf），同時咒罵著上帝不存在，因為當我邀她外出約會時，她竟然狠狠瞪著我把我當成鐘樓怪人，給我吃了大大的閉門羹。同一個晚上，在我被拒絕到崩潰，即將昏倒在床之際，我接到一位朋友的電話：「嘿！你上了尼克‧肯尼（Nick

Kenny）的專欄了！」

尼克・肯尼是《每日鏡報》（Daily Mirror）的一位可愛的專欄作家，那是一份不起眼的小報，如果不是因為有華特・溫契爾的專欄，可能早就倒閉了，不像華特・溫契爾〔大家都看了《成功的滋味》（Sweet Smell of Success）這部電影〕，尼克・肯尼是一個親切、溫柔的人，他在他的專欄中會寫一些小詩，其中有一首的結尾這麼寫著：「狗（dog）的拼音反過來就是上帝（God）。」這麼說你應該有一些概念了。肯尼每天都會登幾則笑話。我從床上跳起來急衝到J大道，拿起《每日鏡報》，第一次看到自己的名字用鉛字打出來，艾倫・柯尼斯伯格說——然後是一些「好理家在」我已經忘記了的蠢笑話。我開始幻想著飛到好萊塢去當我最喜愛的諧星鮑勃・霍伯的寫手。不過第五大道豪宅頂樓的頭期款還要慢慢來，要等到我參與鮑勃的演藝團隊巡演多年之後。當然，比佛利山別墅。網球場。保時捷。還有，穆荷蘭大道（Mulholland Drive）如何？那裡的視野夠般，你會以為我得了諾貝爾文學獎。我心跳得就像爵士鼓手克魯帕（Gene Krupa）的搖擺樂團（Drum Boogie）一扁吧？尤其當你看到停泊在那裡的車子的後座。——不！我不過是想說⋯⋯對向來深信我一生注定要在垃圾桶找飯吃，不然就是會名列十大通緝要犯的父母，我總算可以向他們展示，我的人生可能不只局限於派送魚飼料和痔瘡藥膏。第二天早晨，洗完澡，上學去，一個我也許會繼續失敗的地方，那又有什麼關係呢？我的未來已經規劃好了。

我坐在教室裡，沾沾自喜地聽老師喋喋不休地講述幾何學中截線與同邊對角的問題。突然間，我想到可能有些同學會看到我的名字印在報紙上，好尷尬啊！但是為什麼要尷尬呢？為什麼不感到驕傲呢？人類性格的變幻莫測是我永遠無法掌握的。我只知道自己是一個害羞的孩子，成為公眾人

物讓我感到尷尬。

我可以聽到心理醫師的聲音這麼說：「你這麼渴望成名，這個願望讓你覺得尷尬。」或許這是真知灼見，但即使如此，知道它又有什麼屁用呢？

與此同時，一些以我的名字所寫的笑話還飄散在四處的專欄作家那裡，我必須趕快改名。改名適合我想要追求演藝事業的白日夢，那時候所有表演者、部分作家和導演，甚至製片都改名，而這個起手式會讓我更像是他們的一份子。這些年來，許多人在推測為什麼我要改名成伍迪·艾倫。有人說我是為了單簧管樂手伍迪·赫曼（Woody Herman）。我喜歡伍迪·赫曼，但是這個想法從來沒有在我腦中出現過。有些人甚至愚蠢到以為是因為我在布魯克林街頭打棒球打多了，而且掃帚柄是木製的。事實是很隨意的，我想要保留本名的核心，所以我保留艾倫作為姓。我想過J·C·艾倫，不過覺得會被叫做「傑」，也想過叫梅爾，但是梅爾·艾倫（Mel Allen）是有名的洋基隊播報員。最後，我的過動症發作，我隨意抓出伍迪，因為它很短，和艾倫配在一起，比起佐爾坦或路德維修，有一種輕盈模糊的喜劇感。這個名字對我很有幫助，雖然三不五時，有人會叫我赫曼先生，因為我們都吹單簧管。曾經有一個布魯明黛公司的櫃台小姐，她從《今夜秀》（The Tonight Show）節目認出我，服務我時很緊張地說：「就這些嗎，啄木鳥先生（Mr. Woodpecker）？」

我很少為改名後悔，也覺得原名很好，柯尼斯伯格有一種嚴肅的日耳曼特質。康德就是來自柯尼斯堡（Konigsberg）。近來為了向我致敬，他們在柯尼斯堡為我立了一個紀念碑〔除非被憤怒的市民用繩子拉倒，像絞死伊拉克前總統薩達姆·海珊（Saddam Hussein）一樣〕；事實上柯尼斯堡沒有任何榮耀我的理由，我不在那裡出生，從未到過那裡，也不曾做過任何增進該市市民福祉的事

情，只不過因為名字相同，而且他們渴望英雄。我從眾多參賽者的設計稿中篩選，我很驚訝它們都這麼美好，這麼聰明，最後我選出的是最簡潔、最低調的一件，就是一副眼鏡和一支杆子，它看起來遠遠超越我的形容。在可愛的西班牙奧維耶多城（Oviedo）也有一尊我的雕像，那是一尊很寫實的雕像。他們從未徵求過我的意見，甚至也沒有通知我要為我立像，就在城內立了一座我的銅像，一座各種各樣的鴿子都喜歡棲息的真正的銅像。同樣的，除非那些被痛恨所驅使的暴民將它拉倒，否則它會一直在那裡供人觀看。從銅像豎立的那刻起，流氓混混就不斷將銅像上的眼鏡偷走。那副銅製的眼鏡鑲嵌在銅像上，標準大小，必須要用焊炬才能將它取下。不管他們重新裝配多少次，就是有人會偷走我的眼鏡。我希望我可以說我在奧維耶多有過高貴英勇的事跡，值得這樣的榮耀；但是撇開旅遊、拍片、逛街、享受好天氣（很像倫敦，炎夏時節非常陰涼，氣候變化多端）不談的話，我實在沒有任何貢獻，值得為我豎立一尊沒被吊縊以洩公憤的人偶。奧維耶多是個天堂般的小城，唯一煞風景的就是那尊不自然的傻瓜銅像。

3

就這樣從尼克·肯尼開啟了伍迪·艾倫時代，一個將生活於惡名昭彰的時代。我榮獲尼克·肯尼專欄刊登了好幾次，更大的驚喜則是有一天上學日，我的笑話第一次登上厄爾·威爾遜的專欄。

若說尼克·肯尼的專欄比較煽情古板，厄爾·威爾遜的專欄就是百老匯之音。他的故事與八卦，全都是關於演藝人員、舞台劇、電影明星、歌舞女郎、夜總會和餐廳俱樂部。上得了「午夜厄爾」（Midnight Earl）專欄是一個指標，伍迪·艾倫的俏皮話出現在他的專欄，就如同我已經是百老匯燦爛夜生活的一部分。然而現實中，我還窩在布魯克林K大道的臥室裡，夢想著自己在圖茨·紹爾餐廳（Toots Shor's）左擁右抱著歌舞女郎並和她們說著俏皮話。很快地我將笑話寄給所有的專欄，而且到處都被刊登；鮑勃·席維斯特（Bob Sylvester）的《新聞》（News），法蘭克·法瑞爾（Frank Farrell）的《紐約世界電訊報》（New York World-Telegram），李歐納·里昂斯（Leonard Lyons）的《紐約郵報》，海伊·嘉德納的《先驅論壇報》，當然還有厄爾·威爾遜和尼克·肯尼。我陶醉在個人的成就裡，忽略學校的課業，我的成績也直線下墜。其他同學都去參訪大學。在我的眼中，我已經成功了，雖然這些俏皮話都是無料的，但我卻看到自己買下了頂樓豪宅，或是與霍伯一家在托盧卡湖（Toluca Lake）共進午餐。

那時候在麥迪遜大道有一家公關公司，大衛亞伯聯合公司（David O. Alber Associates）。他們的

任務是讓他們旗下的名人客戶盡量得到曝光的機會，藉由刊登他們的故事，安排電視和平面媒體採訪，登上雜誌封面，還有任何想得到的可以讓他們的名字露出的花招。其中之一就是讓你的名字持續在報紙專欄中出現，但是要被引用，你就必須講些機智風趣的話語。例如，某專欄可能會出現，「在可派夜總會聽到……」然後是一些關於交通或丈母娘，或是總統等等各類趣談妙論，全都出自這位客戶的手筆。當然，這位客戶從未說過這則笑話，即使他是靠這行吃飯，也未必掰得出這樣的笑話。他很可能根本就沒有去可派夜總會，雖然不論是客戶或夜總會都必須為登上媒體版面付錢給公司。媒體代理商把這些笑話寄給專欄作家，他們以格魯喬・馬克思或奧斯卡・雷凡特（Oscar Levant）的脫口秀方式，製造出百老匯璀璨的名人夜生活神話。所以，大衛亞伯聯合公司的引擎人物金・艾倫。薛福林（Gene Shefrin）不得不注意到這位每週出現在百老匯所有報紙專欄的無名小卒——伍迪・艾倫。薛福林打電話問厄爾・威爾遜，「這小子是誰？」

厄爾・威爾遜說，他是布魯克林的小孩，每天放學回家坐在打字機前面，每隔幾天就寄給我們一些笑話。接下來，我接到厄爾・威爾遜的訊息，要我打電話到亞伯辦公室。我打了，他們要我去面談一個工作，問我是否願意每天放學後到他們的辦公室，坐在一台不是偷來的打字機前面，幫他們打出笑話，讓蓋伊・隆巴多（Guy Lombardo）、亞瑟・莫瑞（Arthur Murray）、珍・摩根（Jane Morgan）、薩米・凱伊（Sammy Kaye）以及其他並非以機智出名的人，可以具名使用我的靈感，並宣稱是他們自己的？這份工作，他們願意付我一星期四十塊錢。那時候，我為一家肉店送肉，並為一家裁縫店送乾洗，時薪三十五分錢外加小費。

這工作是兼差性質，如果我努力且運氣不錯的話，一個禮拜可以賺個三、四塊錢。我的零用金

庫快要枯竭了，父親因為對某些籃球賽的錯誤判斷而造成資金短缺。母親每天八小時工作五天，一個星期賺四十元，而我所必須做的只是每天下課後（學校時間是從八點到一點），從布魯克林搭地鐵，敲出一些俏皮話，然後搭車回家。這樣我一個禮拜就可以賺進四十元。我決定不要直接回答，假裝我需要時間思考。但是在他話還沒講完之前我就說好了。所以我開始每個禮拜工作五天，每天敲出五十則笑話，搭地鐵的三十五分鐘時間，我大概可以寫出二十則，其餘到辦公室寫。聽起來很多，不過如果你可以寫，這實在沒什麼了不起。其他辦公室的人常常會捉弄我，因為我太年輕了。

幾個禮拜後，我因為得了腮腺炎必須請假，但我的形象並沒有得到改善。然而，我還是在那裡工作了好幾年，他們的客戶出現在各個專欄中，噴出我們當時認為有趣的俏皮話，不過，如今回顧起來，顯然是糟糕透了。我高中畢業了，總平均七十二分，而且持續工作，期間加薪過一、兩次。我不想上大學，對自己的演藝事業很有信心，但是為了防止我媽媽像佛教僧侶一樣自焚，我試著申請了紐約大學。

不知道為什麼，儘管我的成績很爛，他們還是錄取我了。為了要盡可能花最少的時間在大學課業上，我選了最低學分，三門課。我主修電影的理由純粹只是因為覺得看電影不錯，而且很輕鬆。我必修西班牙文，也選修了英文。一如往常，我的英文作文碰到麻煩，我的報告不及格，老師在空白處寫上「孩子，你必須上一堂基本禮儀課程，你是一個乳臭未乾的青少年，並不是一顆尚未琢磨的鑽石。」那些時日，我大致走喜劇風格，深受馬克思·舒曼影響，但顯然我不是作家舒曼。我的主修，電影，也被當掉了。一方面因為我曠課的老習慣。我會搭車從 J 大道到紐約大學所在地第八街，門打開，我會猶豫，該去上課還是翹課？我會延長腦中的辯論直到門再度關上，然後我就興高

采烈地搭車離開。如同昔日，我會從時代廣場出來，在百老匯一帶打發掉整個早上，派拉蒙影城、羅克西戲院、林迪大飯店、魔法陣商店（Circle Magic Shop）、自動販賣機和可口的食物。下午一點，我會準時出現在麥迪遜大道上打工寫笑話。當我真的去上學時，我是去練習打鼓以維持我對爵士樂的狂熱；我會坐在教室中練習腳踏板，左、右、右左右、左右，試著讓交替雙擊的節奏保持穩定。我對於時態組合或中古英詩〈農夫皮爾斯〉（Piers Plowman）從來都不用心。就是這樣，我所有的課都被當掉。他們決定把我退學。我請求再給我最後一次機會，以免我媽媽自焚。他們說如果我去上夏季學校，而且表現良好，他們會重新考慮。咬著牙關，我接受了。

（沒有乳臭未乾青少年這種廢話。）

在工作上，大衛亞伯公司與鮑勃·霍伯的經理吉米·賽菲爾（Jimmy Saphier）有某種程度的聯繫或認識；出於好意，他要我寫一些樣本送給鮑勃，結果收到一張回條，「你的孩子寫得很好。」也許秋季時可以讓他為鮑勃工作。」

鮑勃·霍伯對我的意義不論怎麼說都絕對不會太誇張，我從小就崇拜他直到今天，對他的電影從不感到厭倦。沒有看全部的電影，也沒有看後來的電影，最早期的也沒有每部看過。但是，譬如《博凱爾先生》（Monsieur Beaucaire）、《卡薩諾瓦的大夜》（Casanova's Big Night）、《偉大的情人》（The Great Lover）等等，沒錯，這些電影很可笑，算不上是蕭伯納式的幽默，但是鮑勃本人是非常偉大的喜劇人物，他的表演舉世無雙。每當我抓住陌生人的衣領，以一種〈古舟子詠〉（The Rime of Ancient Mariner）長敘事詩般的欣喜若狂，滔滔不絕地和他們談論鮑勃時，他們會說，「你說的是那位陳腔濫調，勞軍表演時看題字卡開環球小姐玩笑的共和黨員嗎？」我雖然了解他們的意思，但是那不是我所說的鮑勃。

我說的是在《烏托邦之路》（Road to Utopia）、《夢幻短褲大冒險》（Fancy Pants）中的喜劇演員。再說一次，我知道那些片子很蠢。霍伯也許被大猩猩帶走了，但那不是重點。重點是他的演技，他的角色，他的投入，他對時間點的精準掌握，一個偉大的笑匠。就像傑瑞·路易斯（Jerry Lewis），天分很高但是電影很蠢，況且霍伯的電影比傑瑞·路易斯的電影好得多。總之，聽到霍伯的團隊喜歡我的笑話，而且考慮要雇用我，讓我飄飄欲仙。我，只不過是一個大學新鮮人，夏季學校緩慢冗長，我被濟慈和雪萊給淹沒，我並不同意「真就是美，美就是真。」我對教授談論普多夫金（Vsevolod Pudovkin）的作品或《貪婪》（Greed）的結構也興趣缺缺，只是一直想著參與鮑勃的《進軍峇厘島》（Road to Bali）。

有一段短暫時間裡我再度想成為一個喜劇演員；我在麥迪遜大道的同事，已經是一位喜劇演員的麥克·梅利克（Mike Merrick），他有一副黑框眼鏡，我覺得很好看，他借給我一本關於脫口秀表演的散裝書。我用它在社區的交誼俱樂部表演，非常成功地讓觀眾大笑，每個人都被逗得很嗨。不過梅利克對我說，「這種生活很硬斗，你必須有很強的動機，想要它勝過生命中的其他一切。」而我沒有。我比較喜歡寫作，我喜歡寫作的匿名性，況且我所約會的女孩都比較喜歡作家約翰·厄普代克（John Updike）、諾曼·梅勒（Norman Mailer），甚於喜劇演員巴迪·哈克特（Buddy Hackett）和胖傑克·李歐納（Fat Jack E. Leonard）。我的人生目標於是微妙地轉向。我願意為霍伯或伯利（Milton Berle），或是傑克·班尼寫笑話，如果能夠讓他們注意到我的話。但是也許我該寫一些比脫口秀更有深度的東西。差不多在那時候，我的親戚建議我和一位遠房姻親阿貝·伯羅斯（Abe Burrows）談一談。伯羅斯是一位很有名的喜劇作家、舞台導演，也是《男孩與玩伴》（Guys and

Dolls）一書的共同作者。可能有位阿姨嫁到他的家族，因此和他成為遠房表親。我從未搞清楚這種裙帶關係。我問阿姨，她說她幫不上忙，只知道他住在貝瑞斯福德（The Beresford Apartment），西城一棟很有風格的公寓。「我要怎麼和他聯絡呢？」我很害羞地問。我媽媽則比巴頓將軍更有氣勢地說：「你不用聯絡了，你知道他住在哪裡，直接到他家去就是了。」

違反我本來較好的判斷，我穿著參加皇家婚禮的服裝前往貝瑞斯福德。我告訴門房，我想要見阿貝·伯羅斯，請告訴他我是娜蒂的兒子。

就在我等他打電話的時候，阿貝穿著黑色西裝戴著紳士帽漫步走出來，門房指著我說，他要見你。我告訴他我是誰的誰，很薄弱的關係，大約有十度分隔6吧。

原本要外出約會的伯羅斯，改變了行程，搭著我的肩膀帶我上樓，把他的紳士帽丟在一邊，和我聊了一個小時，招待我吃東西，並對閱讀我的笑話表示極大興趣。這位先生是如此和藹可親，如此溫文儒雅，如此令人讚嘆。我後來又回到那公寓好幾次。他喜歡他所讀到的笑話。他批評其中幾篇，認為我寫壞了。他幫我寫了一封信給納特·希肯（Nathan Hiken），情境喜劇電視影集《菲爾·西爾弗斯秀》（The Phil Silvers Show）的作者。沒有下文，但是他試過了。有一次談話中，我告訴他我想成為電視作家，他說，「不！千萬不要成為一個電視作家，一輩子都不要。」我問，電影呢？他說，不，戲劇！但難道不是所有戲劇作者都想寫電影劇本嗎？不，所有的電影編劇都想寫舞台劇。

我將焦點轉向舞台劇時，其實我只看過一齣戲的其中一部分而已。我說「一部分」，並不是因為我在演完一幕之後離開，而是看了整齣戲的大半邊。這是幾年前，我正肖想追求同校一位名叫羅

珊娜的金髮美女。我了解這麼一位連卡萊・葛倫或泰隆・鮑華（Tyrone Power）都會著迷的天仙美女，不可能對本質上與性格演員愛德華・艾弗瑞特・霍頓（Edward Everett Horton）較近似的小伙子產生好感。我悲傷地做著白日夢，有一天突然想到一招，我聽說過羅珊娜很想看《四海報》（The Fourposter）這一齣雙人劇，由休姆・克羅寧（Hume Cronyn）和潔西卡・丹蒂（Jessica Tandy）這兩位頂尖的演員聯合演出。詭計多端如我，鼓起勇氣打電話給她，問她週六是否有空，我正好有兩張《四海報》的票，是否有興趣一起去看？

我可以感受到電話那頭的沉默，因為她被迫在很想看的戲劇與和一個外星人一起看戲之間做選擇，最後她選擇接受了。好了，對百老匯毫無經驗的我，不知道有些表演的票會被完售，你就是買不到票。我從售票處的男子得到訊息，他說可以幫我訂幾個月以後的票，我抓狂了，打電話給一個朋友，他建議我去找黃牛。我找了，結果他說可以幫我劃兩張包廂的票，要價二十元。我沒有二十元，也想不出除了搶劫加油站之外，如何籌得這筆錢。最後，我向父親求救，這是一大筆錢，尤其是為了兩張戲票，但我無法忍受讓他知道我急需要二十塊錢的尷尬理由。沒有問任何問題，但是一如往常，他幫我解決了，拿到兩張十元紙鈔。星期六晚上到了，我去接女孩，她很迷人地假裝對我從瑞德・巴特勒（Rhett Butler）學來的、連珠砲似的自我膨脹的奇聞軼事感興趣。我們去看了表演。我們被帶進包廂，它垂懸於舞台上方二樓的最右側，就像林肯被暗殺的那種包廂，只是位置沒

6 譯註：電影《六度分隔》（Six Degrees of Separation）談到「六度分隔理論」，任何兩個陌生人，透過六個人當中介，就可以彼此連結、交錯與影響。

有他的那麼好，幾乎有一半的舞台看不到。

這是我的百老匯初體驗，我只能看到舞台右邊的演員。當黃牛告訴我包廂座位時，我想像的是洋基球場或艾比特球場（譯按：即道奇球場），那裡的包廂棒極了。我們看了那場戲，而且羅珊娜風度很好。她沒有任何抱怨，但是，當我們離開時，她把飲料遞給我，然後突然間得了神祕的疾病。我不太記得了；我想她是說她被噬肉菌感染了。還沒到她家公寓附近，她已經打電話給她哥哥說她在六分鐘之內會到家。我在敞開的大門口等她，完全不讓我有任何機會對她調情。我想如果我乾脆吻她哥哥並道晚安的話，會是多滑稽的一件事。不論如何，多年後，當阿貝·伯羅斯問我是否喜歡戲劇劇時，因為我只看過一部戲的半邊，我有些遲疑。但是我將他的話謹記於心，我不應該永遠只當電視寫手或電影編劇，我開始沉迷於戲劇，好幾年的時間，我讀遍所有劇本，看遍每一部百老匯的戲劇首演。不過我又進度超前了。

我還在大衛亞伯公司寫單行笑話，給小報提供笑話。如果我可以幫鮑勃·霍伯寫稿的話，那就夠了！然而想像著未來我將成為一名劇作家，奇怪的是，並不是我過去所崇拜的偶像喬治·考夫曼那種，而是像尤金·歐尼爾（Eugene O'Neill）或是田納西·威廉斯（Tennessee Williams）那樣的劇作家。當然，現在我即將被夏季學校當掉，被要求出席系主任審核小組會議。系主任小組並不是一群雀躍的百靈鳥，比較像是一幫食屍鬼。那是一個毫無幽默感的四人幫，要來告訴你，你被開除了。我很禮貌地聆聽他們對我的指控，從每天缺課到每科被當。他們問我，人生的目標是什麼？我回答，「從我靈魂的熔爐中提煉我種族之先天良知，看看是否可以用塑膠大量生產。」他們面面相覷，然後建議我去看心理醫師。我說我有專業工作，而且和每個人都相處很好，為什麼需要看心理

醫生？他們解釋，我所處的演藝世界裡大家都是瘋子。我不覺得心理醫師是最爛的主意，因為儘管我有強烈的創作興趣，有看好的喜劇寫作前途，以及成長過程中所得到的種種關愛，我依然有一種中度的焦慮，好像要被活埋了一樣。我不快樂；我很憂鬱、恐懼、憤怒，不要問我為什麼。或許它與生俱來存在於我的血液中，又或許那是一種精神狀態，使我得以了解佛雷‧亞斯坦的電影並不是紀錄片。被學校開除之後不久，我開始去看一位很有名氣，名叫彼得‧布洛斯（Peter Blos）的精神科醫師，每週一次。雖然他是個很棒的傢伙，但是對我並沒有什麼幫助。最後他推薦我去看一位心理分析師，一個禮拜四次。我躺在那裡的一張躺椅上，被鼓勵說出任意想到的每件事情，包括描述我所做的夢。我看了八年，很機智地設法迴避任何進展。我終於撐得比醫師更久，有一天他進來對我豎了白旗。我後來的人生中，又看了三位精神科醫師。第一位是一個好人，叫做盧林（Lou Linn），每週兩次面對面談話。他相當機靈，但是我很輕易地打敗他，安全下莊，沒被治癒。然後，我去看一位非常聰明的女士，看了大約十五年。她比較有療效，幫我度過生命的一些難關，但是我的人格並未真的變得比較好。最後是一位被高度推薦的醫師，他嘗試和我做面對面談話治療，然後躺椅分析一段時間，再恢復面對面治療，而我還是抵擋了任何有意義的進步。

好了，我經歷了這麼多年的治療，我的結論是，是的，它有幫助，但是沒有我期待的那麼多，也不是我想像的方式。我在深層的問題上，並沒有任何進展；我在十七歲和二十歲時所有的恐懼、

7　譯註：原文出自詹姆斯‧喬艾斯的小說《一個年輕藝術家的畫像》（"Welcome, O life! I go to encounter for the millionth time the reality of experience and to forge in the smithy of my soul the uncreated conscience of my race."）

矛盾和脆弱，依然存在。有些並沒有那麼根深蒂固的問題，只要一點小幫助、一點鼓勵，或許我就可以得到舒緩。（我可以去洗土耳其浴，不需要包下整個房間。）對我而言，它的價值是有人在旁邊分享我的痛苦；有如和職業高手一起練習網球。此外，另一個最大好處是幻想著自己正在拯救自己。在最黑暗的時刻，你覺得你並非只能躺著冬眠，像一個懶鬼被宇宙的非理性瘋狂或自己招惹的麻煩給擊倒。這點很重要，相信自己正在做些什麼去解決它。也許這個世界與世界上的人正把靴子踩在你的喉嚨上，想要把你踩死，但是你正在採取英雄式的行動，你將會改變這一切。你自由聯想，回憶夢境，說不定會把它們寫下。至少一個星期一次，你會和訓練有素的專家討論，你們一起搞懂，是哪些糟透了的情緒，造成你悲傷、恐懼、憤怒、絕望，甚至想要自殺。

事實上解決問題只是幻想，你一直還是那個受盡折磨的可憐蟲，你無法開口向麵包師詢問「蝸牛麵包捲」，因為那個字讓你覺得尷尬，但是這又何妨呢？你正在幫助自己的想像幫助了你。也不知為什麼，你覺得比較好一些了，比較不那麼沮喪了。你將自己的希望寄託於果陀，雖然他永遠不會來，但是他可能會帶著答案出現的想法幫助你突破密封的夢魘。就像宗教一樣，幻覺幫我們度過困境。身處藝術領域，我很羨慕有些人能從中得到撫慰，因為他們相信自己的作品會繼續存在，不斷被討論，就如同天主教徒的來世，藝術家的歷史地位會讓他永垂不朽。有趣的是，那些大談藝術家歷史地位和藝術品如何偉大的人都還活著，還在吃煙燻牛肉，對莎翁而言都是零，有朝一日——躺在皇后區的地下長眠。所有站在莎士比亞墳前大唱讚歌的人，而藝術家不是早已骨灰入甕，就是非常遙遠，但是一定會來到的一日——莎翁的所有戲劇，所有精采絕倫的情節和不可一世的抑揚五音格律，以及畫家秀拉所畫的每個點，都會和宇宙的每個原子一樣消失無蹤。事實上，整個宇宙都

會消失，再也找不到可以打帽樣的地方。畢竟，我們都只是物理碰撞的結果。一次笨拙的碰撞。並

非天才設計師的作品，充其量，只是粗魯笨蛋之作。

總而言之，他們從紐約大學的夏季學校將我開除，不過那時我已經是一個喜劇作家。我不只是

為大衛亞伯聯合公司工作，阿貝‧伯羅斯還推薦我給彼得‧海耶斯（Peter Lind Hayes），他有一個

電台表演節目，他們雇用我為他寫稿。亞瑟‧高佛瑞（Arthur Godfrey）也有一段時間雇用我為他的

電台節目寫稿。同時我接觸戲劇仲介公司，威廉‧莫里斯公司（William Morris）有一位很好的仲介

名叫索爾‧里昂（Sol Leon），他介紹我給一位非常傑出的喜劇演員赫伯‧史瑞納（Herb

Shriner），他在做所謂的同步廣播，就是同時在收音機與電視播出。他是一個很精采的演員，近似

威爾‧羅傑斯（Will Rogers）的鄉村風格，但是比他更好。他講的笑話一流，他喜歡我的笑話，並

雇用我。一位名叫羅伊‧坎摩曼（Roy Kammerman）的作家是他的首席寫手，他是個親切的人，也

是很好的喜劇作家。我是這麼一個菜鳥，當我第一次為他的演出寫稿──或者真的有貢獻了幾則笑

話──我帶著約會對象到播映那節目的電視台參觀，想充當大人物，希望藉此打通邁向她的閨房之

路。總之，我去了那場表演，大排長龍，前面有數百人等著入場，突然間赫伯‧史瑞納的經理看到

我對我說，「你幹嘛排隊啊？」

我說：「這場戲是我寫的。」

他說：「是啊，你不用排隊就可以進去，你們從後台進去。」

「我可以嗎？」

「來吧。」他帶著我和女友走進舞台入口，我們在貴賓室看表演，我成了大人物。看完表演我

帶女友到林迪大飯店用餐，同樣大排長龍，有人教我給門房小費，所以我塞給了他兩張紙鈔，我們立刻得到接待。一個成功的夜晚，一直到我們來到她家門前；她手拿著鑰匙，給了我一個籃球員所稱的假上籃，向上扣。我上當了，雙腳移動彷彿要阻擋她的跳投，結果她立刻閃過我進到屋內。

我十八歲，賺的錢是我父母加起來的三倍多，我終於有機會幫助家用，尤其是父親，他不斷賭博、賭輪、欠錢。我的下一步義無反顧地邁向成功的動力來自鄰居一個傢伙，名叫哈維·梅哲（Harvey Meltzer），他住在附近的一棟公寓，聽過我這位少年得志的鄰居，過來找我說要當我的經紀人。我對於表演事業商業運作端的了解，實在比我對「霍奇猜想」（Hodge conjecture）代數幾何難題的掌握還要少一些。他說他的叔叔是好萊塢威廉·莫里斯公司的大人物，而且他有一個關於「作家培育計畫」的內線管道，這是國家廣播公司（NBC）正在發展的一個計畫，目的是要栽培前途看好的作家。顯然這就是天意，太初有道！這個良善的構想就是要找出有潛力的劇作家，尤其是喜劇作家，給他們固定薪資，一個星期一百七十五元！讓他們寫作，在資深作家的節目當學徒，然後開枝散葉，由全國廣播公司收割成果。我完全贊成！因為我在亞伯公司的薪水相較之下很寒酸，而幫廣播節目寫作的收入時好時壞，隨主持人的閱聽率變化。週薪一百七十五元，聽起來很不錯，加上還可以被大節目採用。我忘了提一件小事，我最大的恩人，赫伯·史瑞納和他可愛的老婆在車禍中喪生了。再也無法遇到更好的人了，我可以想像，如果他們還在的話，一定能做出許多立刻改善世界的事情，但是他們卻在抵達醫院前即已死亡，兩個不該死的好人卻死於非命。

所以我同意讓哈維成為我的經理，他有點像瘦弱版的湯米·多西，除了妥瑞症所造成的臉部痙攣之外，我確信他會談妥國家廣播公司的寫作計畫案。我回報他一紙他所要求的七年長約。他的眾

多錯誤之一是──那紙合約實在過度貪婪，我永遠不該簽下的。首先，七年太長了。他看我天真佔我便宜。不只如此，一般經紀人的傭金是百分之十，他說他是經理，不一樣，要拿比較多。他要百分之三十。好吧，你看嘛，我只是個十來歲的小孩，我又懂個什麼屁？不只如此，有一種算法叫做「滑動比例」折算制，正常的滑動方向是，藝術家賺越多，經紀人的所得比例要遞減，我賺越多，哈維的薪水越高，經紀人需要結清的帳目越少。我所簽的合約卻向錯誤的方向滑動，因為藝術家的分額越高。七年間發生許多事情讓我學聰明了，但是我從未試圖打破合約；我很誠信地遵守七年合約。讓我描述一下當年的我是怎樣的一個土包子。我從未看過人家戴假髮，有一天我遇到一位戴著假髮的喜劇演員，他希望付我一百元讓我為他的固定節目供稿。談話時，我發現他的髮緣露出一條紗布的薄邊，我不敢相信自己的眼睛，還以為那是他的頭髮；那時我想他應該參加馬戲團，而不是表演單口相聲。

現在來談一談「作家培育計畫」，經過詳細考核我們的面試資料和人格特質，我們一共八個人，被視為值得國家廣播公司的投資。儘管經過一番嚴格審查，他們並未做出明智的選擇，有朝一日他們會了解到他們投資所得的報酬相當微薄。群組中大部分的人後來從事的行業並不如國家廣播公司當初所設想，其中一個最令人毛骨悚然的，是跑去幫理查‧尼克森（Richard Nixon）的演說寫暖場講稿。除了他之外，大家人都很好，但是基於某些理由沒有成為劇作家或電視喜劇的編劇。計畫主持人，或是媒體的習慣稱呼的「群組領頭羊」是雷斯‧科羅德尼（Les Colodny），他原是威廉‧莫里斯公司的代理商，人很逗趣，但是他沒有課程規劃，也不知道如何開始讓一群愚鈍的夢想家蛻變成為專業的喜劇作家。我一邊賺錢，一邊學習寫作，練習如何寫幽默短劇和笑話，努力自我

充實。我被雇用然後離職，就像其他人一樣跌跌撞撞，但是由於母親長年威嚇所激發的野心，我知道如何善用時間和金錢。我們會在國家廣播公司會面，坐在一個房間裡，年輕的喜劇演員會出席讓我們看他們的東西，由我們挑選幾位來為他們寫稿，如此也許可以同時培養作家和喜劇演員。多半我們看到的是很僵硬的東西。但是，年輕的唐‧亞當斯（Don Adams）、年輕的強納森‧溫特斯（Jonathan Winters）、年輕的凱伊‧巴拉德（Kaye Ballard）來了。當然，他們幾乎不太需要我們的協助。真正有才氣的人會創造自己的表演，我們根本派不上用場。我幫唐‧亞當斯寫過一則笑話，強納森‧溫特斯完全不需要我們；他根本就是個天才。

那時期，我遇見了賀琳（Harlene Rosen），我們很快就結婚了。這又是另一個社交圈，有一次我在他們的活動中擔任主持人，我引用麥克‧梅利克的散裝本脫口秀套路，而且決定要演奏高音薩克斯風來娛樂嘉賓，為他們助興。（幾年後，一位樂評形容我在音樂會上的表演讓人「如坐針氈」。）身為紐奧良爵士樂深度樂迷，我選了〈賈達〉（Jada）和〈黑城遊行者的舞會〉（At the Darktown Strutter's Ball）。有人告訴我詹姆斯‧麥迪遜高中有一位高年級生會彈鋼琴，總之安排了一次聚會。她很漂亮，很聰明，出身很好的家庭，他們有一間可愛的房子，還有一艘船。長話短說，她比我好太多，在我們結婚之後更證實是如此。

我們練習合奏然後開始約會。我必須說，就一個大學年紀的孩子，我帶她到許多很浪漫、有品味的地方。看外百老匯的表演，到柏德蘭爵士俱樂部（Birdland Jazz Club）欣賞邁爾士‧戴維斯（Miles Davis）和約翰‧柯川（John Coltrane）的演出。到曼哈頓的燭光餐廳。我都很稱職地扮演著一個迷人的情人，直到有一天她家人帶我去搭他們的船。我一向是很好的運動員，也想好好表現一

番，讓他們對我印象深刻，但是等到船一出海，正當我咕嚕咕嚕灌了一瓶啤酒，和大夥一起合唱〈嗨喲，把那個人吹倒〉時，我突然開始反胃，跌倒在甲板上，不斷呻吟懇求我安樂死。我躺在那裡量頭轉向如同「莫比烏斯迴旋」（Mobius Loop），我的暈船很快就會被列入金氏世界紀錄。我發誓絕對不再搭船，一直到十年之後。我想要力求表現，或者我應該要說，不要像個廢人。

（我是一個廢人，但是經常不遺餘力地要掩飾它。）所以當我們正在拍《傻瓜入獄記》（Take the Money and Run）的時候，在大美女珍妮·瑪格琳（Janet Margolin）的敦促之下我又登上一艘帆船。結果一樣。就在我吹噓我的海上功績並稱劇組們「英勇的夥伴！」之後，我很快就躺在甲板上，準備用瑪格琳來交換一顆止吐劑。由於我們正在舊金山灣，離岸邊不遠，我懇求用直升機將我送醫，但沒人理我。船駛回岸邊，船身不斷搖晃，我臉色蒼白，全身顫抖。我編了一些蹩腳的藉口，將自己的崩潰歸咎於最近在蘇丹教努巴人演出《弗洛格爾街》（Floogle Street）和《誰在一壘》（Who's on First）時感染到的中耳炎。

賀琳和我各自與父母同住，我每天去找她，我們做所有情侶會做的事情。附帶一提，那時我已經有一部車子，我花六百美元買了一部一九五一年的普利茅斯敞篷車。我曾經懷著愉悅的幻想，一部車子將如何改變我的人生。它將使我獲得自由；只要我喜歡我就可以開車過橋到曼哈頓，可以一直開到長堤拜訪令人懷念的老地方，在春天的早晨開到康乃狄克州享受大自然。我不知道自己在想什麼；我痛恨自然，更糟糕的是我痛恨成為車子的主人。所有機械都一樣，都立刻成為我的仇敵。我對一些小玩意沒興趣。我沒有電腦，不戴手錶，不帶傘，沒有相機或錄音機，一直到今天我都依靠我的太太來調整電視機。我沒有電腦，從來不碰文字處理機，從來沒有換過保險絲，沒有寫過電子郵件，也

沒有洗過碗。我和那些頭腦不靈光的老人一樣，必須把電視遙控器的按鍵全部用膠帶貼起來，我只要能按開、關或調音量就好。

十六歲時，我買了一台新的奧林匹亞牌手提式打字機犒賞自己。我用它來打所有我寫的東西，我的劇本、戲劇、故事、隨筆〔那些刊登在《紐約客》（New Yorker）上的笑話被這樣稱呼〕。直到今天我都不會換色帶。我太太幫我換；有幾年我單身，遇到需要換色帶時，我會請一位熟識的朋友過來吃晚餐。晚飯後，我會不經意提起打字機話題，說它們如何有趣，並提議在我的打字機上換色帶看看會有多好玩。我們會退到書房，我會播放一些音樂，我記得更換色帶時他最喜愛的音樂是〈馬刀舞曲〉（Sabre Dance）。這曲子強烈的節奏讓他非常興奮，我就把新的色帶塞給他說，看看你是否還有當年的手感。他接受挑戰，開始以一種瘋狂的憤怒幫我換色帶，完成之後他會行一個誇張的鞠躬禮，而我則假裝對他手藝的精巧感到訝異。然後，他會汗流浹背氣喘吁吁，而我至少可以繼續打我那些十足促狹的笑話，直到紙張上的字母再度逐漸模糊，我必須再請他回來吃肉餅。

**4**

我說到哪裡了？噢，對了！一部車子在我的手中，就好像將洲際彈道飛彈交給一個三歲小孩一樣。我開太快了，在不該轉彎的地方轉彎，不會倒車入庫，無法控制車速，對交通沒耐性，我想逃出普利茅斯，讓它永遠留在塞車的街道上。我繞來繞去找不到停車位，在許許多多停著的汽車的前燈和尾燈間碰來撞去，試圖插進他們中間，然後又慌慌張張地拉出來加速離開，逃離犯罪現場。我常常迷路，沒有方向感。有一次在日出大道上，賀琳對我說，她的父母不在家，我們可以去用她家的臥室。這想法讓我慾火上升，我急速迴轉，然後撞上一根電線桿。清晨三點我的車在西城高速公路爆胎。只能靠善心的陌生人幫我解困。如果這位陌生人不是那麼善良地在黑夜中停下來很耐心地教我如何換輪胎，而是對我說：「黃道十二宮殺手（Zodiac Killer）！」那麼，我已經不在這裡了。

對啦，就是這樣，就像所有女孩子的母親會擔心的那樣，我把汽車當作有輪胎的旅館，可是每次當我開始吻下去時，窗外就會有手電筒照進來，就會有某位警察叫我開走。很多駕駛對我咆哮，當我在大西洋大道上不小心撞到另外一部車的側面，一頭憤怒的怪獸衝到我的窗邊，原來他是黑幫老大的保鏢兼司機，我突然間看到自己成了燭光追悼會的對象。我迅速將車窗搖上，把他的手夾住。維蘇威火山爆發了，他像開沙丁魚罐頭一樣輕易地把車窗扳開來，若不是群眾的介入，我應該已經被支解分裝在三十七罐梅森密封罐中了。而我確實有開車，因為所認識的每一個人似乎都可以

駕馭汽車，為什麼我不行？但是，我真的永遠也學不會，不久之後就放棄了。幾年後，我大概又試著開過一兩次，結果還是一樣。最後，我就封車，終身不再開車。

賣掉普利茅斯的那一刻，就好像割除了腫瘤一般。

我和賀琳一起做了許多事情，有一天我們突然決定要結婚。我們還是孩子；沒有其他事情可以做了。我們已經看了所有的電影和表演、逛美術館、玩迷你高爾夫球、在歐西尼餐廳（Ristorante Orsini）喝卡布奇諾、到火島（Fire Land）度假一天。還有什麼可以做的呢？所以我們訂婚了。有了國家廣播公司「作家培育計畫」的薪水，還有我賣特殊素材給夜總會喜劇節目的收入，我有能力結婚了。所謂特殊素材是指喜劇寫作的另一種較不為人知的形式，社會大眾並沒有真的重視。喜劇演員的數量大約有數百萬，或者是我開始涉入這行業的時候確定有這個數量。他們在夜總會、電視或私人活動中演出，他們全都需要素材：笑話、點子、套路，讓他們有話好說。多數人並不太擅長，因為事實證明他們需要別人把話，有趣的話，塞進他們的嘴巴中。單靠他們自己，即使用笑氣也無法逗使一個狂躁的胖子笑出來。當然，真正的天才，像是麥克‧尼可斯（Mike Nichols）、愛琳‧梅（Elaine May）、莫特‧薩爾或強納森‧溫特斯就完全不需要。他們不用買笑話，他們自己創作素材，因為他們本身就很有喜感。

早期的偶像人物像是鮑勃‧霍伯和傑克‧班尼，他們都創造出自己強大的喜劇形象，當他們成為天王巨星的時候，他們可以聘請寫手來充實他們早期自己建立起來的角色。所以我就如同其他同業寫素材，為不同的平庸追夢者提供服務，將笑料蟲餵入他們飢渴的喉中，以謀求自己的溫飽。我在夜總會中經常遇到一些不入流的諧星，他們不了解自己為何總是停留在事業底層，經常哀嘆，

「我需要有自己的氣勢，我一直沒有一種氣勢。艾倫・金（Alan King）就有一種傲慢氣勢，我需自己的氣勢。」他所需要的，沒有作家可以給他。我們所能做的就是販賣一些笑話或噱頭，他們必須自己記誦，再以不同程度的技巧表演出來，不過，都只是徒勞無功。觀眾回家時都沒有什麼深刻的印象——沒有人，至少懂得幽默的人不會認為那些人講的有什麼好笑。頂多只是一個活潑外向的人買了一些單行笑話，站在台上試圖博得一些笑聲掌聲，然後懷疑自己為何「失敗了」。

「我所需要的是『自明之理』（truisms）。」一個可憐的靈魂，在以藥物治療其內分泌失調時，創造了一個拙劣的新名詞，對我這麼說，「觀眾認同的是『自明之理』。」我想他指的是「洞察力」，這些笑話在可辨識的經驗中與觀眾產生共鳴。我們依然可以這麼說，特殊素材這領域提供我們這些新進作家一些日常甜頭，只是有時情況會變得很緊張。譬如有時候會出現這樣的狀況：諧星與作家見面，諧星需要一些新的套路，作家於是丟出一些想法，諧星喜歡其中之一，諧星預付訂金給作家，作家寫了一段笑話，但是沒有成功。諧星怪作家寫得不好，作家怪諧星不會駛船嫌溪彎，火氣很大！諧星荷包失血卻沒有收穫，損失了好幾百塊錢，隨之而來就是惡言相向、威脅法庭相見，或是打斷兩條腿，就看諧星的悔恨指數而定。

就在這個時間點，我接到國家廣播公司要將他們所培育的作家送到洛杉磯的消息，因為有一檔大秀《高露潔喜劇時段》（Colgate Comedy Hour）的收視率正在走下坡，希望我們可以拯救它，並在過程中學到一些東西。我從未離開過家，我和賀琳的關係從來不曾被打斷過，最重要的是我從來沒有搭過飛機。那時候飛機是用螺旋槳，而且沒有直飛，最糟糕的是要飛越天空。從另一方面來說，能夠去一個我只從鮑勃・霍伯的獨白中聽過的城市似乎頗令人興奮。好萊塢與藤蔓餐廳

（Hollywood and Vine）、穆荷蘭大道、拉布雷亞青坑（La Brea Tar Pits），所有我們這些喜歡聽霍伯的廣播節目，或是後來的電視節目的人，都是從他的笑話才知道這些地方，就像從前每個禮拜天晚上，收音機節目帶我們到傑克·班尼的比佛利山別墅一樣。我說不定可以見到霍伯或班尼。太令人興奮了！我以為母親會在我的衣服上縫上名牌，然後我就去了。但是隨著出發的日子越來越近，我開始感到有一點恐慌；在機場的時候，看到其他作家從自動販賣機購買飛行保險（放進銅板，保單出來，如果飛機失事，指定受益人可以領錢），我嚇得臉色蒼白。我不是那麼害怕飛機失事而喪生，比較讓我害怕的是飛機墜落在荒山野外，失聯好幾個禮拜，沒有食物，其他作家表決要吃掉我，因為我最年輕，肉最嫩。

很幸運我們沒有墜機，我來到洛杉磯，沒有成為別人的主菜，購買保險的人，損失了一堆銅板。在機場短暫停留，買了一塊英式鬆餅和一杯新鮮咖啡後，我鑽進一部接待我們的豪華轎車，很快登記入住一家位於好萊塢大道的旅館。然而，比飛機失事更恐怖的事情是，我得知必須和另一個男人共住一個房間，米爾特·羅森（Milt Rosen），一個較年長、肥胖的喜劇作家，他和其他半打的資深寫手已經在那裡努力搶救《高露潔喜劇時段》一段時間了。不只共用一間浴室，天啊！這怎麼可以發生在我身上？——而且這是一張雙人床。我跟蹌踱步，一邊想著，我要自己付錢自己住一間，但是，我可以嗎？還是我應該假裝家中突然發生緊急事故必須回去紐約？但是我是一個喜劇作家，面對一個大好機會。我正在好萊塢。這裡是一切發生的地方——電影、有游泳池的豪宅、亨佛萊·鮑勃·霍伯和洛琳·白考兒（Lauren Bacall）、《亂世佳人》（Gone with the Wind）都在幾個街區之外，鮑勃·霍伯住在這裡，日落大道。這裡就是你努力想要揚名立萬的地方。我留下來了。我們分享一

間衛浴和一張床。（布魯諾‧貝特海姆（Bruno Bettelheim）寫到關於一個人在集中營裡，如何在沒

有遭到酷刑或死亡的威脅下，能夠很快地適應各種可怕的狀況，這需要花很長的時間來分析，而且

得到的結果也未必可信。當然，他沒有想到要和米爾特‧羅森同睡一張床。）

結果，米爾特是一個很親切的人，很聰明的人，很風趣的人，而且我很喜歡他；五十年完全沒

有聯絡之後，我聽說他貧病纏身，需要幫忙，我寄了一些錢給他，他很訝異我還記得他。不過我依

然覺得和一個擁有XY染色體的陌生肥仔同床共眠是一件很噁心的事。被分派任務之前，我們有幾

天休假，可以安頓自己；我在好萊塢四處遊逛，很喜愛那裡的棕櫚樹和落日，想到自己有機會可以

成為自己成長過程中所著迷的歷史的一部分，就覺得非常溫暖。我喝著當地的柳橙汁，吃著甜甜圈

（我們稱作丹妮奶酥）；有一天走進一個房間，裡面有兩位作家，我被介紹給頭號作家，他是特地

被請來要把死馬當活馬醫，希望可以讓我們多跑幾英里路。他的名字叫做丹尼‧賽門（Danny

Simon），我聽過他在電視編劇方面的成就。他和弟弟道克（Doc Simon）兩人是響噹噹的喜劇寫作

搭檔，圈內人都知道他們大名鼎鼎。我們看過他們的喜劇，例如《紅色按鈕秀》（The Red Bottons

Show），確實是名符其實的當紅炸子雞。兄弟檔剛剛拆夥，因為道克‧賽門，他本名是尼爾（Neil

Simon），想要轉行成為舞台劇作家。

丹尼先調查我們這群笨蛋，然後要求看我們所寫的實例。我們交了幾頁的東西給他，他說要帶

回家讀完再和我們討論。那時為止，我是這群人當中最年輕的，當他拿到我的裝訂稿時，他很客氣

但是有些懷疑。我回到家並沒有感覺到鼓舞或挫折，只是希望我可以被接納並有所貢獻。那裡還

有一些資深作家在工作，我說資深，是指他們比我資深，有所成就，並不是說他們是老人。諾門‧

里爾（Norman Lear）和他的夥伴愛德‧西門斯（Ed Simmons）是搭檔。柯爾曼‧賈克比（Coleman Jacoby）和阿爾尼‧羅森（Arnie Rosen）也是一組。艾拉‧瓦拉赫（Ira Wallach）也在那裡試圖幫忙，還有許許多多喜劇演員努力要拯救那個節目，從新近竄紅的強納森‧溫特斯到老牌雜要演員喬‧弗里斯科（Joe Frisco）。我一個人吃晚飯，然後上床睡覺，整晚保持警戒以防米爾特‧羅森翻滾到我這邊來。我準備著發出刺耳的尖叫聲。第二天，丹尼‧賽門叫我到他的辦公室，我的人生自此改變。

他不斷告訴我，我的笑話有多棒，並且說，若我從未學過如何寫幽默短劇、劇本或其他文類，我的笑話就已經夠好，光靠那些就可以讓我過很好的生活了。不用說，這是很大的鼓勵。他希望我可以和他一起工作，自從他弟弟離開之後他就一直在尋找工作夥伴，也許我就是最適合的人。我們開始合作寫短篇喜劇。讓我給你一個圖像，丹尼是一個非常具有強迫性，非常嚴苛的傢伙。自從道克離開之後，他和每一個工作夥伴吵架，和他同一等級的作家無法忍受他吹毛求疵的要求，不斷地重寫，一整天在同一頁上打轉，要求每一句正經話，每一個笑梗都要完美無缺，不能打斷敘事的流暢，然後他會重讀，把它撕掉，再吃一顆當時最時尚的鎮定劑「眠爾通」（Miltown），然後從頭再來。合作者反抗他，他對他們毫不留情；有多少人能追隨尼爾‧賽門這號喜劇作家的腳步呢？

從另一方面來說，我是一個輕聲細語的小孩，什麼都不懂，崇拜丹尼與道克‧賽門，無法想像會與丹尼唱反調，因為我什麼皮毛都不懂，所以他給自己找到一個理想的合作夥伴。他喜歡我的笑話，也覺得我很風趣。我想他很享受被如此仰望，所以他教了我一些關鍵的東西。例如：好的正經話會帶出好的笑梗；千萬不要為了想導引出你所等待的笑梗而讓角色說出不自然的話；他還教我，

不論寫出多好的笑話，一旦它阻礙或減緩了敘事節奏，都要把它丟掉；寫幽默短劇一定要從頭開始一氣呵成，千萬不要橫生枝節、亂加場景；千萬不要在覺得不對勁的時候書寫，因為你所寫的東西會反映出你的體力與健康狀態。不要心存競爭。以同代作家的成就為基礎，每個人都會有自己發展的空間。最重要的是，他教我要相信自己的判斷。無論是誰告訴我什麼很有趣，什麼很無趣，或者我應該做什麼，都要以自己的判斷來做決定。當然，除非那個人是他本人；因為他自認為是處理創作主題的天才老師，這些主題許多人曾試圖從佛洛伊德到亨利・柏格森（Henri Bergson），再到馬克斯・伊士曼（Max Eastman）的理論來解讀與分析，但結果都徒勞無功。他真的是位偉大的老師。在喜劇層面上，他向我灌輸一種自信的特質，這種堅定不移的觀點讓我獲益匪淺。

後來我將進入夏季劇院，第一個禮拜我寫了一篇幽默短劇，週六晚上要在現場觀眾面前演出。經過幾天的彩排之後會有一次完整預演，每一個作家理所當然都會出席，去看他們的素材是否被妥當呈現，並作調整。自信如我，當然不屑出席。有一個女孩問我，「你在哪？」我說我不需要去，我要我的幽默短劇照本演出。她告訴我，「所有預演中的段落，就你的掛了。」我很鎮定地回答，並非故作超然，完全不用調整，但無疑流露出一種無來由的傲慢：「我不擔心！」。正式演出之後，有幾個作品拖拖拉拉，失敗了，我的作品演出卻博得巨大笑聲。如同丹尼所教我的，我堅持我的立場，我的幽默短劇是當天表演的最大亮點之一。

所以我在學習當一個作家，那意味著從九點開始打字，努力甚至是痛苦地工作直到六點。後來一些和我一起合作的偉大喜劇作家並沒有像那樣工作，不過那是我的奠基階段，我很慶幸我進入一間嚴苛的學校。我和其他較年長的作家成為朋友，他們都很喜歡我，因為我雖然才氣洋

溢，對他們都表現得相當尊敬（我自己覺得），而且他們都不會互別苗頭，只有互相幫助與鼓勵。而就外在環境而言，我深深被好萊塢的浪漫所吸引。那時我們已經搬到好萊塢夏威夷大飯店，住進一間迷人的套房，有獨立的廚房與臥室，而且我自己一個人住。旅社有一個庭院，內有游泳池，住滿有作家和喜劇演員都會在那裡晃蕩，那裡有美麗的落日和宜人的夜晚，更不用說每日的津貼了。

我想和賀琳分享這一切，我建議她飛過來和我結婚，她剛剛高中畢業才十七歲，我二十歲。她和父母討論，父母告訴她只要她願意就可以，她父母是很可愛的人，比我父母好太多，相較之下我愛賀琳，但是我不知道愛是什麼意思？可以期待什麼？不能期待什麼？什麼是必須的？接下來對我父母的生活要高出十分貝。羅森夫婦家境富裕，不會常常吵架，有教養，喜歡旅遊，住高尚住宅。

在他們旁邊，我的父母就像是穴居動物，像克魯曼儂人（Cro-Magnon）一般扶養我，賀琳的父母實在不應該把女兒嫁給我。我在我的領域中顯得頗有前途，這是事實；但是作為一個人，我實在乏善可陳。我還是很愚蠢（就像我開車一樣——你可別忘了），沒教養，神經質，完全沒有準備好要結婚，情緒一團混亂，十六歲開始就輕易成為英國劇作家諾埃爾·柯華德所著稱的「娛樂天才」。

賀琳真的飛過來和我結婚。當她說出「我願意」這幾個字時，聽起來就像是在巨大幽暗的回音室中奧森·威爾斯（Orson Welles）的嘴唇說出「玫瑰花蕾」。無論如何，儀式是在一位拉比家的客廳舉行（向她的父母致敬），我可以想像我生命中的一道拱門關閉了。一扇墓穴之門。是的，我很們兩人而言是一連串的夢魘，但這都是我的錯。她如此毫無經驗，卻非常努力適應，她比較大氣，個人資源也比我好太多。我失敗得如此淒慘，過程中也讓她的生活痛苦不堪。讓我為你描繪一幅畫，這是一幅悲傷的畫。我們兩人都活過來了，但讓我回顧一下我們早期婚姻生活的慘狀。兩個非

常年輕的人，她正要開始上大學，我賺的錢足以支持兩人的生活。「作家培育計畫」開始式微了，隨著一些不成氣候者被淘汰，計畫的成員逐漸縮編，及至《高露潔喜劇時段》黯然叫停，我們回到紐約。

我們租了一間公寓，在公園路和六十一街交口，我很自然地受到上東區的吸引；所有那些頂樓公寓電影。不過我們並不是住在頂樓公寓，我們住在一間很小的單房公寓，我是說一間套房。這間小小長方形公寓每個月花費我一百二十五元，因為我們都沒經驗，事先沒想到，作為整棟混居的褐磚公寓的第一間，又與大樓的前門門緊鄰，所有的門鈴按鈕都在同一塊控制板上，每一次有人進來大樓按門鈴，就會發出很大的嗡嗡電流聲，迴響在整棟公寓中，就像發動外掛馬達遊艇一般。在我們的小套房裡，有一張沙發床、一張餐桌、四張餐椅、一座書架、一台電視、一架鋼琴、一張面對著沙發床的舒適椅子、幾盞燈，還有一個架子，上面放著一台很大的錄音機。我的打字機放在廚房的桌上，因為那裡是我工作的地方。

我常說我們就像擠在費伯‧馬基餐廳（Fibber McGee's）的櫥櫃裡，雖然貧窮但是快樂；那時候我們不是很開心嗎？我們不是！從正面來說，我資助賀琳上大學。她讀杭特大學，就在六條街外，我每天早晨投入工作之前陪她走路到學校。我很高興她離開了，因為我們沒有任何一件事情意見相同，沒有任何一件事情她或我有能力妥協，我們大吵特吵就像卡斯拉姆馬雷戰爭[8]。我情緒不穩，不快樂，對她善良的父母非常惡劣，唯一理由就是我是個討厭鬼。我無法忍受我太太的朋友。

8 譯註：卡斯泰拉姆馬雷戰爭（Castellammarese War），一九三一年發生的西西里黑幫大火拚事件。

我經常悶悶不樂讓她緊張兮兮。我開始經常性嘔吐，而且常常發生在半夜，我將它歸咎於致命疾病，或是她烹調的食物所致。但是我的年度健康檢查顯示健康良好，而且即使我們外出吃飯，我也會在午夜時嘔吐。如今回想這一切真是岌岌可危。凌晨三點，我反胃到受不了而醒過來，我們叫緊急服務，他們派遣那種無名無姓無任所的值夜班醫師過來。來了一個陌生人，他幫我打針，嘔吐緩和，我睡著了。這樣的情況周而復始。直到我不堪無止無盡的折磨，開始尋求精神科醫師協助，我的嘔吐終於被診斷為心理因素所致，而且心理分析療程一開始，我就完全痊癒了。如果說精神分析對我毫無用處，它確實無效，然而有了這次的經驗，我覺得還是值得的。

差不多在這段時間左右，信箱裡來了一封信。我預感這也許就是鮑勃‧霍伯提供的之前從未實現過的工作機會。來路不明的信總是很令人興奮，我迫不及待地打開它，結果竟然是兵單。你可以想像我是多麼驚訝與激動，終於有機會可以生活在軍營裡，和兩打陌生男人一起洗澡，和名叫阿拉巴馬以及德克薩斯的傢伙共用衛浴，而我就叫布魯克林。清晨五點半起床，操練一整天，聽一個理平頭，腦容量只有普朗克長度（Planck-length）的尼安德塔人發號司令。還有食物！終於不用再吃紐約的沙朗牛排、龍蝦、二十一俱樂部的漢堡了，還有我的魯賓餐廳（Reuben's Restaurant）特餐。不再有左宗棠雞，將改吃麥克阿瑟將軍雞。或者那什麼來的那種軍中吃的肉醬吐司？當然囉！我渴望投入軍事行動，坐在擁擠的登陸艇中暈船，當船隻顛簸靠岸，我撞上沙灘，迎面而來是敵人凌空掃射的機關槍，受傷、住院，哈羅德‧羅素（Harold Russell，譯按：二戰斷手老兵）。這是我成為英雄的機會，獲頒光榮勳章，驕傲從軍。

我趕忙聯絡我認識的所有醫師，請求開立肢體殘障證明。體檢那天，我假裝推著獨輪車，宣稱

自己是一個殘障人士，必須臥床休息。扁平足、氣喘、弱視、膽囊息肉、過敏、脊椎側彎、橫膈裂孔疝氣、旋轉肌腱撕裂、五十肩、暈眩、愛麗絲夢遊仙境候群等等。全部都經過檢驗醫師蓋章，「沒有證據」。最後要和心理醫師面談時，我帶著所有精神病理學的文件，從精神醫師到最後一個計程車司機提供給我的證明。情況看來很顯然我是甲種體位。檢驗醫師叫我把手伸出來，我做了，我的手很穩沒有發抖。然後，他問我，「你經常咬指甲嗎？」雖然我這個毛病不算很嚴重，但是我承認我習慣咬指甲。他仔細檢查我的手指頭，然後很突然地蓋了章——「丁種」。我被拒絕當兵，因為我咬指甲。我是第一人嗎？那些可能和我同營隊的軍人真是幸運啊！現在他們睡覺時旁邊不會躺著一個咬著小布熊整夜嗚咽抽泣的傢伙了。從那時起，在我太太的堅持下，我戒掉了咬指甲的習慣，取而代之的是比較被社會所接受的穢語症。

不快樂的婚姻所造成的痛苦日子繼續拖磨。冬天過去了，除了被半夜震耳欲聾的撞擊聲驚醒之外，沒有什麼大事發生。那個恐怖的聲音是從隔壁棟公園路五二五號的一棟大公寓傳出來的，一個人跳樓自殺，墜落地點就在他的公寓和我們公寓中間的窄巷。最好你從未聽過一個人跳樓自殺墜落人行道的聲音，但是相信我，比你想像的還要大聲很多。

夏天來了，現在我要花一點時間來談一談塔米門特（Tamiment Resort），位於賓夕法尼亞州的一個夏季度假營區；那裡有一間劇場，有一家戲劇公司每個禮拜都會演出相當專業的輕鬆歌舞劇。《從前從前有個床墊》（Once Upon a Mattress，譯按：改編自《豌豆公主》）這齣戲就是由這群夏季劇場眾人在那裡創作出來的。馬克思·雷布曼（Max Liebman）、丹尼和道克·賽門、席德·凱薩（Sid Caesar）、梅爾·布魯克斯（Mel Brooks）、喬·

雷頓（Joe Layton）、丹尼・凱伊（Danny Kaye），他們全都是老手。這裡是天才出道前的匯聚之地，喜劇作家、作曲家、導演、服裝和道具設計師都從這裡嶄露頭角，然後輝煌騰達。那裡有滿編制交響樂團，傑出的音樂家，技術高超的編曲。丹尼鼓勵我到那裡度過幾個夏天，像他和道克一樣。他認為在持續不斷的壓力之下每週交出一到兩篇幽默短劇，立即交付彩排，並在週六或週日晚上演出，不論結果是好是壞，都是人生的歷練。看到自己的作品在現場演出，看到觀眾的反應；每個星期或生或死連續十個星期。它的附加價值就是，夏天過後我將累積可觀的幽默短劇，可以在百老匯的輕鬆歌舞劇中演出。

自從我搬到紐約，總是不斷有這個人或那個人嘗試要在百老匯出品輕鬆歌舞劇。《新面孔》（New Faces）就曾轟動一時。在城市裡，任何人只要他的皮箱裡有一首曲子或一篇幽默小品都想要做輕鬆歌舞劇。有才華有熱情的年輕人，會在上西城的這間或那間公寓中與興致勃勃的製作人會面，在鋼琴鍵盤上敲打出諷刺歌曲或情歌，而喜劇作家則對著另一群喧鬧的人朗讀他們的幽默短劇，每個人都信誓旦旦要推出一齣輕鬆歌舞劇。上帝保佑！這次我們夢想就要成真了！我認識一位從德州，從佛羅里達來的贊助者，對美國戲劇非常狂熱的阿根廷人。幾乎所有的作品都不曾公開演出，少數曾經公開的也通常死得很慘。我提供了三部時運不濟的幽默短劇叫做《從A到Z》（From A to Z），由赫米奧娜・金戈爾德（Hermione Gingold）主演。這三部全都殘害了塔米門特的觀眾。

第一部是關於兩個傢伙去參加一場派對，派對中每個女孩都是格魯喬・馬克思的複製品。這齣幽默短劇不受百老匯商業性劇評的青睞，雖然《紐約客》作家肯恩・泰南（Ken Tynan）認為它超好笑。

第二部叫做《心理戰爭》（Psychological Warfare），「你太矮了——你太矮了，所以你媽媽從未愛過

你。」你有概念了。演出相當成功。第三部牽涉一位將軍從卡納維拉爾角（Cape Canaveral）打電話

給紐約市長，告訴他，他們試射的核彈搞錯方向了，現在正朝著他的城市飛去，請他做好準備。

「這就是我打電話的目的，市長先生，請不要做出蠢事……」

格魯喬幽默短劇和《心理戰爭》讓我從無名小卒變得小有名氣，然而核彈朝向紐約的幽默短劇

卻讓塔米門特的觀眾大為震驚，沒有一個人笑得出來。我不知道為什麼。我唯一能想到的理由是，

這部片是在康州和賓州預演，也許觀眾無法感受到這種荒謬喜感，因為紐約不是他們的城市。你永

遠無法知道為什麼你以為他們會喜歡的東西，他們卻笑不出來。這不是一門精確的科學。

所以賀琳和我在塔米特度過夏天，我寫的幽默短劇演出相當成功。還有另一位幽默短劇作家

大衛‧潘尼區（David Panich），是一個很奇特而且非常聰明的人物，我從他學到很多。他大我十

歲，他的才智讓人目眩神迷，極其博學多聞，他可以畫得和杜勒（Albrecht Durer）或達利（Salvador

Dali）一樣精準。他寫詩，什麼都讀，他在鋼琴上彈奏布基伍基（boogie woogie）舞曲，痛恨現代爵

士，但是他卻生活在當代所有偉大的爵士樂手當中，孟克、邁爾斯、而且和查理‧帕克（Charlie

Parker）的老婆有一段羅曼史。他是一位天才雕刻家，曾經在貝斯手查爾斯‧明格斯（Charles

Mingus）的貝斯上刻了一幅很有名的作品。走進他在羅斯福島上的公寓就像進入一艘太空船…超現

代風，牆上掛著他的畫，都是病態的主題，就像他的詩。他在哈林區的學校教書謀生，卻對黑人懷

著種族主義，但是他的學生都很愛他；他自掏腰包帶他們去逛美術館，去餐廳吃飯，也帶他們去他

家。他很無禮冒犯地模仿他們。他曾經住過精神病院，穿約束衣，他對我講述他們如何在電擊治療

時以電流襲擊他，那是當時一種粗暴的治療方式，我聽得目瞪口呆。他在華盛頓大橋上走來走去，

想著要跳河自殺。跑到自家公寓的屋頂上，對著行人吐口水。他在紐約的唯一親戚把他送進醫院，他最初同意，但是後來當服務員硬拖著他走過長廊，他開始驚慌，開始暴力反抗。於是，約束衣、電擊治療。這一切都是為了一個女人，一段戀情，他以為對象是一個完美的女人，結果交往一段時間之後，她卻為了另外一個女人拋棄了他。

在大麻還沒有成為中產階級的俗套的年代，他就常常吸食大麻。他的接頭是哈林區一個名叫海芝兒的女黑人。在那個時代，他冒著很大的險，可能會坐牢或被吊銷教師執照。他是吸食者，不是供應商，但是因為亢奮讓他經常發笑，他是我的忠實觀眾。他打開我的眼界，讓我了解Ｓ・Ｊ・佩雷爾曼（S. J. Perelman）有多麼偉大，遠勝所有其他幽默的心靈，至今我仍奉為至理名言。他也讓我的字彙大為精進。我們經常討論女人，他很崇拜女人，但是不喜歡她們。我是一個婚姻不快樂的年輕男人，努力設法改善情況。「結束吧！」在黃昏隨意閒談的時光，我們一起坐在塔米門特營區的湖邊，他深深哈一大口草，為我出主意，「別再為那位讓你尷尬的經理找藉口了，他只是個笨蛋皮條客，更別說他正在詐光你的錢財。」哈維沒有辦公室，只有接聽服務。他會到每個經紀人的辦公室問道：「有案子嗎？」今天有什麼破銅爛鐵，有什麼死人骨頭、瓶瓶罐罐嗎？然後他會借用他們的電話。不過，我的第一份工作是他幫我找的，所以我會完成我的合約。

「你的老婆呢？」大衛問我。「你太早結婚了，分手吧！設下停損點，你想努力改善你們的婚姻，但是對她並沒有任何好處。」「我不知道。」我說，我那時不知道。當然婚姻有一些功能；它讓我們兩人離開父母的家庭，把我們拋入世界。我是一個正在工作的紐約人，她是杭特大學哲學系的學生，她教我哲學，我發展出對哲學的喜愛。我們一起閱讀，並聘請一位哥倫比亞大學的學生，

每個禮拜過來一次和我們討論不同的偉大著作。但是我們對於自由意志與個體（monad）之間的爭論雖然熾熱，卻遠不及我們在婚姻中的爭執。我知道我麻煩大了，當賀琳在一次哲學討論中，證明了我並不存在。我在塔米門特的第一年非常成功，他們要我第二年再回去。我和史提芬·溫諾維（Steven Vinover）討論，他是一位天才作詞家，可惜英年早逝，他認為我不該回去，除非他們讓我導自己的作品。第一年在塔米門特我還遇見另外一位很棒的作詞家，他叫史蒂芬·桑坦（Stephen Sondheim）。第六晚上他過去看表演。他只比我大六歲，非常被看好。他和米亞·法羅一起在他家晚餐，他和米亞是好友。第一次見面之後，我沒再見過他，一直到多年之後和米亞·法羅一起在他家晚餐，他和米亞是好友。

在塔米門特的第二年，我導了自己的幽默短劇，也非常成功。那年夏天我和另外一位作詞家弗列德·艾柏（Fred Ebb）走得很近，他為我們的每週演出工作。我們在塔米門特有很多歡笑，也在那漆黑的陽台上分享著許多彩排那齣命運多舛的《從A到Z》時的心痛，以及某些失敗之作奮鬥時所遭遇的種種麻煩。弗列德後來與他的夥伴約翰·肯德爾（John Kander）一起創作了《紐約，紐約》（New York, New York）、《酒店》（Cabaret）和《芝加哥》（Chicago）。我不想講得太過超前。幾年後賴瑞·蓋爾巴特（Larry Gelbart）從波士頓或費城打電話給我時，他正在寫《征服者》（The Conquering Hero），電話中他告訴我他對製作人勞勃·懷海德（Robert Whitehead）所講的，現今已成為不朽名言的笑話：「不要把艾希曼（Adolf Eichmann）絞死，只要把他和一齣音樂劇一起送出城就夠他受了！」

我在塔米門特度過非常愉快的時光，所以第三季我又去了。我很慶幸自己去了，因為第三季的喜劇演員之一是米爾特·凱曼（Milt Kamen），他是一個非常喧鬧有趣的人，但是很難相處。他吹

奏法國號，脾氣很大，冬季時他是席德‧凱薩打燈時的替身。凱薩在那些年的喜劇演出非常成功，他和《蜜月》（*The Honeymooners*）中的傑基‧格里森（Jackie Gleason）是兩位截然不同的偉大喜劇演員，席德有一票作家作為他的智庫，梅爾‧布魯克斯、賴瑞‧蓋爾巴特、梅爾‧托爾金（Mel Tolkin）、露西‧卡倫（Lucille Kallen）、麥克‧史都華特（Mike Stuart）、雪莉‧凱勒（Shelly Keller）、尼爾‧賽門，更不用說其他的貢獻者是卡爾‧雷納（Carl Reiner）、霍威‧莫里斯（Howie Morris）和席德本人。席德傑出的每週單元，是所有經銷喜劇或欣賞俏皮喜劇者所注目的焦點。能夠成為他的員工與這些響亮的名字並列，真是無上的榮耀。席德是個天才，光彩奪目型的人，他的素材都寫得非常精采，也都被執行得非常出色。我在塔米門特那裡聽說過席德‧凱曼回到凱薩那裡當替身，在席德面前對我大加讚美。席德已經從丹尼‧賽門那裡聽說過我，他同意與我見面。我去他的辦公室找他，他和賴瑞‧蓋爾巴特坐在辦公桌前，蓋爾巴特大我十歲，大約三十左右。我們談了一會兒關於政治、運動、人生，好像沒有什麼特別的事情發生，大約到了六點左右，兩個人都準備要回家了，席德以他慣有的大氣方式轉向我說：「還有你，你被錄取了。」我趕上蓋爾巴特，問道：「我被錄取了？」我說。他說：「如果你願意接受最低薪資工作的話。」

「我願意付出最低薪資來和你們兩位一起工作。」我說。賴瑞‧蓋爾巴特在三十歲左右已經是資深老將，而且是傳奇人物。他老爸是一位理髮師，他把他兒子的笑話強迫推銷給找他理髮的明星們。

賴瑞曾經在《杜菲酒館》（*Duffy's Tavern*）廣播節目中幫丹尼‧凱伊、伯利和鮑勃‧霍伯寫稿，現在則幫凱薩工作。他過世的時候，我被要求發表評論，我說，「他是我人生中僅見唯一不負盛名的人。」他是個非常優秀的傢伙，真正偉大的喜劇作家；一個猶太作家，和諾曼‧梅勒是猶太作家一

樣，那就是，他倆都是猶太人，但是你從他們的作品中看不出來。賴瑞和我合作無間，我倆合寫的節目得到一座皮博迪獎（Peabody Award）。我們諷刺英格瑪·柏格曼（Ingmar Bergman）和田納西·威廉斯，我們也得了某個編劇工會的獎項；他們在圖茨·紹爾餐廳舉辦午宴招待得獎作家，我走向大門卻進不去，一種我至今仍無法克服的恐懼症——「進門恐慌症」。我曾經坐在薛尼·盧梅（Sidney Lumet）位於萊辛頓大道上的可愛獨棟別墅外面，當所有晚宴客人抵達時，我想要加入他們，但是我卻進不去。我坐著試圖鼓起一些勇氣，我看到一些我認識而且喜歡，而且他們也喜歡我的人，鮑伯·佛西（Bob Fosse）、米洛斯·福曼（Milos Forman）、帕迪·查耶夫斯基（Paddy Chayefsky）——但是我沒辦法讓自己走進去。

當我必須參加某個活動時，我必須確定我是第一個到場的人，那麼我有可能可以進去。有一次我獲得詹森（Lyndon B. Johnson）總統邀請到白宮。我離開公寓飛抵華府，在機場的洗手間換上晚禮服，搶著要第一名抵達白宮，希望不要錯過這次機會。我進去了，但是被理查·羅傑斯（Richard Rodgers）給打敗了，我之前沒見過他，但是他過來以手臂環著我說，「希望我們的祖父母可以看到我們。」他也有一些小毛病，我懷疑「進門恐慌症」也是其中之一。

幾年之後，我偶然到薛尼·盧梅家參加一場群眾派對，而且我就這麼進去了。我坐在一張靠著整面落地窗的沙發上，薩奇·佩吉（Satchel Paige）所稱的「社交閒聊」對我而言已經超過我的負荷了，當一位知名女歌手被拱出來表演，我變得超級狂躁。有人在鋼琴前坐下開始彈一首和她有關的曲子，那時全世界我最想要做的事情就是離開那裡。為什麼？天曉得！我唯一知道的是潮熱讓我很不舒服。麻煩的是我離前門太遠，沒辦法很優雅地在人們開始聽她唱歌時，穿越人群開始溜。我不想

被指控為太粗魯。那時我突發奇想——我背後的窗戶是半開的。盧梅家是獨棟別墅，所以我是在一樓。每個人都專注在鋼琴演奏，我在這些狂歡作樂的人背後，只要幾個舞蹈動作我就可以溜出窗戶降落在九十一街，還有誰這麼聰明？我很快地把窗子向上推一點，以便我更容易過去。我不希望溜到一半突然有人轉頭逮到我。我悄悄展開撤出行動。歌手正在唱歌，我，精確地說，一次挪動一隻腳；突然間我想到一件事，如果被馬路上的行人看到我正在爬窗戶，會以為我是搶匪！萬一，天殺的！一個菜鳥警察看到我對我開槍？我開始恐慌，慢慢地再移回去坐在沙發上。我坐著聽歌，和大家一起離開。不過你可以了解精神分析對我幫助有多大，那時我接受精神治療大概才二十三年而已。

所以我結束了塔米門特的生活，受雇於席德·凱薩，然後又被席德聘請製作一個特別節目。這次合作對象是梅爾·布魯克斯，聽說他是一個活力充沛的很難搞的人，會把我生吞活剝；但他也是一個很了不起的人，他很喜歡我，我們每晚一起走路回家。他的浪漫冒險故事很引人入勝，我很訝異這麼一個小個頭的猶太人，如何讓一個又一個高大美女為之傾倒？梅爾很聰明、博學，很有音樂天賦。幫席德寫東西的傢伙加起來有一大群，每天早上十點在一個房間聚會，多半聊電影，聊時事或談天說地，最後才開始試著寫一些東西。每個人都丟出一些點子，被接受的點子，大家一起發想，拋出台詞，互相嘲笑彼此的台詞，或者砍掉我們不喜歡的東西。單獨和另外一個人一起工作時，不論是賴瑞·蓋爾巴特或是丹尼·賽門，流程大概差不多，只是進入工作前兩人會先閒聊一下。

後來我和米奇·羅斯（Mickey Rose），或馬歇爾·布里克曼（Marshall Brickman），或道格·麥

格瑞斯（Doug McGrath）合作，也差不多是這樣，只是多加了一些朋友的元素，我們會一起散步，一起晚餐，同時一邊繼續發展劇本。和席德一起午餐總是非常有趣，因為作家都很幽默。如果我們外出用餐而不是叫外送，席德一定不會讓別人買單。有一次我單獨和他吃飯，我搶到帳單並堅持付帳，他仔細檢查了一下帳單，確定那不是太大數目之後才讓我買單。我看過一次他讓賴瑞·蓋爾巴特買單，看得出來他很掙扎，當他最後勉為其難地同意讓賴瑞買單時，我聽到他說：「我總算轉大人了！」每當丹尼·賽門或蓋爾巴特需要合作者，我就會接到電話。兩人個性完全不同，丹尼很神祕，總是說：「無法在電話中談，我們在韓森餐廳（Hansen's）面談。」我會說：「是寫作工作嗎？還是要我當間諜傳遞微縮膠片？」

他讓我做《保羅·溫契爾秀》（The Paul Winchell Show）。溫契爾是個很厲害的腹語表演者，所以我是為一片木頭寫台詞。賴瑞·蓋爾巴特會打電話說：「你願意和我一起為亞特·卡尼（Art Carney）寫一個特別節目嗎？」「當然！」「來我的農場，你和你的太太可以睡這裡，我們今天就開始。」有一次我在幫席德寫作的時候，他、我和賴瑞會在席德位於大頸區的家中，席德決定我們應該在蒸氣室寫作。儘管我只是新人，而且很喜歡他們兩個人，我還是不願意和兩個大男人赤身裸體坐在那裡待了一個小時，我則坐在外面的草皮上。席德總是覺得我有點怪，但是很喜歡我。過去這些年來，我和賴瑞有非常美好的共處時光，晚餐、散步，在倫敦購物，在巴黎尷尬笑話，在曼哈頓的俱樂部聽爵士樂。他對待我總是如同對待平輩一樣，而丹尼看我始終是他在加州發掘的小孩。

我和哈維·梅哲的合約到期了，我不願續約。我聽說有一個經紀人很搶手，但是他很挑剔。他

發掘並捧紅了哈利‧貝拉方提（Harry Belafonte）。當貝拉方提還是默默無聞的時候，他就說他注定有朝一日會成為無可限量的紅星，不論是在俱樂部、酒館或電影。有人抱著懷疑的態度，譏諷一個唱卡利普索（calypso）民歌的黑人不可能多有前途，但是傑克‧羅林斯（Jack Rollins）慧眼獨具。他們也嘲笑兩個芝加哥來的小孩怎麼可能做即興機智表演，但是傑克認為他們將成為天王巨星，結果尼可斯和梅在現場大爆發。他經紀的人很少，因為他覺得自己沒辦法為客戶提供最好的服務，除非他把客戶的人數降低，就是這樣。一個我們共同的朋友介紹我給他，他之前沒有經紀過作家，但是他讀過我的東西之後，他很喜歡。我告訴他和他的夥伴查理‧約菲（Charlie Joffe），自從我看過莫特‧薩爾之後，我就一直懷著成為喜劇演員的強烈渴望。傑克問：「做什麼樣的題材？」我說：「嗯，我一直有一個想法：《紐約時報》（The New York Times）是唯一沒有連環漫畫的報紙，如果他們有的話，而且是像超人那樣的漫畫，只不過當他換裝之後，他會變成華爾街的經紀人。」

從那一刻起，無論我如何想方設法，傑克再也不讓我有擺脫成為喜劇演員的可能。我接受十五趴，比我付給哈維的錢還要少，而且得到一位擅長議價的經紀人。我們握手，沒簽署過任何文件，一直合作到他一百歲過世。他是少數，也許是唯一，我認識的真正有智慧的人。談到天賦，他不只聰明而且有遠見。智慧又是另外一回事，我再怎麼以我自以為的合理化、恐懼、偏見和荒誕的想法和他鬥智，他總是智高一籌並且對我的事業作出巨大貢獻。不過一開始，我一直與他爭執，我以為就喜劇而言我是行家。我在現實中是一個神童而且相當成功，受到業界最優秀的喜劇作家的讚賞。

二十二歲時，我已經是《白‧潘電視節目》（Pat Boone TV show）的首席寫手。我失去那份工作

因為我不合適，不過白‧潘又是一個很好的老闆。我給他的幽默短文需要席德‧凱薩才有能力演好。我後來又成為《加里‧摩爾秀》（The Garry Moore Show）的作家，但又丟掉那份工作，因為我曠職。我在寫作上聲譽很好，尤其是和城內一些很棒的作家一起，他們邀請我一起做秀場，我不斷工作。但是我已經引起傑克‧羅林斯挖掘一個新喜劇演員的極大興趣，而且很顯然他對我追求那份工作很有信心，即使我自己並沒有。那時候我為電視台工作，賺很多錢。閒暇之餘，我湊了一個獨幕劇，想看看會成為什麼樣子。

現在我要停下來告訴你為什麼我要離開孤立的寫作房間，嘗試站上舞台成為一名脫口秀喜劇演員。幾年前，當我還是國家廣播公司「作家培育計畫」的成員，計畫主持人雷斯‧科羅德尼建議我去藍天使酒吧看即將上檔的喜劇演員——莫特‧薩爾。藍天使是很潮、很昂貴的酒館，而且國家廣播公司會買單。我戴上領帶，抓著我的未婚妻賀琳，兩人一起前往。我必須說莫特‧薩爾讓我震撼不已，就像是我第一次嘗到肋排一樣。一談起莫特，我會沒完沒了，這本書會比《戰爭與和平》還要長，我無法公正評論他作為一個喜劇演員，我只能引用一個運動作家告訴我他對貝比‧魯斯的讚美：「你必須親眼目睹！」莫特‧薩爾很快讓全美國為之振奮，全國各大學校園競相邀約，觀眾爆場，他征服每一個夜總會，成為《時代雜誌》（Time）的封面人物，在《紐約客》中被專文介紹，而在這一切發生時身歷其境的我們，知道我們分享了一種獨一無二的喜劇經驗。

很難說到底是什麼因素使他如此偉大，因為答案是所有的一切，沒有文字可以蓋棺論定。可以確定的是，他毀了我的人生，就如同查理‧帕克毀了多年來追隨他的每位薩克斯風演奏者。一位很喜歡我的樂評人這麼寫道：「如果伍迪‧艾倫可以丟掉一些莫特‧薩爾的習慣動作，他會是個非常

有趣的喜劇演員。」我想做他所做的一切，我想要像他，我想要變成他。這就是我的問題。你必須是他才會有那樣的效果，並不是因為那些笑話是我所聽過最傑出的，而是那個人。我花了很長的時間才了解並掌握到，不論我多麼努力，或者我可以演出得多機智，我都不是他。（在白蘭度出現之後，百分之九十九的演員都有同樣的問題，他們模仿他走路，模仿他停頓，模仿他的身段，模仿他擺姿勢與轉身，但是到頭來，他們還是他們。）到頭來，我還一直是我。如同馬歇爾‧布里克曼在一場關於藝術與藝術家的討論很尖銳地提出，「你他媽的注定就是你！」作為脫口秀喜劇演員我算是相當成功，但是和莫特‧薩爾相較之下，我只是二流。

我為傑克‧羅林斯、查理‧約菲和傑克的太太珍製作表演了一齣輕鬆喜劇，他們覺得我很幽默。每一個人（除了我自己）都認為我是天生的喜劇演員。傑克要我到藍天使試水溫，藍天使是美國最熱門的小俱樂部，如我所說很時髦、很講究。例如，他們其中一個表演是約翰‧卡拉丁（John Carradine）朗讀莎士比亞。莫特、麥克、愛琳和強納森‧溫特斯都在那裡表演過。俱樂部在每週日晚上有一個特別安排，就是所有節目結束之後，將鎂光燈聚焦在一個首演，有可能是一個歌手，或是一個喜劇演員。我有極度怯場問題，當我想要打退堂鼓時，被傑克斷然拒絕。週日晚，一個非常成功的喜劇明星，雪萊‧柏曼（Shelley Berman），對著滿場觀眾表演之後，他請觀眾留步，並且非常溫暖地介紹我出場，那是一個明星能夠給予一個新人最有力的介紹。我登上舞台，在巨大的恐懼中開始表演，傳回來的笑聲如此強烈，以至於傑克‧羅林斯說我立刻龜縮了回去。我表演了半小時，結束的時候，我回到後台接受傑克的批評，這個儀式在往後幾年重複了許多次。

儘管我在舞台上怯場，面對觀眾的大笑與掌聲覺得害羞，但是我一定是表現得還不錯，因為第

二天邀約就來了。俱樂部老闆看了我的表演之後要雇用我。還有當天在場的電視節目製作人。傑克把他們都拒絕了，說我距離準備好還遠得很。現在真正的工作才要開始，他要我一次又一次，一個月又一個月地演練，直到上舞台就像回到自我一樣。我內在的作家認為我可以上台照稿唸，因為笑話本身就很強。那有何不同？傑克很有耐性地解釋：「如果他們喜歡這個人，那就是了！如果他們認同你，他們會喜歡你的笑話。如果他們不喜歡你，世界上最好的笑話也成就不了你。」我不同意。我不同意一個真正無知的人不容置疑的自信，我抗拒他所說的每一件明智或正確的事情，但是他告訴我，要我閉嘴照著他的話做，然後兩年之後我們再重新評估，看誰是對的。他告訴我，我會是一個很成功的喜劇演員，但是我看不出來。不過，我太喜歡他了，所以我同意先閉嘴，讓他來操作一切。

這就是我如何離開一個週賺數千元的電視寫作工作，在一個雙併別墅的樓上，為一個可愛的女士珍・華曼（Jan Wallman）做無料工作。每天晚上，我和傑克・羅林斯或查理・約菲，通常他們兩人一起，搭計程車到謝里登廣場（Sheridan Square），然後兩個男人和珍・華曼女士把我又拉又推的趕上舞台，我在那裡可能會面對四十個或十個人表演，看當天的天氣狀況而定。節目單上另外一個喜劇演員是一個很有趣的人物，名叫蓋瑞・馬歇爾（Garry Marshall），他後來做了一檔很轟動的電視節目《快樂時光》（Happy Days），也導了一些電影如《麻雀變鳳凰》（Pretty Woman）等。我告訴你，他也是一個很有趣的脫口秀喜劇演員。我通常表現不錯，但是有些夜晚卻一塌糊塗。人們特地來看我給我鼓勵，大衛・潘尼區讚美我：「腹中有料，令人愉悅。」梅爾・布魯克斯來了，非常風趣的百老匯喜劇明星費爾・福斯特（Phil Foster）也來捧場。傑克和查理從未錯過我的表演。查理

結婚當晚，他和太太特別趕來這家小小的廉價酒店看我的喜劇演出，他剛剛完成宣誓的新娘還穿著結婚禮服。

每晚表演結束，我會去熟食餐廳舞台美食和傑克討論，為什麼我有些引用資料太晦澀費解，太冷僻專門，「太高調只有狗才聽得見。」傑克會這麼說。一些喜劇演員會走到桌旁，坐下來聊天。傑克‧李歐納、巴迪‧哈克特（Buddy Hacket）、漢尼‧楊曼（Henny Youngman）、金‧貝洛斯（Gene Baylos）。他們都很風趣，而且喜歡我，為我加油，因為我彬彬有禮，敬老尊賢，不是那種會鄙視波希特帶喜劇圈9喜劇前輩的後起新銳。相反的，我喜歡他們的表演，也讓他們知道。

某方面他們就像父親一般，有一次我不確定是否該給衣帽間服務女孩小費，她借我一條領帶。那時候，一塊錢就是很高的小費，這並不是為了錢，我只是不知道行規，我問費爾‧福斯特，「我該給她小費嗎？」他說：「你有十塊錢嗎？」我說有。「給我！」他說，我給了他。他把十塊錢賞給她當小費。「我的天啊，」我說：「十塊錢？我從未給過任何衣帽間小姐十塊錢小費。」「這一刻你會永遠記得。」他說，「而且你會永遠記得要付小費，如果她借你一條領帶，一件外套，你要給小費，現在你會記得了。」順便說明，就小費而言，我不是吝嗇鬼，只是不知道如何拿捏尺度，有一次一位法庭公文派送員來敲門，交給我一份出庭傳喚公文，我給了他小費。

那些日子，造訪位於第七大道上的舞台美食是我們的深夜儀式。舞台隔壁是二十四小時服務的黎明巡邏理容院，你可以在凌晨三點過去理個髮或刮個臉。另外一家通宵營業的是克隆尼唱片行，你可以在凌晨時光到那裡去獵尋並勾引女孩。然後還有賴瑞馬修美容沙龍，男孩也會去那裡釣女孩。什麼樣的女孩？所有那些美麗的歌舞孃、合唱團女孩，當俱樂部打烊之後，她們到那裡去打扮

得更加嬌豔。我不擅長勾引合唱團女孩，顯然更適合去理髮。

好吧！我已經結婚了，進入婚姻的最後階段。賀琳和我漸行漸遠。她對我的情緒，進入大學最後一年。因為她，我對康德、齊克果、叔本華、黑格爾略有涉獵，雖然我無法真的說我理解「自為的存在」（pour-soi）與「自在的存在」（en-soi）的不同，但是我確實可以了解，「身處於失敗婚姻」與「存在於失敗婚姻」沒有太大差別，不論海德格怎麼說。到目前為止，我們都住在第五大道上的一棟兩房半的褐磚公寓。相對平淡無事，除了有一天早上，我們起床時發現一張從門縫塞進來的紙條，是一位住在同樓層的中年婦女所寫：「我跳樓了，請叫警察。」我們的鄰居到底怎麼了，他們為何衝動到必須跳樓？喔，另外有一次我回家發現我們家遭竊。某個竊賊闖入我家，偷到我家的時候，一時驚慌失措，拿走，卻留了一台手提電視機。我猜這是他從別的公寓偷來的，逃跑了，把它給留下了。好巧，我們正好需要第二台。

有一晚，我們與另外一對進行四人約會。結果，那女孩與那男孩的關係不睦，雖然我那時並不知道。我並沒有想要另外的女人，一心一意想要成為一個喜劇演員。寫輕鬆歌舞劇，排演，希望撫平我的緊張，盡心盡責地每天去作心理分析，期待著《派瑞・梅森探案》（Perry Mason）電視影集的時間。「我找到了！」我想起來了，我曾經偶然之間撞見我父母在做愛，那個長期被壓抑的創傷——

「我找到了！」

9 譯註：自一九二〇年以來，波希特帶（Borscht Circuit）喜劇圈幫助開啟了許多著名喜劇演員的職業生涯，成為美國猶太喜劇的搖籃。（波希特帶，又稱猶太阿爾卑斯，為美國紐約上州的一個夏季度假區。）

造成我極度害怕被釘在大提琴盒中。

那位四人約會的女孩（很適合當驚悚片的片名），和我們住得很近。我們住在第五大道七十八街，她住在第五大道七十三街。那晚沒有什麼特別的事情，我不記得那女孩和那男孩是分手了，還是他搬到城外了，還是怎樣，但既然她是鄰居，我太太和我就邀請她過來晚餐。她來了，那晚我們三個人聊天，也可能看了電視。她很美，很迷人，我不理解她有多吸引我，直到半夜醒來，一股強烈的慾望燃燒著，我想和她結婚並一起住到月球上。她說她想在俱樂部唱歌，並且要到市中心登場幾個晚上，並邀請我們過去看她表演。我說，我們很想去，但是我們要到華盛頓ＤＣ度假一個禮拜。我們祝她好運，她離開了，然而她的微笑就像《愛麗絲夢遊仙境》中的柴郡貓一樣留了下來，帶著謎樣的罪惡感，我迅速把它藏在沙發墊底下。

不久，賀琳和我就到了華盛頓，試圖以度假挽回我們的婚姻。離開壓力和熟悉的曼哈頓喜劇表演一個星期，希望可以反轉多年來劍拔弩張的氣息。我們搭火車去看國家美術館、佛利爾美術館（Freer Gallery of Art）、聯邦調查局大樓、鑄幣廠，在杜克·澤伯特餐廳（Duke Zeibert's）和西方餐廳（The Occidental）等處用餐；就在國家首都，在難以言喻的美麗櫻花樹之間，我們大吵一架。我們爭執，即使是充滿啟發的自由紀念碑，和令人驚豔的安娜·瑪莉亞餐廳（Anna Maria's）的法式小牛肉，都不是我們原來所指望讓我們的關係起死回生的仙丹妙藥。回到家，埋首打字機前面，我太太在學校，休息時我打電話給「四人約會的女孩」，看她在小酒館初登場情況如何。那是四月間的下午三點左右。她在家，她告訴我情況還好，也問我的旅行如何？我吞吞吐吐地說了一下自由鐘（Liberty Bell），卻忘了那是在費城，然後突然一陣猛爆的衝動，猶如杜斯妥也夫斯基所描寫的賭

「我要去買一張爵士唱片，妳想不想散步呢？」

「好！」她說，這個字讓我的生活天翻地覆，雖然我還沒有意識到。幾分鐘之後，我來到她位於第五大道的家門口，門房看我像在看孢子培養菌，不讓我進去，但是打電話上去說她馬上下來。

她來了，她大約二十歲，當她從大樓裡蹦蹦跳跳地出來迎接這個被視為不適合進入大廳的鄉巴佬時，我所造成的衝擊是如此驚人。她面帶微笑說哈囉，當我迷戀地望著她，我作夢也沒想到有一天她會成為我的妻子，雖然最終我們分手，但仍維持一輩子的朋友關係。如今我八十四歲，她八十一歲，如果契訶夫（Anton Chekhov）還活著，他會知道我在追求什麼。她叫露易絲‧雷瑟（Louise Lasser），她名字中的字母 L，由舌頭圈捲纏繞，立刻充滿性感，即使字母 S 也無法減損她的性感，她剛從布蘭迪斯大學（Brandeis University）的最後一年學業退學。她是一位金髮美麗尤物，但是多年的惡疾，讓她付出痛苦代價，當我說她不可方物，你必須相信我。

好吧！別聽我胡扯，聽聽這兩則證詞。其中比較溫和的一則是我和她搭乘一部計程車，抵達目的地之後，她先下車，我正在付錢給司機，「那女孩是誰？」司機很震驚地說：「她太神奇了！真是美麗、活潑又迷人。」好吧！這是一種中立客觀的說法，普羅大眾的意見。當她在布蘭迪斯大學就學時，新聞記者麥克斯‧勒納（Max Lerner）和傑克‧甘迺迪[10]（Jack Kennedy）都煞到她，這可不是泛泛等閒之輩。第二個證據是，她的父親帶我們去看《屋上的提琴手》（Fiddler on the Roof），我們坐在第二或第三排。舞台劇表演時，在圍欄裡的音樂家中看到幾個我認識的塔米門特交響樂團的成

10 譯註：傑克‧甘迺迪（Jack Kennedy），即約翰‧甘迺迪暱稱。

員。散場後，我走過幾呎去向他們打招呼。

「和你在一起的女孩是誰？」鼓手問我。

「她是露易絲，我的女朋友。」

「交響樂團的傢伙全都忍不住在談論她，我們以為她是碧姬‧芭杜（Brigitte Bardot）。」

好吧！沒人比碧姬‧芭杜更令人驚艷，不過年僅二十歲，綁著馬尾的露易絲確實散發著相似的氣息。她也很像非常年輕，非常漂亮的米亞‧法羅，而且有時會接到朋友或熟人寄來米亞的照片，並附上紙條說，我們以為這是妳。多年之後，有一次我把露易絲年輕時的照片給米亞的兒子弗萊契（Fletcher）看，問他，這是誰？他說：「是媽媽，不是嗎？」

拐彎抹角說了這麼多，我的重點就是，她很美。不過這只是她的好處的一小部分而已。她很迷人，聰明靈捷，反應敏捷，幽默風趣；而且很機智穎悟；她教養很好，在第五大道的雙併豪宅長大，就像我在米伍德戲院的銀幕上看到的。她在第凡內珠寶公司和波道夫百貨公司購物有專屬帳戶；她的父親是一個很成功的會計師，他所寫的「紅藍」報稅指南在城中的每一家書店都可以看到。她的母親從事室內裝潢。她的家人帶她上最高級的餐廳，餐廳經理都從小看著她長大。當我坐在油布餐桌前吃台爾蒙牌的四季豆罐頭長大時，她在第五大道的家中吃法式焗烤田螺，然後一個穿制服的門房會幫她叫計程車，讓她可以趕到劇院，之後再到吉安倍里餐廳（Giambelli's）吃飯。她的聲音渾厚，每個毛細孔都散發著肉感。她也有一點瘋狂，因為上帝在祂白色長袍的衣袖中藏有各式各樣的骯髒把戲。

不過失控場面還在後話。現在是四月，我們散步穿越中央公園前往爵士唱片中心，那是一家髒

亂、沒有電梯的爵士專門店，客人登上樓梯，上面寫著「從邦克到孟克，應有盡有」，然後進入一間大房間，裡面充斥著爵士唱片的塑膠味。小時候我會在裡面待數小時搜尋，找出一張唱片，因為一張是我的荷包所能負荷的極限。老闆是一個很胖的男人名字叫喬，當有人翻箱倒櫃尋找東西時，他都夢遊似地坐在那裡，語焉不詳地幾乎無法回答我的問題。我不禁想起一位偉大的散文家，海茲里特（William Hazlitt）還是蘭姆（Charles Lamb），所寫的一篇散文，哀嘆一個事實，當他還是小孩時手邊只有幾分錢，他花很多時間選要買的書，從中得到很大快樂，如今長大了，買得起很多書，但是那種興奮感卻沒有了。但是現在當我與露易絲一起瀏覽唱片架時，我有一種新的興奮感。

我找到我要的強尼・杜德和喬治・路易斯，並買了一張比莉・哈樂黛的唱片《黛女士》（Lady Day）送給她。畢竟，她是一個歌手，應該崇拜比莉，而她確實如此。

我們慢慢邊回家。到了她家大樓門口，我感謝她陪我散步，並問她我有些下午沒事，是否願意再一起散步看電影？她說下星期二有空。我們約好週二中午在廣場飯店（The Plaza Hotel）的噴泉前見面。非常的史考特・費茲傑羅！有誰知道她會成為費茲傑羅的太太婕爾妲（Zelda Fitzgerald）？

我神魂顛倒地走回家，她應該也是頭暈目眩吧。我不懂為什麼？我沒有什麼神奇的，我想可能因為我是個很好的同伴，夠時髦，也夠風趣。除此之外，我想不出其他理由可以讓她衝上九天雲霄？我已婚，個子小，衣著邋遢，未來的喜劇演員。我當然無法想像她會喜歡我，我只知道這個人滿足了我所有的綺思夢想。週二下午到來，我可以和她整個下午在一起直到傍晚。我魂不守舍，計劃和露易絲一起度過一個下午，迫在眉睫的是取消原定行程。我有氣無力地走過去雙併別墅，講了我的笑話。傑克・羅林太太特別好，雖然她已經提起迫在眉睫的分手與善後事宜。

斯和我一起吃東西討論喜劇，但是我的頭腦只剩下一半在我的馬克思特別節目上。我是這麼計劃的，你覺得如何：我要和露易絲共度一個有趣且令人興奮的下午，我不要靜靜地坐著看電影，這樣關係沒有進展，我該和她一起做什麼活動才能確定她對我的感覺，首先是一個已婚男人，第二是一個熱戀中的青年，一個登徒子，一個贏得她的芳心的候選人？

就在那時候，我想到了最完美的約會──賽馬場。我們可以去貝爾蒙特，我們可以一起選馬，有贏、有輸、一起歡笑、一起遺憾。這樣比較特別，最重要的是比較活潑，有生命力。隨後，如果一切順利，我們可以到亨利四世洞穴餐廳（The Cave of Henri the Fourth）晚餐，只需走路的距離，在那散發著浪漫氣息的法式燭光酒館裡，我要點酒並擺出蒙哥馬利・克里夫（Montgomery Clift）的沉思姿態。

切到星期二早晨，我起床，刮臉，洗澡，在我如隱士的身軀撒了過多的滑石粉，我看起來就像一隻狼把自己塗上麵粉想要去欺騙七隻小山羊。我和太太說再見，她要去學校一整天。在我萬般考究的衣著中唯一美中不足的汗點是我的鞋子。我的鞋子很邋遢，所以我在前往約會地點的路上溜進一家鞋店去買了一雙帥氣，不過有點小的鞋子。可笑的是，它們在店裡試穿時很合腳。中午，我坐在廣場飯店的噴泉口前等待，沒多久她出現了，看起來美極了，金色長髮，杏圓雙眼，渾厚磁性的嗓音，而我則掛著白癡般的傻笑。

搭火車前往賽馬場途中，我們的談話相當順暢。然後是貝爾蒙特。下注、歡笑、指名讓分、大多輸了，只贏一隻。回程的火車上，強烈的沮喪感湧上，我開始覺得事情並沒有解決，我裝可愛裝得很累，就像是跑了馬拉松一般。一陣恐慌襲來，隨著話語之間的沉默越來越長，我確信我已經搞

砸了。不斷冒汗，我的人生在我眼前像電影一樣閃過，而演我的人是喜劇演員富蘭克林・潘伯恩（Franklin Pangborn）。六點半了，我建議一起晚餐，以為會被像灰塵般撢掉，正式告吹。但是等等！這是怎樣？她興致高昂！突然間，在燭光中我點了一瓶波爾多葡萄酒，我對酒的知識就如同我對賽馬或者躁鬱症女人一樣。技巧在於調整你的視線，讓你看起來像是在看菜單上酒的年份，但其實是在看價錢，點你所付得起最昂貴的。我們喝酒聊天，兩杯之後我的勇氣油然而生，我拉起她的手，她沒有拒絕，我感覺到我腳下的地面在震動。我們談了一下我的婚姻狀況，我很誠實的和她說我們太早結婚，我的太太很聰明很可愛，還有一瓶葛蘿拉蘿斯堡葡萄酒中花光了我的錢，她把錢放在馬車司機手中，她後來共付了三次錢，這是第一次。

我們一次又一次地環繞著中央公園，利用馬車的私密空間肆無忌憚地親吻。回家時，我的雙眼就像梵蒂岡城牆上祈禱的聖徒一樣向天仰望滾動。「為什麼你的舌頭這麼黑？」我的太太問。

「一定是我吃的東西。」我以充滿罪惡感的假聲回說：「一些莓果。」

「你不喜歡吃水果。」有親密關係的另一半說。

「我嚐了一下，」我說，每說一句鼻子就長長一點。

我拿了帳單起身，在洞穴的陰影中我吻了她，她迎向我，我的嘴唇被她的吸住，我站在那裡想著，我現在正在親吻露易絲。你會很想知道那感覺如何，住在我腦中那個痛恨我的小男人說，好吧，這就是了！十分鐘之後，她從她的包包中取出現金，我已經在賭輪馬，新鞋子，賀琳是一個很和善、正常的年輕女人，完全有能力經營一段美好健康的婚姻，但不是和像我這樣不成熟，社會適應不良的廢人。

「我要和你談一談，我想和你討論我們該如何分手。」她宣布。

我已經準備好要分手了，何況我這個神經病還不經意地踢到了婚外情這顆魔法石。所以，我們就這麼分手了，露易絲和我開始交往。我確切記得，當我初次了解什麼是愛，愛是什麼感覺時，我們在哪裡，而且我終於了解詩人、詞曲家作品中的意涵。我們約會了幾個星期，我搬出去，租了一間非常浪漫的公寓，浴室中有一個壁爐，不過我從未用過。我用浴室，不用壁爐，但是我們用起居室的壁爐，而且不論清醒或睡覺都黏在一起。一天下午，我們到現代美術館，在他們的餐廳喝咖啡，我看著露易絲，不知為什麼，就感覺到，天啊！我愛這個女人。我之前對任何人從未有過這種感覺，現在我了解他們在說什麼。在天上某處，那個曾經對約伯恣意戲謔玩弄的那個人，在資料夾中發現了我的照片，正摩拳擦掌，得意地獰笑著。

後來發現露易絲的母親有嚴重的精神問題。我說嚴重的意思是，她至少曾經因為憂鬱症發作進出精神病院接受電擊治療。這進進出出對獨生女的露易絲造成嚴重傷害一樣。我從一開始就選擇忽略一些警訊，因為我真的希望一切都會沒事。有一件事，當我問露易絲為何會在最後一年從布蘭迪斯大學退學，在我不斷追問下，得到的答案是有一些精神問題，不只是如她先前所說的，為了追求歌唱與表演。然後是一種狂躁的能量，它是這麼令人亢奮，尤其是來自一個亮燦詭奇的性愛之夢。隱隱約約有個太狂躁，太失控的陰影，但是我怎麼知道什麼是瘋狂行為？在我們家庭中不太有人會被懷疑精神有問題，除非是拿著菜刀當街裸奔，否則都不會被認為是怪異行為。

或許最明顯不對勁的跡象是她的房間，想像一間裝潢美麗的第五大道雙併公寓，裡面住著父親、母親和女兒。裡面的家具，有部分是母親所設計的，每一盞檯燈，每一個於灰缸，每一張椅子、桌子都非常光滑潔淨，低調且雅緻，安排得極為溫婉簡潔。顏色是很柔和的粉彩、淺藍、灰色系，很多都是櫻桃木。每件物品都適得其所，看起來賞心悅目，恰到好處。讓人得到一種印象，每個物件上面宛然都有個號碼，與桌上的數字相對應，效果非常細緻可愛。拾級上樓進入露易絲的房間，門一打開便撞見廣島。床沒有鋪，抽屜都大開，衣服到處亂丟，面霜和乳液四散，瓶罐和擠壓

5

過的管狀容器都不見蓋子，天曉得蓋子都哪裡去了。浴室的櫃子大開，在水槽裡頭、浴缸邊緣塞滿堆置許多使用過後丟回去的雜七雜八。一張唱片旁邊擱著喝了半杯的咖啡，裡面淹浸著菸屁股。待洗的衣物上上下下四處散置著打開的書和活頁樂譜。這房間與屋子其他地方精心計畫的美感恰成戲劇化的對比；是一則宣言？但是，在說什麼？我的內在失控了？或者，我的腦袋瓜就是這麼配置的？或者，媽媽，這就是我對妳的強迫性潔癖，對妳精心布置的室內裝飾的回應？對每一個傻瓜來說，這房間都說明了一切；預言了整個未來。但是我不是一般的傻瓜，我是超級無敵大傻瓜，深愛著我的夢中女神，跋涉過這堆廢墟殘骸，我試著將它合理化：「我猜女傭生病了。」我細聲說。答案是「她昨天來過了。」然後，我和女神做愛，如果講究整潔不是她的專長的話，那麼我接受這筆交易。

露易絲和我交往八年之後，我們才結婚。那段時間我們斷斷續續一起生活，在一起的時間較多。那八年我們生活在雲霄飛車上，她會出軌、節食、進出醫院、吸食大麻、嗑藥——為了娛樂或是醫療——狂躁，自我否定【參見亞瑟・米勒（Arthur Miller）的《秋天之後》（After the Fall）】，隨之而來是猛烈的五級颶風般的狂喜，嘗試表演，嘗試唱歌，嘗試活著，嘗試做我的女友，當她好的時候和她在一起真是令人難以置信的快樂（但是這樣的情況越來越少，越來越少），狡猾、迷人、樂於助人，對我的事業總是非常鼓勵，瘋狂、可愛、悲傷、見解敏銳、幽默機智。

多年以來，我的寫作總是以她作為十四行詩中的金髮女郎。有一次我和安潔莉卡・休斯頓（Anjelica Huston）做一場現場表演，複製了露易絲的房間，這位了不起的女演員難以置信地瞪著我說：「你認識過有人的房間像這樣子的嗎？」喔！我心想，就是和我結婚的一個女孩。

現在我又到雙併別墅去練習，除了傑克・羅林斯和查理之外，露易絲也在那裡指導我，批評我，幫助我，與傑克一起分享她的看法。他們一拍即合，傑克嘗試幫她圓未遂的歌唱夢想，但是她實在太難處理，太不穩定，終究還是徒勞無功。在《我可以批發給你》（*I Can Get It for You Wholesale*）音樂劇中，她當過芭芭拉・史翠珊（Barbra Streisand）的替補。不過她還是在百老匯舞台謝幕之後忠實地過來看我的表演。她總是很有幫助，後來我搬出雙併別墅，換到一家位於布利克街名叫痛苦盡頭（The Bitter End）的咖啡屋，受到那位很棒的老闆佛瑞德・溫特勞伯（Fred Weintraub）進一步的鼓勵，我竄紅成為新的熱門人物。痛苦盡頭只賣咖啡不賣酒，那裡有一面簽名磚牆支持各種表演，多半是民謠表演。露西和卡莉・賽門（Lucy and Carly Simon）；荷西・費里西亞諾（José Feliciano）；彼得、保羅與瑪莉（Peter, Paul and Mary）；還有一個民謠合唱團塔里亞斯（The Tarriers），團員包括馬歇爾・布里克曼，他是貝斯手，也是一個很有喜劇天賦的人，後來我和他合作過多部電影，包括《安妮霍爾》（*Annie Hall*）和《曼哈頓》（*Manhattan*）。馬歇爾的喜感渾然天成，那是一種難得的天賦。

希爾達・波拉克（Hilda Pollack）在櫃台工作，付我大把鈔票，用橡皮筋綑著。S・J・佩雷爾曼的兒子亞當・佩雷爾曼（Adam Perelman）也在那裡工作。我常常和亞當聊天，他最後自殺了。我也遇到比爾・寇司比（Bill Cosby），那時他才剛剛出道。迪克・卡維特在那裡嘗試做脫口秀，以及其他想做的事，都做得相當好。我的朋友米奇・羅斯曾經在那裡試著當一個喜劇演員，但是後來放棄了。而我則大受歡迎。《紐約時報》的記者亞瑟・蓋爾伯（Arthur Gelb）來看我表演，寫了一篇文章讚美我。；在晚間六點的新聞報導中，大衛・布林克利（David Brinkley）引用蓋爾伯的文章說，

如果你到痛苦盡頭咖啡屋，你會看到一個不談約翰·甘迺迪的喜劇演員。那時候，甘迺迪家族是全國最受人歡迎的家庭，而且每個喜劇演員都喜歡講政治笑話，這是莫特·薩爾的遺毒。莫特是天才，他說了很多政治笑話，都比從前的人的好太多，於是數百萬計天賦遠遜於他的人自以為也可以講政治笑話，但是只有少數人成功，多數人都失敗了。

他們的不同在於，那些喜劇演員是選擇了政治議題來表演，而莫特自己就是一位見多識廣，口才便給的政治人物。其結果是，莫特有一種令人目眩神迷的特質，其他人卻沒有。作為表演者他是天才，以至於其他喜劇演員沒有讚美他的表演，反而詆毀他說：「他只是出來講講話而已，每個人都做得到。」所以，雖然其他人也可能做政治笑話秀，甚至有人也做得不錯，但是觀眾就是鎖定莫特的人格特質。我總是覺得莫特不講政治題材的時候更有趣、更厲害。我從不碰時事話題的笑話，沒有什麼理由，純粹就是這個主題我不感興趣。聽聽新聞可以，只是不想在我的表演中談。在《紐約時報》的那篇報導之後，痛苦盡頭開始大排長龍了。我的表演場場客滿，訪談邀約開始蜂湧而入，像《東方時間》（*P.M. East*）這樣的電視節目請我上電視，我去了好幾次，主持人是麥克·華勒斯（Mike Wallace），他們在一個表演中將我和另外一位他們最喜歡的新人芭芭拉·史翠珊配在一起。那時候，一些迎合菁英客戶的小型菁英俱樂部開始流行，而且很快地回到藍天使成為他們的主打明星。我在舊金山的亨格瑞一號夜總會和芭芭拉·史翠珊同台表演。我也在芝加哥的凱利先生夜總會（Mister Kelly's）表演，在那裡我遇到茱蒂·

們每天腦海中的新聞。別再談了，我一說莫特就會沒完沒了。即時性議題的笑話有一項優勢，因為它是人堂笑聲。我總是覺得莫特不講政治題材的時候更有趣、更厲害。我從不碰時事話題的笑話，沒有什麼理由，純粹就是這個主題我不感興趣。聽聽新聞可以，只是不想在我的表演中談。在《紐約時報》的那篇報導之後，痛苦盡頭開始大排長龍了。我的表演場場客滿，訪談邀約開始蜂湧而入，像

才便給的政治人物。其結果是，莫特有一種令人目眩神迷的特質，其他人卻沒有。作為表演者他是天才，以至於其他喜劇演員沒有讚美他的表演，反而詆毀他說：「他只是出來講講話而已，每個人都做得到。」所以，雖然其他人也可能做政治笑話秀，甚至有人也做得不錯，但是觀眾就是鎖定莫特的人格特質。我總是覺得莫特不講政治題材的時候更有趣、更厲害。我從不碰時事話題的笑話，沒有什麼理由，純粹就是這個主題我不感興趣。聽聽新聞可以，只是不想在我的表演中談。在《紐約時報》的那篇報導之後，痛苦盡頭開始大排長龍了。我的表演場場客滿，訪談邀約開始蜂湧而入，像《東方時間》（*P.M. East*）這樣的電視節目請我上電視，我去了好幾次，主持人是麥克·華勒斯（Mike Wallace），他們在一個表演中將我和另外一位他們最喜歡的新人芭芭拉·史翠珊配在一起。那時候，一些迎合菁英客戶的小型菁英俱樂部開始流行，而且很快地回到藍天使成為他們的主打明星。我在舊金山的亨格瑞一號夜總會和芭芭拉·史翠珊同台表演。我也在芝加哥的凱利先生夜總會（Mister Kelly's）表演，在那裡我遇到茱蒂·

亨斯基（Judy Henske），那時露易絲和我中斷交往了一段時間。我和茱蒂・亨斯基約會，覺得她非常聰明、幽默，而且迷人。她來自威斯康辛州的契帕瓦福斯市（Chippewa Falls, WI），後來我讓它成為安妮・霍爾的故鄉。茱蒂比我非常高，我們在一起看起來很滑稽，但是和她相處真的很享受。不過在那段時間和我在一起的女人都沒有機會和我發展出比較嚴肅的關係，因為我愛著這位瘋狂小姐，我沒辦法處理她，也沒有辦法了解她的疾病的嚴重性。天曉得，我又怎麼會知道躁鬱症是什麼碗糕？我的舅舅保羅收藏錫箔紙，將它從香菸盒子撕下來，捲成一個球，越捲越大，越捲越大，我所知道的瘋狂就像這樣。

在芝加哥的凱利先生夜總會我遇到約翰與珍・杜瑪尼安夫婦（John and Jean Doumanian），我們成為很好的朋友。我以後會再來談珍和我的故事，很奇怪的一段。我在聖路易的水晶宮（The Crystal Palace）表演，一位剛嶄露頭角的藝術家恩尼斯特・特羅瓦（Ernest Trova）給我看他的雕塑作品，他後來在普普藝術界成就非凡。

在藍天使我和妮娜・西蒙（Nina Simone）搭檔，在那裡工作時我遇到了帕迪・查耶夫斯基、法蘭克・羅瑟（Frank Loesser）、比利・羅斯、哈波・馬克思（Harpo Marx），當然他們都到酒吧來看鮑比・沙特（Bobby Short）。不過我是那裡的當紅炸子雞。我也是在那裡遇到了迪克・卡維特，他被他任職的電視節目派來物色我，他立刻成為粉絲，我們也成為很好的朋友，一起出去溜達，開逛東西岸的馬路，分享我們對魔術、格魯喬、S・J・佩雷爾曼、W・C・菲爾德斯以及三和中餐館（Sam Wo's）的燒鴨雲吞湯的喜愛。卡維特的人生是一場又一場的冒險，他可以去街角買份報紙，然後出現在葛麗泰・嘉寶（Greta Garbo）、沙林傑（J. D. Salinger）和霍華・休斯（Howard Hughes）

的派對上。好啦！我太誇張了，但也八九不離十。他是這麼機智，博覽群籍，而且非常風趣，以至於當他從內布拉斯加州來到紐約，他就像磁鐵一般吸引了這些喜歡與他為伴的大人物和準大人物。

如同他精采的電視談話節目代表了一項文化紀錄，來賓名單也冠蓋雲集，包括倫特夫婦、凱瑟琳·赫本、諾埃爾·柯華德、費里尼（Federico Fellini）、季辛吉（Henry Kissinger）、穆罕默德·阿里（Muhammad Ali）、勞倫斯·奧利佛（Lawrence Olivier）、裘蒂·嘉蘭（Judy Garland）、貝蒂·戴維斯、佛雷·亞斯坦、亞佛烈·希區考克、葛洛莉·史璜森（Gloria Swanson）、英格瑪·柏格曼。

他的私生活是永不間斷的餐敘，午餐、晚餐、週末，與光譜兩極的名人交往，從招待田納西·威廉斯，到與華特·溫契爾一起搭警車出巡，到史上最偉大的魔術師交易魔法效果。我回憶中充滿愉悅的思念，那時我們比較有閒暇時間，我們可以隨意在早上打電話給彼此，相約吃早餐、散步，然後一起去查爾斯·漢米爾頓（Charles Hamilton）家看一些稀有的簽名版珍品，然後他會去和一些明星共進午餐，如奧森·威爾斯或戈爾·維達爾（Gore Vidal）。當他帶我去和格魯喬一起吃午餐時，我清楚記得和一位傑出的喜劇演員見面那種興奮感，他的聲音讓他說的每件事情聽起來都很好笑，但是同時也讓我有點感傷，因為格魯喬讓我想起我的猶太叔叔伯伯在家庭婚宴或成年禮中講笑話或開玩笑的樣子。他們的不同在於，就格魯喬而言，他那種以風趣的言語發表評論的強烈慾望，讓他飛躍眾人成為喜劇天才。

有一次卡維特和我發現我們都到了洛杉磯，他是《傑瑞·路易斯秀》（*The Jerry Lewis Show*）的寫手，而我則在克瑞仙朵爵士俱樂部（The Crescendo）演出。我們去參觀每一棟電影明星的房子，就像追星鐵粉一樣，然後站在傑克·班尼和 W·C·菲爾德斯的豪宅前面目瞪口呆。正當我在克瑞

仙朵爵士俱樂部表演時，傑克·甘迺迪被暗殺了。這則軼聞說明了我的紀律與野心，或者說明了我與現實脫節。夜晚我在日落大道的俱樂部演出，清晨我在手提打字機前寫我的第一部劇本，那是一個委任的工作，後來拍成《風流紳士》（What's New Pussycat），大爛片——不過，這件事留待後續。

的確，我正埋頭寫作時，女服務生說，甘迺迪總統剛剛遭人射殺。他們認為他已經死了。我打開電視，每台都瘋狂地報導著這件悲劇。我看了兩分鐘，消化了資訊之後，關掉電視機，立刻回去寫我的劇本，沒有任何事情可以讓我分心。那晚我的節目被取消了，卡維特、莫特·薩爾和我圍坐著哀悼這則新聞。

幾年之後，卡維特得了嚴重的憂鬱症，被疾病困於家中，他的電視製作人打電話給我，說也許我可以過去幫他加油打氣。他就住在我家附近，我匆忙趕過去看他。他很沮喪，心中充滿非理性的恐懼，深怕自己會破產或再也找不到工作。我除了陪伴他之外，幫不上什麼忙。經過多年的醫師、治療、藥物、電擊治療，以及靠著迪克本人的智慧才得以克服疾病，讓他可以生活得充實而且富有創作力。即使在他精神最痛苦的時刻，他都還維持著社交風度和都會魅力。當他在西奈山醫院（Mount Sinai Hospital）做電擊治療的時候，珍·杜瑪尼安和我一起去看他，想要在我們去伊蓮餐廳吃晚飯之前去鼓勵他並陪伴他。我們希望迪克不會被非理性的惡魔以及即將到來的電流伏特給搞得太沮喪，太崩潰。所以，我們就到了他那裡。他穿著晚禮服站在鏡子前面，「我只有幾分鐘，」他告訴我們，「我要去和傑克·尼克遜（Jack Nicholson）碰面，我們要一起去參加晚宴。」就這麼著，我們僅交

換寥寥數語，他就像佛雷・亞斯坦一樣出門去享受一個令人興奮的夜晚，留下我們倆站在精神病房中。第二天他們會把電極放在他的頭上，但是上帝不允許他錯過過此與大明星的晚宴。

我的周圍他們似乎環繞著一些很傑出、很優秀的人，但是他們就像鈾礦一樣不穩定。露易絲會一下子很愉悅，一下子又抱怨：她的皮膚痛，她的手越來越僵硬，她不能呼吸了，她快死了。這些插曲可能發生在凌晨三點，把我吵醒。現在她離開了床鋪倒在地板上氣喘吁吁、驚嚇過度。突然間，她又開始端起來像是異靈附身，於是我叫了救護車，把我們送到蘭諾克斯山丘醫院（Lenox Hill Hospital）。她做了一些檢查，打了幾針，然後我們出院了。清晨四點鐘，計程車並不容易找。回到家中。我忘了帶外套，鑰匙在那裡面。我以為你帶了鑰匙，我以為你有。再叫一部計程車到亞美利加飯店（Americana Hotel），此時她的鎮定劑開始生效了，她無法保持清醒。我扶著她癱軟的身體穿過大廳，隨著侍者的指引進入我們的房間。第二天鎖匠幫我們開門讓我們進到家裡。

但是她的狀況看起來像是異靈附身，於是我叫了救護車。我能做什麼？在我們家中，半夜三點的苦惱只要幾片胃酸鈣片就可以解決了。

下個星期，這位漂亮女孩毫無道理地說服自己說她太胖了，我以幾何學的邏輯向她證明她不會太胖，事實上一點都不胖。但是徒勞無功。緊接著採行速效節食法，顯然都是一些不健康、胡說八道的激烈手段。斷食。好幾天只吃蛋白質。然後只吃沙拉。碳水化合物，然後又不吃碳水化合物。只喝液體。更激烈的絕食。然後再一次於半夜，她醒過來。「我餓了。」她告訴我。不餓才怪！她走進廚房，打開半打的鮪魚罐頭，我說半打，就是六罐的意思。她將內容物倒入一只大碗中，加上許多的美乃滋，把它們全部攪拌在一起。然後，我們又來了，凌晨三點鐘，我們兩人都回到床上，坐著。我精疲力竭，孤獨茫然；而她則狼吞虎嚥她的鮪魚沙拉。第二天我們在家睡覺，她為打破絕

食充滿愧疚，確信她一個晚上增加了五到六磅。露易絲不會煮飯，只會做義大利麵，而且她的食譜是八人份的，她不會按比例縮減。因此，我們兩人總是吃義大利麵，剩下六人份的量。很快地，她又重新進行速效節食法。我在想，如果她每個月只有幾天正常，而且天數已經從五天減少到剩下兩天，這樣值得嗎？幾天之後，她的瘋狂消退了，她是貨真價實的世界上最棒的女人，甜美、聰明、非常風趣、非常迷人，而且非常性感。

就性感這件事，我只要舉一個例子就好，因為很尷尬。冰山一角，見微知著。我們坐在一家餐廳，已經點好菜，我正期待著我的肥美的醃漬鮭魚開胃前菜，她突然間慾火焚身，我真的沒有做什麼事情來撩撥她，除了我一貫的愛心、風趣和快樂自信之外。「來吧！」她說著，站起來，「去哪？」我說，對著即將端來的醃漬鮭魚流口水。「我想做愛，」她說，「但是我點了開胃菜。」我抱怨。「走啦！」她說，當她想要的時候就一直要她想要的東西。

「去哪？」我一邊尖叫，一邊被拉起來拖向門口，「我們馬上回來，」她向侍者說，「但是我們要去哪？」我問，「我看到角落有一條小巷，」她說，「但是我們在紐約市中心耶！」我說，「我們正在百老匯和第七大道中間的五十四街，整個城市就在那裡。」「那是一個很小很暗的地方，」她說，「往下走幾步路，那裡漆黑一片，沒人會看到我們。」

然後，匆匆忙忙地穿過一堆垃圾桶，我被推進曼哈頓中城一處漆黑隱蔽的戶外場所，幾乎看不見我們周圍繁忙的交通與行人。最後，情慾戰勝了醃漬鮭魚，我屈服了。我們做愛，沒多久我坐在我的餐點前面，臉上掛著幸福的笑容，而她因為得到滿足而容光煥發。這樣的女人不是隨便就有的。有時和露易絲去餐館是一種特殊可怕的經歷，因為她總是點了菜，然後要求更改點單，然後又

要求改回原來的，我總是會向服務員透露消息，點單會再次更動的。

「我不該讓服務生幫我的魚剃除骨頭。」有一次她在路特西法式餐館（Lutèce）這麼說，我嚇呆了，問她，「妳不會要他們把骨頭放回去吧？」我做了最壞的打算，我要提出這樣的要求嗎？為了這女人我願意赴湯蹈火，因為我愛她。

而這期間我已經成為一位喜劇演員，表演技巧日趨成熟，名氣也越來越高。

有時候露易絲會和我一起上路，但是有時候她會留在家裡，把其他男人從椅子上拉起來和他一起跳上床，她以超音速更換砲友，不管張三李四，但是她愛我。如果我威脅要與她分手，她會很痛苦很沮喪。她會真的努力想要成為一個完美的女朋友，但是她只要有床就搞，她的性慾就像棉尾兔一樣強。她也在很多方面對我有正向的影響，譬如幫助我走出孤僻就是其一。她很容易交朋友。人們喜歡她，她的活力、智力、魅力與幽默。她和我一起到芝加哥，我在凱利先生夜總會演出；她是對約翰和珍・杜瑪尼安的溫暖敞開胸懷的人，如果不是露易絲，我永遠不會和他們開啟長遠的友誼關係。他們對露易絲的印象是在聳立於湖濱大道上的阿斯特塔酒店（Astor Towers Hotel），約翰和珍到旅館套房等我們，準備帶我們外出晚餐，露易絲一如往常還沒好，她站著，頭歪一邊，如此一來她的金色長髮可以垂在熨衣板上，她一次又一次熨燙，以確保它筆直。

珍和約翰最後離婚了，但是終生維持好友關係，兩人都搬到紐約。我和珍很親近，若說數十年來她是我生命中最親密的朋友並不為過，珍和我是真正的朋友。我們經常見面，不論時光過得好壞。在我們與異性關係瀕危時，我們彼此相攜扶持。我們每晚共進晚餐，有時只有我們兩人，有時也和其他朋友一起，或者和我們其中一人或兩人的約會對象一起。當我獨居時，她是我關燈上床前

最後一個談話的對象，也是我醒來時第一個拜訪的人。我們一起散步，一起看過百萬部電影，一起去歐洲旅遊。有許多年，她和男友在一起，一九七〇年代我在巴黎拍片時他們相遇，從此以後他們就一直在一起，我們三個人形影不離。她有時也幫我安排約會對象，當她搬到城市時，我幫她在電視台找到工作，我們之間沒有秘密，我們比家人更親。這段極端愉快的親密關係維持了數十年，直到後來我對她提出告訴。

相信我，我至今依然無法明白。我猜事情是這樣開始的，有一天珍和她的有錢男友決定要當製片人，並從支持我的一些影片開始。這些電影大部分都是賺錢的，而我把我的分紅先放在他們那邊，感覺比我存到銀行還要安全。我們繼續合作時，他們說我應該把我的部分取出來，不過我說，「我不是為了錢，我就是喜歡拍電影。」這是事實，對於錢，我幾乎沒有做過任何事情，而且也確實沒有在乎過。就如同傑克‧羅林斯常說的，不要為了錢而接案子，要為藝術，專心把作品做好，錢就會來。關於這點我倒是不需要他來告訴我，但是聽到他說，更加確定我的感覺。如此這般我從拍片獲利漸漸累積了一筆可觀的財富。我總是領很微薄的薪資，讓預算降低，我可能是我同世代的電影作者中薪水最低的。說到這兒，我的生命故事可能講得太超前了，但這是最清楚的方式來說明為什麼我還無法明白。

我和宋宜結婚了，生了一個小孩。我剛買了一棟房子，因為我們的公寓對一個成長中的家庭來說太小了。我的業務經理史蒂夫‧特南鮑姆（Steve Tenenbaum）告訴我，「我希望你把你的利潤沾一點點出來，因為即將會有些大筆的開銷。」然後他就完全莫名其妙地被這兩位可愛的朋友，珍和她的男友，拖入泥沼。顧及他倆和我是這麼親密的朋友，他一再小心翼翼地處理，但總是白忙一

場。一年過去了，毫無進展。如果珍和她的男友曾經過來對我說，「我們手頭比較緊，必須用那些錢，請給我們一些時間。」我一定會說，當然！你們是我最好的朋友，等你們有錢再付給我就好了。但是情況不是這樣，她的男友，薩夫拉家族成員，一個億萬富翁，而我所要求的對任何億萬富翁來說只是微不足道的一點小錢而已，更何況那是我辛苦所賺的利潤。如果是有我所不知的財務危機，所以必須動用我的錢，他們只消告訴我，我一定會同情並幫忙解決。但是並沒有財務危機，在委婉的請求中，又過了一些時間，他們一再拖延、逃避。

我本以為念及我和珍的親密友誼，她應該會對男友說，我們目前交手的對象是我最好的朋友，我最不樂見的事情是，為了錢對我們的友誼造成一丁點的損傷，它曾破壞過這麼多的人際關係，讓我們立刻以最友善的方式來解決。

她沒有這麼做。儘管我一再要求解決事情，我們最後被迫交付審計。審計結果顯示他們欠我的錢比我要求的還要多很多。我建議他們給我較少的錢就好，我們可以很快地把這件事情拋諸腦後繼續前進。沒有回應！更多時間過去了，越來越明顯，他們不想付我任何東西。我完全無法理解，因為兩位都是極為慷慨，非常支持我的朋友。珍解釋她的男友不論怎麼想都認為他並沒有欠我錢。我指出審計的結果，但是沒有用。我提議為了不要再進一步傷害我們一輩子的友情，我們不如直接將它交付仲裁，然後我們就放下，不論仲裁結果如何，我們都接受。他們願意接受仲裁，但必須是不具約束力的仲裁，而且直接了當地告訴我，若仲裁結果是他們必須付我錢，他們也沒有義務要付。

這一切的荒謬讓我越來越厭煩，我希望能維持友誼，但是不知道如何是好。我也沒辦法平白就忘掉這筆錢，尤其這裡所說的錢是我多年來辛苦工作賺的數百萬元；而且為了和諧，我樂意只拿其

中一點碎屑就好，但是桌上連一點碎屑都沒有。這期間，我們還是在一起吃晚飯就像房間裡並沒有大象，問題並不存在一樣。對我而言，的確如此，我很享受他們的陪伴，從未去想眼前的問題。我們擱置它不討論，盡情享受美好時光與歡笑。又過了一些時日，珍在我們下一部片開拍前的最後一分鐘打電話給我，說他們不再支持我的片了。我接受這個消息，但是提到其他的夥伴對這麼突然、最後一刻的扯後腿，可能不會這麼容易接受，有可能會提告。一反常態，珍說，他們要告就告吧，他們要花大錢，而且會曠日廢時。一個可愛的好人怎麼會說出這樣的話？律師問我，過去曾經想過要對他們提告嗎？

好吧！有想過。我被欠的錢毫無進展，當杰奎・薩夫拉（Jacqui Safra）說他不喜歡仲裁者，也不信任他們，我遂提議交由上帝裁決。我說，找一個你信任的人，或許是一個拉比，讓他研究整個事件然後做決定。他回答，無法接受！我們不欠你什麼。所以，是的，有一段時間我們提告，甚至希望以較少的金額來解決，但是他們都不願意。而且一直以來，珍、我和宋宜每晚都還一起吃飯，有時其他人也加入一起聊天、扯淡、歡笑，如果我們的衝突被提起，不過幾乎沒有，若有也立刻被轉移話題。珍的男友並沒有參加這些餐會，因為他常常在歐洲，依法他一年中只能在美國待四個月，若多待一天，他就得要繳所得稅，而他擁有全世界的網絡，可以有效處理他應得份額等等枝微末節的繁瑣雜務。

終於，有一晚在希普里雅尼酒店（Casa Cipriani），珍和我太太還有我坐在一塊，點了菜，有說有笑，我說，拜託！現在是十一點，明天我的律師會對你們公司提出告訴，這難道不是妳聽過最愚笨的事情嗎？讓我們好好解決這件蠢事，然後繼續我們的生活吧。珍依然迷人，但是對我的請求卻

沒有回應。宋宜和我回到家，午夜了，我打電話給珍，和她談話，哀求她。拜託，找一個我們都信任的人來仲裁，找一位拉比，隨便找個人。不要讓我的律師遞出告訴狀，法律訴訟有什麼好處？這樣我們全都是輸家。她更加施展魅力，更為機智，但是對於法庭攤牌的密布烏雲完全不予理睬。

第二天我們遞狀提告了。我就像個由好萊塢電影養大的蠢蛋，幻想著我們兩人白天在法庭針鋒相對，晚上吃飯時仍是最好的朋友。就像電影《金屋藏嬌》（Adam's Rib）！你會認為我到現在才學到真實人生並非米高梅所出品的電影實在有點太晚。小報的頭條標題刊登著「珍和她的男友詐欺」，兩人從此不再和我講話。我寫了一張善意的便條給珍，把這件事交由我們的律師去解決吧，我們不要起衝突，我們從頭到尾與衝突保持超然，就像史賓塞‧屈賽和凱瑟琳‧赫本的電影一樣，那將是一個獨特的經驗，提供我倆瘋狂喜劇的談笑資料。畢竟，不是我們不喜歡彼此；我們只是對單一事件意見不同，讓身穿深色西裝頭腦清醒的律師們去傷腦筋，我們每晚還是繼續到城中彈開香檳酒的軟木塞子，交換敏銳的笑話。他們沒有回我的信。不只如此，她把我的信像破布一樣扔給了我提過的小報之一《紐約郵報》。

你有必要出庭的時候嗎？是的！我的案子實在是一面倒，他們在中途就偃兵息鼓，和解了。一位陪審團成員告訴我，陪審團根據他們所聽到的每件事情決定應該判賠給我所要求的一切。回顧這一樁徹徹底底的蠢事，我依然大惑不解。這一切都是可以避免的。我的法律費用，她公司的法律費用，都相當可觀，好朋友對簿公堂的尷尬，她的證詞被我的律師還有媒體完全打臉。她男友的商務運作機密一再遭到公開曝光，他們的損失比起我們最初提出的微薄和解方案要高出太多。所以，這怎麼可能會發生在好朋友身上？

我只有兩個推論，每個都不太靈光。第一，珍還是個可愛的人，但我的男友並非如我所以為的那樣高尚。他出身非常成功的銀行家庭，他們曾經涉及一些啟人疑竇的事例，有許多人曾經告訴過他，或者想要告卻沒有能力告。而且他耗費這麼多心力想方設法來規避所得稅。結論：他想賴掉我辛苦賺的錢。不過這個想法我沒有太大信心，因為經過多年的相處，我覺得他是一個有愛心，很大方，很正派的人。

另外一個推論是，珍和他做了一個道德抉擇，因為他們真誠相信作為一個朋友我我錯了，我不該向他們要那些錢，因為並不是我所拍的片都賺錢，而賺錢的應該拿來貼補虧損。他們過去一直很慷慨地贊助我拍片，讓我可以擁有絕對的自由來創作，今天我卻這麼不知感恩，膽敢向他們要錢。我覺得唯有道德選擇才可能解釋他們為何如此不理性地堅持他們的立場，不惜傷害如此深厚的友誼。諷刺的是，如果我們把電影成本和他們的所得加起來，結果是有利潤的。一切都這麼難以理解，每個人都大輸特輸。

好了！回到我和露易絲的生活，或者叫做「痛苦與狂歡」。簡單地說，我們起起伏伏，分手，和好，又分手。與此同時，作為一個喜劇演員我越來越順遂。我在傑克‧帕爾的《今夜秀》(Jack Paar Show) 節目首演非常成功，但是帕爾不喜歡我，認為我淫穢，其實我不是。他對我很卑鄙，直到我成名之後，他又攬功說是他挖掘了我，然後變成我的大粉絲。艾德‧蘇利文 (Ed Sullivan) 也指控我淫穢，在節目預演的時候，他的工作人員告訴我，我們只是彩排，不用把所有的內容全部表演出來，可以隨便演你想要的，把真正的拿手絕活留到晚上電視直播的時候，所以我就表演了其他一些不是為他的節目準備的東西，但我從來不是淫穢的喜劇演員。（若以今日的標準，萊尼‧布魯

斯算是溫馴。）如果你有聽過我的唱片，你就知道關於這點我說的沒錯。

總之，下台後，蘇利文到更衣室找我，開始不留情面地譴責我，說我就是年輕人燒掉兵單暴跳如雷宣洩怒火的原因。我坐在椅子上，非常震驚，心想我該叫那傢伙他媽的滾蛋嗎？為什麼不？我在乎艾德·蘇利文和他的節目嗎？就長遠來說，不！畢竟五十億年之後太陽會熄滅，沒有人會記得。不過不管什麼理由，我沒有回嘴，我向你發誓，我不是害怕，而是經過精心計算的決定，那當下最好的行動就是簡單地保持沉默。

蘇利文講完兩耳冒煙出去了，我以原來準備的材料完成我的表演，完全沒有爭議性，博得滿堂大笑，然後回家。好吧，從那天起以至於他的餘生，蘇利文都是我的頭號粉絲，支持者，甚至是朋友。他在專欄中不斷讚美我，他推薦我的唱片和百老匯的表演。他也數度邀請我回去他的節目，有一次在格魯喬的家中晚餐，我們正好同坐一桌，他竭盡所能地示好與恭維我，直到今天我都不知道那人到底發生了什麼事？頭部受傷？小中風？因愧疚而痛苦？他把我錯認成誰了？

我終於上了強尼·卡森（Johnny Carson）的節目，很喜歡他。我也上了梅夫·格里芬（Merv Griffin）的節目，很可愛的傢伙。另外一個一百八十度轉變的例子。我和亨利·摩根（Henry Morgan）一起上梅夫·格里芬的節目，他是個脾氣很壞的老頑固。他很粗暴地打斷我的開場妙語。他緊緊跟隨著我，我試著要表演一個關於我的童年的笑話，他說：「別來了，我也有父有母。」我說：「真的嗎？他們是什麼東西？」

全場觀眾笑翻天，看到這頭怪獸被一個一直被他欺負的年輕喜劇演員打臉打得鼻青眼腫。摩根閉嘴了。沒有說再見。不久之後，當我在外地為我第一齣寫得不太好的舞台劇《別喝生水》奮鬥

時，亨利・摩根到費城來看表演，突然間他變成我最好的朋友。他到後台來支援，和我一起吃飯，看那齣戲看了好幾次，和我一起逛馬路，試著幫我找出哪些橋段比較弱，盡力提出有意義的建議。

真是怪事！

6

我要告訴你我在外地演出第一齣舞台劇的噩夢，這齣戲我大部分在歐洲寫的，首先，為什麼在歐洲？你會問。

我是一個熱門的喜劇演員，上遍所有電視節目，甚至有幾次主持《今夜秀》節目，幫強尼・卡森代打兩個禮拜。我登上所有平面媒體，真的很成功，但是有趣的是，並不賣錢。我在艾德・蘇利文和強尼・卡森的節目征服所有觀眾，我在所有報紙上成為大家談論的話題，俱樂部老闆熱切地要簽下我的檔期，唯一的問題是，沒有很多人要來看我的表演。在拉斯維加斯，我的良心認為我不該拿那麼巨額的薪資，所以很用力地想要退回去，但是凱薩俱樂部的老闆不接受。我的同時代演藝人員出唱片都熱賣；巴布・紐哈特（Bob Newhart）、雪萊・柏曼・比爾・寇司比、麥克和愛琳、萊尼・布魯斯、莫特・薩爾・沃恩・米德（Vaughn Meader）、他模仿約翰・甘迺迪令人目瞪口呆。數十年來，一家又一家的公司無法相信先前的公司竟然賣不到一百萬張，他們歸咎於包裝不良，行銷不力或時運不濟。有一些新公司願意買下唱片，以精美藝術的包裝重新發行，我帶著唱片上電視、廣播或平面媒體的訪問作宣傳，但是，銷售還是很平庸。

一家全新的公司接收了前一家夢想破滅的公司，興沖沖拋出許多行銷點子，以及花俏的妙語摘

們都賣得像免費贈送的一樣，我錄過一張──其實是三張唱片，全都賣得很差。

錄，最後的命運依舊是沉入赤字的大海之中。我的唱片都受到很高評價，很受讚美，但是沒有人要買。此時，我正在打包這些唱片，它們並不是議題性的，所以也就沒有時效性。因為二〇一九年我開始寫這本書，它們又會以新的包裝再一次出現。那麼既然不是唱片熱銷藝人，俱樂部演出也沒有大爆場，也不是音樂會的吸票機，為什麼你不停止？我不行，我是個明星，我鋒頭正健，你可以想像夜總會老闆預約我時的表情，期待著街區周邊大排長龍，但是第二晚，他們搬進一些盆栽來讓房間看起來小一點，第三晚，他們需要更多盆栽來讓空間看起來不那麼空，但是到了第三個禮拜，觀眾歸零，只剩下植物，我對著樹葉講笑話。

好吧！我為什麼會去歐洲？我在紐約工作，華倫·比提 (Warren Beatty) 偶然看到我的演出。有一天晚上不認識他，在我不知情的情況下，他對我的姊姊莎莉·麥克琳 (Shirley MacLaine) 談到我。有一天晚上在藍天使，她和這位由經紀人成為傳奇製片的查理·費德曼 (Charlie Feldman)，以及靜態攝影師山姆·蕭 (Sam Shaw) 一起來看我表演。山姆曾經為電影《七年之癢》(The Seven Year Itch) 拍下非常有名的瑪麗蓮·夢露 (Marilyn Monroe) 裙子翻飛起來那張經典照片。我不知道他們來，但是隔天山姆到傑克·羅林斯的辦公室問道：「你的男孩願意寫電影劇本，或者可能在電影中軋一角嗎？」

說到山姆，你若不認識他，他是一個穿著皺皺的狩獵夾克的傢伙，脖子上掛著相機揹帶，小鬍子，頭髮濃密，一副心不在焉的樣子。他們對我形容他就是那種傢伙，會告訴你說，你可不可以幫我拿一下這個，然後遞給你一部相機或公事包，然後四年之後他又出現了，問道，我給你的公事包還在嗎？

很獨特的一個人，但是當他無預警地跑到辦公室，問我要不要做電影時，傑克和查理以為他們

遇到神經病。緊接著，他解釋查理・費德曼要拍一部由華倫・比提主演的喜劇片，他們兩人都希望我來編劇，而且我也可以寫一個角色給自己演，酬勞高達四萬元。傑克與查理矜持了大約十五秒鐘，然後問他，「什麼時候開始？」錢絕對不是考慮的因素，即使只有四十元傑克也會答應這個提議。我終於和華倫見面了，他和善得不得了，非常支持，非常鼓舞。他到不同的場合看我演出，我們一起逛街聊天，一起吃晚飯，相處得非常好。我見到了查理・費德曼，在業界非常有影響力的人，過去是經紀人，現在是製片，他認識好萊塢的每一位傳奇作家、明星，還有導演。他在好萊塢的黃金年代一直都是個呼風喚雨的大人物，而他喜歡我的幽默。他對於我完成寫作的快速與效率感到驚訝，並認為我是一個（他的用詞）「垮世代」（beatnik）。

我是個穿T恤、球鞋的傢伙，但不是「垮世代」，事實上是上東城天龍人。總之，比提—費德曼搭檔要我寫一部喜劇，裡面有許多漂亮女人，場景設定在巴黎，這樣我們才能全部去那邊享受一段時光。這個由一線明星和重量級製片人所提的案子，並不是壞提案。我開始寫時一邊還享受喜劇演員的表演工作，而且我已經和你說過，當奧斯華（Lee Harvey Oswald）射殺總統時，我甚至都沒有讓自己因此而分神。我很快就完成了一個劇本。它並不是叫做《風流紳士》，片名一直未定，直到查理・費德曼聽到華倫在電話中對一個女性友人提起，才覺得這可能是個好片名。所以，劇本在我的腋下，用伊頓牌可擦拭打字紙打的，我來到費德曼的旅館套房與華倫和費德曼見面。我不記得是我讀給他們聽，還是他們已經先讀過，很可能是後者。費德曼覺得很有趣，但是對其中創新的部分感到疑慮，對一些陳腔濫調的部分反而特別讚賞。華倫覺得為他而寫的主角反而不如為我自己寫的小角色來得鮮活。他可能是對的，在某個意義上，主角必須比較浪漫、可靠，對女人比較老

練；相反的，像我這樣的次要角色就可以比較寬廣、狡猾，因此也就比較有喜感。

聽完他倆對我的劇本的審判，從「丹尼·賽門喜劇寫作學校」畢業的我當然對自己的判斷深具信心，但是我沒有辯駁的立場。我同意再試一次，並且覺得我應該盡全力改善華倫的部分，不要糟蹋了他的魅力，但是我絕對沒辦法為了讓費德曼滿意而把劇本改成好萊塢的商業電影公式。無論如何，又回到我的奧林匹亞手提打字機，開始敲敲打打。接下來的幾個月發生了什麼事，我無法告訴你精準的細節，除了打字，在俱樂部演出，上電視，就是戀愛，失戀，戀愛，失戀，愛著露易絲。我所記得的是，在某個節骨眼，華倫退出了。就我所知，他並沒有惡意，就是為了某些理由他決定不拍這部電影了。

那時，我已經完成了至少一次重寫，而且有人通知我，劇本被送給彼得·奧圖（Peter O'Toole），因《阿拉伯的勞倫斯》（Lawrence of Arabia）爆紅的天王巨星。我知道他是一個好演員，但是不知道他能不能演喜劇。就我的意見，在他當時的人生階段，是不行的，但是後來他老了之後，他證明了他可以，所以也許是劇本的關係。或許只是我的馬克思兄弟式的對話，他不太能適應。但是，他喜歡那個劇本，覺得很搞笑，立刻就答應演出。不久之後，第二男主角的戲很快就被彼得·謝勒（Peter Sellers）搶走了，彼得·謝勒是一個喜劇天才，真的很會搞笑的人，也因為演出《頑皮豹》（The Pink Panther）而大紅大紫。謝勒唯一的問題是，他是那種喜劇演員，大家都認為他很棒，以至於他被賦予無限權力。電影中的藝術力量必須來自導演，不是演員。不是任何演員。這裡的導演是一個很可愛的人叫做克里夫·唐納（Clive Donner），他一開始並沒有很好的喜劇技巧，但是他很正派，而且很有教養，他開放大家討論，很有彈性，我真的很喜歡他。麻煩的是，他比不

上費德曼或兩位點子很多的彼得。謝勒很風趣，但是不適合這個劇本。費德曼是一個事必躬親的製片，他也是冒險家與駭客的怪誕組合；他會冒險投資他所聘雇的員工，但同時又阻礙他們。或者，至少阻礙了我。

費德曼聘請傑出的動畫師迪克·威廉斯（Dick Williams）來設計片頭片尾字幕，這是他的第一部電影。他聘請薇琪·蒂爾（Vicky Tiel）和米婭·方薩格里夫（Mia Fonssagrives）擔任服裝設計，兩人都剛從學校畢業，也是她們的第一部電影。他聘請伯特·巴卡拉克（Burt Bacharach）譜寫主題曲，效果奇佳，由湯姆·瓊斯（Tom Jones）主唱，一炮而紅。他也聘請了我，一個完完全全的電影新手。

自從費德曼簽下另一位大牌演員，新鮮的龐德女郎烏蘇拉·安德絲（Ursula Andress）之後，演員名單開始膨脹。歐洲明星羅美·雪妮黛（Romy Schneider）也入列。最後，在我的請求下，他延請了寶拉·普琳蒂斯（Paula Prentiss），一位優秀美麗的喜劇演員。我應該說，他在我的請求下請她來面試，而當她走進房間的那一刻，以她的臉蛋和身材，他立刻把角色交給她。我的電影是為巴黎而寫的。我被送到那裡，排場闊綽，每日豐厚的津貼，繼續與劇本搏鬥。我先飛到倫敦，這是我第一次出國。我喜歡倫敦，只是被搞得團團轉，當我點了培根和雞蛋時，只送來一顆蛋。顯然，我的創傷至今尚未平復，因為我至今仍會在半夜醒來尖叫，「一顆蛋！只有一顆蛋！」那時候在倫敦要找到好吃的食物不容易。今天倫敦到處是美食。

不知道什麼原因電影辦公室設在倫敦，一星期之後，在聖誕歌聲中，我們飛到法國南部，和這些電影人平起平坐，查理·費德曼的朋友，譬如，達里爾·柴納克（Daryl Zanuck）、約翰·休斯頓（John Huston）、威廉·荷頓（William Holden）等，我住在伊甸豪海角酒店（Du Cap Hotel），晚上

在賭場賭博。我，一個猶太小屁孩，曾經在九十九公立小學被鬥牛犬似的副校長李德小姐拖上樓梯，只是為了早兩個小時離開學校。然後我飛到了巴黎，一眼就愛上她。我喜愛這城市的所有一切，現在還是一樣。電影拍完之後，兩位服裝設計師薇琪和米婭決定留下來在那邊生活與工作。有一瞬間，我也閃過這樣的念頭，但是對我而言很困難，因為我是一個美語喜劇演員，在電影界尚未有一席之地，我生為紐約人，根本勉強不來。我經常後悔，但是我的人生中後悔清單實在太長，不確定是否還有空間再添加一項。

與此同時，約莫一個星期之後，我們被告知將飛往羅馬。這部片不在法國拍了，要到義大利拍。羅馬名符其實，棒極了、美極了、美食、文化──電影文化。但是這不是我的劇本充滿了高盧味，羅馬就是不對的地方。就連費德曼也很快看出這點，但是這一切不確定都不是我所能控制。這必然與生意，與女人，與賭博，賭債，交易有關。我們在羅馬一個月，我住免費旅館，領豐厚津貼，過著義大利式的奢華生活。

當然，我打給露易絲的電話費遠遠超過了我所擁有的每一分錢。我打過去，我們談話，然後也許她那邊短暫沉默，沉默引發我的不安全感，於是支支吾吾地說了一些蠢話，想要再確認。結束通話。十五分鐘之後一定要再打回去──對我的胃口來說也許結束得太冷淡了一點。只是想要打去確認一下她是否還愛我。第二通。並未得到確認。通話語氣走調。經常僵愣不語。掛斷！半小時之後再打一通，但是不希望變得嘮叨、乞憐、黏膩，像一條蟲。我得編個藉口再打一通。哈囉！嗨！我只是想要告訴妳，我終於去了西斯汀教堂。「喔！真好！」她說。完全合理，但是缺乏熱情。停頓，靜默。我強迫鮑勃·霍伯上身，「那天花板怎麼樣啊，他得用很長的畫筆，不！我只是想

說——」沒事。未得到滿足的結局。下一通電話是紐約時間清晨五點，她不在家，我的焦慮指數暴衝，觸動了旅館的灑水滅火系統。我知道真相，但是把它掃到地毯下面。往後幾年，地毯塞爆了，我必須要使用工業規格的地毯才足以掩蓋我的妥協。

最後，由查理·費德曼做出決定，回去巴黎拍片，我非常興奮。我們回去巴黎，場景由導演和他的人馬選定。美術指導是迪克·西伯特（Dick Sylbert），非常有才華，非常迷人，但是我從不喜歡他。他完全是費德曼的人馬，而且是個冷酷無情，喜歡搬出名人自抬身價的人。但是你無法否認他的才華和風趣的性格。

電影一開拍，立刻呈現一片混亂。譬如說，彼得·謝勒所想到的每一句瘋狂台詞或概念都被捧為黃金，不管它合不合適。我個人對他也沒有特別崇拜；幾年後導演過他片子的導演保羅·馬祖斯基（Paul Mazursky）也同意我的看法。但是毫無疑問，他真的是位非常傑出，具有獨特喜感的喜劇天才。這期間，我的劇本被胡亂修改。我知道我死了，有一幕戲我寫到主角把電梯停在樓與樓之間，以便和羅美·雪妮黛做愛，憤怒的乘客則不斷按鈕叫電梯。這必須要發生在繁忙的辦公大樓才對味，不過基本上這是一部好萊塢電影，他們找到的電梯實在布置過頭了，太漂亮了，裝飾著舊時代風的可愛窗簾以及黑色鍛鐵玻璃窗。在那裡面做愛一點都不有趣，這比多數的新娘套房都還漂亮。

我抗議，但是編劇在好萊塢的地位還不如伙食總監。

彼得·奧圖是個很好的人，他送我一件「開拍日禮物」，一件愛爾蘭毛衣，我至今仍保存著。他解釋那種毛衣的針織圖案每件都不同，所以如果穿毛衣的人在大海中溺斃了，他腐爛的屍體浮上來以後，可以經由家族的針織圖案辨認出來。從那時起，我就很有信心，如果我掉落塞納河中，他

們把我的屍體釣出來以後，我的母親有辦法認出我，然後把我所訂的雜誌取消掉。我依然無法忍受他們任意更改我的劇本。彼得・奧圖巧遇臨時客串的李察・波頓（Richard Burton），他來探班，因為他們才剛一起合演過《雄霸天下》（Becket），所以讓他們互相轉過身來說，「嘿！我認識你嗎？」這應該是要讓觀眾笑破肚皮的，但是我卻取出嘔吐袋。我對眼前所見感到非常尷尬，卻只能無力地發發牢騷。

當我第一次看到完成片，我引用了銀行大盜威利・薩頓（Willie Sutton）的話，當他得知「死亡天使」佛列德瑞克・田努托（Frederick "the Angel" Tenuto）殺死阿諾德・舒斯特（Arnold Schuster），因為他背叛了威利。「這讓我非常不爽。」威利說；而《風流紳士》讓我非常不爽。我無法原諒自己。我看出自己實在是無足輕重。我的電影處女作，我不知道如何統籌畫面讓它有趣。我戴著一頂超級可愛的帽子，坐在路邊咖啡座，懷疑著自己所做的一切是否有得分。實在沒什麼意思。不過我在喬治五世酒店（Hotel George V）住了好幾個月。我見到許多偶像並和他們一起吃飯，像是傑克・李蒙（Jack Lemmon）、奧森・威爾斯、波頓夫婦等。波頓夫婦很風趣，他們到巴黎拍攝《春風無限恨》（The Sandpiper），我和他們一起在片場餐館吃午餐，這兩位超級電影巨星一直努力講一些嘲諷或自糗的笑話，試圖讓我印象深刻。她叫他「麻臉猶太人」，他則開她體重的玩笑，他們這麼做都是為了取悅我，一個全然的無名小卒。我很想說，嘿！你們放輕鬆，好好享受你們的玩笑，不值得你們這麼努力。但是我猜這是一種與生俱來就困擾著所有男女演員的，無法緩解的不安全感，我不論你多大牌，多有成就。當我在巴黎的時候，另外一個警訊來自露易絲（好像我還沒有明白她有一些問題似的）。

請記得我們有一段時間是情侶，住在一起，時好時壞，好的時候多一些。所以有一天我打電話

給她，我們聊啊聊，聊到一半她說，「葉子開始變色了，你一定會很喜歡，你喜歡秋天的顏色。還

有就是——噢，我媽媽自殺了。」「妳說什麼？」「她吞了安眠藥。」「什麼時候？」「喔——上

個禮拜。」「怎麼沒打電話給我？」「打給你幹嘛？」當下我覺得很笨拙，因為我該說些什麼？「我

也許可以……」「可以怎樣？」「這……」我支吾吾，「我以為妳會打電話給你最親近的人。」

「為什麼？可是你在歐洲啊！」沒錯，我的確是在歐洲，她難倒我了。不過，這感覺還是有點

奇怪，事情發生在六天以前。她母親把處方藥存起來，然後超量吞食。「好吧！」我說，「我可以

安慰妳啊。」但是她不需要安慰。事實上，她似乎感到解脫，這個可憐的，精神

備受折磨的，孤獨的女人，已經結束了她的苦難。我所能說的只是，整件事情與我在布魯克林 J 大

道所認知的社會關係，或是人類學家瑪格麗特‧米德（Margaret Mead）所描寫的世界國度完全不同。

那時林登‧詹森和巴利‧高華德（Barry Goldwater）正在競選總統。我是「海外美國人支持詹

森」組織的成員。至今，我的作品從不涉及政治。我不認為《香蕉》（Bananas）有任何一丁點政治

性，但是很訝異當我到歐洲宣傳時，所有的外國媒體對於這樣一部裝瘋賣傻、全然搞笑的影片，他

們想談的都是他們所解讀到的政治意涵。如今，作為一個公民，我當然關心政治。我曾經站在街頭

發旗幟為阿德萊‧史蒂文森（Adlai Stevenson）拉票，那是民主黨初選，對手是傑克‧甘迺迪。我也

幫忙助選，在喬治‧麥高文（George McGovern）與尤金‧麥卡錫（Eugene McCarthy）的場子演出。

看我幫誰助選，然後就可以下賭給另外一批馬。我一輩子只有一次投給共和黨，就是紐約市長選舉

時投給約翰‧林賽（John Lindsay）。但是我從不想拍政治電影。不論如何，我幫林登‧詹森助選，

為他在巴黎站台表演脫口秀，我想我可以很篤定地這麼說，我是唯一一個在艾菲爾鐵塔表演脫口秀的美國人。

《風流紳士》殺青之後，我準備要回家了。我在愛馬仕以不合理的天價幫母親買了一個鱷魚皮包，她從來沒使用過，就把它存放在布魯克林募蓄銀行的保管箱裡。接著我就收到一則消息，我將不直接回家，而是私下由專機載送到華盛頓DC，參加林登・詹森盛大就職典禮的台上表演。

那是一九六五年一月。魯道夫・紐瑞耶夫（Rudolf Nureyev）和瑪格・芳登（Margot Fonteyn）將與芭芭拉・史翠珊、尼可斯和梅、亞佛烈・希區考克、哈利・貝拉方提、瓊・拜亞（Joan Baez）、卡蘿・柏奈特（Carol Burnett）、強尼・卡森和我同台演出。我搭乘一架大飛機回去，同機只有三個乘客，紐瑞耶夫、瑪格・芳登和我。整趟旅程我都沒有和他們說話，他們也沒有和我說話。我們在華盛頓杜勒斯機場下機，受到隆重接待，有如皇家成員；我們演出，非常成功。值得注意的是這些菁英中的菁英表演者中，有三組都是由傑克・羅林斯所發掘，貝拉方提、尼可斯和梅，還有我。我表演了我的「麋鹿」笑話之後退場了，《綜藝週報》（Variety）照例稱之，「贏得熱烈的掌聲。」

這是我唯一一次遇到亞佛烈・希區考克。我們在後台聊天，他很有魅力，也很風趣。他走上台，面對著打著黑領帶的群眾以及詹森家人，包括總統夫人和女兒，以他那迷人的嗓音說，「我警告你們，《鳥》（The Birds）就要來了。」

第二天我飛回曼哈頓，心想，經過這幾個月的離開，我應該受到英雄式的歡迎。我剛完成第一部電影，在倫敦與羅馬結交比我更優秀的朋友，在巴黎自由自在地住了五個月，搭乘私人飛機到國家首都，與傑出的同業一起為總統演出。下了接駁車，當我穿過機場要叫計程車時，我一眼看到報

攤上的報紙，我的照片與強尼‧卡森的照片並列，如攻擊珍珠港般的斗大橫標寫著：「就職大典喜劇演員品味低俗」。顯然，專欄作家多蘿西‧基爾加倫（Dorothy Kilgallen）在表演現場，強尼‧卡森的某個表演和我的麋鹿表演冒犯了她的品味。當然我的麋鹿笑話品味並不低俗，我猜是她的赫斯特集團心態，讓她以為這樣寫報紙會暢銷。

強尼‧卡森和我的反應大不相同，我是書呆子式的，他則是成熟男人的反應。他打電話給我問我要不要上他的節目反擊，他當然準備這麼做。我感謝他給我這個機會，但是婉拒了。我忙著保存《紐約美國人》（Journal American）報紙，因為我確信在我有生之年，不論我未來會多麼活躍，我再也沒有任何機會成為任何報紙的頭版頭條了。我錯了！

事實上，我一點也沒有受到那批評的影響。但是我那樣做很幸運。不論好與壞，我有點像是活在泡泡中。我幾十年前就放棄閱讀有關我的報導，別人對我作品的讚美或批評我都沒有興趣。這聽起來有點傲慢，其實不然。我不認為自己卓越或超然，對自己的作品也沒有特別高的評價，丹尼‧賽門教我至少偶而讀一下有些知名評論所寫的高度讚美的文章，享受一下樂趣；又或者在某些二極端案例中遭受攻擊時考慮適度回應。我猜強尼‧卡森的態度比較可以理解，向攻擊者挑戰，那晚他就做得非常強烈與果決。對我而言，去對付一個愚蠢、不擇手段的記者，不是為了捍衛我的麋鹿笑話，真的值得嗎？我覺得若你相信那種通俗小報所寫的每件事，那你活該。

所以我又回到七十九街生活，和露易絲時好時壞。我們到底吵些什麼？每一件事！主題只是她

發怒的媒介而已。譬如，我們在街上，我無法叫到計程車，我又能怎樣？街上就是沒有計程車啊！

我無法從空氣中變出計程車來。而當我的頭轉往另一個方向看時，一部空車呼嘯過去了。她大喊，

我很快轉回來，但是太遲了，她突然對我大聲尖叫，好像我是帕里斯島[11]上的二等兵。我無能，菜

鳥。我很訝異她沒有命令我做五十個伏地挺身。很自然地，我開始有點心神不寧，突然間，她覺得

那晚已經被糟蹋了，她要火速衝回家。很快地，她平靜下來，她開始逗我笑，用她的手指頭梳理我

的頭髮，然後用一種會讓屋裡玻璃窗冒煙的聲音呼喚著我的名字。另外一次，我們和一個熟人一起

吃飯，他講到自己時運不濟的故事。「我們會借你兩萬塊錢。」她說著，空襲警報在我腦中響起。

我們沒有兩萬塊錢可以借人家，甚至也沒有兩萬塊錢可以私下享用。我必須讓我們擺脫困境，因此

我們大吵一頓，她覺得我違反了承諾。

或者有一次，聖誕節早上停電了，我們摸索了許久，她請水電工過來修理。那水電工得離開皇

后區的家人前來工作。但是在他出現之前幾分鐘，電力恢復了，現在他就在門口。她說，算了，我

們不需要你了。他說，但是你得付我車馬費，她說，為什麼要付？你什麼也沒做？他說他必須從家

裡過來。是！她說得完全不合邏輯，但是你什麼也沒有修。我試著介入，並向她解釋，這不是他的

錯，這是烏龍斷電虛驚一場，但是他應該得到車馬費。那傢伙是個和善的人，不過可以理解地他被

激怒了，他威脅說要到地下室把我們的電關掉，除非我們付他錢。我再也受不了了，可以預見這一

天就要被毀了，但是那人是對的。我付錢給他，他離開了。我成為被嘲諷的對象。接下來幾個小

時，她極盡所能地鄙視我，把我當空氣，但我耐心等待，知道這一切都會過去，然後來自天上的淫

蕩的六翼小天使會慢慢冷靜下來，她垂下金色長髮，嘬著性感小嘴，我們將在飽食聖誕肥鵝和李子

布丁之後做愛，上帝保佑小提姆[12]和她的反苯環丙胺鎮定劑。談到我與露易絲的關係，我會建議閱讀莎士比亞的第五十七首十四行詩。他並沒有在詩中特別提到我的名字，所以我無法告訴他。

大約在那時期，我遇到了另一位偉大的人物名叫梅歇爾・薩佩特（Mechel Salpeter），不過他很早以前就改名為馬克思・戈登（Max Gordon），馬克思在百老匯的黃金時代是劇場製作人。他和喬治・柯漢（George M. Cohan）是好友，而且曾經借錢給尤金・歐尼爾讓他結婚。他製作過非常棒的舞台劇，《絳帳海棠春》、《羅愁綺恨》（Dodsworth）、《艾蓮妹妹》（My Sister Eileen）、《龍鳳花車》（The Bandwagon）等，聊舉數例，更不用說我童年時代的劇場偶像喬治・考夫曼的作品了。

我非常年輕時就對考夫曼非常著迷。當時在九十九公立小學圖書館被迫要選一本書來讀，我隨意選了《喬治・考夫曼與哈特的六部戲劇》（Six Plays by Kaufman and Hart），我不經意地看到《浮生若夢》（You Can't Take It with You），舞台說明寫道：「馬汀・凡德霍夫（Martin Vanderhof）的家就在哥倫比亞大學的街角，但是不要過去找它。」這舞台說明對我而言非常有趣，不像其他學齡兒童指定讀物那般枯燥，害我們從此一輩子不愛讀書。我讀那個劇本，而且，像許多人一樣，裡面的人物與混亂也讓我想起我自己的家庭。就像劇中的西卡摩家族，我們總是和阿姨、伯叔、祖父母、堂表兄弟姊妹住在一起，從來不會只有父母、妹妹和我，如果有，也是非常短暫，可以忽略不計。

11 譯註：帕里斯島（Parris Island）是美國知名海軍訓練基地。

12 譯註：《上帝保佑小提姆》（God bless Tiny Tim）是歌手小提姆的第一張專輯唱片，而小提姆同時是狄更斯小說《小氣財神》（A Christmas Carol）中的角色。

我在電視上看到考夫曼，他是一個每週節目的常客，他的風趣有一種清新戲謔的風格。有一年十二月他在表演中說，「讓我們做一個節目，裡面沒有人唱〈平安夜〉。」之後他立刻被解聘，永遠從電視節目消失了；對我和我的夥伴來說，他是個英雄。多年後，我全心投入舞台劇本創作，而不是電視或電影劇本的想法逐漸浮現，喬治·考夫曼的形象隨之越來越巨大；當我有志於寫作嚴肅劇本時，我知道從喜劇開始是我最直接的道路。考夫曼和傑出的莫斯·哈特寫過一些很棒的喜劇，我自己則認同兩位中長相較愚蠢的那一位。我和考夫曼一樣，說了很多諷刺的笑話，但是都生性悲觀，對於公然榨取感傷濫情的容忍度很低。當我發現考夫曼的母親名字也叫娜蒂，和我母親一樣，我的科學懷疑論全部消失，我覺得我們之間一定存在一些因果關係。

如今，經由一連串因緣巧合，我遇到了馬克思·戈登。馬克思已從劇場退休，但是正在期待一部偉大作品讓他得以復出。許多人都想要取悅他，但是他要求很高。他一直習慣第一流的劇本，很難退而求其次。我告訴他我的劇本的想法，這個想法不論是考夫曼或哈特都應該很容易想到，而且他們應該會寫得很完美，比起我搞砸了的笨拙作法領先了無數光年。但這是我的第一部劇本，當我告訴馬克思·戈登關於一個吵吵鬧鬧的家庭到歐洲度假，在一個鐵幕國家被誤認為是麻煩製造者，因此不得不逃到美國大使館尋求庇護，他豎起耳朵。我繼續講述他們因為害怕被逮捕，所以無法冒險逃出的故事；而每個人的抱怨與怪癖又都惹毛了其他人。馬克思很喜歡這故事，他也很喜歡我。更重要的是，他喜歡我在俱樂部的演出，認為我寫的東西是最有趣的。我們保持密切聯繫，我答應把劇本寫完之後給他。那時候，查理·費德曼正在倫敦籌拍《皇家夜總會》（*Casino Royale*），要讓我演一個小角色。我猜他是希望釣住我，在他遇到麻煩時我可以很方便地提供一些有趣的台

詞——而他真的遇到麻煩了，很大的麻煩，但我並沒有被他釣上。也許因為他離創作事務太遠，他不知道自己身陷大麻煩。

前往倫敦之前我和露易絲結婚了。我們分分合合牽拖了八年，分手之後總是再回到彼此身邊。她和她的精神科醫師討論，提出一個想法，也許結婚、承諾這個行為，會賦予我們一種全然不同卻更為緊密堅實的關係。我們兩人都願意試試看。如果你們之中也有人正在考慮，我不建議。對我們而言這是一場《龍虎少年隊》（Jump Street）劇情災難的翻版。我出現在亞美利加飯店。我們在百老匯街角的飾品店買了一只廉價戒指，然後上樓到所有表演者在表演期間都會被分派的套房，一位她父親認識的法官來幫我們證婚。法官在他簡短的證詞中說到，他證婚過許多對新人，沒有一對離婚的。所有的紀錄都是會被打破的。

我們出師不利，因為結婚幾週後我必須去倫敦，去演出一部堪稱電影史上最爛、最蠢的賽璐珞廢料——《皇家夜總會》。露易絲不想去，我得去好幾個月。我們才剛締結婚約。她可以來探班，但事實上這是她和其他男人胡搞瞎搞的大好機會。當我聽到風聲，我必須說，在開放活潑的倫敦，我對於各式各樣可口的誘惑也不會拒絕。這樣的婚姻。而我呢，一個高薪多金的年輕人，住高級公寓，每日領豐厚的津貼，這一切都算在一部製作完全失控的電影上，以至於才開始拍到我的場景時，我已經算是在加班了。那段時間，《皇家夜總會》的演員，與出沒在倫敦的演藝界名流、製片、導演、編劇，以及正在當地拍攝的《決死突擊隊》（The Dirty Dozen）的演員，包括查理斯·布朗遜（Charles Bronson）、泰利·沙瓦拉（Telly Savalas）、約翰·卡薩維提（John Cassavetes）、李·馬文（Lee Marvin）等等，他們經常聚在一起賭博。這正合我的口味，每晚都大玩撲克賭局。我們

在一間名叫「一雙鞋」（A Pair of Shoes）的小酒吧裡的私人房間裡面玩。老闆並不會阻止，能夠同時有這麼多名人聚集在他的店裡，已經值回票價。我們每晚大約九點或九點半在惠勒海鮮餐廳（Wheelers Oyster Bar & Grill Room）吃過鮮魚大餐之後開始，一直玩到清晨。賭注滿可觀的，但也不算真正高到嚇人。你可以贏一萬到一萬五千元，這已經讓我覺得自己是很了不起的撲克牌玩家了；直到翌年，我在拉斯維加斯遇到真正的撲克牌玩家喬‧柯亨，他一次下注三十五萬元。

我一直都是贏家，因為其他人士是玩好玩的，我則是一條專注的鯊魚，一心一意在賭局中牟利，不是為了開懷大笑或社交禮儀。當其他人在喝酒，大笑，盡情享受時，我靜靜坐著，放棄壞牌，跟進好牌，每晚都贏。在賭場，我曾看到卡薩維提、泰利和查理‧費德曼進來，兌換等值兩萬元的籌碼，十分鐘之內就輸得精光，要求再注滿。演員到處開頭支票，若我沒有搞錯的話，光是靠著幫忙像約翰‧休斯頓這樣的人收拾賭債，費德曼就可以讓他拍一段《皇家夜總會》，要不然，我敢肯定，他不會靠近賭桌。

披頭四經常在附近，星期六早上，人們可以在國王大道上漫步，並在穿著迷你裙的女孩當中挑選最可愛的鳥兒。露易絲和我講電話，但是她沒有太熱切的慾望來陪伴她的新婚老公；電影殺青後，我會很高興留在倫敦，這個令人愉快的城市，永遠不回去。

現實上這是不可能的，我剛幫百老匯寫了一個劇本。我把它叫做《別喝生水》，這是一個很棒的嘗試，你可以看到它的影響力，但是被製作得很粗糙。當我回想在倫敦的一些時光，我覺得最道地不列顛氣味的莫過於當我遇見女王的時候。對於像我這樣的傢伙，我會說這是個怪咖。那是在一次劇院的歡樂盛會中。我記得幾天之前就有一個來自白金漢宮，光說不練的傢伙，來教我與皇室應

對的禮儀，好像我是個沒用的東西。我記得我站在一列各有來頭的名流仕紳旁邊。我剛剛吸了一捲大麻，喝了一品脫苦酒，覺得相當開心。我這個小人物就準備晉見女王了。最後，女王陛下溫柔地向每個排隊的人領首致意；來到我面前，她說，「你好！」我一時驚恐，肚子一陣痙攣，不知道我為什麼會這麼做，但是我跪了下去，頭伸向前，等待受封為騎士。我想女王很驚訝，她轉頭看她的隨扈，或者說不定是位侯爵或伯爵吧，我想像我聽到那個老女人嘀咕著，「把那隻臭蟲沖掉。」

好吧！過程並不是真的像那樣，但是我確實遇見了那位女士，也非常享受我在泰晤士河的夏天。

我一回家，露易絲和我立刻回到我們原本為了改變而立下誓約之前的樣態，顯然結婚並沒有帶來任何改變。有時候很愉快，有時很崎嶇。《風流紳士》票房大賣，據說是當時喜劇片最好的。物理學家還沒有研究出爛電影與好票房之間的相關性。總之，我回家後不久就接到一通電話，有個傢伙買下了一部日本片，問我是否能將它變成喜劇。它本身不是喜劇，但是如果日本演員講話的時候，我們把聲音配進去，可以把它變得很好笑。聽起來很有趣，所以我找了一些好友，包括我的老婆，進錄音室。把影片放上銀幕，將這部嚴肅的冒險電影即興配上音軌，把它變成一部喜劇。有幾句台詞我沒空替換，製作人聘請別人來加進去。結果成品不只無趣甚至很荒誕。我做的部分並沒有很好，而那幾句不知何人加進去的台詞更是讓我尷尬到不行。我提告要將我的名字拿掉，但是當電影以《野貓嬉春》（What's Up Tiger Lily）這樣俗濫的片名上映時，卻大受歡迎。

那時，一些頭腦靈光的人都勸我閉嘴，撤回告訴，順應潮流。我做了，但是《風流紳士》和《野貓嬉春》兩部片都讓我在攬鏡自照時感到羞辱。我發誓，我不再碰電影，除非我能夠全盤掌

控，從那時候開始我一直做到這點。起初幾部電影是因為聘請我的人很開明而且很尊重導演，後來在我的合約中就必須直接載明。不過，我又說得太快了。

一些有趣的刊物邊欄顯示出當時的我是個自信滿滿，甚至妄尊自大的蠢蛋。《風流紳士》上映後，它得到應得的負面評價，但是票房大有斬獲。《紐約客》雜誌影評人寶琳‧凱爾（Pauline Kael）發現影片有一些優點，但是大部分雜誌並未青睞。「什麼亂七八糟的鬼東西？」是評論圈一致的共識。我認為它在票房上的成功將確保我有機會執導自己的影片，但是一般說法認為這部電影的成功應該歸功於眾星雲集，而我只是運氣好罷了。那時候我私下自鳴得意地認為，有朝一日《風流紳士》會被流傳，沒有其他理由，只因為它是伍迪‧艾倫的電影處女作。你能相信這種討人厭的自以為是嗎？後來，我真的看到錄影帶店中擺著《風流紳士》的拷貝，盒子上面印上醒目大字「伍迪‧艾倫電影處女作」作為賣點。這是個很諷刺的獎賞，卻無法削減當時我那令人嫌惡的傲慢。

這讓我感到滿足嗎？我的唇邊閃過一抹膚淺的微笑，就像福爾摩斯的對手莫里亞蒂教授，然而幾秒鐘之後我回神進入現實世界，在現實裡的小小嘲諷並不足以平反人性可悲的冷漠。

另外一個有關我自信得令人作嘔的例子是在我二十一歲時，受聘於馬克思‧雷布曼為電視帶狀節目寫腳本，主角是巴迪‧哈克特和卡蘿‧柏奈特。雷布曼是一位很了不起的製作人，製作了很多早年優雅的電視綜藝節目，如席德‧凱薩主持的《你的秀中秀》（Your Show of Shows），其中除了傑出的喜劇之外還有芭蕾舞和古典音樂。雷布曼喜歡我，也喜歡巴迪‧哈克特，但是那個節目時運不濟。我只寫了一集半小時，當時稱為《史丹利》（Stanley）的劇集，有一篇評論寫道，若是巴迪‧哈克特即興演出會更有趣。我剪下那篇評論保存下來，武斷地推論，確信日後這會顯得非常反諷。

所以現在我回到家了，帶著新鮮出爐的百老匯劇本，馬克思·戈登，不同的馬克思，迫不急待地想要先讀為快。我找了時間把劇本交給他。馬克思理所當然地感到失望。一個很扎實的喜劇構想，卻被寫得很差勁。劇本中充滿了有趣的台詞和笑點，但是結構和細節的處理卻很不專業。當然我看不到這些，我覺得讀起來好有趣，也認為它們確實遵循了我過去閱讀考夫曼和哈特劇本時所習得的林林總總的結構原理。馬克思試著要幫助我，他請羅素·克勞斯（Russel Crouse）幫忙閱讀劇本，他是很有名氣的劇作家，霍華德·林賽（Howard Lindsay）的寫作搭擋，他倆曾經一起完成百老匯至今為止最長壽的一齣戲《與父親同住》（Life with Father）。克勞斯很和善，給我很多鼓勵，也試圖指出我的缺陷和可以考慮如何改進。我笨拙地嘗試，自欺欺人地認為已經改得很不錯了，也許我改了一點點，但是還差得很遠。

馬克思讀到的瞬間，他的老鷹眼一眼就看到一些我沒有修改的缺點，開始對這齣戲失去興趣，也不再視我為他想要發掘的下一位考夫曼了。我相信劇本還是有一些可看之處，儘管受到批評，它還是很有趣。我沒有能力察覺，笑話之外，人物的刻畫不夠立體，無法引起共鳴，情節鋪排也充滿了敗筆。幼稚無知的我，我將它寄給大衛·梅里克，他立刻覺得很搞笑也有意願將它搬上舞台。我將已經過了人生巔峰時期的馬克思從製作人刪除，把我的命運交給另一個製作人，他一出現整個房

間就充斥著燃燒硫磺的氣味。我堅持梅里克必須請鮑伯‧辛克萊（Robert Sinclair）當導演，他是當初馬克思建議的人，我曾與他談過這個計畫，為了忠於我認為的承諾，我讓梅里克聘僱了他。這是很多錯誤中的第二個。

第一個就是梅里克根本不應該決定要製作這部劇。這部戲需要大量的演員，辛克萊、梅里克和我以標準方式選角，我們坐在一間空劇場，演員走上空蕩蕩的舞台和舞台經理一起對台詞。至於男主角，梅里克建議我去看《裸足佳偶》（Barefoot in the Park）舞台劇，有一個演員在勞勃‧瑞福（Robert Redford）離開之後，取代他的角色。梅里克覺得勞勃‧瑞福的替代者很風趣，很適合演百老匯浪漫喜劇的男主角。這是為什麼我會遇見湯尼‧羅伯茲（Tony Roberts），後來我們一起合作了好幾次，並維持多年的朋友關係。如同梅里克所說，他是浪漫喜劇男主角的理想人選，他傻呼呼的樣子很討觀眾喜歡，很擅長喜劇台詞，人也很好相處。他很喜歡與女人打情罵俏，後來我們一起演出《呆頭鵝》，有一次他把我一人留在舞台上對著觀眾喋喋不休，他沒有遵照提示走上舞台，因為他正在一個女演員的更衣室和她調情。身為劇場老手，我僵住了，開始胡言亂語。

幸好，一個較鎮靜的女演員上台來控制住場面，讓戲劇重新回到焦點。總而言之，湯尼在《別喝生水》中的表現真是亮眼。迪克‧李柏蒂尼（Dick Libertini）也一樣真的很搞笑，是個才氣獨具的喜劇演員，他演一個牧師。數十多年後，他出現在我的另一部獨幕劇中，他演拉比，兩次都讓觀眾驚豔。我們的舞台設計是百老匯大師喬‧梅辛納（Jo Melziner），在導演辛克萊錯誤的指導下，他設計了一座充滿壓迫感的巨大黑洞，正好與你想要的喜劇相反。請注意，這真的是很棒的設計，只不過被推向錯誤的方向。據馬克思‧戈登說，導演鮑伯‧辛克萊曾經擔任過喬治‧考夫曼的助

手，這讓我產生情感上的共鳴，但是在現實中卻毫無意義。他幾年前已經退休，住在聖塔芭芭拉，好幾年沒導過戲，偶而也狂飲作樂一番。正如他的替代者史丹利‧普拉格（Stanley Prager）所說，他是幽默的敵人。

開始彩排了，每個人都對彼此的台詞和行為狂笑不已，大家互相嘲諷自嗨。主角由盧‧雅各比（Lou Jacobi）飾演，一個具有天賦喜感的人，他在尼爾‧賽門的第一部戲劇《吹響你的號角》（Come Blow Your Horn）中的表演非常傑出。彩排時湯尼‧羅伯茲和我經常被盧搞得捧腹大笑，不論他在台上或台下。找他老婆來飾演是梅里克的靈感。我這個角色是寫給妙語如珠的紐約型的人，事實上就是為貝蒂‧沃克（Betty Walker）寫的，我個人並不認識她，但是很喜歡她。只是，為了票房著想，梅里克選擇薇薇安‧范斯（Vivian Vance），她曾在《我愛露西》（I Love Lucy）節目中演艾瑟爾‧梅茲（Ethel Mertz）。她是一個不錯的喜劇演員，但是就這個角色而言完全錯了，後來也證實她真的很令人討厭。後來她被凱‧梅德福（Kay Medford）替換之後，整齣戲才變得生氣勃勃，凱‧梅德福比較像貝蒂‧沃克，能夠讓對話如唱歌般動聽。但是真正的麻煩還在後頭。我們在彩排時非常有氣勢，人家告訴我周遭的風聲相當正面。我們的排練很有效率，最後一次帶妝彩排也很順利。

我們在費城的核桃街劇院開演。諷刺的是，就在幾條街之外音樂劇《第凡內早餐》（Breakfast at Tiffany's）也正在試水溫，導演是阿貝‧伯羅斯。總之，我們開演了，也死了。惡評如潮。梅里克立刻採取行動把鮑伯‧辛克萊解聘了，他算是洞燭機先，從一開始就不想要用他。他希望我先接手導演幾天，直到找到合適的人選。我接了，而且晚上還熬夜重寫劇本。演員讓我非常驚訝，我在日場開演前兩小時才把新台詞交給他們，他們立刻把舊的換掉，套上新的。唯一討人厭的，如我所

說，就只有薇薇安‧范斯。在舞台上，每個演員都接受他們的新腳本，只有她不斷大聲抱怨，沒有得到更多表現機會，沒有更多有趣的台詞，更多喜劇戲份；她宣稱多年前從《我愛露西》電視劇以來她就是喜劇大師。她的確很有才華，是很好的喜劇演員，但是因為飾演了錯誤的角色，顯得很掙扎。她無法理解，修改劇本不是為了她個人，而是為了總體劇情，所有的人物，所有不適當的對白、結構、敘事。她一直是整個劇務的大麻煩，最後梅里克叫她走路，換上凱‧梅德福，我很驚訝一個對的演員會造成這麼大的不同。

史丹利‧普拉格加入團隊接掌導演工作。很有趣的是，雖然他不是一個頂尖的喜劇導演，但是他是一個逗趣的小傢伙，很親切，活力充沛，信心十足，立刻讓我們覺得有所改善，而且比較樂觀。他一邊形塑演員的角色，一邊更動布景，把表演搬下舞台以便更貼近觀眾。演員不斷替換，一個接一個，直到《別喝生水》成了史無前例換角最多的非歌舞劇。

在費城的演出是一團狗屎。首先，我們注意到觀眾還坐不到一半。沮喪。接著，我不斷修改劇本至深夜，第二天早上交給演員，看到他們急急忙忙地把它插進去，神奇的記憶力和調適能力；但是還有一個很大的問題，新的素材未必能夠銜接舊的素材，於是必須做更多修改，讓劇情和角色得以連貫，如此演員才能夠以舊的場景和角色來演出部分舊的戲碼，而新的場景需要在原先的布景中做一些不同的裝置。我要說的是，我們同時在演兩套不同的劇情，而這兩套還無法順暢地融合在一起。可憐的觀眾，一開始像蠢蛋火雞一樣塞在座位上，然後在我們不斷反覆調整與試驗之下又變成了白老鼠。男演員女演員來了又離開了，場景變動、放棄，新的布景以一種史無先例的展示方式又出現了。有一天深夜，當我還在旅館奮力改寫劇本時，大衛‧梅里克對我說，「你對演藝事業還真是

他媽的非常投入。」但是他從不退縮，始終支持我，設法讓戲劇繼續下去。關於大衛有一點就是，他可以很精采、機智、迷人，而且是個傑出的製作人──但是你不可以和他吵架。

我週日下午和大衛一起在費城看電視美式足球賽。我很喜歡他，他原來是個律師，上劇院是為了把妹。他自己說的。我和他真的吵過一次，為了一句對白，那一定是無關緊要的句子，因為我根本已經想不起來了。不像電影或電視，編劇的權力和印尼的女人一樣卑微，劇作家權力很大，戲劇工會說未得到劇作家同意絕對不可以更動劇本，一個字都不行。我堅持作為作者的權利，要求插入我新寫的笑話，梅里克說，「如果今晚演出這句台詞，我要叫導演走路。」我看了可憐的史丹利‧普拉格一眼，他不應該被炒魷魚──相反的，他應該得到一個紅包──我投降了。但是我喜歡梅里克。

這部戲離開費城到波士頓首演時，有了大幅的進步。我們並不是在做《第凡內早餐》那樣的大事業，也不是另一部佳評如潮的舞台劇，但是我們終於開始整合起來了。這裡一個新的場景，那裡一個史丹利‧普拉格的點子，當更動逐漸減少時演員們也覺得比較篤定了。一位很善意的波士頓劇評家艾略特‧諾頓（Elliot Norton）在後台給了我一些提示，他很習慣看著舞台劇摸索前進，而我們的戲正在逐漸凝結成形。讓我用白話文說，就是我們演得越來越好了。它也許還不是什麼了不起的戲，但是就在這些優秀的演員，還有我不停地替換新笑話直到對白成立為止之際，這齣戲成成了一部逗笑機器。當我們進入紐約，在莫羅斯科劇院試演時，劇院工作人員說，他們從沒有聽過觀眾發出這麼多笑聲。這就是為什麼我們可以一連演兩年。不是因為戲劇的水準有多高，也不是因為那些非常善意，或是褒貶不一的評論，但是若你是一位觀眾，對劇作家的戲劇手法並不特別挑剔的話，你

花十塊錢就可以讓你笑整晚笑到飽。

我得到一個很大的驚喜，就是演員工作室（Actors Studio）的成員，同仁劇院（Group Theatre）的指標人物哈羅德・克魯曼（Harold Clurman），他寫的評論給予我的舞台劇很好的評價。他在笑話與卡通似的喜劇人物之外看到了很多優點。我自己不認為有很多優點，但是他的肯定對我具有重大意義，因為我常說我自己出生太晚沒有趕上同仁劇院的時代，否則應該和他們很合得來。有時候我會覺得自己是一個沮喪的三十多歲的劇作家，生不逢時，錯過了船班，我的供品沒能及時趕上。

但是伊力・卡山（Elia Kazan）喜歡我的電影，讓我感到很安慰。他們是我所認同的族群——歐尼爾、克利福・奧德茲（Clifford Odets），一直到亞瑟・米勒，然後是田納西・威廉斯。我沒有他們的才華，但是如果他們需要有人幫忙倒咖啡……

開幕後的第二天早上，在各種不同的評價中，重量級的《紐約時報》沒給好評。梅里克把我叫進他的辦公室，紅絲絨質感的壁紙，他坐在那裡像撒旦一般，唯一缺少的就是他的助理手上沒有拿著草耙子。他說票房有一些起色，我們不用太早下定論，看看口碑如何。但是更重要的是，他說，「我要當你的製作人，製作你的作品，不論賣或不賣。」在評論不佳的壓力下聽到這樣一句話，真的很窩心。我會及時將我的下一部戲給他，《呆頭鵝》，比較好一點，但也不怎麼樣。那天早上在劇院區的中心，我被他的支持深深感動，我們端出整版的引文廣告，引用所有的好話，不論評論者多麼默默無聞。為了充實版面，我在眾多合法的引文中還用了我媽媽的話，而事實上娜蒂・柯尼斯伯格也是真的給予很高的評價。於是我們成功了，口碑很好，我們連續演了將近兩年，而且賣給電影公司，拍成一部真正的爛片（不是我拍的），而外埠演出極為成功的《第凡內早餐》卻很快失去

鋒頭，劇場就是這麼反諷與不可預期。多年後，有人闖入原導演鮑伯‧辛克萊在聖塔芭芭拉的家謀殺了他，有人告訴我，大衛‧梅里克有充分的不在場證明，可以證實他當晚與朋友在一起。

在第一部戲的時候湯尼‧羅伯茲和我並沒有那麼熟，一直要到我們一起演出《呆頭鵝》才開始熱絡起來。我在芝加哥的一家旅館寫這部劇本，那時我在凱利先生夜總會表演。當我在打舞台說明時，我思索如何形容這間小影評室，我寫道，「牆上有一幀放大的亨佛萊‧鮑嘉的照片。」我只挑鮑嘉，因為在那時候有一張他的海報非常流行，到處都在賣，憑著對電影的想像，鮑嘉出現在這樣一個房間裡是很合邏輯的，而我很方便地一次又一次把他寫進去，他成為故事中的主要角色。我在芝加哥的旅社寫寫改改，和我的朋友約翰和珍‧杜瑪尼安一起吃牛小排。那時候芝加哥有一家小酒教、心理分析，或偉大藝術都無法得到的。在那個年紀，我吃牛小排可以把骨架拆開啃得乾乾淨淨，然後到凱利先生夜總會演出兩檔秀，然後深夜再回去吃更多牛小排。今天我如果稍微放縱一下自己的樂趣，我的心臟科醫師的辦公室鈴聲就會大作，我會立刻被軟禁在家。

館叫做黑安格斯（The Black Angus）牛排館，他們的牛小排的滋味賦予你生命意義，那是你從宗

珍、約翰和我有時候會到休‧海夫納（Hugh Hefner）的大樓去玩。不是很頻繁，但是三不五時。那是一棟幾乎二十四小時開放的房子，在那裡流連的人包括畢卡索和社會名流，運動明星以及性感女郎，性感女郎才是吸引力之所在，相信我，不是畢卡索。每一次我去芝加哥，都會接到花花公子總部的電話，要我以貴賓身分過去那裡過夜，我從未去住過，但是我們三不五時過去社交。我有一條基本原則，不要當任何人的房客，我從未追求過任何海夫納的兔女郎。一想到這些神造尤物，必須再浪費一丁點兒她們的注意力在一個堪稱大笨蛋身上，而且充滿被曝光的壓力，就讓我膽

怯。這麼多年來，我對於花花公子雜誌摺頁中的女郎有過短暫的情慾，但是從未在海夫納的大樓中發生。我常被錯認為其他人。我喜歡海夫納，我記得有一天晚上，海夫納對我解釋，他從小就有一個夢想，希望擁有一間隨時在運作的房子，你永遠不需要注意時鐘，你高興醒來就醒來，想吃早飯就吃早飯，想做什麼就做什麼。不論何時。如果你在凌晨兩點起床，你的一天從那時開始，你的行程完全根據自己的時間。這對我毫無意義，如同其他人的夢想永遠不會實現一樣。不過如果那樣生活讓海夫納高興的話，而且也確實如此，那很好！我所知道的就是他是一個很友善，很慷慨的主人，富有、成功，如果他喜歡在晚上十一點起床，吃早飯，然後與社會名流玩「大富翁」遊戲，那我有什麼置喙的餘地？

我的婚姻狀況很不好。露易絲發現了我們今天所稱的「大麻」，那時候叫做「青草」（grass），遠古的時候叫做「麻瓜」（muggles）。魔鬼順勢參了一腳，帶著興奮劑、春藥和白板，與三州地區任何男性選民管他張三李四一起嘗試各種新的性愛姿勢。我還是很愛慕她，視她為典型的花言巧語的露易絲，但是這讓我們婚姻失敗，我們開始談到快刀斬亂麻，就是戲劇中所說的「分手」。她對我的生命有很大的貢獻，其中之一是鼓勵我將一篇我寫的稿子投給《紐約客》雜誌。對於散文寫作，我不太有信心，相信一定會被退稿，但是她卻不覺得如此。她是對的，由於她的直覺和信念，我成為一個我終生非常景仰的雜誌的固定作者，而且幾十年來我有幸能夠由羅傑・安格爾（Roger Angell）擔任我的編輯。但是毫無疑問，她一點、一點地越來越依賴各種藥物了。

緊接著，我突然想到的一個點子分散了我的注意，我要做一部紀錄片風格的喜劇電影。先前沒有人做過，而我最初的構想是要把它做得非常寫實，但是我那時並沒有付諸實現，我以後再告訴你

為什麼，不過幾年後我終於在《變色龍》（Zelig）中做到了。《傻瓜入獄記》是由我和一位高中同學兼棒球隊友米奇·羅斯一起編劇，我們的友誼溯源至米伍德高中，那時我倆都夢想著進入大聯盟，夏天不論天氣有多燠熱，我們都到球場打球、接殺高飛球、攔截滾地球，每幾個小時才休息一下，蹓到街角的糖果店去買巧克力麥芽糖。米奇沒有紀律，但是有一種瘋狂的幽默感，完全原創。他的笑話點子可能是去參加這些表演業務的會議，和這些紐約經紀人與經理們在樓上的辦公室開會，然後偷偷在某處留下一罐鮪魚罐頭。他光是這麼想著就會讓自己笑到歇斯底里。這些生意人聚在一起吃午飯，其中一位說，「幾天前發生一件有趣的事，我在辦公桌的抽屜發現一罐鮪魚罐頭。」

「怎麼這麼巧！」第二個人說，「我發現一罐在我的椅子上。」「我也是！」第三個人說。此時，米奇已經笑得倒在地上翻滾，眼淚流到臉頰上。

幾年之後我雇了一個司機，米奇要我叫司機每天晚上八點十五分載我到公園路與八十三街路口，他要我下車去親吻電線桿，然後回到車上，然後恢復日常生活。同樣的，光是想著新來的司機和他老婆或朋友說，「每天晚上八點十五分那傢伙要我載他到八十三街與公園路口，然後他下車去親吻電線桿，然後我們開車離開。」他就笑到東倒西歪。從外星人的角度來看，米奇是個天才。總之，我們一起合寫《傻瓜入獄記》，但是因為我要當導演，所以沒人有興趣。不過又因為我的職業生涯一路吉星高照，一家新的電影公司成立，叫做帕羅馬製片公司（Palomar Pictures）；因為是新公司，由一些新潮的人物艾德加·謝里克（Edgar Scherick）、保羅·拉撒路三世（Paul Lazarus III）掌舵，他們願意在初試身手的導演身上碰碰運氣。那時我確實有些「成績」，我是《風流紳士》的

編劇，一部爛片但是賣得很好，還有舞台劇《別喝生水》，更爛，但是票房成功。至少他們知道我不是一個連環殺手，或者是會將預算放進自己口袋然後飛到開曼群島（Cayman Islands）的那種人。

他們在影片中安插了一個看門狗（監製），西德尼・格雷澤（Sidney Glazer），給了我一百萬，然後最可取的部分是，如他們所說，雖然這並不是合約的一部分，但是他們信任我，讓我在藝術表現上得以全權掌控，從來沒有來煩過我。我在舊金山拍攝，多年來這個城市對我而言都是幸運之都，赫伯特・羅斯（Herbert Ross）的電影《呆頭鵝》在這裡拍，《傻瓜入獄記》也是，還有後來的《藍色茉莉》（Blue Jasmine），每部都拍得很好，還有我在亨格瑞一號總會的喜劇表演，以及在舊金山中央公園，也是《大衛與麗莎》（David and Lisa）的女主角。我將預算控制在一百萬之內，而且如期完成。第一天的拍攝安排在聖昆汀監獄（San Quentin Prison），我極其興奮，因為我將要進入一棟監獄，那裡有重大刑犯，我會看到一幢只有在閱讀中，或是在老黑白電影中才看過的代表性的大屋宇。我一點都不在乎我將成為一個新導演，倒是監獄更讓我著迷。獄卒警告我們，獄中的囚犯都很危險，如果發生暴動的話，或者我們當中有人被綁架，他們會盡全力解救我們，不會放過任何一個罪犯。我覺得很有趣的是，當數百名囚犯聚集在廣場，白人囚犯全部聚在一邊，黑人囚犯聚在另外一邊，和我們在任何一所美國的大學食堂所見沒有什麼兩樣，我後來在電視節目中打趣說起這件事，現場一片死靜。

所以我進入聖昆汀監獄開始我的電影事業，在監獄廣場拍攝一場暴動，囚犯們都非常合作，當

我們喊，「開始！」那些傢伙開始來場真的大亂鬥，當我喊，「卡！」他們一哄而散，記得我在廣

場地面上撿到一把自製小刀。現在回想起來，我走進拍片現場，對攝影機、鏡頭、

燈光或導戲都一無所知，我也從來沒有學過表演。帕羅馬公司的一位主管問我，「得到一百萬來拍

一部片有何感想？」那時候的一百萬比現在大很多，「會不會緊張？」他問我，試著想要讓我放

鬆，唇邊掛著猙獰的微笑，就像無情明（Ming the Merciless）將飛俠戈頓（Flash Gordon）13淹埋入熔

岩中。

事實是，我無法想像他在說些什麼。為什麼我要緊張呢？整件事情對我似乎就是基本常識。我

寫劇本，知道我想要看到的是什麼。當我透過攝影機觀看時，我知道這是不是我所設想的畫面。如

果不是，我就調整一些東西。也許我需要把鏡頭移動向左一點或向右一點，拉近一點或推遠一點。

如果我所拍的角色在走動，我們跟拍他，因為攝影機架在帶輪座台上。有一個替身先替代他走位，

當攝影師打好燈之後，我們準備開拍了，我會告訴替身說他可以去喝啤酒了，然後我取代他的位

置。我拍我所寫的場景，以我想聽到的方式說台詞。攝影機轉動，然後我喊，「好了！拍到了

嗎？」如果我對某些部分感到不滿意，我們就重來。這並不是太空科學，我之前沒有做過並不代表

什麼。只要你處理的是喜劇，特別是誇張喜劇，你就是要讓場景熱鬧、明亮、快速。速度是喜劇導

演最好的朋友。你追求的就是笑聲，所以只要你有搞笑的才能，把你的貨品清清楚楚放到銀幕上，

13 譯註：一九三四年《飛俠戈頓》（Flash Gordon）連環漫畫中的人物，無情明（Ming the Merciless）是統治蒙哥星球（Mongo）的暴君。

讓觀眾有機會看到並聽到這些妙處，你就上道了。拍攝《傻瓜入獄記》非常順利，米奇和我有很多即興的插科打諢，我們玩得很開心。

回到紐約，我把片子剪在一起，並請了一位年輕人馬文・漢立許（Marvin Hamlisch）譜曲，受卓別林電影的影響，我要求做幾首悲傷的曲子。漢立許很樂意地接下這個工作，開始為影片作曲。同時我們也測試影片，我的缺乏經驗在這裡付出了代價。我沒有放參考音樂進去，整部片看起來冰冷死寂。當沒有人說話的時候，或者說，有人走一段路，沒有配樂，這段路在銀幕上好像走得沒完沒了。此外，因為我們挑選美軍服務團來做測試，我們在某個下午沿街拉休假的阿兵哥進來看片，坐滿半個放映室，沒有粗剪說明，我們沒有意外地死得像是情人節大屠殺。

我在帕羅馬公司試映時，他們也有同樣的反應。即使已經加入一些馬文・漢立許的音樂，他們還是看到一百萬元的投資在馬桶中被沖掉，他們將信心錯誤寄託在一個笨手笨腳的蠢蛋上。他們建議我請賴夫・羅森布勒姆（Ralph Rosenblum）幫忙，他曾經幫許多電影重剪，讓它們起死回生。面對即將釀成的大災難，我四處尋求可能的救援。羅森布勒姆來了，他是一個玩世不恭，天賦很高的剪接師，他讓我的影片從敗部復活，他就是這麼做的。正如史丹利・普拉格來助《別喝生水》一臂之力，賴夫立刻讓我精神為之一振。他做的第一件事是把那些被我剪掉的好笑片段放回來。他解釋，把一部沒有配樂的電影，放給一群孤獨、想家，閒步晃入半空的放映室的美國大兵看，電影當然會死掉。他在馬文・漢立許的優美又憂傷的背景音樂中加入了尤比・布萊克（Eubie Blake）的爵士樂，這麼簡單地從慢調音樂或沒有音樂轉入活潑的爵士樂，就改造了一切，或者我應該說整個脫胎換骨了，因為這個改變實在太神奇了。他也在片頭字幕前面加了一些素材，讓整個敘事節奏加快。

這裡我要做個總結，其實賴夫只更改了原始剪接的百分之二十，加入那些他比我更喜歡的部分。但是那百分之二十就是影片成立與否的關鍵。沒有他，影片就完了。總之，影片在第三大道一家叫做六十八街劇場的小戲院上映，戲院前面有一棵樹，它的樹枝遮住了戲院的看板，我父親自願要找一群朋友在夜深人靜時去把樹砍掉，他的好意被拒絕了。這部片最終於叫好又叫座。這就是我為何會一頭栽入電影製作。努力工作、一點天賦、很多好運，以及來自他人的重大貢獻。

在這期間，有一天露易絲和我決定離婚了，直到最後她的父親是一個令人敬重的長輩，他協調出對我們兩人都公平的離婚條件，我們分手之後仍是好友。我們一直維持真誠與忠實的友誼。附帶提一件有趣的事，我們到墨西哥華瑞茲城（Ciudad Juarez）離婚，前一晚我們在聖安東尼奧（San Antonio）同床共枕，我們倆卿卿我我地與其他等待離婚的人一起在等待室，一個人問我們，你們兩人是誰要離婚？我們回答說，我們兩人都要離婚，和彼此離婚。他無法相信，這麼公然肉麻的兩個人原來正要分手。他支支吾吾地說，「噢，好吧！這⋯⋯這總是比較好的方式。」她後來有不錯的事業，在熱門電視節目演出，在電影中軋些小角色，也教點書。在她名氣的巔峰時期，她攻佔了許多雜誌的封面，她真的戰勝了她的疾病，我常想若她不需要一路在逆境中苦戰，她會成為多麼大牌的明星。

所以，我又恢復單身了，要開始為《呆頭鵝》舞台劇選角，湯尼‧羅伯茲與我共同主演。我們還需要找到合適的女孩來演女主角琳達。導演是喬‧哈迪（Joe Hardy），一個優秀的導演，完全知道自己在做什麼。他和我一起坐在劇院後頭面試一個又一個資質優異的女演員。有太多才華洋溢的人，只是我們沒有足夠的角色可供他們演出。桑迪‧梅斯納（Sandy Meinster）是紐約一位非常有名，非常受人尊敬的表演教師，他經營社區劇場戲劇學院（Neighborhood Playhouse School of the Theatre），許多傑出的演員都從這裡出道。在某個場合，他抓住大衛‧梅里克的領口，向他極力誇讚說，他的課堂上有一個女孩非常動人；她的名字就叫黛安‧基頓，本名是黛安‧霍爾（Diane Hall），但是因為已經有一位女演員用了那個名字，工會不許使用已經有人在用的名字。

有了這些背景資料，我們全都坐在劇院等待基頓來面試。一個瘦長的年輕女孩走進來，讓我這麼說，如果《頑童歷險記》（*Adventures of Huckleberry Finn*）中的哈克‧芬曾經是個美女的話，那麼舞台上這位就是了。基頓為了讓大家必須清晨早起而向大家抱歉，一個來自橘郡的鄉巴佬，喜歡逛跳蚤市場和吃鮪魚三明治；移民到曼哈頓，目前在衣帽間當服務生，曾經在橘郡一家電影院裡的糖果專賣店工作，因為把糖果全部吃光光，被炒了魷魚；也對我們說了幾句應景的問候語。就像一個在葛萊美名人堂演說的鄉巴佬，或是每年聖誕節都從工會得到免費火雞的寄宿生喬治，在台上「非常

誠實耿直？」地回答大家的恭維。但是，我能和你說的就是，她很棒！樣樣都棒！有人曾說過一個人的人格照亮了整個房間，而她卻是照亮了整條街道；非常可愛、幽默、風格獨特、真誠、清新。

她離開後，我們知道必須繼續面試其他表單上的女演員，但是我們知道她已經被選上了。

在喬·哈迪的主導下彩排非常順利。湯尼·羅伯茲就像個在糖果店裡的小孩一樣，因為這齣戲有半打美女會出現在男主角的幻想中。湯尼第一天就採取行動了，使他原本就很巴洛克風的社交生活變得更加複雜。我和湯尼的交情越來越好，但是基頓和我有各自追求的社交行程，我們很客氣地交談，只是寥寥數語。有個傢伙每天都來找她，我自然以為是她的男朋友，後來才知道是她的經理。

我則想和任何一位願意陪我吃飯聽我臭屁的女人約會。有一次，在前往華府參加我們的首映前一個星期，我和一個非常美麗的黑妞約會，我帶她去吃晚飯，相處很愉快，接下來我們又約了兩晚。

在間隔的那個夜晚，我和基頓在排戲，喬·哈迪建議我們對台詞直到把台詞背得滾瓜爛熟。她對她的部分當然熟練得就像演過老千的伊芙·哈靈頓（Eve Harrington）；然而我，雖然是我寫的劇本，卻需要更多時間才能說得滑溜順暢。我們休息吃晚飯，她和我跳到對街的小酒館，就在我偶而會去敲幾桿的馬可吉兒撞球間（McGir's Billiards）隔壁。那個即興的晚餐中，她是如此迷人、如此可愛、如此漂亮、如此光彩奪目，我坐在那裡思索，天啊，我明晚為什麼要和其他女人約會。基頓真的很魔幻，當然她吃得和拳擊手普里摩·卡內拉（Primo Carnera）一樣，我從來不曾在伐木場外，看到有人像那樣狼吞虎嚥的。

總之，言歸正傳，當《呆頭鵝》舞台劇在華府公演時我們已經是情侶了。我們到波士頓時依然是情侶，然後回到紐約。我剛在第五大道買下一間頂樓公寓，而她則住在東城的一間小屋子裡，沒

花半毛錢就把一間單人房打理得溫馨、漂亮。她確實有藝術眼光，從她的穿著就可以看得出來，非常新潮，如果你認為把一隻死猴子的爪子別在毛衣的翻領上很時尚的話。這說好了，基頓的打扮總是有一種特殊古怪的想像力，有如她的專屬採購師是布紐爾（Luis Buñuel）。但這也不只是時尚品味，她攝影很棒，演技好，歌聲美妙，舞蹈、文筆都很傑出。當我和賴夫·羅森布勒姆完成《傻瓜入獄記》的重剪，我放給她看，她說好看，很有趣，要我別擔憂，她從此一直成為我的北極星，指點迷津的人。因為除了品味好，頭腦好之外，她是一個非常有見解，不隨俗的人。你可以成天吟誦莎士比亞的讚美詩句，但是如果她覺得他的某些東西無聊的話，她完全不在乎他的詩有多受人尊敬，或者教授們或社會大眾對他如何評價。她完全獨立自主，我經常把作品給她看，她是我唯一真正在意她的意見的人。

所以，她喜歡《傻瓜入獄記》。我們的舞台劇開演了，很受歡迎。基頓、湯尼和我常常一起出去玩。不久，她就搬進來和我同居，先是在我的舊公寓，然後是一家旅館，當我在等頂樓公寓裝潢的時候。我想要一個吧檯，雖然我不喝酒，還有兩個玻璃醒酒器，那麼我就可以提供威士忌或白蘭地給同樣不喝酒的朋友。

那個時間點我的生命中出現一個非常風趣的朋友，她的名字叫做瑪麗·班克勞馥（Mary Bancroft），我提起她只因為她是一個非比尋常的女人。她比我大很多，大約有二十五到三十歲。她住在第五大道初次遇到她是在諾曼·梅勒位於布魯克林家中的派對上，她大概已經七十多歲了。她聰明絕頂，博覽群籍，幾乎什麼都知道，從政治到文學到卡爾·亞詹斯基（Carl Yastrzemski）的架式如何使他成為這麼好的打擊手。她在七十好幾的年

離我家很近的地方，所以我順便載她回家。

紀時決定學電腦。我經常帶她去看籃球賽。她是個作家，在二次大戰時曾幫中情局總監艾倫‧杜勒斯（Allen Dulles）工作，擔任反納粹特務，也曾經接受心理分析，是榮格（Carl Jung）的病人。我不記得她是和榮格或杜勒斯曾經有一段情，但是聽她談話真的是很有趣。

我們經常在一起聊天、吃飯。戰後杜勒斯想回報她擔任特務的貢獻，她要求參加紐倫堡大審。她得到一張門票，結果大審期間整個紐倫堡人山人海，很難找到住的地方，她不得已和幾位太太們一起分租住所，她們的先生都因種族滅絕或殘酷暴行而受審，可能遭判死刑，然而她發現這些妻子們都愚蠢得可笑，因為她們到處炫耀吹噓她們的丈夫在戰時的成就。總之，我們有許多愉快的相聚時光，直到她過世。我想既然有好幾年的時間她在我的生命中是一個令人興奮的人物，她值得我特別帶一筆，否則艾倫的生命故事會顯得很單調。

第二年我拍了《香蕉》，再度由我和米奇‧羅斯共同編劇，在波多黎各拍攝。我並沒有讓基頓在片中演出，因為我在寫劇本人物時腦中是以露易絲為藍本。仗著《傻瓜入獄記》和《呆頭鵝》的成功，聯美電影公司（United Artists）提供我拍三部片的合約。我給他們的第一部劇本是文藝片，他們不想要喜劇導演來拍文藝片，其實我還是可以拍，因為合約中說我有權決定，但是我不想要強迫任何電影公司來涉入或支持一部他們不信任的電影。大衛‧皮克（David Picker）是聯美公司中非常擁護我的人，他聽我說，「如果你們不喜歡，那不用浪費時間考慮了，我會另外再寫別的東西。」他真的大大鬆了一口氣。所以米奇和我就寫了《香蕉》。有一本關於南美洲革命的書，一本喜劇小說，我們請聯美電影公司去買版權，因為我們想要拍一部有關南美洲革命的電影，不希望被告侵權。然後米奇和我著手寫我們自己的超現實荒謬劇本，完全沒有用到那本聯美用很少的錢取得版權。

書。那本書的劇情結構完整，但是枯燥乏味。我們的劇本幾乎沒有劇情，盡是一些荒誕狂想。我在買下版權的書毫不相關，他想告我詐欺，但是被皮克以及大衛·查斯曼（David Chasman）擋下了。

我先前提過，在前往波多黎各之前我在第五大道買了一棟頂樓公寓，基頓建議等我們回來以後，她搬進去與我同住，讓我們的關係更為堅定。我很猶豫，但是我們在波多黎各相處非常愉快，而且她很有風度；設想她的處境，她沒有在電影裡，反倒是我的前妻露易絲在片中演出。基頓很支持，也稱讚露易絲很風趣。總之，一回到紐約我給基頓一把頂樓公寓的鑰匙，然後我們兩個混蛋——她經常這麼形容我們，一起住在中央公園的高空中，從我的客廳你可以看到毫無遮攔的城市全景，從世貿大樓一直到華盛頓橋，四季的變化讓我為它付出的價錢。這棟公寓上市時，我是第一個去看房子的人，但是因為太貴放棄了。結果另一個傢伙把它吞下，擬好了裝潢計畫，但是卻又突然破產了。那時，我正在後悔沒有買下它，既然再一次拍賣，我就趕緊下手了，不過價格已經又翻漲許多。但是，這樣美麗的視野，這樣宏偉的景觀，每一吋的中央公園，種種數不完的優點。《香蕉》大賣，我接下來的兩部片也大賣。原本想拉我上法院的亞瑟·克林姆成了我的頭號粉絲，我的藝術贊助者，我的私人好友。

亞瑟·克林姆後來成為我公開承認的造就我事業的三位推手之一。我第一次遇見亞瑟是在為詹森總統競選時，我相信是他安排那場就職大典的全明星表演，我記得曾經被邀請去他的別墅，在那裡我遇到阿德萊·史蒂文森、艾維瑞爾·哈里曼（Averell Harriman）和其他各式各樣民主黨的高層人物。除了活躍於政治活動，強力敦促詹森總統大力推行他令人驚豔的民權主張之外，亞瑟經營聯

美公司，一家非常開明的電影公司，對電影創作者非常尊重。一旦克服了初次看《香蕉》並且想將我的頭置於長槍上的創傷之後，亞瑟開始了解我的工作。他常說他最滿意的成就就是提供我一個電影人可以發光發熱的家。

除了傑克‧羅林斯與《紐約時報》影評人文森‧坎比（Vincent Canby）之外，亞瑟是第三位，沒有他們的支持，我不可能擁有我的電影事業。我已經描述過，當我自己還沒有任何把握的時候，羅林斯就相信我；同樣的，坎比在我自己都還不確定的時候就視我為重要電影創作者，並在媒體上如此對待我。在羅林斯的鼓勵，坎比從媒體上的支持，以及亞瑟‧克林姆以電影公司總裁身分的贊助下，我得到一切機會在電影事業上獲得一些成就。我所能說的，就是我已經盡全力了，朋友。如果電影沒有拍得更好，不能怪別人，只能怪我自己。我所選擇的案子我都有完全的自由（在有限預算內），也擁有完全的藝術掌控權。我的製作人鮑勃‧格林哈特（Robert Greenhut）說，「我們好像是用補助金在拍片。」

在頂樓公寓的天堂歲月——那不是我的意思嗎？沒錯，基頓和我起床之後，按一下床邊的按鈕，窗簾自動打開，曼哈頓躍入眼簾；不論是陽光灑入，或灰雲密布，或傾盆大雨，或雪花飄落，或公園覆滿火紅和黃色的秋葉，即將凋零卻依然喧嘩熱鬧。我們從大廳取報紙，吃早餐，展開幹勁十足的一天，我們各有各的行程。在一天工作結束之後回家，有時在家吃飯，但是比較常去看尼克隊的球賽或表演，然後再去伊蓮餐廳吃晚餐，如果你認為那是真正的食物的話。那裡的價格惡名昭彰，但是那裡是整個城市最讓人感到興奮的場所。每晚都名流雲集，通宵達旦。這麼多年來我與伊蓮交情甚篤，十年來每天晚上約朋友到那裡吃晚飯。隨便一晚，我們都可以看到費里尼、市長、甘

洒迪家族成員、梅勒、田納西・威廉斯、安東尼奧尼（Michelangelo Antonioni）、卡洛・錢寧（Carol Channing）、米高・肯恩（Michael Caine）、瑪麗・麥卡錫（Mary McCarthy）、喬治・史坦布瑞納（George Steinbrenner）、海倫・法蘭肯莎樂（Helen Frankenthaler）、大衛・霍克尼（David Hockney）、勞勃・阿特曼（Robert Altman）、諾拉・艾芙倫（Nora Ephron），我只提了其中少數幾位。我在那裡遇過西蒙・波娃（Simone de Beauvoir）、戈爾・維達爾、羅曼・波蘭斯基（Roman Polanski）。你們有概念了吧。

不是因為食物，而是那裡的氣氛。一個乾淨明亮的地方，沒錯，一個明亮的地方。而它的價格就像即興劇場，你在星期一晚上點了蛤蜊義大利麵，價格是二十五元，同樣的餐點到了星期二可能變成三十或二十。如果你是紐約人，從事藝術，或新聞，或政治，或是一位運動明星，你在凌晨一點無處可去，你可以去伊蓮餐廳，清晨六點，在酒吧裡面你可以遇到許多熟面孔，還有一些你很高興終於和他打招呼的新面孔。基頓和我，還有珍，還有其他各色人等，每晚在那裡吃飯，然後基頓和我會一起晃蕩回家。那時代，紐約的夜晚非常危險，試著走路回家看看是不是能夠平安返抵家門，總是非常令人興奮。一旦上床，我們會在電視上看一部電影。

麥克・墨菲（Michael Murphy）和珍的男朋友，還有杜瑪尼安或湯尼・羅伯茲，過了一些時候，還有

這段時光是我人生最美的回憶之一。和基頓一起看電影，逛博物館或畫廊，是一大享受，因為她點子特多，見解精闢，而且意見透析。她能夠幫你，或者幫我，打開觀看事物的視野。她也是很愛笑，笑得既大聲又開懷。對某些人來說，只要能夠三餐溫飽，練練肖話，就是一種福氣。誰知道她是個貪食症者？我不知道，一直到數十年後讀了她的回憶錄。我所知道的只是我們趕去看尼克隊

比賽，決定吃牛排，到了法蘭奇與強尼牛排館（Frankie and Johnnie's Steakhouse），她大啖沙朗牛排，馬鈴薯餅，大理石紋起司蛋糕，又喝了茶。二十分鐘之後，走進頂樓公寓的門，她又開始烤鬆餅，然後吃下對我而言是一整天的份量。我非常驚訝，卻忽略了她的飲食失調，我只是坐在那邊目瞪口呆，就像一個人看著歐洲馬戲團的特技演員表演吃的特技。

但是基頓已經厭倦了曼哈頓的生活，開始嚮往西岸讓人得皮膚癌的陽光。她被選上在《教父》（The Godfather）中演出，她的事業更上一層樓。我們以朋友關係分道揚鑣，如我所說，很多年的時間我們都是很親近的朋友。至今我仍會請教她關於選角，或者任何我可能正在掙扎的創作問題。我們沒有吵過架，日後還有許多次的合作。我也把握時機與她美麗的妹妹冰然約會，有一段短暫的羅曼史。之後又與她的另外一個漂亮的妹妹朵芮約會，有一小段風流韻事。基頓三姊妹都非常漂亮，都是很優秀的女人。她們家庭基因很好，有得獎的原生質，連媽媽都美得不得了，她們是數學家曼德布洛特（Benoit B. Mandelbrot）的同類，都會中大頭彩。

《性愛寶典》（Everything You Always Wanted to Know About Sex）是我的第一部賺大錢的影片，其中有一些有趣的東西，但不是我最精緻的作品，不過它是金‧懷德（Gene Wilder）最好的作品之一。真是才華洋溢！有一場戲他晚上帶著手錶上床睡覺。我說，「你每晚睡覺都要帶著手錶嗎？」他說，「是啊，不是每個人都這樣嗎？」他或許有一點古怪，但是有多少人面對一隻羊可以表演得如此妙趣橫生？

《性愛寶典》有個段落，一個瘋狂的科學家創造了一個巨大的乳房，巨乳脫逃了，嚇壞了整個村里。巧合的是，就在電影上片不久，菲利普‧羅斯（Philip Roth）的書《乳房》（The Breast）剛好

出版，也是關於一個巨乳。除了為人風趣之外，羅斯遠比我更為深刻和嚴肅。我們偶而會一起出現在談論猶太教或猶太式幽默的文章中，他關照議題的角度較為深思熟慮，更加引人入勝；而我則只對他們是否提供我好的喜劇素材感到興趣。他是一個思想家，一個真正的知識份子；我是由喜劇演員轉成的電影導演，我們工作的媒介不同。在文字中的死與在舞台上的死存在著巨大的鴻溝，在文字中的死是私事，在觀眾面前死卻很尷尬，喜劇演員所經驗的不愉快就像一個人被釘十字架一般。

談到死，請容許我優雅地轉場到我下一部電影，《傻瓜大鬧科學城》。

受到兩部有中場休息的史詩長片《教父》與《阿拉伯的勞倫斯》票房成功的鼓舞，我也夢想著要拍喜劇史詩。直到那時為止都還不曾出現規模較宏大的喜劇片。最好的喜劇片很多都很短，馬克思兄弟的一些傑出作品也都沒有超過一小時十五分。曾經有一部《瘋狂世界》(It's a Mad, Mad, Mad World) 嘗試要拍得比較長，但是結果就像硬梆梆的鉛餅乾一樣，浪費了許多非常傑出的演員的才華。這是一個自大狂的幻想，我要拍一部分成上下兩場，有中場休息的喜劇。上半場是我所飾演的一個傢伙在紐約冒險（我的夢想），在一個半小時毫無節制的喧鬧之後，我的角色會掉入一個液態氮儲存桶中，意外被凍結。其細節以後再處理，為什麼一個曼哈頓居民會偷偷摸摸地在液態氮儲存桶周邊鬼混，然後又如何被凍結。我想像滿場觀眾在上半場結束時笑到精疲力竭，衝到走道去買爆米花和蘇打飲料，讓自己清涼舒爽一下，熱切期待著下半場。他們會在前廳湊在一起引述他們最喜歡的台詞，並複誦一些上半場的笑話，當要求他們回座的訊息出現時，他們趕忙抓著瑞斯牌花生醬巧克力杯和巧克力葡萄乾，很稱職地回到座位上等待第二個小時的尖叫歡笑和荒誕的惡作劇。

由於上半場是發生於一九七〇年代的紐約，我們可以想像觀眾會是多麼驚訝和欣喜，當下半場

開演時我們已經進入數百年後的未來，同樣的城市看起來恰如其分地變得科幻與摩登。到處都是單軌火車和飛行汽車，還有身著緊身衣的美麗女人，揭示出合乎二五〇〇年的時尚。我確信那個時代的女人會穿得很清涼，豐乳深溝。不知怎麼的，進入未來社會之後，簡而言之，我解凍了而且發現自己變成了一條離開水的魚。機智諷刺與荒誕笑話的可能性是沒有局限的。我向聯美公司提出這個構想，他們很喜歡，而且也跟著產生一種迷思，認為我是喜劇天才，知道自己在做什麼。他們當場就通過這個案子，我們互相恭喜，急忙衝去繳付別墅和荷蘭海洋公司豪華遊艇的頭期款，預期電影一定大賣特賣。這部史詩巨著，我要請黛安·基頓來演。直到那時，我還沒有導過她的片，我們倆都在《呆頭鵝》中演出，但是那是由赫伯特·羅斯擔任導演。

有一件較少人知道的事情，當基頓和我開始一起合作一系列我特別為她寫的電影時，我們已經不是情侶很多年了。許多人以為我們在拍《安妮霍爾》、《曼哈頓》和《愛與死》（_Love and Death_）時是同居情侶，其實我們那時候只是終身好友。基頓有空可以拍這部片，而且對這個構想充滿期待。現在我所需要做的就是把它寫下來。

幾次嘗試上半部的書寫都徒勞無功，也就是我在曼哈頓的冒險，終於了解到我無法想出任何冒險。我於是打電話給朋友馬歇爾·布里克曼，請他和我一起腦力激盪，他試了，但是他也想不出任何冒險。日子一天天過去了，我們的話題轉移到舉牌女郎的相對社會價值，以及到琥珀先生中餐館（Schmulka Bernstein）大啖莎樂美香腸的樂趣，想拍出史詩巨片的夢想逐漸消退了，唯一還讓我有一點期待的是在未來醒過來這個點子。換做另外一位作家兼導演應該會勇於接受挑戰，想盡方法讓這個出色的構想實現，創造一則全然不同且更具啟發性的演藝界軼事。但是我不善於克服逆境，很

快就投降了，早早收工，以一部正常長度，只包含下半部的影片結案。我們稱它做《傻瓜大鬧科學城》，其實我已經不太記得細節，只記得一個像鼻子掉了，我和基頓試著想辦法讓它複製回來。記得馬歇爾和我把劇本給兩位我們不認識的科幻小說家，以薩‧艾西莫夫（Isaac Asimov）和班‧波瓦（Ben Bova），問他們願不願意閱讀。他們很樂意，而且很喜歡，兩人都同意我們對科技問題的處理沒有問題。最終《傻瓜大鬧科學城》得了一些獎，一座雨果獎，以及星雲獎（Nebula Award）最佳科幻片和最佳科幻劇本之類獎項。我多半都忘了，只記得我們在洛杉磯和科羅拉多拍片，我每天晚上都要檢查身體，看看有沒有壁蝨，因為我們在洛磯山脈上。結果恐懼成真，我發現一隻在我的腿上，而且確定他們會把我截肢——當時我覺得我可以接受。

《傻瓜大鬧科學城》之後是《愛與死》，一部帶著俄國文學氛圍的誇張喜劇。我認為它是我的早期喜劇片中最好笑的一部。我請基頓來參與演出，我們一起去巴黎和布達佩斯拍攝。我記得有一晚我們在 P‧J‧克拉克餐廳（P.J. Clarke's）狼吞虎嚥一些辣椒食物，卡維特印象非常深刻。我記得我和她一起在旅館餐廳吃晚餐，經過一天的辛苦工作之後，我們點了魚子醬。服務員挖了一湯匙給我們，我們一口就吞了下去，他問，「要不要再來一點？」我很白癡地說要，心想真是太棒了，以那樣的價錢我們可以吃魚子醬吃到飽，他們怎麼不會破產？橘郡小姐也不是見過世面的

然後我說，「老天！我得走了，明天要早起。我們要去布達佩斯。」

這是一座充滿異國情調的城市，那時城市被佔領，到處是俄國軍人。我電影中用了很多的紅軍。他們全都可以行軍和演習，他們所想要的只是從無聊的佔領任務中解脫一下，或是得到幾箱香菸而已。在巴黎拍攝像是在天堂一樣，基頓和我在雅典娜廣場飯店（The Plaza Athénée）住了好幾個月，我記得我和她一起在旅館餐廳吃晚餐，經過一天的辛苦工作之後，我們點了魚子醬。服務員挖

人，我們坐在那裡吞進了幾公斤的貝魯迦魚子醬。當帳單來的時候，讀起來簡直就像是隱形轟炸機的費用。感謝上帝，從此我知道什麼叫做圓鰭魚。

《愛與死》的拍攝過程很有趣，除了天氣之外。布達佩斯冷得要死，巴黎也是。殺青的時候，我們都很高興地回家，她回到陽光西岸，我則回到曼哈頓下雨的街道，那裡是我飛黃騰達的所在。

電影後製很順利，除了音樂之外。我最先用史特拉汶斯基（Igor Stravinsky），但是太過於無調性讓一切都顯得很無趣。一旦我們換成普羅高菲夫（Sergei Prokofiev），電影就整個鮮活起來。影評反應不錯，雖然這是我最後一次閱讀關於我自己的影評或任何東西。聯美公司給我一包來自全國各地的影評，要從中挑選收集引文來作廣告。來自各地數以百計的評論文章，南轅北轍，互相矛盾，目的是什麼？讓我可以看到我是一個天才，或者是一個無能的白痴？我早已知道自己能力不足，不是橫空出世的天才。自戀，只是自欺欺人浪費時間。

拍電影最有趣的事情就是拍電影本身，創作的行動，掌聲與喝采毫無意義。即使獲得最高的讚美，你還是一樣會得到關節炎和帶狀皰疹。有人對你的電影沒有感覺，或者有人不喜歡你的電影，這真的有那麼糟糕嗎？宇宙以光數飛散，而你只在乎在希博伊根縣（Sheboygan, WI）有某個人對你的節奏吹毛求疵？或者是某位在塔斯卡盧薩（Tuscaloosa, AL）的女士寫道你是個天才，而你相信她的話就能使你媲美林布蘭或蕭邦？別再和瑣碎的事情糾纏不清。

我對給年輕電影工作者的忠告總是：埋頭苦幹，不要抬頭，工作，享受工作。如果你無法享受工作，那麼趕快換職業。不要受外界影響。你知道自己認為什麼是有趣的，你知道自己奮鬥的目標是什麼。你只需知道這些。你有自己的視界，試著讓它付諸實現，就這麼簡單。自己做判斷。你知

道自己是否拍出一開始所設想的電影；如果是，很棒，好好享受所成就所帶來的溫暖的感覺，對著鏡子眨一眨眼睛，繼續前進。如果你自己覺得搞砸了，那麼盡可能從中汲取教訓，這在藝術創作中不是什麼大不了的事，下一次更努力一點。《風流紳士》票房成功的事實並沒有緩和我對那部片所感到的尷尬，反之像《星塵往事》（Stardust Memories）這樣一部電影，並沒有特別受到青睞，卻給我帶來很大的成就感。我要說的是，樂趣是存在於實際的工作中。其他的一切都是胡說八道或廢話——你自己挑，我想我比較喜歡廢話。

有過《愛與死》的經驗之後，我接下一個演員的工作，在一部叫做《出頭人》（The Front）的電影中擔任主角，這是第一部用心製作的黑名單主題的電影，編劇是沃特‧伯恩斯坦（Walter Bernstein），導演是馬丁‧瑞特（Martin Ritt），兩位藝術家都曾在麥卡錫事件的烏煙瘴氣中被列入黑名單。沃特是很聰明的作家，他知道為什麼會失業的來龍去脈，就是因為他們不認同你的政治信仰。馬丁‧瑞特是沃特所稱的優雅胖子。這位強悍，魁梧過頭的人，曾經是一位舞者，還差點兒登上百老匯演出《酒綠花紅》（Pal Joey），但是他最後一分鐘在外埠被一位新發掘的舞者金‧凱利（Gene Kelly）取代了。馬丁曾經是伊力‧卡山的高徒，失業時全靠賭博養家活口。撲克牌與賽馬讓他維持蛋白質的攝取。馬丁這人多采多姿。他不在乎社交禮儀。他只穿連身衣褲，而且當他邀請你六點鐘（他吃得很早）去他在比佛利山的家中晚餐時，他會在五點五十分時就站在草坪上等待你準時蒞臨。

一抵達，晚飯立刻開動，席間有許多很棒的談話。「卡山認為我是一個很有潛力的導演，但是他喜歡我的真正原因卻是我很會打架。」這是典型的瑞特風格。晚餐後繼續聊天，他的睡覺時間一

到，他就直接跑去睡覺，你會被很客氣地送出門。他的直率舉止，草根作風和左派政治信仰，讓他有一種非常迷人的特質。在《出頭人》中我和哲羅·莫斯托（Zero Mostel）合作，聽過一些有關和他合作的夢魘的可怕傳說，但是我卻覺得他很和善，很有教養，而且很風趣。我甚至想過趁他要去義大利學畫，跟著他一起去義大利旅行，但我後來恢復了理智。不過，我還是很喜歡哲羅，覺得和他談話很有意思。

當哥倫比亞公司看了粗剪，他們的失望其來有自。沃特和我都明顯覺得不對，但是導演是馬丁。哥倫比亞公司問我要不要重剪，沃特和我說，一定要得到馬丁的同意。馬丁很直接，沒有自尊的包袱，他接受了。拷貝送到紐約，沃特和我一起重剪、細修，我們盡其所能。有一點小幫助，但卻永遠不是這部電影該有的樣子。為什麼？誰知道哪個環節出了問題？我猜可能是劇本本身就有瑕疵，我們卻都沒有發現。馬丁導得夠好，我們也都演得恰如其分，用一句不遜於哲學家布萊茲·巴斯卡（Blaise Pascal）的行家雙關語，「藝術有自己的道理，至於哪個道理則莫宰羊。」

在電影圈打混多年之後，我得到的推論是，問題幾乎都是出在劇本。編劇比導演更困難，一個普通的導演就可以從好劇本導出很好的電影，但是一個很好的導演卻無法將爛劇本拍成一部好電影。好吧！我說：「從來沒有。」我的意思是，「幾乎沒有。」也許有一兩個特例和我說的相反，但是如果要投資一部電影，我一定要確定我有一個好劇本。當然，你不會找一個毫無希望、沒有才華的導演來導，也不會找一個笨手笨腳的演員來演，但是有了一部寫得很好的劇本，你只要找到稱職的工作人員就行了。《出頭人》寫得很好，沒有人發現它有任何嚴重的缺點，到現在為止我也沒發現，但是我相信一定有。拍《出頭人》的時候我遇見了麥克·墨菲，我們成為朋友。麥克是一個

很好的夥伴，我常開玩笑說他是中情局的密探。他從海軍陸戰隊退役，在金水鄉（Goldwater country）長大。他的出現和消失就像是《魅影奇俠》（The Shadow）中的拉蒙特‧克蘭史東（Lamont Cranston）一樣神秘。即使他真的隨身暗藏著致命的氰化物膠囊，他畢竟還是一個很優秀的演員，聰明、品味好，很精采的傢伙。

現在電影準備發行了，當然還是有一些老套的廣告，一面巨型的廣告看板上寫著，「伍迪‧艾倫是──出頭人」。結果，影評很平庸，票房很平庸。不過電影還是流傳下來，一直以來不斷在大專院校的校園中放映，因為其中黑名單的題材具有資訊價值。當電影上映，我差不多已經準備進入《安妮霍爾》的前置作業了。

這裡我要稍微停頓一下來談談我的選角過程；我的第一部電影是在加州選角，由馬文‧佩基（Marvin Paige）負責，第二部是馬莉昂‧多爾蒂（Marion Dougherty）負責在紐約選角。馬莉昂的助理是茱麗葉‧泰勒（Juliet Taylor），後來馬莉昂放棄她在紐約的工作，加入一家主要片廠成為他們的內聘選角負責人，茱麗葉便取代了她的工作。茱麗葉後來擔任我的影片選角指導數十年，好多次想要退休，都被我好說歹說勸回來工作。最後，她決定放棄演藝事業去享受旅行和休閒生活，現在則由她的前助理派翠西亞‧迪西托（Patricia DiCerto）協助我。茱麗葉不只是一位很傑出的選角指導；她也是我的知己，她讀我的劇本，給我批評，給我意見，幫我看粗剪，給予更多建議，也陪我度過許多選角的危機，有時候是在很緊迫的時間之內必須替換演員，有時候就只是無法為某角色找到合適的演員。

有很多次，在一切似乎都顯得毫無希望的時候，她會帶著我們眾裡尋他千百度的演員出現。她

讀我的劇本，然後列出一張每個角色值得考慮的演員名單，我看過名單之後，可能刪除掉一些，然後我們再一起討論剩下的。總是有一些我從來沒聽過的人，她必須向我介紹。她介紹瑪莉‧貝斯‧赫特（Mary Beth Hurt）和查茲‧帕明泰瑞（Chazz Palminteri）給我，兩位傑出的演員，他們對我所寫角色的台詞記得滾瓜爛熟，他們一走進門，我就決定聘用他們。

我不喜歡選角的儀式。過程大致是這樣的，我在試鏡室裡，一個緊張的演員進來找工作。這個可憐人必須從頭到腳被看透透，可能必須讀一點東西，演出來。我不善於社交，也不喜歡和人見面。我永遠都無法很快地選出演員，我通常在影片上看過這些我正在面試的人，所以我知道他或她可以演，我對他們任何一個人都沒什麼話可說。事實上，只要他們不做出任何瘋狂的事情，譬如拿一把剃刀向我衝過來之類的，我就傾向於雇用他們。唯一麻煩的是，下一個進來的演員，也是一樣優秀，一樣有才華，而且也沒有攻擊我。現在選角會議結束了，茱麗葉帶來的十個演員，每個都很棒，如果有九個人檔期不合的話，那麼剩下來那位就可以演那個角色了。所以我必須做選擇，但是我必須根據什麼來取捨？完全憑藉著經驗與直覺判斷，這裡與那裡的一點點細微差別。最後，我選擇了，因為導演必須做決定，否則計畫無法繼續進行。

三不五時會出現某個頗有名氣的演員來試鏡，或是專程從洛杉磯搭飛機過來參加面試，茱麗葉會對我說，「這個人你不能讓她進來三十秒之後就離去。你必須花一點時間和她面試。」接下來就是很尷尬的三分鐘，演員很努力地展現她的魅力，希望留下印象；另一方面，我則努力找話說，讓他或她不會覺得自己太快被刷掉。我問他們在做什麼，有何計畫，他們的祖先來自哪裡──一些我毫不在乎的問題。我只是想確認這些I我曾在影片中看過他們非常傑出表現的演員，他們是否變得太

胖了，是否整形失敗了，是否變成恐怖組織的一份子了。如果依照我的脾性，我將不再面談任何人，只會挑選我曾經挑選過的人，這樣做不只愚蠢還行不通，而且有負我作為一個電影導演的職責。

《愛與死》是一部誇張喜劇，卡通版的艾森斯坦（Sergei Eisenstein）和托爾斯泰。此刻，心裡有某種聲音告訴我，我想做一部寫實喜劇，在片中我可以敞開靈魂與觀眾對話。也許笑聲會少一點，但是我希望片中人物會討人喜愛，他們的生活可以引人入勝，即使他們不是一直講笑話。為這件事，我再度打電話給馬歇爾·布里克曼，看他願不願和我合作。馬歇爾，若你回想一下，他是塔里亞斯民謠合唱團的貝斯手，我們曾經一起在痛苦盡頭咖啡屋表演過很多次。談到喜劇他真的是一流人才，也是個非常好的合作對象。我們非常愉快地一起構思《安妮霍爾》。最初的構想應該是我所飾演的角色的意識流，但這又是另外一個生命中沒有實現的偉大夢想。在《安妮霍爾》中我第一次用戈登·威利斯（Gordon Willis），非常卓越的電影攝影師，我從聽他說話與看他工作學到很多。經過全憑經驗與直覺的徘徊掙扎之後，我從兩位大師學到如何拍電影，從賴夫·羅森布勒姆學到剪接，一位天才剪接師；其餘的一切則從戈登·威利斯，戈登·威利斯什麼都知道。我看過他打電話到羅徹斯特告訴柯達公司，要他們在軟片中加入多少硝酸銀。他很嚴格，對團隊要求很硬斗，脾氣火爆，但是我從沒和他吵過架，我們一起合作了十年。如同和丹尼·賽門工作時一樣，我知道戈登懂得比我多太多，最好的學習之道，就是有耳無嘴。他對劇本非常尊重，我們在每部電影開拍前都一個鏡頭一個鏡頭地討論。

《安妮霍爾》開拍第一天，我們第一次合作的第一場戲就是龍蝦那場戲。基頓，一如往常，光彩動人。那時我和湯尼·羅伯茲已經成為好友，我們三個人合作拍片時笑聲不斷，我如期殺青而且

信心十足，那意思就是我的麻煩大了。我們剪接非常快速，當馬歇爾看到他參與共同執筆的影片時，他覺得支離破碎，無法連貫。意識流的呈現並不成功，唯一成立的是我和基頓在銀幕上的關係。我們重剪，我重拍，我們再重剪。我有半打不同的結局，最後我們以你們所看到的版本定案。

我們把片名叫做《失樂症》（Anhedonia），這是一種心理學的症狀，一個人無法經驗快樂的感覺。聯美公司喜歡這部電影，但是不喜歡它的片名，我們爭辯了一會兒我就放棄了。然後我們想取名叫做《甜心》（Sweethearts），但是後來發現不能用，因為已經有其他影片用那個片名了。馬歇爾開玩笑地建議取名《胡鬧醫師》（Doctor Shenanigans），我覺得好笑，聯美公司很驚慌，害怕我們是認真的。我們也想過《艾維與安妮》（Alvy and Annie），最後我決定用《安妮霍爾》，這是基頓的本名。電影上映後，很快成為每個人的最愛，人們都愛上它，這立刻讓我這個老犬儒對它的品質感到懷疑。

《安妮霍爾》獲得好幾項奧斯卡提名，頒獎當晚我在紐約表演爵士，我記得所演奏的曲子是〈傑卡斯布魯斯〉（Jackass Blues），這首曲子因為金·奧立佛（King Oliver）而出名。我以表演作為藉口，但即使我有空我也不會出席頒獎典禮。我不喜歡頒獎給藝術創作這個概念，藝術創作目的不是為了競爭，而是為了滿足藝術的騷動和娛樂大眾的渴望。我對任何團體宣告某一部影片是年度最佳影片或最佳書卷獎，或最有價值的球員都沒有興趣。我不想參與這些，浪費我打字機的色帶，因為屆時我還得把那傢伙請過來，幫我換色帶。說夠了，奧斯卡之夜，我使盡全力演奏我的藍調，然後回家，上床睡覺。第二天注意到《紐約時報》頭版下面，我們得了四項奧斯卡，包括最佳影

片。我的反應就像我聽到約翰‧甘迺迪被暗殺的消息一樣，我想了一分鐘，然後吃完我的麥片，走到打字機前面，開始工作。

我正在寫《我心深處》（Interiors）寫到一半，這是我全神貫注之所在，並不是一部我一年前拍的電影。別回頭看，薩奇‧佩吉說，你可能快被趕過去了。我遵循這位偉大人物的忠告，我試著永不回頭，我不喜歡活在過去。我從不保存紀念物，電影劇照、海報、通告單，什麼都沒。對我而言，過去的就是過去了，不要再回味咀嚼，向前邁進。我在很久以前已經完成我在《安妮霍爾》的工作，所以當奧斯卡揭曉的時候，那是我最不關心的事情。

當我告訴亞瑟‧克林姆我打算要拍文藝片時，他告訴我，我已經為自己贏得可以隨心所欲，想寫什麼就寫什麼，想拍什麼就拍什麼的權利了。雖然我資歷還很淺，能力也還不足，我卻完全不在乎可能一不小心就會變成慘痛的失敗。這麼多年來我努力避免落入成功／失敗的陷阱。我拍片不是為了要大賣，而是盡我所能拍出最好的影片。失敗本來就是難免的事。若你害怕失敗或當失敗發生時沒有能力處理——作為一位藝術家，如果你不是打安全牌的話，三不五時總遇到失敗——你只好改行以其他方式謀生。

許多片廠不願意和我合作，因為我希望主導且有很多要求，但是有些支持者就認為這是非常合理的賭注。如果你從《傻瓜入獄記》開始就賭我一直到今天，那麼你一路領先。不是領先很多，但是夠你去買你一直想要的釣魚竿。我對基頓、馬歇爾‧布里克曼，以及我的製作人羅林斯和約菲都非常滿意，當然聯美公司額外賺了一些錢，雖然我聽說《安妮霍爾》是迄今奧斯卡最佳影片中獲利最少的。我得了一個奧斯卡最佳導演獎是不錯，但那又有什麼意義呢？我的作品有進步嗎？我有承

擔足夠的風險嗎？我有免於禿頭了嗎？你知道我的意思了嗎？拍攝《安妮霍爾》的附加紅利之一，是選角時我遇到了史黛西‧尼爾金（Stacey Nelkin）。

我需要一個年輕可愛的女演員來演艾維的表妹，而且她必須夠漂亮夠性感才能讓一些笑話成立。茱麗葉‧泰勒找來許多年輕可愛的女演員，其中之一就是史黛西，一個美麗、聰明又迷人的年輕女子。她讓我和馬歇爾就像電子一樣互相繞著團團轉。後來很多媒體報導我迷戀年輕女孩，但事實並非如此。我第一任老婆比我小三歲，第二任也是。黛安‧基頓年齡適當，米亞‧法羅也是，她和我交往了十三年。我第一任老婆比我小三歲，第二任也是。黛安‧基頓年齡適當，米亞‧法羅也是，她和我交往了十三年。數十年來和我有關係的許多女人當中，幾乎沒有人是比我年輕很多的，其中一位，我幾乎不算交往，我只邀請她和我一起去巴黎旅行，她拒絕了，我們就結束了。但是，我會再回來談，因為她是瑪麗葉‧海明威（Mariel Hemingway），而且那段故事很好笑。有一個年輕女人，我向她求婚，她的名字叫做宋宜，她滿心喜悅地答應了。這是後來才發生的事，那裡面才真的有故事。（我希望這不是你買這本書的理由。）好了，說到史黛西，這位真的很優秀的年輕女孩，我聘她演出《安妮霍爾》中的一個小角色，後來在影片中被剪掉，因為最後影片在定剪時看起來沒完沒了。

在我們短暫的交會中，馬歇爾和我對史黛西印象都很好，她很亮眼，體態優美，容貌出眾。當她離開時，我們只能耽想著同染色體性別的奇蹟。拍電影這麼多年來，我從來沒有把我的事業和社交混在一起。我從來沒有以任何身段、方法、形式，去約會或追求任何一位希望在我的電影中演出的女演員。事實是，我幾乎不曾和我的電影中的任何女演員、替身、打燈替身約會過。我或是已經和某人在交往，不再向外追求任何冒險，或者單純就是對正在一起工作的女人沒有興趣。事實就是我的焦點永遠都是放在我的影片上，這已經耗盡我的下丘腦所產生的每個單位的焦慮。所以當史黛

西離開，就是這樣，雖然我們認為她是那個角色的理想人選。幾天之後她回來讀稿試鏡，我看到她一下子；第三次我們真的在現場拍了她簡短的戲份。那之後，我再也沒有想過她，因為擔心《安妮霍爾》的問題已經把我搞得精疲力盡。

現實生活中，我從來不敢夢想自己對這麼迷人的美女會有吸引力。畢竟，她那麼年輕，可能喜歡搖滾明星，嗑藥，深夜迪斯可，而我卻寧可傍晚留在家裡吃荷蘭脆餅配茶，仔細品讀薩里郡伯爵亨利・霍華德（Henry Howard）的十四行詩。結果呢，她的媽媽陪她一起來拍她那場戲，她媽媽也相當有魅力。我們在鏡頭與鏡頭之間短暫交談，她們知道馬歇爾和我都在一家麥克小酒館演奏爵士，說也許有一天會順道過來聽樂團演奏；我說，很歡迎。每當有人表示興趣時我總是很高興，但是以為這只是一般的客套，演藝界慣有的對話。然後在某個星期一晚上她們出現了，我照例演奏了我那令人受不了的獨奏。換場時，我到她們的桌子和她們小聚，史黛西很敏銳，有教養，我推薦了一本書給她，她宣稱那名字聽起來就像卡夫卡，並且說那名字聽起來就像我一樣風趣的恩客。再一次，這不過聊一下，互道再見，離開了，我則回到演奏台繼續演奏另外一節來折磨我的賓客。

時間切到不久之後，我在街上拍一幕基頓的戲，有人正好路就是和一些好人相處愉快的二十分鐘。過要回家，那人就是史黛西。她的戲在幾星期前才剛拍完，所以副導認得她。他叫我過去，我嘆了一口氣，一如往常對她的面貌輪廓感到驚嘆。她和我打了溫暖的招呼。當下一個鏡頭正在準備的時候，我們小聊一下，她提到接下來的週末她的父母都會出城，只有她一個人在家。我給她我的電話，告訴她我接下來幾天會進進出出，若她無聊的話，她可以打電話給我，說不定可以一起去看一場電影。

我依舊不認為她會打給我，我的自我評價總是徘徊在死谷的札布里斯斯基點（Zabriskie Point）。

不過她確實打了，過來喝咖啡，因為我們住很近，我們就是聊聊天笑一笑，過了一個愉快的下午，就是這樣。幾天之後，她去南法，我飛去洛杉磯去拍攝《安妮霍爾》的其他場景。夏天過去了，我的確收到她從歐洲寄來的一張明信片。入秋之後，我們倆都回到曼哈頓，我們打電話給彼此，並開始約會。我們斷斷續續地約會，看了幾部電影，聽音樂，討論書籍，當然也跳進床單裡。我們三不五時地見面，很享受彼此作伴。我們一起聽古典音樂，我介紹她看一些外國電影，我們也一起散步。然後有一天她宣布她要搬到加州去認真追求她的演藝事業。我們互道再見，她飛到西岸，不久就結婚了。

我們維持朋友關係跨越了數十年，講電話，彼此見面，各自經歷了不同的男朋友、女朋友、丈夫與太太。我們總是保持聯絡，總是互相問候開扯並了解彼此近況，也和彼此的配偶與子女見面。我告訴馬歇爾·布里克曼許多我與史黛西調情的軼聞，以及關於老男人與年輕女人交往的危險與快樂，這樣的經驗也提供了我們一些很好的創作材料。當我們合寫《曼哈頓》的時候，我們在突發的創作靈感中將瑪麗葉·海明威所飾演的角色叫做崔西，而不是史黛西。我想這部片對她來說是公正合理的，因為我們仍然維持友誼。後來我與宋宜戀愛，《曼哈頓》再度上映，突然間我變成了迷戀年輕女人的人。我對黑幫、棒球選手、爵士音樂家，還有鮑勃·霍伯的電影都很著迷，但是年輕女人只是我幾十年來交往過的女人的一小部分而已。我有好幾次運用老少配作為文藝喜劇的主題，就像我運用心理分析、謀殺或猶太笑話一樣，單純因為它們是好的劇情與笑話的素材。但是這樣的標題畢竟比「男人約會適齡女人」更為美味多汁。

9

我會再回到《曼哈頓》。不過，先說我進入了戲劇世界，不想將自己的全部精力投注在扮演丑角上，我決定要嘗試悲劇，雖然可能達不到亞里士多德對憐憫和恐懼的要求，但觀眾確實憐憫我，投資者也學到了恐懼的含義。這將不是美國電影中曾有過的戲劇形式，我要的是真正的戲劇，一部歐洲風格的戲劇，而不是通俗劇。總之，我失敗了，但我總算嘗試了。我的目標是要拍一部電影，描述一個家庭中的女兒和冷酷母親間的關係，後來她們的父親再婚，對象是一位熱血澎湃的女人，與那位冷酷優雅的室內設計師前妻完全相反，這位前妻使得這個可憐的傢伙在自己的家中不得放鬆，除非他把菸灰缸拿走。所以這位母親最後走進大西洋自殺，她的女兒想要救她卻差點死去，新媽媽對她做口對口呼吸，或稱為生命之吻，然後這女孩從這位新的、比較溫暖的、充滿愛心的女人獲得重生。聽起來很有趣，但是必須是在一位更有經驗或天賦的劇作家之手才可能做得到。

我的第一個錯誤是做了一件我從未做過的事，而從此之後也沒有再做過，那就是彩排。我對彩排沒耐性，而且做喜劇時內容聽的次數越多就越沒有趣味，這就是為什麼我劇本寫完，順過一遍，修訂寫得不好的部分，之後我就不再讀它直到開拍。如果我重讀，就會變得越來越平淡，況且我缺少真正的專注力，對彩排的要求而言我是個缺乏耐性的人，這就是為什麼多年來我拍攝長拍主鏡頭時，不太多拍涵蓋鏡頭，我沒辦法坐在那裡對同一幕戲一拍再拍，我喜歡拍完就回家看棒球賽。演

員喜歡長拍主鏡頭，因為他們可以全心投入一幕戲中。當然，他們沒有我後來要面對的問題：困在剪接室中，發現某幾場戲不太成立，懊悔沒有多拍幾個涵蓋鏡頭。所以我邀請了兩位卓越的女演員瑪琳·史塔普萊頓（Maureen Stapleton）和裘拉汀·佩姬（Geraldine Page）到我的公寓來排練，或者說是討論角色。

天啊！這是多大的錯誤！我從來沒有和演員深入討論角色，如果演員接受他的角色，我假定他或她應該覺得他或她可以演，當然如果有人提出問題，我會很樂於回答，如果我的劇本寫得不好，一句糟糕的台詞或演說讓演員顯得拙笨，我會很樂意修改，我總是向演員保證他們不用說任何他們不想說的話，他們可以把我的對白用自己的話說出來，他們不用勉強穿戴他們不喜歡穿的衣服或髮型，我不希望他們覺得不舒服。

所以我在這兒，在第五大道的高空，與我國最偉大的兩位女演員在一起，我真的陷入麻煩了，這是我第一次遠離喜劇的冒險，而我犯下了第二個錯誤。我說，「你們要喝點什麼嗎？」你可以了解下場會是如何。切到兩個小時之後，她們倆人都站不起來了。瑪琳，我見過最善良、最有趣的女人，正在找門，就像老電影中的演員傑克·諾頓（Jack Norton）所做的一樣。你在三〇、四〇年代的電影中見過他，他蓄著大鬍子，專門演搖搖欲墜的醉漢。裘拉汀清醒時脾氣很古怪，現在則是很暴躁，清空我的酒吧之後，她要走了，從這面牆撞到那面牆。第二天，瑪琳恢復她的迷人本色，她的個性真的很好，而且不論我如何不留情面地取笑她，她總是能夠輕鬆撂倒我。裘拉汀，我打電話和她聊聊，她很甜蜜，覺得有一點抱歉。而我則學到了教訓，不可以把社交喝酒與工作混在一起。

拍攝《我心深處》期間，戈登·威利斯和我花很多時間在漢普頓，電影有些場景在這裡取景。

我們每天晚上一起吃飯，在晚餐期間決定了我的下一部電影，一部紐約愛情故事，黑白片，而且是寬銀幕。我們過去看到的寬銀幕電影不是戰爭片就是外景西部片，因為這種類型的電影比較容易彰顯寬銀幕的視覺效果。我們的想法是用寬銀幕來傳達戀愛的親密。正如瑪琳與裘拉汀，戈登也很喜歡約翰·巴利康（John Barleycorn）[14] 的小酒品味，在冬天色早暗的漢普頓無所事事時，他會在傍晚五點的時候淺酌一杯白蘭地，恰好足以讓他失明的量。第二天，他必須拍攝，他告訴我他得了鼻竇炎，笨蛋如我竟然建議他去藥房買抗組織胺。

戈登兒是一個完全不怕糟蹋身體的人，我過去常在家中自己釀製麥芽酒，然後用保溫瓶帶到拍片現場，戈登兒對任何不健康食品都趨之若鶩，所以我總是幫他準備一罐。他吃臘腸三明治，幾條熱狗，麥芽酒，很多駱駝牌香菸，並在歡樂時光暢飲白蘭地。膽小如鼠的我曾經警告他要節制。有一次我們到老人院勘景，他訪查了院中的老人，然後說，如果我變成那樣，把我殺了。不需要我來做，他自己就在做了。戈登兒看起來很像貝多芬，兩人在自己選擇的領域中都是天才。貝多芬成為聾子，作曲家唯一恐懼的事；而戈登兒作為一個電影攝影師，逐漸失去他的視力。好交易，人類的存在！充滿了令人愉快的反諷。

《我心深處》上片，得到一些很好的評價。我的感覺是電影評論也和其他專業一樣，醫生、警察、律師、電影導演。每一種行業都有一些很傑出的人，一些很糟糕的人，但是大部分都在中間；勞動階級終日辛勞只為餬口。我所認識的影評人都很好，有些人會把電影視為一種藝術形式，有些

14 譯註：約翰·巴利康（John Barleycorn）是英國和美國民間傳說中的幽默、嗜酒人物。

人則說，「我只是一個購票者指南。」我和茱蒂絲・克里斯特（Judith Crist）是好友，她從一開始就不斷鼓勵我，金・沙力特（Gene Shalit）也是一樣，他們倆都喜歡《傻瓜入獄記》和《香蕉》，而且一直非常支持我，他們的熱情長久幫助了我，讓我得以成功。我和李察・席克爾（Richard Schickel）交情也不錯，他是一個很可愛的人，也是一位很靈光的影評人，他擅長寫關於黑名單時代，以及鮑嘉的評論，也寫出有史以來有關演藝圈人物最好的一本書，伊力・卡山的傳記。而我們的友誼不是建立在他對我的善意評論之上。有一次，在看別人的影片時，坐在我前面的席克爾轉頭對我說，「抱歉，我就是不喜歡《我心深處》。」

我沒有讀到他寫關於這主題的評論，但是這一點都不重要，我喜歡他，這就夠了。我和約翰・賽門（John Simon）雖然很少見面，但我們很早就認識，有一次在我對他打了熱情的招呼之後，他對我說：「你很寬容。」事實上是我一直很喜歡約翰，我猜他的意思是他曾經寫影評嚴厲批評我，但是我不可能讀過，所以也不會妨礙到我喜歡與他為伴。這麼多年來不斷有人告訴我，「啊，你應該讀一讀文森・坎比對你的電影的評論，他寫得很精采，你會喜歡那篇評論。」但是我從不讀他對我的電影的評論，我從其他管道得知他是我的粉絲，我和他一直保持很好的聯絡，但是都不是在談我的電影，都是談楚浮、柏格曼、布紐爾和其他大師。

我和凱爾也相交甚篤，她是一個可愛的女士，優秀的作家，對朋友非常忠實，但是有一次她讓我抓狂。我偶而會在生意人維克餐廳（Trader Vic's）與她一起吃晚餐，這是一家充滿異國情調，燈光昏暗的餐廳。她一如往常精力充沛，氣喘吁吁地拿出她即將刊登在《紐約客》雜誌上的評論的鉛字校樣要我先睹為快，我很難在燭光下閱讀文字，但是她是如此得意，如此熱情，我瞇著眼睛，身

體蠕動不安，但還是有看沒有進。如果我看過電影，我很可能會不同意她的評論。我告訴她，我想

她擁有偉大影評人的所有條件，電影百科全書般的知識，熱情，傑出的寫作技巧，但是品味不佳。

我們不斷爭論，戰火還延燒到我們個人的好惡，她覺得阿特曼是比柏格曼更偉大的導演，我很

喜歡阿特曼，但還是覺得柏格曼的電影比較偉大。我臉色蒼白，她面紅耳赤，我們熾熱地針鋒相

對，但是她對朋友的忠誠卻讓我印象非常深刻。她會問我，「你可以讓某某某包辦你下一部片的伙

食嗎？他是個很好的包廚，他正缺錢。」我們有過許多爭辯不休的晚餐，她也是另一位享受小酌一

杯的天才女士，通常在我送她回旅館時，她已因為混喝了雞尾酒變得戰鬥力十足，讓我覺得如果我

無法從一些可怕的，早就被遺忘的，卻被她視為曠世傑作的電影中看出它的偉大，她馬上要一巴掌

打過來。她也是非常風趣，經常會冒出一些非常機智的語句。譬如她看了喬治·史考特（George C.

Scott）主演的《興登堡遇難記》（The Hindenburg），她寫道，「大氣囊遇上臭屁王。」（Gasbag

meets gasbag）我喜歡史考特，但她是機智的鯊魚。當她寫對了的時候，讀她的文章令人非常愉快。

《我心深處》的影評沒有什麼影響，因為上映幾天之後，報紙罷工了。

　　以《曼哈頓》為例，我的下一部藝術作品──亞瑟·克林姆總是這麼稱呼我的影片，我看過瑪

麗葉·海明威在電影《朱唇劫》（Lipstick）中的演出，覺得她是個很了不起的女演員。馬歇爾·布

里克曼和我完成了《曼哈頓》的劇本之後，認為她是個完美的人選。她來和茱麗葉與我見面，既然

她沒有讓她失去資格的毀容，也沒有警察局的案底，我錄取了她。她也證實是一個好演員和可愛的

人。我和她很合拍，我們有好幾次一起去看電影，逛美術館，共進晚餐。我和她的姊姊慕菲特

（Muffet）一起打網球，她網球打得很好，不過是典型的海明威風格（不是恩尼斯特·海明威，而

是海明威姊妹的風格）。我們碰面時要一起去打網球，她身著全套裝備，看起來很美。然後我們開車前往網球場，她突然轉頭對我說，「喔，我忘記帶球拍了。」因為這會影響我們的球賽，我們必須一路開回去拿球拍。

瑪麗葉和祖父的遺孀一起住在紐約，我去接她的時候看到她的公寓裝飾著豹皮地毯、象牙、馬林魚、旗魚等。我記得小時候，父親帶我去釣魚捕龜，於是跑到市場去選一些新鮮的鰈魚，然後很驕傲地把它們當作我們的戰利品來炫耀。回想《曼哈頓》，我必須說，許多都是運氣。如同名人堂捕手尤吉·貝拉（Yogi Berra）所說，如果生命的百分之八十都已經出現了，那麼另外的百分之八十，就是運氣。拍攝期間，我們聽說紐約將在當晚要舉辦一場空前盛大的煙火秀，我們丟下一切，跑到一個朋友在貝瑞斯福德的公寓準備，試著碰碰運氣！結果我們捕捉到了驚人的畫面，後來成為《曼哈頓》那段令人屏息的開場美景。

另外，也是完全出於運氣，當時愛樂正好要錄製蓋希文的音樂，男男女女的音樂家身著厚重羊毛衫和橡膠套鞋在空蕩蕩的愛樂音樂廳接受祖賓·梅塔（Zubin Mehta）指揮，城市正經歷一場暴風雪。我們迅速把攝影師送到我的頂樓公寓，他偷偷夾帶了他的電影攝影機經過門房和電梯操作員（大樓禁止攝影），然後從我的陽台拍到了最華麗的白雪覆蓋的曼哈頓。兩個例子都是純粹運氣，但是我覺得好運總是適時出現，對我非常眷顧。

電影結束時，我和麥克·墨菲以及瑪麗葉成為很好的朋友。瑪麗葉邀請我去她在愛達荷州克川市（Ketchum, ID）的家住幾天，那裡距離她祖父自殺的地方不遠。打從我開始閱讀文學的那一刻起，恩尼斯特·海明威就是我的英雄，我對海明威的評價比較接近索爾·貝婁（Saul Bellow），而

不是約翰‧厄普代克。我可以拿起他的任何一本書，翻開任何一頁閱讀，他充滿詩意的散文讓我完全招架不住。他舉槍自盡那天，不知道是我打電話給露易絲，還是她打給我表示哀悼。那是在我們剛成為情侶之後不久，我們見面一起喝酒，把自殺浪漫化。她偏好以手槍自殺，我則喜歡把頭放進洗碗機，然後按下完全循環。

如同我曾說，我生活中的一條重要戒律是不要當任何人的房客，我真希望我嚴守這個戒律。但是瑪麗葉這麼漂亮、迷人，而且整個海明威神話又是那麼扣人心弦，所以在一個非常寒冷的十一月天，我發現自己正在飛往克川市接受海明威家的邀請。我非常喜歡海明威的家人，她的媽媽很甜美，兩位姊姊瑪歌（Margaux）和慕菲特都很活潑、美麗、精力充沛，她的父親人也非常好。他很喜歡戶外活動，根據他家的傳統，他的房間充斥著飛蠅釣的設備。我小時候玩過飛蠅釣，學過如何拋餌，也買過全套的設備來練習以及自己綁餌，但是所有的技術對我都避之唯恐不及，我的飛蠅餌是又大又笨的羽毛和絨繩球，所有看到它們的鱒魚都大笑不已。所以，我在這兒，愛達荷州克川市，坐下來和這個熱愛戶外活動的家族共進晚飯，那是在午後我剛抵達不久的時候。

門外，群山環繞，大雪紛飛。嗯——我真的想來這兒嗎？我是一個如果離開紐約醫院一段距離就會感到焦慮不安的人，突然間我正在吃瑪麗葉的父親在那天早上所獵獲的鶴鶉。每咬一口，鉛彈就從我的嘴巴掉出，噹一聲落在盤子上。吃過飯他們立刻帶我到僵凍暗黑的雪地走一長段路，因為瑪麗葉的父親先前曾經心臟病發作，醫生囑咐要多運動。第二天他們帶我到冰雪覆蓋的山丘上長途健走，我的新潮麂皮靴浸濕了，不過我和主人們仍然有說有笑。由於我幾星期後就要去巴黎，我問瑪麗葉是否願意同行，這讓她驚慌失措，我一無所知，她後來寫進她的回憶錄中。她和她媽媽商

量，她媽媽贊成，但是未來可能發生的事情讓她太害怕了。

對於瑪麗葉所精確描述的我的拜訪，我只有一件事情不同意。她寫道，她拒絕我的邀請後第二天我就離開了，似乎意指我的離開是因為她拒絕了我。其實不然，如我所說，我真的很喜歡她的家人，一直到今天我和瑪麗葉都維持很好的關係。我較原計畫提早離開是因為我一抵達時就被一件事嚇壞了，雖然我努力當個小戰士，但是卻力不從心。他們告訴我，雖然我有獨立的臥室，但是必須與她的父親共用一間浴室。一得知這個消息，我臉色發白，馬上打電話給我的助理請她立刻訂一架有飛機直飛克川市，抵達那裡意味著要迂迴轉機以及隨之而來冗長繁瑣的手續，而我不是一個喜歡旅行的人。

小飛機來載我回百老匯。我從二十歲起就不曾與男性共用浴室，孤立於好萊塢荒島，直到現在我四十歲了，我的青春和心理健康早已消蝕殆盡。我故作堅強，但是經過兩天之後，發現越來越難以忍受，在瑪麗葉決定放棄艾菲爾鐵塔之前我已經訂好了提前離開的飛機。我需要私人飛機，因為沒有飛機載我回百老匯。

總之，我很感謝他們招待我非常愉快的兩天，那天晚上十點我已經在伊蓮餐廳彎著腰低著頭猛啃盤子上的義大利餃，沒有鉛彈，也沒有滋味，但是我回到了曼哈頓。幾年之後我再次為了一個小角色試鏡瑪麗葉，在快要拍攝之前她告訴我她想要工作，而我可以提供的工作就是那樣。一如往常，她通過了。

《曼哈頓》非常轟動，以我的標準來看很轟動，但是它賺的錢沒有比上一集的《星際大戰》多。電影公司想盡辦法要拉抬我的電影的營收，結果總是不知所措地啜泣。他們試過盛大的開幕，低調的開幕，高品味的宣傳，低俗的商業廣告，大肆吹捧我的名字，淡化我的名字，在一年中的不

同時上映，在卡司中推出一些大明星，但是都徒勞無功。行銷高手施展他們的巫術，向我保證在這些時日在這些戲院刊登這些廣告，我們很快就都可以開賓士麥巴赫（Mercedez Maybach）。然後，電影開演了，票房慘烈跌停，一連串的藉口出籠：天氣不好，大聯盟季後賽，股市因素，普珥節。與此同時，沒有人出現在售票口。

那麼，誰是我的觀眾呢？我已經被問了一百萬次，我不知道——不可能猜得到。我在全世界有堅實的觀眾群，也有一些電影在巴黎或巴塞隆納單一城市的票房就勝過全美的票房。《曼哈頓》在各處都大為轟動，影片推出後，我發現自己登上《紐約時報週末專刊》的封面，也第二度登上《時代週刊》雜誌封面。這部片在歐洲、南美和遠東都受到盛大歡迎。我被《時代週刊》譽為喜劇天才，這個天才對比真正的天才如莫札特或達文西，就像是家長教師聯誼會主席對比美國總統。

剪接完成之後，我並不喜歡《曼哈頓》。我向聯美公司提議，如果他們把它報廢不發行的話，我可以免費幫他們再拍一部片。他們揮手叫我滾開，當我是個討厭鬼。後來它叫好又叫座，我當然感到很困惑。理所當然，在眾多讚美的聲音之中，難免有一些強烈的反對意見。任何作品得到這麼高的讚譽都很難達到它的期望值，對我而言，《曼哈頓》還差得很遠。但大多數人並不這麼覺得，它繼續在世界各地得到許多獎，而且到目前為止還在各處上演。有人說這是奧斯卡在報復我，因為《安妮霍爾》得獎時我表現得興趣缺缺；我並不是一個陰謀論的偏執狂，也不認為影藝學院的投票人員不喜歡這部片是甘冒什麼大不韙。但是我知道影藝學院對我有點不爽，當《安妮霍爾》得獎之後，我不讓聯美公司在報上刊登廣告大肆宣傳。就如我說的，我不喜歡整個頒獎馬戲團，刊登大幅廣告來宣布得獎讓我感到尷尬。我也沒被提名為最佳導演，有人說這是奧斯卡在報復我。我不喜歡影藝學院對我的投票人員不喜歡這部片。你

難道不認為兩個禮拜後影藝學院打電話來讓人生氣？他們說，「為什麼你們不在乎你們的廣告中說你們的電影得了四項奧斯卡金像獎？」我無所謂在乎或不在乎，我告訴聯美公司，如果這對影藝學院這麼重要，你們就把它放進去吧。我沒有意思要做任何聲明，但是卻被視為如此。我從來不曾加入影藝學院，雖然他們不斷強迫我加入，沒有其他理由，單純是因為我不是一個熱中社團活動的人。

我唯一註冊參加過的團體是在我十歲的時候加入童子軍，而且我很討厭它。我連最基本的偵察技巧，如讀指南針，我都沒學會，一直到今天，為了要找到真正的北方，我都得先從面向著札巴食品超市（Zabar's）開始。

緊接著《曼哈頓》之後我拍了《星塵往事》，這部電影我覺得有一點被誤解。因為身為遭受批評的作者，我覺得被誤解了。我不是喜歡抱怨的人，不過我認為人們的批評失焦了。我的意圖是希望進入一個男人的心靈深處，他看起來擁有一切，財富、聲名、美好的生活，但是他卻深陷焦慮沮喪的痛苦中，財富與聲名對他似乎毫無意義。因為電影的風格，加上是男主角的主觀敘事，人們誤以為那就是我，就像馬龍·白蘭度也曾經這麼抱怨，他有一次在電視訪問中說，「人們把我和電影中的角色搞混了。」他們以為主角不是我虛構的人物，而且他們以為我瞧不起喜劇，對自己的成就不知感恩，鄙視我的粉絲，天知道還有些什麼。這些都不是事實。我很謙卑，覺得粉絲對我很好，也非常享受喜劇。有時人們會對我說，我這麼成功，我怎麼可以讓我的主角發牢騷。沒錯，我覺得我非常幸運，電影中的人物也很幸運，我是第一個說出自己所得的幸運與成功遠超過自己應得的人，但是我是為那些沒有這麼幸運的人抱怨，甚至是那些一路辛苦爬到頂峰，卻發現儘管他們擁有一切的聲名與財富，榮耀之路卻將他們帶領到——天曉得，到哪裡了。在《星塵往事》的開場，垃

坋場是贏家和輸家的共同歸宿。

我也是在描寫大眾與他們的英雄或名人之間的愛恨情仇，這一刻他們準備把你槍殺。在電影上片數個月之後，一個狂熱的粉絲射殺了約翰·藍儂（John Lennon），我覺得我對事情的診斷很正確。沒關係！我可以一整年喋喋不休地談論我的意圖以及我覺得觀眾應該從電影中得到什麼。然而，事實上是，他們帶著別的東西並不滿意。有些支持者的來信讓我覺得準備要鼓舞一封短箋給我，我不認識她，但很尊敬她；諾曼·梅勒也曾寫信給我，我對他認識不深，但非常尊敬他，這部片一直是我所拍的電影中梅勒最喜歡的一部。多數人看完電影之後舌學舌電影中的大眾告訴我，他們比較喜歡我早期的喜劇作品。然而你不能害怕實驗，否則你無法成為一個藝術家，我也不想一直安全地停留在我熟悉與擅長的範圍。作為一個電影創作者，我希望不斷嘗試和成長，嘗試和深化，嘗試文藝片但是不放棄喜劇片，但是絕不嘗試作為一個討好觀眾的人。我有自己對於偉大電影的幻想，而且我下定決心，只拍自己當下感興趣的構想；除了把片子拍好之外，其他一切都不管。

現在，準備要離題一下，暫時腦筋急轉彎；我講這些你會想說——天啊！他是嗑了什麼藥嗎？

沒有，附帶一提，我在演藝人員當中算是幕後生活最沉悶的一位，不喝酒、不抽菸，對於任何改變心智的經驗都沒有興趣。我總是很小心翼翼地不去影響我的感知能力，因此我連太陽眼鏡都不戴。一直到今天，我不曾吸過一口大麻。連傑克·班尼到了七十幾歲都告訴我，他想嘗試一下，他真的試了，而且覺得很享受。但是我完全沒有好奇心，也不想和他一起嘗試。這是另外一件和我被號

稱的智商有關的事情：我完全缺乏好奇心。我對於去泰姬瑪哈陵、萬里長城、大峽谷興趣缺缺。我也不想去參觀金字塔，或是到紫禁城閒逛。我更是絕對不要去搭那種到外太空去的首航火箭，從遙遠的地方瞥見地球，並且體驗無重力狀態。事實是，我痛恨無重力狀態，我是地心引力的鐵粉，希望它永遠不要消失。我甚至對曼哈頓街道地底下為什麼冒出白煙都不感到好奇。

儘管如此，在某個莫名其妙的瘋狂時刻，就在自己極速竄升至名不符實的高度的過程中，我決定稍作停頓，並成為一名偉大的廚師。在那以前，我的烹飪技術和任何可以使用開罐器的公民不相上下。我對於鮪魚三明治堪稱能手，可以很沉著地處理水煮蛋，而且我的冰開水也讓藍帶畢業生羨慕不已。作為一個單身漢，當珍・杜瑪尼安或其他類似的夥伴不便一起到伊蓮餐廳吃飯的時候，我最常做的事情就是去買中國菜外帶回家狼吞虎嚥，一邊緊緊盯著電視螢幕。我想說的是有一天我決定要學做菜。但是我不是只想學會給罐裝熟豬肉加熱或做出很棒的速食飯，我的詩人柯律治式（Samuel Taylor Coleridge）的幻想是，我要成為一個真正偉大的廚師，我要學習烹飪大師的私房料理，品嘗長刺歌雀和孔雀舌，即使是在著名老饕主播瓦特・克隆凱（Walter Cronkite）之前班門弄斧，也可以臉不紅氣不喘。

而且還會有額外的獎賞。很顯然地，若能擁有法國名廚埃斯科菲耶（Georges Auguste Escoffier）或英國名廚戈登・藍姆西（Gordon Ramsay）的才華，一個單身男人的把妹之路會更加順暢無阻。我邀請一位金髮、性感的企業執行長過來吃飯，她對我的機智，以及對我模仿葛飾北齋畫作《巨浪》，非常酷炫的新寵帕多髮型感到著迷，願意過來禮貌性地忍受一下一個孤獨無能的單身漢所煮出來的豬油拌稀飯，或者是解凍的鳥眼牌什錦雜碎，或者是專門給古拉格群島的囚犯吃的稀疏雜菜

湯。她會建議由她來接手，然後向我展現一個行家如何在頃刻之間打造出一場盛宴。但是等等，這是什麼？我向她獻上什麼寶？聖雅克扇貝，也許搭配一瓶夏布利白葡萄酒或蘇維翁紅葡萄酒。或者可能是卡芒貝爾白黴乳酪搭配波爾多紅酒。或者是一道法式燉小牛肉，甜點則是法式櫻桃布丁蛋糕克拉芙緹。或者，她比較喜歡法式塔丁蘋果塔。這樣夠她驚艷了吧？我想差不多了。接下來就是直達快車直通閨房，在床上消耗一些剛剛吃進去的卡路里。

我有信心再也不用強迫自己吃肉丸義大利麵了，這一道菜的持久耐用可以媲美圖書館牌漿糊。

我的第一步是要助理打電話給茱莉雅‧柴爾德（Julia Child），說伍迪‧艾倫先生希望她推薦一位出色的烹飪老師，當然是私人教學。我從未見過柴爾德夫人，她很仁慈地沒有那通電話轉給聯邦調查局，而且我非常感謝她幫我推薦了一位很棒的女士，名字叫做萊娣‧馬歇爾（Lydie Marshall），我們約了一個時間，馬歇爾小姐來到我的公寓。她檢視我的鍋碗瓢盆，我的火爐，白色長圍裙，以及我禮貌脫下的白色廚師帽；她以為遇到凱子了，於是打電話給她的會計師告訴他，沒問題可以幫她一直想買的貂皮大衣支付頭期款了。

每一堂課三小時，她會帶來各式各樣配料。在第一堂課開始前，我還沒有足夠時間可以長出稀薄的高盧鬍鬚。我會做手工義大利麵，法式伯那西醬汁牛肉，蘆筍，洋蔥炒馬鈴薯，泡芙、咖啡以及瑪德琳蛋糕。還有其他許多我記不得了，只記得這些東西我不是在路特西法式餐館或格雷努耶餐廳（La Grenouille）的菜單上看過，就是在普魯斯特（Marcel Proust）的小說讀過。我對她咧嘴一笑，以不正確的法文發音說，「請享用！」然後埋頭苦幹。好吧，我要切到希臘神話中的悲傷女神赫庫芭（Hecuba），我上了三堂課，每一堂課結束時我都精疲力竭到無法站立，虛弱到食不下嚥，

我氣喘吁吁、聲音沙啞，她兩度問我是不是該叫救護車？是否還有其他親屬？

我一直是一個運動型的傢伙，那時候我還常打網球，可以輕易地一個人打上三、四小時毫不疲倦。但是烹調的歇斯底里和緊張兮兮讓我無法招架，我在廚房滿場飛，麵團掛在椅背上像太妃糖一樣垂下來，鴨子是真的著火了，我因為火爐的溫度汗流浹背，我的手因為攪拌而發麻。我不能再攪拌了。我的手腕因為攪拌而受傷了，那將毀掉我的工作，但是為什麼我要一直攪拌呢？我痛恨鮮奶油，可是，如果我停止攪拌伯那西醬汁，它就無法成為醬汁了。不知怎麼回事，焦糖奶油變得和曲棍球無啥差別。而且我根本沒有使用過滅火器，可是我的檸檬鱸魚上卻出現一層厚厚的白色泡沫。

就在那時候，在某個地方，法國名廚喬爾・侯布雄（Joël Robuchon）和美國名廚丹尼爾・布魯（Daniel Boulud）終於鬆了一口氣，因為他們意識到他們的聲譽將不會被一個亂入的四眼田雞給毀了，那人的水煮鮭魚已經報銷了。很悲傷地，我必須繼續吃硬紙盒裝的蘑菇雞飯，加熱外送的披薩。那些我邀請過來吃飯的小姐，會被建議順便趕到大力水手炸雞店外帶她們的營養品。這樣要轉進床上恐怕沒那麼優雅了，夢中我依然努力要贏得米其林第一顆星。

10

當我逐漸恢復理智之後，我拍了《變色龍》；從《傻瓜入獄記》以後，我就一直對紀錄片風格的喜劇很感興趣，有一位像戈登・威利斯這樣的電影攝影師，加上我很樂於拍黑白片，如此一來就限制了電影票房（有些國家根本不放黑白片，即使是現在要賣黑白片給電視台也比較難）。《變色龍》是在談我們都希望被接納、融入、不冒犯他人，以至於我們常常見人說人話，見鬼說鬼話，知道哪個人可能最容易被取悅。舉例來說，若和喜歡《白鯨記》（Moby Dick）的人在一起，主角就會找些理由來讚美它，若是和不喜歡這本書的人在一起，「變色龍」人格者就會見風轉舵地說不喜歡那本書。到頭來，這種走火入魔地追求一致，便導向了法西斯主義。

我完成劇本之後，等待開始前置作業之前，我又寫了《仲夏夜性喜劇》（A Midsummer Night's Sex Comedy）。後者單純是為了頌揚鄉村，頌揚森林及其所謂的魔法，並在一些有趣的人的愛情和婚姻問題中獲得樂趣。

我告訴聯美公司，我想要兩部一起拍，他們向來就是貪食無厭，所以很喜歡這個想法，而我則認為很簡單。尤其是當你是一個喜劇天才——結果證明我不是，而且一點也不簡單。只不過問題不在於物質條件，拍攝幾個《仲夏夜性喜劇》的場景之後換裝，在同樣場景或附近場地拍攝《變色龍》一點都不困難，問題在於精神狀態。將一個人的情緒從一個世界轉化進入另外一個世界是非常

困難的。在處理精神能量的轉換上，從原本全神貫注於一個故事，突然間必須重新調整進入其他的人物與劇情，我遇到很大的麻煩。我發誓絕對不再蹈覆轍。

《仲夏夜性喜劇》的結果非常美麗魔幻，但是沒人喜歡它，票房也很慘。《變色龍》的命運好很多，「變色龍」這個字從此成為日常語彙，不過總是用來指涉人物的次要特性，經常被用來表示某人總是到處出現，在熱門活動中，在有錢人、名人的身旁，無所不在的無足輕重的人。不過《變色龍》的主要意思應該是形容一個人不斷放棄自己原來的立場，改變成比較媚俗的立場。

兩部片我都用同一個新的女主角米亞・法羅，怎麼會這樣？關於這點我得回去適度地做一些有趣的說明。

稍早幾年，我收到一封粉絲米亞本人的來信，我沒見過她，但是讀過她的相關報導。我覺得她非常、非常美麗。她讓我想起露易絲，一個好的開始。她的來信大致是讚美我的最新電影或總體創作，我忘了是何者，但是結尾寫了一行字，我記得很清楚：「總而言之，我愛你！」能夠從一位大名鼎鼎的美女收到這樣一封信，真的是很棒。我寫了一封謝函，就這樣結束了。過了好幾年，我終於遇到了她，有一次我被淑・門格斯（Sue Mengers）拖去參加一個好萊塢的小型派對，淑和我是好友，打從她住在紐約時我就認識她，後來她搬到洛杉磯，每次我過去那裡，她和她的老公尚－克勞德（Jean-Claude Tramont）都很親切地招待我。我們一起在巴黎的時候，她帶我第一次到馬克辛餐廳（Maxim's），還有在聖誕夜時到銀塔餐廳（Tour d'Argent），多年以來我把這當作與朋友共度的一個小小的節日儀式。作為她的比佛利山別墅的晚宴常客，她常常要幫我和這位或那位可愛的女性電影明星配對，但似乎都不太成功。她真的非常有趣，關於她的故事都非常傳奇，其中最經典的莫過

於她曾經評估一場好萊塢的派對規模，並將他們稱為辛德勒的B名單。

那晚在一個派對中，剛好米亞也出席了。我們被互相介紹，彼此禮貌寒暄，沒有發生地震，我們旋即各奔前程。幾年之後，我在伊蓮餐廳再次遇見她的時候，她和米高·肯恩一起進來，經過我們的桌子，我們打了招呼，她在別的地方入座，我繼續猛啃我的義大利餃子，這是那裡唯一可吃的東西，如果一個人對味道的要求保持在最低限度的話，那味道是還可以。我經常告訴伊蓮，連在唐納山口迷路的人都不想吃。

這是我和米亞的少數幾次邂逅。現在正值新年派對季。我從來不是熱中派對的人，主要原因是我的「進門恐慌症」，一旦進去，我就好多了，不是非常好，但是好一些。我需要有人陪我，把我拖進去，對於成熟的成年人來說這是一件令人厭煩的事情，我已經嘗試過多次，就是有進門障礙。

所以在感恩節的時候，我的朋友珍·杜瑪尼安和喬爾·舒馬克（Joel Schumacher）就建議我辦一個跨年夜派對，因為是我主辦，我就不用進門了。經過反反覆覆支吾其詞之後，我同意了，尤其是喬爾說他願意幫忙。他真的幫了忙，他知道誰最擅長處理花卉、音樂、燈光，所有成功派對的要素。

為了這個成功的派對，我租了哈克尼斯大樓，這棟大廈原屬蕾貝卡·哈克尼斯（Rebecca Harkness）所有，她過世之後成為一所芭蕾舞學校。裡面空間很大、氣派宏偉，有一間大廳，規模就像是「羅賓漢」電影中國王吃下一整隻烤野豬的地方，廳內有個吸睛的美物，提醒我們已故前主人正在一樓歡迎我們。也就是說，那裡有一個由薩爾瓦多·達利所設計，裝飾著機械蝴蝶翅膀的罈子，蕾貝卡的骨灰就裝在裡面。

我們把一層樓作為迪斯可舞廳，另一層樓作為社交空間；那裡有魚子醬，生蠔百匯，為此我得

去找十幾個擅長挖生蠔的人來服務。那裡有葡萄酒、香檳、烈酒、開胃前菜和各種極盡奢華的甜食；那裡有無數噸的鮮花，男士都風度翩翩，女士都盛裝打扮，舉杯盡歡，只差門外沒有待命押解囚犯前往刑場的囚車。所有人都被邀請，所有在演藝界、藝術界、政治界、體育界、新聞界以及社會各界人士；在某一群組，你會看到市長在和華特・弗雷澤（Walt Frazier）、S・J・佩雷爾曼、鮑伯和雷（Bob and Ray），以及湯姆・威克（Tom Wicker）等聊天，距離這個群組幾呎外就是亞瑟・克林姆、泰德・索倫森（Ted Sorenson）、比爾・布拉德利（Bill Bradley）、麗莎・明妮莉（Liza Minnelli）、里奧・卡斯特里（Leo Castelli）、鮑伯・佛西、諾曼・梅勒。派對通宵達旦，大約凌晨三點，在巨大的地下室安排好早餐，許多賓客都下樓吃火腿、雞蛋、喝咖啡，並喝更多的葡萄酒。一場蓋茨比式的晚宴讓我備受讚譽，但是所有的讚譽都應該歸於喬爾・舒馬克和我的助理們，他們負擔了沉重的工作。

我發誓絕對不再幹這種事了，但是多年後卻又被說服再辦了一次，也做得相當漂亮，也許沒有第一次這麼渾然天成，但是也相差不遠。同樣地，差不多全紐約都來了，在令人頭暈目眩的賓客中，米亞和她的朋友也身列其中，我相信有史蒂芬・桑坦和米亞的漂亮妹妹史蒂芬妮。再一次，米亞和我互打招呼，然後消失於群眾之中。那時候我正和潔西卡・哈潑（Jessica Harper）約會，她是《星塵往事》中那位性感、亮麗，而且才華洋溢的女孩。派對過後幾天，我收到來自米亞的禮物，一本書和一張便條。她感謝我所安排的美好時光，並送我一本書《美杜莎與蝸牛》（*The Medusa and the Snail*），我回覆她一張便條感謝她的贈書，並隨興做了一個建議，這個建議最終會改變許多人的生命：；我說，你若有空的話，我們找一天一起吃午飯。

如同我說的，我單身，正在與我的電影中的女主角約會，她非常傑出，我很喜歡她，但是這很稀鬆平常，我們並不是相愛或互有承諾。潔西卡很可愛，但是她很愛浮潛，想到有朝一日我得和刺魟大眼瞪小眼我就輾轉難眠。我並沒有特別設計要勾引米亞，我不認識她，萬一她是那種熱中於養生或占星術的女演員？萬一她的宗教信仰包括要玩蛇又或者她不喜歡《單車失竊記》（The Bicycle Thief）那可怎麼辦？我所知道的就是她是一個令人愉悅的美女，過去幾年在人生的道路上我們偶然相遇過了幾次。我們約好下個星期在路特西餐廳見面。因為我不久之後就要前往巴黎。所以我坐在那裡等她，她遲到了，看起來氣色美極了，吃過午餐喝了酒之後，我們約定在我從巴黎回來那晚一起吃晚餐。我付了帳，幫她叫了計程車，然後回家。兩天之後我和珍・杜瑪尼安在光之城巴黎的馬克辛餐廳用餐，一個星期之後我得回來重拍《星塵往事》。

過了愉快的一週，我回來帶著米亞去晚餐，助理幫我安排的約會。「伍迪九號回來，他可以八點過去接妳嗎？」我和她這樣約會了好幾個月，我從未打過電話。我的秘書總是打電話說，「伍迪正在拍片，但是週四晚上八點半可以嗎？」她說可以，我們就走了。原來她既聰明又漂亮，她會演戲，能畫畫，懂音樂而且她有七個小孩。天啊！我覺得以一種類似情境喜劇的方式與一個有七個小孩的女人發生關係非常有趣。不過在那時刻，這只不過是另外一件與她有關的事實而已。我是否應對她自己生了三個小孩之後又領養了四個小孩這樣的想法有所了解？不全然，這件事情不尋常，但也並非不祥之兆，也許對一個較具洞察力的人來說，這會是一個比不尋常更多一點的紅旗警訊，但是當那張臉在燭光下看著我，我傾向於不要在雞蛋裡挑骨頭。此外，我非常喜歡小孩，也向來和他們處得很好，我從沒有特別想要自己的小孩，當我和賀琳或露易絲結婚的時候，如果她們其中任何

一個說永遠不想要有小孩，我可以接受；如果她們其中任何一個說，我要五個孩子，我也可以接受。

作為一個作家或導演，小孩從來不在我的腦海中，也不在我的規劃中，但是若我的太太很想要孩子，我會很高興當一個爸爸。我偏愛女兒，但是很享受和兒子相處，我的兒子摩西（Moses）就可以證明。我教他打棒球、籃球，帶他去釣魚。在我兩位目前正在上大學的女兒的眼裡，我想我是一個很老套的父親，但是很愛她們，並且非常努力在寵壞她們。所以米亞有七個小孩並沒有讓我感到焦慮，我們才剛相遇，她的人生目標與我並不相同，她很睿智而且很有說服力地闡釋了它們。我和《星塵往事》女主角的戀情很優雅地淡化，開始和一位迷人的電影明星展開交往，她無限溫柔、甜蜜，對我關懷備至，不會咄咄逼人，比我見多識廣，性感得恰到好處，對我的朋友很有吸引力，最棒的是，她就住在中央公園那頭，可以節省很多車資。

回顧往事，我應該更早看到紅旗警訊嗎？我猜是。但是當你和這麼一個夢幻女神約會，即使有看到警訊，你也會別過頭去視而不見。而且你記得，我並不是特別對障礙能夠洞察機先的人，尤其是當事情涉及愛神邱比特。如今回想起來，真的是每隔幾呎就存在一個紅旗警訊，但是大自然賦予我們逃避現實的防衛機制，否則我們無法活到今天，如同佛洛伊德教給我們的，尼采教給我們的，歐尼爾教給我們的，T·S·艾略特教給我們的。不幸的是，我從來都不是一個好學生。

例如，我們開始約會沒多久，米亞宣布她在康乃狄克州買下一棟鄉間別墅。她說暑假的時候她需要一個地方可以給孩子打發時光，這點我覺得完全可以理解。她說她知道我是都市小孩，如果我覺得不適應，她可以把它賣掉。我知道她熱愛鄉村，然而總是與大自然扞格不入的我卻痛恨鄉村。

白天的時候還好，雖然我對鞋上的露珠也不會太興奮，然而到了夜晚，當一切變得黑暗寂靜的時候，我總是覺得湖面上會伸出一隻剁了皮的手，窗外會出現兩隻滿布血絲的眼睛。總之我了解到我們對於居住何處、如何生活，以及如何打發時間的品味完全分歧，可能終究會出問題，但是我卻選擇迴避它。

第二個紅旗警訊很訝異地出現在我們開始約會後不久，更精確地說可能是幾個禮拜，當時我們正在看電影《我的璀璨生涯》（My Brilliant Career），米亞突然轉頭對我說，「我想要和你生小孩。」不習慣聽到比「你要不要把最後一塊鯡魚吃掉？」更具挑釁的請求，我嚇了一跳，但是就像一個優雅的游擊手把危機化解掉了。我記得將話題轉到割草機並將一切歸於過度戲劇化。畢竟她是一個演員，經常在演戲。

那次過後沒多久，再一次，我說的是幾個禮拜之後，在一家中餐館，她突然提議我們結婚，那時我正好春捲吃到一半，我想她是不是忘了戴隱形眼鏡，把我誤認為別人了。後來我知道她是認真的，我告訴她我們才認識幾個禮拜，此外，我認為婚姻是不必要的儀式。我已結過兩次婚，她也是。過去幾年我學到，如果一段關係行得通，就行得通，一張結婚證書對愛情的加強不會有什麼幫助，也無法改善一段已經爛掉的關係。我很高興和她建立關係，不是針對個人，我只是對於特別去紀念它的想法不特別感到興奮。接著我就轉移話題到尼克森的跳棋演說（Checkers Speech），並唱起音樂劇《畫舫璇宮》（Showboat）中的〈老人河〉（Old Man River）這首歌。很顯然她對我的迴避感到生氣。她很粗暴地撤回她的提議，並抨擊我把事情搞砸了，這一點我推測她的意思是我們相遇，交往，互相喜歡，可是突然間我卻不願意繼續進展。她對進展的想法是跑去結婚。但是像這樣

的迅速求婚，以及在我沒有立即接受時她的暴躁反應，在在提醒我，與我打交道的人不僅僅是一位脆弱、美麗的超人媽媽，而是一個更複雜的人。

事實是當時它確實讓我感到震驚，但並沒有痛苦到讓我覺得應該迅速打包並尋求「證人保護計畫」的協助。我應該感到受寵若驚嗎？我沒有，我們從來沒有結婚，我們甚至不曾同居，在我們交往的十三年中我從來不曾在她的紐約寓所睡覺，除了第一年或第二年的少數幾次她曾在我的地方過夜之外，我們都分開居住。學校一結束，她帶著她那窩孩子們一起去康乃狄克州，除了七月四日的週末或勞動節的週末外，我都一個人在曼哈頓度過夏天。我們兩個人之所以在一起，是一種非常方便且令人愉悅的安排，我會很快回來詳細敘述，不過現在我要列舉從一開始就被我忽略，或選擇忽略的危險訊號。

這是另外一點，我們的背景完全不同。我成長於一個中低階級的猶太家庭，我的父母、表親、嬸嬸和叔叔都各有他們的怪癖和矛盾，但是都在合理的參數範圍，沒有暴力、離婚、自殺，也沒有嗑藥或酗酒。唯有的抱怨牢騷就是錢，不然就是幫露西做鼻子手術的醫生做得不好，還不如給在「盧斯與女兒」（Russ and Daughters）店裡切鱘魚的傢伙來做。米亞她家卻充斥著不祥的行為，在一位哥哥後來因為猥褻兒童被判刑入獄。每一位法羅家人幾乎都被缺陷所詛咒，範圍從古希臘悲劇到電影《失去的週末》（The Lost Weekend）──似乎只有米亞得到倖免。我很訝異她是如何踮起腳尖穿過瘋狂的地雷區成長得如此迷人，生產力充沛，討人喜歡，而且毫髮無傷。然而，她並不是毫髮無傷，我應該更加警覺。

我認識她的那些年相當誇張。她的手足酗酒嗑藥的問題非常嚴重，犯罪紀錄、自殺、住精神病院，

我必須為自己辯護，由於我們沒有住在一起，我對她家中所發生的事情所知不多。我不知道她如何對待小孩，領養的小孩與親生孩子之間的對比。如同摩西與宋宜所形容，她小心翼翼地對我掩藏，就像她對全世界掩藏一樣。以後，我會再詳述一些細節，你會非常震驚。另外一個紅旗警訊：她與兒子弗萊契之間的親密很不正常，太親密了。連我都看得出來，覺得很古怪也有點令人毛骨悚然，然而她的家庭關係並不干我的事。我並沒有計畫要和她結婚，或者共同生活，所以我把這種母子連結視為她自己的事。但這事顯然很詭異。我有時會開車去接她出來約會，她漫步走出她的公寓，鑽入林肯轎車，立刻抓起車上電話打給弗萊契，她才剛離開他一會兒。好吧！這個小孩捨不得母親離開，沒有人對於分離的焦慮比我更有同理心。但是幾週之後，她開始三不五時帶著他一起來約會。在伊蓮餐廳，當所有大人都在吃飯、喝酒、聊天直到深夜的時候，這個孩子會躺在桌子底下睡覺。我說這樣他難道不會太累嗎，如果他第二天還要上學的話？或者，基於某些理由他也許不想去上學，所以她沒送他去。他是恃寵而驕的孩子，一切由他決定。

當我建議我們一起到巴黎度假一個禮拜時我們發生了衝突。她的回答是，除非我們能帶弗萊契一起去，否則，我寧可不去。當然，她說的比我剛剛寫得要更甜蜜一些。但是難道其他小孩對這樣明顯的偏心不會怨恨嗎？單獨帶他一人去巴黎？不用擔心，我們可以帶他去嗎？不行！我說，意思是，我們兩人要去一週或幾天，一個只有大人的假期。她不願對不帶孩子做出讓步。附記：我們沒有去。我和珍‧杜瑪尼安一起去巴黎。我們住在麗池大酒店（Ritz Paris），在香榭麗舍大道漫步，一對遊蕩者，到羅曼尼康堤酒莊（Romanée-Conti）狂飲。我剛才學會喝葡萄酒，我記得有一點醉了，看到夜晚的協和廣場亮起來真的好美，我像巴爾札克書中人物一樣在巴黎揮舞拳頭，若有所失

地說，「妳這個老婊子。」很不幸地，我那時面對的女士是一位底特律來的遊客，她並不欣賞這個說法。

有一些關於米亞的謠言，我不屑一顧，因為那些是謠言。其中之一是，她對朵莉‧普列文（Dory Previn）非常惡劣，朵莉與安德烈‧普列文（André Previn）結婚之後，她介入了他們的家，並且懷了安德烈的孩子，將安德烈從朵莉偷走，造成朵莉巨大的精神創傷，朵莉寫了一首很有名的歌，描述米亞如何背叛她，叫做〈小心年輕女孩〉（Beware of Young Girls），我並不知道這首歌。事實上是我完全不認識朵莉或安德烈，也不想要因為某些謠言就放棄一段新的關係。幾年之後，我與米亞為了監護權的事情對簿公堂時，先前完全不認識也不曾講過一句話的朵莉和我聯絡，她說這樁謠言是事實，並且告訴我米亞是一個多麼狡詐的人，要我小心她。她也提醒我另外一首她所寫的歌，描述一個小女孩與父親在閣樓中發生的性行為。歌名是〈閣樓中的爸爸〉（Daddy in the Attic），歌詞如下…

爸爸在閣樓上
和我的
當我絕望的時候
他的黑管
他會演奏

她告訴我米亞會唱這首歌，而且她確信，這首歌給了米亞靈感，讓她編造出在閣樓上性猥褻的假控訴。不過這點我還不敢確定。

我早先聽過的另外一則傳言是，米亞的哥哥曾經在成長過程中性侵過法羅家的美麗姊妹。她的哥哥因為猥褻兒童已經坐牢數年，他說他的父親曾經猥褻他，也很可能猥褻了其他手足。摩西說，米亞曾經告訴他，她是自己家庭中遭到意圖猥褻的受害者。米亞的父親是一個惡名昭彰的出軌丈夫。米亞本人告訴我，她曾經逮到他與一位著名女星正在做那檔事。米亞有三個美麗的姊妹和三個兄弟。其中一個哥哥死於飛機失事，另外一個哥哥舉槍自盡，第三名兄弟因為猥褻兒童被判入獄。

我知道你現在在想什麼，我是怎樣的一個大蠢蛋？鑒於我剛剛喋喋不休的這些概況，我為什麼不趕緊擺脫，假裝自己死掉了，然後在一種較少情緒紛擾的狀況下再重新開始？我沒有答案，我只知道魅力十足的個性和藍色大眼睛常常會導致傾國傾城。而我就是這樣，被一個有著迷死人的臉龐的聰明女星搞瞎了眼，將我有四個心室的小器官放在她的手中，然後告訴自己，米亞能夠逃出家族瘋人院真是很神奇。無論她付出多大努力來控制自己隱瞞事實、發揮作用、施展魅力，她都演得出神入化。

她的小孩都舉止得體，彬彬有禮，我從不偷窺他們，和他們都相處得很好，儘管我發現宋宜有點悶悶不樂。我特別喜歡摩西，瘦瘦小小，有一部分韓國血統，戴著黑框眼鏡。我是後來經由閱讀摩西陳述他如何在那個家庭長大，以及宋宜的悲傷故事，我才知道比較多。米亞從心理上和身體上對他們施以嚴格規訓，讓他們都變得非常順從。

例如，摩西寫道，「我親眼看到我的弟弟們，有的眼盲，有的肢體殘障，被拖下樓梯丟進房間

或衣櫥，然後從外面反鎖。她甚至只為了一點輕微的小過錯，就懲罰我的小兒麻痺的弟弟撒迪厄斯（Thaddeus），把他關在門外的棚子裡。」米亞當然否認，但是那時候在她家工作的兩位女士，茱蒂・荷莉斯特（Judy Hollister）和珊蒂・布盧奇（Sandy Boluch），都證實那段故事是真的。（摩西的文章非常令人難過震驚，我建議你們自己讀他的部落格。）

摩西那時候叫做米夏（Mischa），不過有一天在一場籃球賽中看到偉大的摩西・馬龍（Moses Malone）打球，米亞就愛上了摩西這個名字，於是把她的兒子改名。

我支持改名，因為我喜歡摩西這個名字，不喜歡米夏。米亞很喜歡把名字改來改去，她把狄倫（Dylan）改成伊麗莎（Eliza），然後又改成瑪瓏（Malone），她本來也想把宋宜改名成琪琪（Gigi），但是宋宜沒有興趣。羅南（Ronan）原本叫做薩奇（Satchel），改成哈蒙（Harmon），又改成西穆斯（Seamus），再改成羅南。相反地，我總是傾向於以我的非裔美國英雄的名字為我的孩子命名。當羅南出世的時候，我將他取名為薩奇，來自非裔棒球明星薩奇・佩吉。我幫我和宋宜一起領養的兩個女兒取名貝契，紀念偉大的爵士藝術大師西德尼・貝契，以及曼吉，源自他的鼓手曼吉・強生（Manzie Johnson）。過去幾年我受到一些批評，說我的電影中從來沒有用非裔美國人演員，雖然平權運動在許多狀況下是很好的解決方式，但是在選角方面卻無法成立。選角時，我總是用我的心靈之眼來判斷哪個人來演哪個角色是最具說服力的。有關種族的政治問題，我向來是典型的自由派，甚至有些時候是激進派。我和馬丁・路德・金恩（Martin Luther King）在華盛頓一起遊行；經常在美國公民自由聯盟（ACLU）需要額外經費來推動選舉法案的時候，慷慨捐款給他們；以非裔美國人英雄幫我的孩子命名，而且在一九六〇年代公開表示我支持非裔美國人以任何手段去

爭取他們的目標。然而碰到選角的時候，我沒有考慮政治正確的問題，只依照我所感覺的戲劇正確來選擇。

回到我的個人生活。有一段時間，米亞和我之間的安排對我們兩個人而言似乎非常方便。我們並不相愛，但是我們彼此提供合理的陪伴。冬天的時候，我們經常外出吃飯，看電影，一起拍片；夏天的時候，她帶小孩到鄉間別墅，我則留在曼哈頓過夏日單身漢的生活。七月四日我會過去看他們，在蚊子和濕氣和蜜蜂和螞蟻的世界中咬緊牙關撐過一個週末。孩子們都穿著游泳衣，他們去游泳，在草地上翻滾，踩踏過茂密的樹葉。我總是穿著長褲和長袖襯衫，帽子永遠戴在頭上，但是他們沒有一個人被臭蟲咬，我卻得了萊姆病。

除了七月四日之外，還有另外一天，勞動節，我也會去看他們。所以有好幾年，每年夏天我會和米亞以及法羅的族親見面三到四天。當他們回到紐約，我們會再一起出去，不過她越來越少在我的公寓過夜，而我本來就不曾在她家過夜，我們之間的關係雖然並沒有因此惡化，卻是逐漸發展成為一種輕鬆的約會關係。我們偶而還是會有親密關係，但是越來越少，也沒有去什麼特別的地方。在接下來的幾年裡，我們拍了幾部電影。然後，在這期間，米亞解釋她希望有更多的小孩，我完全無法理解，她已經有太多小孩了，但是她以我一貫非常真誠，非常有智慧的方式解釋，她說我很享受拍電影，而她則很喜歡小孩。我表示我們似乎無法奉獻足夠時間來好好養育這麼多小孩，她說我錯了，而且對養育小孩完全無知。既然我只有看過我的母親和嬤嬤養育小孩，我雖然懷疑，卻不得不同意她一定懂得比我多。

有一次她和宋宜一起飛到德州去領養一個墨西哥裔嬰兒，但是幾天之後又從紐約寓所把他送

回，理由只有她一個人知道。我還記得她曾經領養一個神經管閉鎖不全的小孩，在她家住了幾個禮拜，但是後來她的兒子弗萊契覺得他很煩，所以就被送回去了。是否有其他小孩被領養之後又送回，我不清楚，如我所說，我住在公園的另外一邊。大約就在那個時候，她告訴我，她很想要再懷孕，我往肩膀後面看了一下，看看她是在和誰說話，但是她指的是我。我沒有想要親生小孩，不想在那樣的狀態下。除了摩西之外，我沒有花任何時間與她的其他小孩相處，倒不是我不喜歡他們，很諷刺的是宋宜覺得我難以忍受。米亞向我保證，我可以在自己能夠接受的程度之內參與扶養小孩，如果我想要親手哺育，很好，如果不想，就由她負責，我可以維持一貫的自由自在。我差不多也太老了，她很悲傷地說，你知道我對當母親的感覺，你完全沒有任何義務。畢竟，當你過來我的公寓時，只不過多了一張臉是吧？她說的沒錯——但是她錯了。

接下來是好幾個月的努力要嘗試讓她受孕，但是我們試盡各種方法卻都徒勞無功，我只差沒有換上羽毛裝跳起祈子舞。隨著時間過去，我們繼續一起工作，拍了半打的電影，關於這點我以後再扼要說明。最後她豎起白旗放棄了，然後領養了一個小女嬰，她將她取名狄倫。

我專注於拍電影，對整個事件完全無動於衷，但是我依然認為只要米亞覺得高興就好了。但是事情並未如此發展，我很快發現自己越來越喜歡這位可愛的小女嬰，發現自己越來越常抱著她，和她玩，完完全全地愛上她，非常高興當她的爸爸。大約一、兩年之後，看我這麼寵愛她，米亞對我說，「天啊！你已經準備好當爸爸了。」我仍然與摩西下棋，玩各式運動。他曾經要求我當他的爸爸，我認為他是個很棒的小孩，我也答應了。那時我並沒有正式合法領養他，但是就如他所說，從每個實質面向我都是他的父親。如今有一個新來的寶貝，我發現自己從堵塞在路上的計程車中跳出

來狂奔到米亞的家，以便在米亞把狄倫放上床睡覺之前趕到那裡。隨著她長大，我帶她去上幼幼班，並去接她回家，因為學校離我住的地方比米亞近。這是我生活中一個全新的愉快的面向，一個甜蜜的小孩，我可以抱她，可以和她說故事，以及或許徒勞無功地教她唱科爾‧波特的歌。我是一個沒有法律認定但是全心全意愛她的爸爸，但是我從來沒有想過需要一張法律文件，米亞對我的熱情似乎也覺得很好。當我終於正式領養狄倫時，米亞甚至寫下，對她而言我是一個多麼棒的爸爸，狄倫是多麼喜歡我。

然後有一天米亞宣布她懷孕了。我理所當然以為那是我的孩子，附子草終於生效了；雖然她說薩奇是法蘭克‧辛納屈（Frank Sinatra）的小孩，我認為他是我的，雖然我永遠不會真的知道。她可能還在和法蘭克上床，如她所暗示，也可能有過很多外遇，就我所知。就像我說的，我們分開住。我為這個消息並沒有讓我失望，因為我是如此喜歡狄倫，想到還有另外一個小孩真的很令人興奮。我為米亞寫了一個劇本，裡面有一個懷孕女人的角色，以便她在肚子開始顯露的時候可以演。我把它叫做《另一個女人》（Another Woman），與珍娜‧羅蘭絲（Gena Rowlands）合作得非常愉快，還有金‧哈克曼（Gene Hackman），可惜太短暫了。這是我的影片第一次使用英格瑪‧柏格曼的攝影師司文‧尼克維斯特（Sven Nykvist）。司文是一個很高大，討人喜歡的天才，他過去曾經與米亞有過一段情，我們全都一起工作，非常愉快。米亞的演出極為精采，然而她在我最少人看的電影《情懷九月天》（September）中的演出還要更好，連我最好的朋友喬爾‧舒馬克都說：「我看了電影之後一直在想，為什麼你要拍這部電影？」

好吧！是我想要拍。因為幾年前我在俄羅斯看了舞台劇《凡尼亞舅舅》（Uncle Vanya）所改編

221　第10章

成的電影，認為它是安德烈·康查洛斯基（Andrei Konchalovsky）的美麗傑作，我也想拍一部那樣的片子。問題在於一個人很難明白那個不可捉摸難以形容的謎因，儘管我做了契訶夫可能會做的所有事情，我卻遺漏了一個不可量化的基本要素——天才。契訶夫很自然地將他的天才注入於他的作品之中，這是我們無法學習與掌控的，所以即使像我這樣做了劇作家該做的每一件事，醬汁還是不夠濃稠，味道還是不對。不過，因為我的樂趣是在於拍電影本身，扮演俄國劇作家就是一件很有趣的事情。

米亞在兩部電影中都很精采，我總是覺得她的演技沒有得到應有的肯定。許多年前影評人寶琳·凱爾曾打電話給我說，你知道你該和誰合作嗎？米亞·法羅！那時我沒有適合米亞演出的角色，但是這似乎是一個合理的想法，而且最終它實現了，如同《詹姆士王聖經》的作者所說的那樣。

我和米亞的關係，如我所說，逐漸發展成為一種愉悅的關係，比較少熱情，但是偶而當日月地球形成一直線時我們依舊會肉慾上身。然後突然發生了一個不祥的轉折。

這是我的理論——請注意，這只是我對事情的看法。看看你覺得怎麼樣。稍早的時候，我曾描述，當我們去看電影時米亞突然轉頭對我說：「我想要生你的小孩。」

如今已經過了好幾年，她終於如願以償，真正地懷了你的孩子。從這顆生命巨球被擊中的那一刻起，她就把我拒之門外，就像黛安·基頓有一次在紐奧良拒絕了生蠔一樣。基頓本來非常喜歡生蠔，她和我一起站在生蠔百匯前面快樂地剝除我們所點的墨西哥灣生蠔的殼，突然間她了解到要放進嘴裡的東西是什麼，她把它們丟回碎冰堆上，此後她一輩子再也沒有碰過生蠔。米亞以完全一樣

的方式轉向我，對我說從今以後再也不會到我家睡覺了，我不應該太靠近那個即將誕生的嬰兒，因為她對我們關係能否繼續感到懷疑。她向我要回多年前給我的她家的鑰匙。儘管過去幾年來我已明白我們的關係比較屬於功能性而不是心神合一，這對我仍然是一個突如其來的打擊，尤其是自從狄倫出現之後，我更是常常使用那把鑰匙去米亞家看狄倫。

狄倫出生之後我甚至更常到鄉間別墅去拜訪她們。其實我寧可留在城市，因為田園生活對我的影響就像三氯甲烷，我從來無法適應飛蛾撲擊滅蟲器的聲音，就像是黑手黨被處死刑。事實上，我幾乎每個週末都開車到鄉間別墅去找狄倫和摩西玩，我對他們有很強烈的感情。我試圖重新點燃我童年時對釣竿和捲輪的熱愛，以幫助壓抑越來越深的倦怠感，但是我無能為力。我的確嘗試教導摩西如何垂釣和假餌釣，很高興我還沒有忘記如何把假餌拋到樹上的訣竅。水泥寶寶如我，在青蛙池把事情搞砸了，因為當初米亞買下這地方時，這個大池塘布滿了青蛙，青蛙會吃蚊子，所以這個地方沒有蚊子。我以為我在幫她忙，在池塘裡養了鱸魚，誰知道鱸魚會吃青蛙，導致沒有青蛙可以來吃蚊子？

但是這一切都是在米亞懷孕之前，現在她要把公寓的鑰匙收回去，而當我在週末拜訪時，她變得冷淡與漠不關心。我的理論，經過長時間歸納的理論，我已經完成我的任務讓她受孕，所以我也變得無關緊要了。我曾經寫過一篇短劇，劇中露易絲和我扮演蜘蛛，她是黑寡婦，我讓她受孕之後，她本能地把我殺死並吃掉。天啊！我這麼想，對應於米亞的行為，你不覺得嗎？──當我專程到康乃狄克州探望，過去米亞會歡迎我，現在則很少停下她正在從事的事務過來打一聲招呼。

我們相敬如賓的關係持續疏淡，距離越拉越遠，在城市中也是如此。日常生活演變成為：我早

上五點半起床，在六點半之前走過中央公園抵達她家，和狄倫與摩西一起吃早餐，然後回家，在途中將狄倫送到學校。我是狄倫的法定父親，如同布里爾利學校（The Brearley School）的老師在法庭的證詞。她鄭重表示，我是唯一曾經出席家長老師聯席會議的家長，因為米亞似乎沒有興趣出席。老師解釋，只有我會出席狄倫成績的相關討論以及她的表現的定期報告。我送狄倫去上學，陪她走路回家。我整天都看不到米亞，除非是在拍片的時候，一年裡面大概只有八個禮拜。

其餘的時間我會在我的頂樓公寓寫作，然後大約在六點的時候過去米亞的公寓，陪狄倫與摩西吃晚飯。他們吃飽後我會再停留一會兒，也許和摩西下棋，或者編一些故事逗狄倫開心。然後向米亞道晚安，她通常都很早就回自己的臥室。接下來我會和朋友見面，一起到伊蓮餐廳晚餐。每隔一段時間米亞和我一起外出晚餐，不過次數越來越少。薩奇出生後，事情更加急轉直下。米亞完全獨佔薩奇，她把他帶進臥室，她的床上，堅持要親自哺乳，她不斷告訴我，她想這麼做已經很久了，說人類學家對原始部落研究的結果很正面，他們餵哺母乳的時間較上西城長很多。幾年後，兩位在米亞家工作，非常專業又敏銳的女士，珊蒂·布盧奇和茱蒂·荷莉斯特，前者是保姆，後者是管家，描述了許多事件。珊蒂陳述曾經多次看到米亞裸體和薩奇（現在改名羅南）睡在一起，一直到他十一歲。我不知道這件事人類學家會怎麼說，但是我可以想像那些在賽馬賭注室的傢伙會怎麼說。

當然，那時紅旗警訊已經有點太晚了。現在這裡已經不只是紅旗，而是骷髏頭和交叉骨的死亡警訊了，聲音響亮而清晰，而我要不是太愚蠢就是太專注於主要的難題而沒有注意到：薩奇出生的時候，米亞在薩奇的出生證明上並沒有把我的名字填上去。為什麼她不寫？為什麼把我排除在外，

在她那麼真情流露地胡說八道想要生下我的孩子之後？難道他真的不是我的種？很明顯，在我戲劇性的分手之前很久，我早已被架空了。米亞編織出這個謊言的理由是因為我們沒有結婚，所以醫院要求填寫一張獨立的表格。但是她謊稱她把表格給我，我把表格交給我的律師之後就再無消息。這很明顯不合理，我會很高興簽署成為薩奇的父親，當他蹦出來的時候我在產房裡握著米亞的手，為他取名為薩奇，之後又爭取成為狄倫和摩西的誕生。米亞從未告訴我我必須填寫表格，也從來沒有交給我任何表格填寫。如果她希望我成為薩奇的父親並給我表格填寫，她應該會說，嘿——我給你的表格哪裡去了？

總之，米亞對於薩奇神魂顛倒。她完全壟斷他的時間，如果我沒有提出這個要求，很可能會導致監護權訴訟爭議，而我的地位也岌岌可危，我幾乎看不到薩奇。我說岌岌可危是因為我對狄倫與摩西也沒有法定權利，若我過度施壓爭取探視薩奇的權利，可能會導致連他們兩個都不保。我手忙腳亂地試圖解決米亞對我們的新兒子所表現出的一些反自然的癡迷行為，這比起她對弗萊契的瘋狂行徑更有過之而無不及，此時弗萊契遭遇一些學業上的問題，這無疑是因為他母親的放任，隨他要去上學或待在家裡都無所謂。

隨著薩奇逐漸長大，顯得聰慧過人，他終將篡奪弗萊契的地位成為最受寵幸的孩子。米亞幾乎沒有什麼多餘的時間可以照顧摩西、狄倫以及其他小孩。但是那時，他們是領養的孩子，摩西與宋宜都曾形容領養的小孩就像是二等公民，弗萊契和馬修（Matthew）是親生，她比較疼他們。薩查（Sascha）是馬修的雙胞胎弟弟，是她的親生小孩中比較不受寵的，米亞經常嘲笑他。有一次他在隔壁房間聽到她的談話，他哭了。宋宜曾經指出米亞喜歡領養，喜歡那種興奮感，就像一個人買

新玩具一樣；她喜歡那種聖人的名譽，大眾的掌聲，但是她不喜歡養育小孩，也沒有真的照顧他們。我覺得很奇怪，當她的某些小孩因為偷竊被捕時，她指派我去面對媒體試圖淡化尷尬。所以，兩個她所領養的孩子自殺似乎也不足為奇。還有第三個也曾興起同樣的念頭，另外一個可愛的女兒在三十多歲時感染人類免疫缺陷病毒，遭米亞遺棄，於聖誕節清晨因愛滋病在醫院中孤獨地死去。

我，就如同我的精神科醫師指出，只是這個家庭的主要贊助者。我聘請米亞拍十部電影，雇用她的姊姊，雇用她的哥哥，雇用她母親，給予她一百萬元免稅禮物，讓她可以好好照顧這些可憐的孩子。最後，在一個清醒的時刻，我決定非要成為狄倫和摩西的法定父親不可。許多年來，我都以父親的身分對這兩個小孩承擔完全的責任，如今他們也是我的孩子，但是如果我要對她養育薩奇的詭異方式表示反對，我知道一定會讓米亞大爆炸，我需要對其他兩位小孩的法定權利。很有趣的是，這個一直要我成為她小孩的父親的米亞，突然間對於我提出要領養狄倫和摩西的想法非常冷淡。（一直到那時候我都完全不知道我沒有被列在薩奇的出生證明上。）但是狄倫和摩西很愛我，

一般來說，我會在早上去到米亞的公寓，抱起狄倫和摩西，米亞總是單獨和薩奇在她的房間裡，門關著，其他的小孩則各行其是。我帶狄倫和摩西到我的剪接室，我在那裡剪接我的電影。當剪接師和我在剪接的時候，他們可以自己玩，他們很喜歡大家對他們的關愛，喜歡玩所有的電影設備以及叫外賣食物。有時候我也會帶狄倫和摩西到我的公寓，一起玩一些遊戲或變魔術給他們看。

隨著時間過去，我盡我所能試圖將薩奇包括進來一起照顧，但是我總是看不到他。我看到他多半是在傍晚下工過去的時候，薩奇總是非常聰明伶俐，而摩西則和他們剛來的時候一樣可愛。一直到那時候，我始終覺得小女生比小男生更可愛。或許是因為我是在小男生堆中成長的小男生，而且

我知道小男生長大都很令人討厭，他們喜歡說「在我看來」，或「在這個特定的時間點」，或者告訴你，「你的作品集很不錯。」我所認識的男孩總是打架、縱火、逃學、成績差，然而在九十九公立小學的女孩都很乾淨、甜蜜，從來不會對任何一個老師比中指，而且她們字跡都很工整。我成長的家庭中有一群充滿愛心的女人，還有關係親密的表姊和妹妹，難怪過去這些年來，我特別喜歡導演女性。我的工作夥伴多半是女性，我的製作人、剪接師、醫師、律師、助理。雖然我一直被警告不要太接近薩奇，但是我對摩西和薩奇一直都有強烈的愛。

所以我催促米亞我想要合法領養狄倫和摩西。她很小心謹慎地考慮了很久，但是有一天她同意了。不知道什麼因素造成她的改變，或許她在腦中盤算過，看出由我負擔兩個小孩的經濟有一些好處。或許為了工作的理由她想讓事情保持低調，又或許這兩個小孩並非她親生所以她的佔有慾沒那麼強。有時候我在想，若你那時問米亞，她很可能會說她愛我，但如果是這樣那真是異想天開。如果她愛我，她的表現方式未免太奇怪了，沒有親密行為，很少一起吃飯，沒有一起旅行，沒有房子的鑰匙，對我夏天的拜訪不感興趣，事實上還感到不耐煩，很客氣但是沒有溫暖，逕自規劃她的未來不論我能不能參與──我還可以再繼續說下去。在薩奇出生之前，如果不是因為狄倫和摩西，我早就不會再到她的公寓去了，因為已經不再有任何理由。

我們的關係已經窒息了。我們的生活已經分道揚鑣，我們是社交伴侶，一起出席一些晚宴、活動等場合，但是活動結束，我們各自回家。在薩奇出生之前，曾經有一度我想如果我們住在一起可能會比較好，既然我一天要拜訪兩次去看狄倫和摩西，但是我們倆對這樣的想法都沒有太多熱情，所以很快就作罷了。我猜我以為和狄倫與摩西住在一起會很有趣，而且也可以改善和米亞的關係。

我沒有從與露易絲的慘敗經驗得到任何教訓，事實上是我們誰也不想和對方住在一起。經過幾個星期的思考，甚至付諸行動一起去看較大的公寓，我們倆，好理家在，都放棄了這個想法。隨著薩奇誕生，她清楚地表明了和她建立任何深入關係的可能性都是愚蠢的幻想。總而言之，可能只有上帝才知道的理由，她終於同意我領養，我成為狄倫和摩西的法定父親。

現在，在我回到我的電影之前，讓我告訴你宋宜和我是如何從不怎麼互相欣賞的兩個人變成夫妻，結婚至今超過二十年，至今依然深愛著彼此。宋宜從來不認識她的韓國父親，她的母親或是因為沒能力或因為不願意扶養她，她所記得的自己是又髒又窮，就像是布紐爾的電影《被遺忘的人》（Los Olvidados）中的街頭窮小孩。她在垃圾桶中翻找食物，有一次餓到差點把從垃圾桶撿到的肥皂吃下去，她被修女從街頭帶走，最後被送進孤兒院。

五歲的時候曾經逃家在首爾街頭流浪，就像是一個夢魘。她所記得的自己是又髒又窮，窮鄉生活對小時候的宋宜是一個夢魘。

她對我說了許多孤兒院的好話，修女們對小孩都很好。然後，有一天米亞出現了，領養了她。

這是我認識米亞之前好幾年的事情，但是宋宜記得很清楚，她對這件事情沒有發言權。人們可能會覺得這對宋宜來說是天大的幸運，但是那時候七歲的宋宜並不這麼認為，她直覺地不喜歡米亞，她出現後，將她從已經習慣而且很喜歡的生活與朋友中連根拔起，而且沒有表現出溫暖與同情。米亞將她帶離一個她緊密結合的環境，然後繼續上路巡訪其他孤兒院，在那裡米亞繼續搜尋新的孤兒，就像在書店裡翻找回頭書的箱子一樣。沒有看到她中意的人類，就繼續上路。她帶宋宜到旅館，把她丟進浴缸，然後將她一個人留在那裡。宋宜從來沒有使用過浴缸，不會講英文，不知道發生了什麼事。米亞很嚴厲，脾氣暴躁沒有耐性。過一陣子，她想要教宋宜英文，但是對於一個七歲

的孤兒，要一夕之間學會英文不是一件容易的事。米亞會在半夜把宋宜叫醒，訓練她並對她大吼大叫，怪她英語學得不夠快。宋宜英語有問題，米亞會生氣而且很氣餒，然後她會嫌宋宜太笨學拼寫，學得不夠快，處罰她把她懸空倒提，並威脅說如果她不學快一點要把她送進瘋人院。在那時候，米亞和她的丈夫安德烈相處不睦，有時會尖叫打架，把宋宜吵醒讓她非常害怕。

米亞認為宋宜是無可救藥的笨蛋。我記得我們認識不久，有一次她對我很輕蔑地說，四歲的弗萊契的腦袋比九歲的宋宜來得靈光。我對那些孩子一點都不認識，以為米亞是個超人母親，因為媒體都這樣塑造她，我心不在焉地聽著。但是後來我才了解宋宜不是一顆粗糙的鑽石，她是一顆精雕細琢完美無瑕的鑽石。米亞也不是超人母親，甚至不是一個合格的母親，她從來不想花心思去了解她所領養的女兒。

米亞也從來不想栽培她。她們最初兩年住在倫敦郊區鎮上，離倫敦大約一個小時距離左右的一間可愛的房子（多年之後宋宜帶我去看那間房子，確實很可愛）。米亞對宋宜從來都不感興趣，因為她是小孩中唯一敢挑戰米亞的殘酷威權的人。儘管離倫敦這麼近，米亞從來沒有帶宋宜去看過一場表演或逛過美術館。這種對養育她漠不關心的態度，一直持續到她們後來搬到紐約並在那裡住了許多年。在曼哈頓，她的母親也從來不曾帶她去看電影、表演、逛美術館，甚至也不曾帶她在中央公園散步。在紐約，她沒有受過基礎教育，為了適應米亞的拍片行程，她把小孩搬來搬去。他們讀了一點書，但是不多。倫敦之後，她們去了埃及、波拉波拉島（Bora Bora）、科羅拉多、洛杉磯、瑪莎葡萄園島（Martha's Vineyard）。所受的教育都是斷斷續續；在上西城安頓下來之後，宋宜和她的兄弟姊妹被安排在某家較輕鬆的戲劇學校就讀，然後又被突然轉入一家非常高級，競爭很激烈，要求很

嚴苛的倫理文化學校（Ethical Culture Fieldston School）。不出所料，這些小孩必須再度轉學，因為沒人能夠適應。不過米亞和宋宜總是不對盤。宋宜和其他領養的女兒一樣必須負責家務，這其實應該是母親的責任。由於交流互動的關係，我妹妹經常拜訪米亞家，那時她誤把另外一位養女雲雀（Lark）當作是女傭，很驚訝發現她竟然是家人。米亞對於領養子女的真正需求完全不關心。

摩西曾經講述了這則令人心痛的故事：「大部分的媒體都說我妹妹譚美（Tam）在二十一歲的時候死於『心臟衰竭』。事實上譚美大半人生都為憂鬱症所苦，由於我的母親堅持譚美只是『喜怒無常』，拒絕尋求協助而導致她病情加劇。二〇〇〇年夏天，譚美和米亞大吵一架，結果是米亞跑出去，譚美吞藥自殺。我母親總是和別人說服藥過量是意外。」

幾年後宋宜就讀高中時，有一次在玩足球時腳踝受傷了，米亞完全不願費工夫帶她去看醫生，只告訴她要她自己去，但是不要照X光，因為太貴了。一個高中女孩忍受著腳踝受傷的疼痛，宋宜獨自搭公車到診所，還得擔心醫生要幫她的腳踝照X光。醫生覺得不可思議，打電話給她媽媽並且堅持必須照X光。最後她照了，但是違反了米亞的命令意味著必須接受處罰，通常是一頓毒打。

宋宜曾目睹周遭一直發生類似的事情。米亞不想帶摩西去看醫生或急診，所以雲雀或宋宜必須負起責任。宋宜從很小的時候就必須每天帶著她的弟妹搭乘不同的巴士去上學，每晚她必須幫摩西癱瘓的腿做治療按摩，米亞總是很驕傲地自我宣傳說，她是一個願意收養腦性麻痺小孩的母親，但是所有的奉獻與照顧工作卻落在其他小孩身上。當宋宜要選擇大學的時候，米亞毫無興趣，不願意陪她去，要她一個人去。後來是她朋友的母親對這種疏忽感到非常震驚，自願陪宋宜去看學校。米亞甚至也不願花時間去參加她的養子撒迪厄斯的畢業典禮，根據摩西、管家茱蒂和保姆珊蒂的證

實，米亞要撒迪厄斯穿著重型鐵腿支架在公共場合出現，而不是穿較輕的塑膠支架是穿在褲子裡面，媒體攝影師看不到，米亞希望她領養殘障小孩的事實能夠透過媒體廣為周知。鐵腿支架攝影機看得到，因為它穿在褲子外面。撒迪厄斯就是被她關在戶外棚子過夜的小孩。所以他在距離母親的房子只有十分鐘左右距離的地方舉槍自盡會讓人感到驚訝嗎？米亞對於撒迪厄斯的自殺表現得非常驚訝，事實上他在稍早幾年已經試圖飲藥自殺六、七次了，每次都被緊急送到醫院洗胃灌腸。

我提供這些背景資訊是因為宋宜和我一起私奔，並不只是一件簡單的案例——忘恩負義的孤兒背叛曾經把她從貧窮帶入富裕生活的慈善恩人。宋宜的人格非常大氣，她不是膽小羞怯的人。（她五歲的時候就在街頭自食其力，你做得到嗎？我做不到，五歲的時候我還必須家人唱歌哄我入睡。）宋宜是敢挺身反抗米亞的養女，也經常惹怒她，結果是她被打——用梳子打，用電話打——有一次米亞向她砸過來一隻瓷兔子，幾乎擊中她的頭，這個小玩意兒在房間中碎裂成一百萬片碎片。孩子們告訴我，他們很高興我把米亞帶出去吃晚飯，因為他們可以擺脫她，暫時鬆一口氣。有很多次宋宜的妹妹偷偷跑來找我，問我是不是有辦法讓他們可以不用到鄉下去度週末，因為那對於雲雀意味著繁忙的家務：煮飯、清潔；對宋宜則是帶小孩和無聊，她就像其他十幾歲青少年一樣，想和朋友在一起。

宋宜和我完全沒有興趣了解彼此。我認為她是一個安靜、無趣的孩子，而她則把我當成她媽媽的替死鬼，只差鼻子上沒有鼻環而已。多年後當我們討論這些事情，我為自己辯護說，每次我去她的公寓或鄉間別墅時我看不出有混亂或殘暴的跡象。宋宜說我不在的時候是完全不同的局面，我以

為米亞曾經愛我那也真是太蠢了，因為她一直很心儀她的鄰居朋友麥克・尼可斯（Mike Nichols）。而他卻在與老婆安納貝爾離婚之後很快地再婚，讓米亞非常崩潰沮喪。宋宜把我看扁成白目的卡通人物伊格納茨（Ignatz），自以為是米亞的護花使者，並幫助她維持事業發展。

無論如何，多年來我從來沒有考慮過宋宜。我工作過於忙碌，我在參與保羅・馬祖斯基的電影《愛情外一章》（Scenes from a Mall）中演出。我聽說這是一部可怕的電影。我接拍這部片有兩個理由，第一是為了錢，第二個更為重要的理由是我非常尊敬保羅・馬祖斯基，很想和他一起工作。我覺得和他相處極為有趣，他是一個很會說故事的人，很棒的導演，很好的人。我在片中與貝蒂・蜜德勒（Bette Midler）演對手戲，我非常喜歡她。我和她還有李察・普瑞爾（Richard Pryor）同一天生日。（這沒有什麼特別意義，除非你是星座迷。）貝蒂很風趣、友善，她有一個小女兒蘇菲，長大後成為很棒的明星。我在《愛情失控點》（Irrational Man）中聘請她，甚至加長了她的戲份，因為我覺得她真的有表演天賦。馬祖斯基不久前獲得奧斯卡金像獎入圍，但是我與貝蒂演出的影片，不知道為什麼卻被火速由浴室排水管沖走。我不認為我們演得不好──但是天曉得？我從未看過。

那之後我忙於導《影與霧》（Shadows and Fog），這部片我知道它注定不會有商業賣點，但是你不能讓這些事情阻嚇你，否則你只能繼續拍安全溫和的大眾路線影片。我的電影是設定於二〇年代或三〇年代的德國，卡洛・狄帕瑪（Carlo Di Palma）以黑白拍攝，山托・羅夸斯托（Santo Loquasto）在皇后區的考夫曼・阿斯托利亞電影製片廠（Kaufman Astoria Studios）打造了一個前所未有的巨大場景，整部電影不論外景或內景全都在室內拍攝，這是德國人在烏法電影公司（UFA）時代常見的做法，我想要那種樣子。這是一部存在主義的謀殺電影，真希望你們在影片放完燈光乍亮

的時候看到獵戶座製片公司（Orion Pictures）主管人員的表情，他們期待的是一部傳統以喜劇表現的連環殺手故事，但是他們卻看到了我以嚴肅又不失逗趣的隱喻表達了我個人對生與死的看法。若說電影的票房失利可能還是過度樂觀的描述。這個構想並不差，但是你得要有那種心情；而經過市場測試，顯示它無法引起人類的興趣。

那之後我拍攝了我最好的作品之一——我自己認為的。當我完成《賢伉儷》（*Husbands and Wives*）劇本時，我決定絕大部分要以手持攝影機來拍攝，而不要受限於任何電影製作的規則。我要隨意剪接，不管演員面向哪個方向，要任意跳接，要與製作漂亮或工整的影片剛好相反。

結果這是一部好片，我認為——而且我對自己的作品向來嚴厲。就在這部影片製作的過程中，或是在編劇，前置作業或拍攝期間，宋宜與我的關係開始升溫。起初是我帶她去看籃球賽，因為我有季票。稍早，我曾經向米亞提過一次或兩次，宋宜非常孤僻，也許該去看心理醫生。米亞說，「你何不帶她出去散散步或去看籃球賽？你一直希望有人陪你去。」

這是事實，我有麥迪遜廣場花園的四季票券，有時候卻找不到人可以分享我的興趣。所以我就問了宋宜她喜歡籃球嗎？她喜歡的程度足以讓她說「是」，搞不好是為了免費的爆米花。我後來問她去看了籃球比賽，雖然很尷尬，但我直白地向她提起我們相處不好的事實，並說她似乎不喜歡我，她向我保證說並不是她不喜歡我，而是她以為我是一個輕浮的笨蛋，她媽媽的棒棒糖，夢遊般穿越一場顯然是騙局的尷尬胡鬧。她清清楚楚、毫不費力地主動坦率說出對我的看法，我自我克制沒有以我的機智去刺穿她自以為優越的評論。她認為她母親對待我就像是名副其實的傀儡，而我竟然一無所知分明就是個大笨蛋。我很快知道她和米亞相處不睦，而且她們家的生活在我不在場的時

候是很不一樣的。我開始了解這並不是米亞所描繪的年輕空洞的年輕空洞的女孩，相反的，她相當聰明，情感細緻，洞察力敏銳。這是一段友誼的開始，隨著時間過去慢慢滋長，就在我們荒謬地了解到彼此是如此喜歡對方的時候，情感抵達了高潮。從兩人互不相干，發展成為彼此關愛，花了非常、非常長的時間，但是它發生了，讓我們兩人都非常驚訝。

雖然，最初的籃球比賽出乎意料之外的愉快，不過我太忙了，從來沒有過電影以外的事情。

儘管她的母親到處打電話對別人說宋宜是智障，她還是讀完大學，並在哥倫比亞大學得到碩士學位，工作，扶養家庭，但是這一切都是後話。拜萬用防水黏膠的慣性所賜，米亞和我依然歹戲拖棚，雖然我努力四處嗅嗅聞聞，想要找出米亞所作所為的黑暗面，但是除了對薩奇的過度迷戀之外，我從未看過她打任何人或大發雷霆。這對我來說可以接受，儘管次數有限，我還是很喜歡去看我的小孩，工作，演奏薩克斯風。我的小爵士樂團，宋宜將它比喻成為賴夫・克拉姆登的浣熊小屋

（Ralph Kramden's Raccoon Lodge），真的很有趣。

如果我有遇到任何有趣的女人，我的身心狀態是很適合約會的。過了一段時間，宋宜從學校到城裡來要再陪我去看籃球賽。我很期待看到她，了解彼此最新的狀況，交換親密的表白以及歡笑。當我們聊著球賽的時候，我發現自己喜歡她的陪伴已經超越正常程度。我問她有關母親拯救她，住在中央公園西邊公寓，以及鄉間別墅，讀私立學校，不是要比在孤兒院好太多了嗎？不！她說她比較喜歡修女。

那時尼克隊已經落後了，我得集中注意力在球場上詛咒他們的對手。我帶她回家，在她的公寓大樓前讓她下車，然後快速駛入黑夜，心裡想著好一段時間以來，我第一次度過了一個非常愉快的

夜晚，她真是個奇妙的年輕女孩，經歷了很多風浪。大多數她對她母親的描述讓我了解先前那些紅

旗警訊，在回顧的狂風中激越翻飛，對不起，我要來角逐國家書卷獎了。

我只知道我帶她去另外一場籃球賽，儘管那張很有名的照片看起來我們像是手牽手，其實我從

來沒有牽過她的手。首先，在那個時候我和她並沒有那樣的關係——就算有的話，我絕對不會在公

開場合這樣做，更不用說在光線明亮，觀眾爆滿的麥迪遜花園廣場。我要死也不會這麼離譜。我

們聊天，再一次度過非常愉快的時光。因為我們聊到電影，我問她知不知道英格瑪·柏格曼的電影

（總是在瑞典電影中尋找那個完美的女人）。她不知道，因為我滔滔不絕地談他的作品，我決定要

在我的放映室放《第七封印》（The Seventh Seal）給她看，這是我浪漫的方式——《第七封印》。

我有一間放映室，我在那裡剪接我的影片。剪接師和我剪完影片就到另外一個房間放出來看，

不喜歡，回到剪接台再剪。現在誰說我不是一個風趣的人？一個年輕嫵媚的女孩從學校過來——有

什麼事情會比看一部在斯堪地那維亞半島拍攝，探索瘟疫、死亡以及生命的空虛的黑白電影更合

適？她很有膽識，非常想要看。所以我們決定在某個下午她進城的時候，我放給她看。

讓我們切到後來，我在拍攝《賢伉儷》的時候，有一個星期六我休息，宋宜從學校過來，我放

《第七封印》。柏格曼電影結束，我們單獨在放映室，我正在長篇大論齊克果與理性騎士的迂腐演

說，她非常盡責地聽著，努力睜開她的眼睛。不是我在吹牛，我很順利地俯身親吻她，沒有打翻任

何東西。我準備擊出不朽的前輕中量級拳王基德·加維蘭（Kid Gavilan）最拿手的菲律賓博洛拳。

但是，這些並沒有發生。相反的，她是親吻事件的共犯，一如既往，她說：「我在想，你什麼時候

要採取行動？」

「採取行動？」饒了我吧！我和你媽還處於某種關係中，雖然過去幾年我們都只是敷衍了事，但是我們在做什麼？但是沒辦法，我們如此互相吸引，終至發展出一段持久而且美妙的婚姻，以下是隨之而來的可怕細節。

在我拍攝《賢伉儷》的時候，宋宜和我開始發生關係。事情是發生在下一次她從學校過來，我們的熱情從那天開始，延續至多年的幸福快樂和美好家庭。誰料想得到？我只知道她並不是她母親所歧視和放棄的無用之人。米亞真是大錯特錯了。這是一個敏銳、優雅、神奇的年輕女子；非常聰明，充滿潛力，只要有人對她表示一點興趣，最重要的是，一些愛，她就準備好要大放光彩。我們會在下午的時候一起散步，聊天，享受彼此的陪伴，當然，還有做愛。

有一個週末下午我們坐在我的公寓，有人送我一個拍立得相機作為禮物，他不知道我對相機毫無興趣。人們總是送我拍立得相機，想說這麼容易使用，應該連我都會用。我拿自己和其他小玩意兒開玩笑，結果一件導致另外一件，導致我的頂樓公寓的窗外風雲密布。

在我們新關係的早期階段，情慾主宰了一切，我們形影不離如膠似漆，於是我拿起了拍一些情色照片的念頭，如果我懂得如何操作那些該死的相機的話。結果，她會操作，然後這些情色照片經過仔細算計，可以讓一個人的血壓加熱到華氏兩百一十二度沸點。無論如何，剩下的故事你可能已經在狗仔報上讀過了。密謀主導一切的我將照片偷藏在抽屜裡，結果卻沒有把每一張刺激挑逗的快拍照都藏好。

其中有幾張柯達相機拍出來的照片被我巧妙地安置在壁爐架上，正好是眼睛的高度，也許高那麼一點點。所以呢，這些史詩照片拍攝結束之後，那些壁爐上的照片一直擺在那裡，很快就被遺忘

了，其餘的照片則被安全地秘密儲存起來。有人說若拿破崙的身高多幾公分的話，歐洲的歷史會全然不一樣。好吧！如果我的身高再高個一兩吋，正好可以看到壁爐架上，媲美拿破崙戰爭的大屠殺就不會在曼哈頓發生。沒錯，有幾張就在那裡供人隨意瀏覽，但是，我是獨居。我仍然不是那種會處理婚外情的人，大蠢蛋一個。克拉克・蓋博或卡萊・葛倫會把那樣的犯罪照片留在壁爐上嗎？只有行事無能，笨手笨腳的傑瑞・路易斯才會這麼做。沒錯，我有一個管家，她會來清潔和除塵，她可能早就發現了，就在她要找些新玩意來打破的時候；但是我相信，作為一個法國人，她會以歐洲人的老練世故翻一翻照片，然後就像妓院老鴇克勞蒂夫人（Madame Claude）一樣只會對我眨一眨眼睛。改變生活的事端從第二天開始，當薩奇被帶到我的公寓，他每週固定與兒童精神科醫生進行私人諮商以解決一些個人問題，有時候米亞會帶他過來看醫生。

當薩奇被醫師帶到偌大的頂樓公寓另外一邊去進行他的問題諮商時，米亞總是坐在客廳閱讀。一個小時左右他會被帶回來他母親身邊。總之，這個週末小男孩大概晚了一兩分鐘結束他的治療，他的媽媽很不耐煩地踱到房子的另外一頭去看看他為什麼會遲到，此時她的眼睛瞄到壁爐架上，發現了一組拍立得照片，後來這些照片名聞全世界。

我當然了解她的震驚、她的失望、她的憤怒，以及一切。這是很正常的反應，宋宜和我以為我們的小小風流韻事，可以秘密進行，因為她並不住在家裡，而且我是獨居的單身漢。我認為這會是一段美好的經驗，日後宋宜可能會在大學裡遇見其他男人，並且發展出比較傳統的關係，我沒有意識到我們已經發展到如此互相依戀的程度。一開始進展很緩慢，然而一旦兩情相悅，就情真意摯了。如果沒有發現照片，有誰知道我到米亞家探望小孩，這樣一種熱情已逝、只有方便行事的生活

將會持續多久？當然遲早我們當中有一個人會離開，因為精神層面早已結束，只剩下例行公事。宋宜說她母親早在幾年前就表示希望和其他男人交往，就是先前說過的，麥克・尼可斯是她經常幻想的對象。我是不是故意把照片曝光對米亞攤牌以便結束一段虛弱無力的關係？這是不是我在不知不覺中製造的引發分手的方式？其實不是，這完全是一個蠢蛋的無心之過。

心理學家說在危機時刻一個人的本性會變本加厲地呈現出來。米亞發現外遇的那天，她把所有的孩子都召集過來，什麼都不放過他們。她對他們解釋我強暴了宋宜——導致年僅四歲的薩奇和人家說，「我爸爸強暴了我姊姊」——之後她打電話給許多人說我強暴了她未成年且智能障礙的女兒。然後她把宋宜鎖在房裡，對她又打又踢，然後她與安德烈刪除掉宋宜的學費。然後她在半夜打電話給我好幾次，告訴我宋宜充滿罪惡感想要自殺。她是個很好的演員，如果三更半夜一個歇斯底里的女人打電話給你說有人要自殺，你會很不安。宋宜當然沒有辦法使用電話，這是還沒有手機的年代。經由鄰居一位著名心理醫師的勸導，米亞被說服將宋宜送去給一位權威心理醫師治療。一離開房子，宋宜立刻打電話給我，說她當然沒有要自殺，也絲毫不後悔和我在一起，但是米亞把她鎖起來，而且照三餐打。附註：米亞用電話打她。

多年後宋宜接受《紐約雜誌》（New York Magazine）專訪，雜誌問她是否有證人，我心想，最好是啦！在米亞公寓的臥室中有過路人、建築工人、外縣市來的巴士觀光客、摩門教會唱詩班，宋宜的臥室總是人來人往。《紐約雜誌》不想找麻煩，稀釋了宋宜的指控，只寫米亞摑她耳光。但是米亞用電話打她。附註的附註：《紐約雜誌》宋宜故事的撰稿人達芙妮・梅金（Daphne Merkin）指

出，在故事刊出之前羅南如何打電話給雜誌，施壓他們撤搞。他們不肯，但是他不斷施壓，所以他們將許多地方加以淡化以免得罪法羅家族。例如，達芙妮和我也許一年見一次面共進午餐，大概就是這樣，但是雜誌卻捏造說我們是很熟的朋友，所以看起來好像她會比較偏袒我。而且我已經告訴你他們淡化她用電話打她的事情。他們原本計劃要把那篇當作封面故事，但是在羅南致電之後撤下了。羅南自己曾經寫一本書批評國家廣播公司試圖扼殺他所寫關於哈維．韋恩斯坦（Harvey Weinstein）的故事，這難道不是虛偽的極致嗎？但是，我想無論如何它奏效了。

好吧！——為什麼我不和宋宜說，算了吧，來和我住在一起？因為探視與監護我的孩子是很重要的事情，一位律師建議我要保持小心謹慎一直到問題解決。我努力在宋宜的問題與我自己和狄倫、摩西與薩奇之間的問題保持平衡，他們全都屬米亞所擁有，完全在她的控制之下，而且必要時隨時準備拿他們當棋子來對付我。我鼓勵宋宜「撐下去」！意思就是，我也還不知道該怎麼辦，而且只能和她說米亞要打妳時，快跑！

這一切都發生在短短幾個星期之內。宋宜與這位優秀的紐約心理醫師進行過初次面談之後，他要求與米亞見面。醫師僅需與米亞一次會面，就立刻了解她是一個多麼精神錯亂和危險的女人，他立刻出手干預保護宋宜。首先他要將錢存入銀行確保宋宜的大學教育，我當然照辦。儘管她母親砍掉了她的學費，她將可以回到德魯大學（Drew University）。心理醫師認為宋宜必須盡快離開她的母親，碰巧宋宜的弟弟在夏令營工作，米亞開始堅持宋宜也應該在那裡找一份工作。那是在緬因州，米亞以為這樣她可以安全地遠離我，然而宋宜的心理醫師卻認為她應該安全地遠離米亞。事實上，宋宜和我彼此相愛，我們在電話中互訴衷情，夏令營向米亞報告。很快地米亞更加怒火沖天如

火山爆發，而宋宜則痛恨夏令營，以及緬因州冰冷的夜晚。她回到紐約，不敢回家，於是搬到一位朋友家中，這位朋友的母親對宋宜的關懷更勝過宋宜自己冷漠的媽媽。

她收留宋宜一段時間，不久我們就再度相聚。我們不希望她與我同住，因為我與米亞還在談判孩子的探視或監護權，若我們住在一起不利於法庭的攻防。米亞知道我們相愛，而且律師們作勢威脅，要讓我以最限和最扭曲的方式探視孩子。我確實有法定權利，但是比法律權利更重要的是，米亞擁有他們。我曾經幻想過把他們綁架和宋宜一起航行到南海，以芒果和椰子為生，不過帶他們到八十六街的木瓜攤子似乎比較實際一點。差不多在那個時間點，米亞打了那通惡名昭彰、冷酷無情的電話給我的妹妹，告訴她：「他搶走了我的女兒，現在我要奪走他的。」

她的意思似乎是她知道我多麼愛狄倫，所以正在著手一項計畫讓我永遠見不到狄倫。狄倫的感受完全不重要，失去她摯愛的父親也沒有關係，她將被利用來實施報復。米亞的醜惡計畫必須花一些功夫，然而此時是否已經在她腦海中醞釀？另外一通謾罵的電話，這次是打給我，結束時她說，「我計劃要對你做一些事情。」我開玩笑說，在我的汽車引擎蓋下放置炸彈是不符合比例原則的反應。她說：「比這更糟。」她這些惡毒的電話是如此憤怒和語無倫次，而且不分日夜隨時隨地，以至於讓我懷疑除了打那些惡意電話之外，她有能力執行任何策略？

各種緩和情勢的嘗試都失敗了，我想我們可以說因為她是受傷害的一方，但是她的報復尚未免跨越了從可以理解，到不可原諒到不合情理的那一條界線。她不只對我有惡意，對狄倫更是可怕，她才剛滿七歲，無法理解任何事情。她也完全不在乎這會對她最驕傲的兒子薩奇產生什麼影響，他從四歲開始就被教導要痛恨他的強暴犯父親。摩西已經十多歲，比較不容易被操控，雖然他已經超越

脆弱被洗腦的年紀，但是當時他的忠誠還是很矛盾地偏向他的母親。我試圖要理性溝通但總是徒勞無功，我們的關係失敗了，我們已經很多年不曾親密過，宋宜不再是小孩子，已經是個大學生了，她很明顯不是智能不足，不是未成年。沒錯這是一團混亂，但是難道我們不能努力解決這一場我承認是由我所造成的混亂，冷靜下來對孩子們好好解釋，而不是以煽動或恐嚇的方式，這樣對孩子們不是會比較好嗎？哭喊強姦會有點太歇斯底里了？到處說她未成年，其實她不是，這樣有幫助嗎？又為什麼要威脅「奪走我的女兒」？可以利用孩子們來報仇洩恨嗎？妳真的想要利用讓狄倫失去父親來懲罰我？妳的復仇難道沒完了嗎？

而妳想對我進行的可怕計畫又是什麼？難道沒有任何方法可以讓它冷卻，做出對小孩最有利的事情？至於我對宋宜的愛，摩西說，「孩子們認為這件事悖離傳統，但是對我們的家庭來說，它的毀滅性比起母親堅持要把這個背叛當作此後我們所有人的生活重心，還是比較小。」

夏初的一個週六，我到米亞的鄉間別墅去看孩子們烤肉，這是一個經過暫時協商的權利。我當然沒有和米亞睡在一起，而是睡在不同樓層不同區塊的客房裡。不論他們在做什麼慶祝活動或烤法蘭克福香腸，我都四處遊蕩，試圖享受我與狄倫、摩西，如果可能的話，還有薩奇，少數相處的時光。我回到我的房間，發現米亞在房門上釘了一張紙條：「猥褻兒童者在烤肉，猥褻一個女兒之後，現在又是另外一個。」我知道米亞喜歡到處說我猥褻她的未成年女兒，而事實上宋宜已經二十二歲，當然，我們圓滿結合超過二十年婚姻的愛更絕對不是猥褻。請記得她釘在我門上的這張醜陋的紙條，是在任何性侵指控之前。她是在為日後的陷害布局嗎？從這張紙條看起來，我覺得她的精神已經完全失控了，但是我從沒想到她會設局來誣告我。誰會想得到？在這張瘋狂便條之後幾

個禮拜，依然在提出指控之前，她打電話給狄倫的心理醫師蘇珊‧科特斯（Susan Coates）說，「我們必須制止他！」科特斯醫師警告我這件事，也在聽證會上為我作證。就事後諸葛來看（我最拿手的），顯然猥褻誣告就是她所說比殺死我更糟糕的計畫。

所以一九九二年八月四日，經過我們的律師討價還價之後，我閒蕩到康乃狄克州去看我的孩子。這是一個平靜的下午，米亞外出購物，我看著一台小電視，房間裡擠滿了人，大家都被警告要注意我。（閱讀摩西的記述，他當時在場。）我漫步到水池邊，那時大家都還在看電視，我打了幾通電話打發時間。不久，米亞回來了。我們已經決定那晚我會在客房過夜，而且稍晚米亞和我一起吃晚飯討論更多關於探訪與監護的細節。不久，太陽下山了，夜晚降臨鄉間別墅，我特別檢視了一下，看看米亞的影像會不會投射在鏡子上。我們到鎮上吃點東西，氣氛，可以這麼說，冰冷如霜。她只差沒有在我轉過身去的時候，把戒指裡的毒藥倒在我的飲料裡。我們話不多但還算文明，我沒說出什麼了不起的話，她也沒有片刻流露出瓊‧克勞馥（Joan Crawford）的惡行惡狀。回家之後，我回到我與世隔絕的房間，一邊打瞌睡一邊抓著壁爐鐵鏟，以防萬一謀殺雙人組迪克或佩里（Dick Hickock and Perry Smith）甚至是米亞會出現，我記得她曾經給我一張充滿敵意的情人節卡片，上面有一把可怕的菜刀狠狠地刺進了心臟。第二天早上，我起床吃過早飯，花一小時陪伴狄倫和薩奇，他們倆拼命地檢查目錄中每一項他們希望我下次出現時帶給他們的玩具，這個早上我們三個人過得真是愉快。誰知道這竟然是最後一次？總之，我回到市區，恢復我的日常生活，蒙主恩典，踩在水泥地上，遠離蚊子和黑麥草。

第二天我依約拜訪狄倫的心理醫師蘇珊‧科特斯，和她商量試圖找出可行的方案並做出對小孩

最好的決定。她向我透露了我被指控猥褻的消息，她不得不舉報，這是法律。

我愣住了，完全無法相信。我認為整個想法太荒謬了。我說沒問題，去舉報吧！科特斯在證詞中說我和一般性侵犯不同，我沒有阻止她去舉報，那是因為我沒有做任何事情，也認為沒有任何理智正常的人會真的認為我猥褻了任何人。

事情經過是這樣的，就在我拜訪鄉間別墅期間，米亞向每個人交代要小心注意我之後外出購物，所有的小孩和保姆都在裡面看電視，房間裡擠滿了人，沒有可以坐的位置，所以我坐在地板上，可能有將我的頭靠向後面的沙發，靠在狄倫的大腿上一會兒。當然我沒有對她做出任何不當的行為，這是正午時間，我在一間擠滿人的房間裡面看電視。這位緊張兮兮的米亞的朋友的小孩的保姆艾莉森——因為米亞的吩咐而警戒過頭——向她的老闆凱西說我一度把頭擱在狄倫的腿上。即使如此，這也完全無害，完全沒有任何不妥，沒有人說我騷擾狄倫。但是當第二天凱西打電話給米亞，說她的保姆對她說我把頭擱在狄倫腿上，米亞跑去找狄倫。根據奶媽莫妮卡說：「我逮到他了！」靠在腿上的頭隨著時間推移逐漸蛻變成為在閣樓上的猥褻，不過朵莉·普列文的歌曲場景的再現還是後來的事。

在那當下，我可能會需要一個刑事律師的想法不曾在我的雷達範圍內任何地方閃爍過。我有一位家庭律師，他經常和米亞的律師互相應援，但是我怎樣也料想不到，一件顯然是由一個蓄意尋求復仇的女人所編造的完全不存在的事情，在那麼短的時間之內會演變成一場國際盛會，一個耗資數百萬又數百萬美元並牽扯許多生命的龐大產業。

順帶一提，我二十多歲的時候曾經被誣陷過一次，如果米亞事件算是《愛麗絲夢遊仙境》中三

月兔的瘋狂時段的話，請注意：我現在二十五歲。我是一個喜劇演員，突然間我的經理打電話給我說一個女人告我，她說我是費迪南‧戈利亞（Ferdinand Goglia）。誰？你會問。費迪南‧戈利亞，她失聯多年的丈夫。你開玩笑吧，我說。然而積雨雲就籠罩在我的頭頂上；不，我的經理說，她在電視上看到我，並宣稱我是遺棄她的先生。突然間我被戈利亞太太提告。我的經理說，她在電視上看到我，並宣稱我是遺棄她的先生。突然間我被戈利亞太太提告。我的經理說，她在電視上看到我，並宣稱我是遺棄她的先生。

人費迪南總是和她在電視上所看到的你講一樣的笑話，他棄她而去，而你就是他，你們戴一樣的眼鏡，你欠她一筆贍養費。（跟你說吧這是瘋子，我是費迪南‧戈利亞？）

但是這起詭異的訴訟是來真的，我律師的公司貝克與倫敦（Becker and London）的旗幟被扯掉，我的薪水開始一點一滴地減少，我必須上法庭為自己辯護。我必須證明我不是費迪南‧戈利亞，而我從來不曾和安納貝爾‧戈利亞（Annabel Goglia）結婚。這聽起來像是天方夜譚。我可以看出我的律師開始懷疑這女子所講的有沒有可能是真的？有沒有可能我曾經用別的名字和她結婚，然後落跑？我的律師問傑克‧羅林斯，我的經理讓我的律師冷靜下來，向他保證我不是被指控的這位狡猾的配偶，但即使他也只是憑著一股信任。因為就傑克‧羅林斯所了解的我過去的生活，我有可能是一個騙子、無賴。歷經數個月，花了許多寶貴的律師費，最後是什麼救了我？只因為那女子是個真正的瘋子，當我出席法庭時（盡可能不要穿得和我想像的費迪南‧戈利亞一樣），她沒有出現。我們帶了所有能蒐集到的證據，最後法院認定我不是安納貝爾的前夫，他比我老很多，難怪他會逃跑，因為她是瘋子。而且感謝上帝，她沒有再出現過。

話說回來我最近的超現實冒險。試著想像我的出發點，我從沒有染指狄倫，甚至從來沒有做過任何可以被誤解為虐待她的事情；這一切從頭到尾完全都是加工製造出來的，每一個次原子微粒都

是，和我在戈利亞事件的角色沒有什麼兩樣。對我而言單純的不合邏輯本身就是決定性證據。我的意思是，一個五十七歲的男人，一輩子從沒有被指控過任何不正當行為，而且正在處理一件具有爭議且眾所矚目的監護權官司，開車到一間充滿敵意的鄉間別墅，這間別墅是屬於最痛恨他的女人所有，而且在這一間擠滿同情這位女人的親友的房屋中，這位剛剛才因為找到生命的摯愛——日後將與之結婚並建立家庭——而雀躍不已的男人，竟然選擇在這個時間與地點成為一個兒童猥褻犯，而且猥褻對象是他所愛的七歲小女兒。這完全違反常理。尤其是，過去這幾年我常常在我的公寓與狄倫獨處，如果我真的是一個惡魔，我有太多機會可以這麼做；反之，這對於一個怒火攻心而且曾經宣稱要奪走我的女兒並且要讓我比死更痛苦的女人來說，訴諸監護權爭奪戰中最陳腔濫調的伎倆，指責配偶虐待小孩，是非常合理的。

然而，儘管這一切都顯而易見，但很快我們就看到這種從未在時空中發生過的老祖母的寓言故事，如今正笨手笨腳地展開行動，非但沒有消失，反而像我說的那樣開枝散葉成為一個興旺行業。狄倫並沒有跑去對母親說她被騷擾，是她的母親跑去向她提議的，狄倫拒絕，米亞需要改變她的想法，她帶她去看醫師，以便蒐集她可以作為證據的東西。醫生問狄倫有沒有被虐待，狄倫說沒有，米亞就帶她出去吃冰淇淋，回到醫生辦公室之後，七歲小女孩的故事就改變了。

我們看到這個模式被一次又一次地重複，摩西曾經生動地描述，那就是，狄倫被教唆、威脅，甚至被打，必須學習背誦米亞所口授的虛假故事。摩西令人痛心的指控也證實了這點。「有一年夏天，家裡正在重貼壁紙，」摩西寫道，「我已經準備要睡覺了，母親走近我的床邊發現一把捲尺，

她以凌厲的眼神看著我……問是不是我拿的，因為她已經找了一整天。我站在她面前，全身冰冷。

她問我為什麼在我床上。我告訴她我不知道，也許是工人把它留在那裡的。她一問再問，當我給的答案不是她所想要的，她摑我耳光，打掉我的眼鏡。她說我撒謊，並且要我去告訴所有的兄弟姊妹是我把捲尺拿走了。我流著眼淚聽她說明我們要排演所發生的過程。她要走進房間，而我必須告訴她，我很抱歉是我拿走了捲尺，我把它拿來玩，我以後再也不敢了。她讓我排演了至少六次。這就是她如何開始教導、訓練、編劇、彩排——本質上就是，洗腦。」

那時有好幾天的時間，米亞強迫狄倫裸體錄影，試圖讓她講述米亞所杜撰的故事。但是沒有辦法製造出一段具有說服力的影帶，事實上正好適得其反，反而凸顯出米亞威脅式的教導技巧——絕望中，她讓只有她個人擁有的錄影帶被很神奇地傳到了福斯新聞（*Fox News*）。一捲為了自私目的，毫無母愛地剝削自己七歲孩子裸體的錄影帶。

摩西回憶說，「保姆莫妮卡後來作證說，看到米亞在幫狄倫錄影，形容伍迪如何在閣樓裡碰觸她，錄影工作花了米亞二到三天的時間。莫妮卡在證詞中說，『我記得那時法羅女士對狄倫說，「狄倫，爸爸對妳做了什麼……接下來他又對妳做了什麼？」狄倫顯得不太有興趣，法羅女士就會停止錄影一段時間再繼續。』我可以擔保，自己曾經目擊過類似的過程。當狄倫的另一位治療師南希·舒爾茨（Nancy Schultz）批評製作這樣的錄影帶，並質疑內容的合法性時，她立刻被米亞解聘。」這又是基本常識：為什麼一個母親要強迫一個七歲的女兒長時間裸體錄影？如果這是真的，這將成為一個創傷經驗，目的只是為了創造出一個精采的表演來傷害她的父親？這一切難道還不夠清楚嗎？這還需要司法調查嗎？

甚至不是只有一項調查，而是兩項重大調查。第一項是紐海文耶魯醫院（Yale-New Haven Hospital）的兒童性虐待診所，這是警察調查這類事件的特約機構；另外一項是紐約州兒童福利中心（New York State Child Welfare）。一般控訴遭受不當性別對待的婦女，其訴願常常被隱藏或不受重視，米亞的控訴則受到最嚴肅認真的處理。依法由幾組專家進行調查，其中包括全國最著名的專家，剛剛提過的由警察聘雇的紐海文耶魯醫院的兒童性虐待診所，我引用他們的結論如下：

「我們專家的意見是狄倫並沒有遭到艾倫先生性虐待。此外，我們相信狄倫在錄影帶上的陳述，以及她在我們評估期間對我們的陳述，並未提及一九九二年八月四日在她身上所發生的事情……在推論的過程中，我們考慮了三個假設來解釋狄倫的說法。首先，狄倫的說法是事實，艾倫先生確實對她施予性虐待；第二，狄倫的說法不是事實，而是一位情感脆弱的小孩所編造，由於身陷於一個令人不安的家庭，導致她對家庭壓力所做出的反應；第三，狄倫是被她的母親法羅女士所教導或影響。」

「雖然我們可以推論狄倫並沒有被性虐待，我們卻無法確定究竟第二個假設本身，或第三個假設本身是否為真。我們相信比較可能是這兩者的混合最能解釋狄倫所作的性虐待的指控。」

在這件事情發生之前很久以來，米亞就帶狄倫去看兒童心理醫師，因此在這個時間點上我們是不是可以指出，狄倫有很嚴重的無法分辨現實與幻想的問題？我的意思是，她媽媽要說服她被性侵不是一件再容易不過的事情了嗎？一個剛滿七歲的小女孩，一直在接受治療，因為在正常情況下她無法分辨清楚真實與想像，在情感困擾的危機中，她被迫永遠與愛她的父親分離，被情緒失控的母親所掌控，由母親灌輸她被虐待的想法，她的抗拒多年來被她所接觸的唯一一家長巧妙地應付，她長

年被教導、指引，相信她曾經被猥褻。米亞教導的說法並不是我提出的，這是耶魯調查報告得到的結論。

除了耶魯調查之外，猥褻指控也同樣被紐約州兒童福利調查委員會否決了，他們非常嚴謹地調查這個案子十四個月，做出以下的結論。我引述一九九三年十月七日收到的信件：「沒有發現可信的證據可以證實此報告中的小孩曾經遭受虐待或猥褻。這份報告因此被認為沒有根據。」

但是在這些報告出爐之前，法院舉行了一場監護權聽證會。仍然有人以為監護權聽證會就是一種形式的審判，而我卻不知何故躲過了那些想像的刑責。還是有一些瘋子以為我娶了我的女兒，他們以為宋宜是我的太太，他們以為我領養了宋宜，他們以為歐巴馬不是美國人。但是從來沒有審判，我從來沒有被判過任何罪刑，因為對調查人員來說一切清清楚楚，從未發生過任何事情。

接下來的幾個月是瘋狂的獵巫和愚蠢的金錢虛擲，多半是我的錢。精神科醫師接受訪問、兒童醫師、私家偵探被聘雇，公關人員風光一時，八卦小報被一掃而空。監護權聽證會由艾略特·威爾克（Eliot Wilk）法官主持，他一看到我就很討厭我，又有誰能怪他？從他的觀點來看，一個偉大美麗的母親，她領養了肢障的孩子，信任她卑鄙狡猾的男友，然而這個放蕩者卻勾引了她的女兒，整整小他三十五歲，並且剝削這個可憐的女大學生，拍下色情照片。他只差沒有說我地下室裡有一座地牢把男女學生鏈在牆上。我們可以理解威爾克法官的第一印象，這個印象他始終無法超越，儘管所有的證據都指向相反方向。威爾克在政治上是自由派，曾經在牆上掛著切·格瓦拉的照片。後來我發現，他並不是一個高貴的女權捍衛者，像他將監護權判給米亞時所表現的那樣。事實上，如果意圖利用地位的不平等欺壓女性被認為是騷擾的話，那麼威爾克會在「我也是」（#MeToo）運動者面前如坐針氈。他和我互不對盤也彼此都不假掩飾，這場由他決定的監護權之戰，對我當然很不利。當媒體引述我的談話說，「這個案子需要的是所羅門王，很不幸地我們得到的是奪命判官羅伊·比恩（Roy Bean）。」我更是得罪了他。

監護權聽證會後不久，威爾克因腦瘤過世，很諷刺的是，稍早在聽證過程中雜誌記者問我，失去孩子的監護權對我而言是不是最糟糕的事情，我回答說，不是，最糟糕的是得了無法開刀的腦

瘤。這個誠實的回答無法被義人所接受，因為他們覺得我對於是不是願意當一個犧牲奉獻的父親感到懷疑。儘管如此，我沒有撒謊。接下來發生了什麼事呢？這個可憐的法官就是得到這個病，致命的腦瘤。我痛恨這個法官，但是當我聽到他悲慘的診斷結果，還是相當難過。不過我周圍一些比較嚴厲的人並不同情他的遭遇，還打趣說這是他職業生涯中唯一一次正義真正得到伸張。儘管他製造了這麼大的麻煩，我還是無法說這是他應得的報應。

社會大眾談論我對宋宜的愛時也都責備我，我說「隨心之所欲」。他們認為這樣太自私，但很少有人了解到我只是在引用索爾・貝婁引用艾蜜莉・狄金遜的話，不是在表達我自己的哲學思想。無論如何，威爾克不負責任的惡搞不只是我和他之間的案例。一位兒童心理醫師告訴我，他所處理過最糟糕的兒童受虐案，無一不是來自威爾克法庭的錯誤判斷；一位哭泣的母親告訴我威爾克判她敗訴，原因是她不得不將出庭日期延後，因為她得幫孩子慶祝生日，但是法官不願接受她的理由。最後是這位才氣橫溢的靜態攝影師琳恩・戈德史密斯（Lynn Goldsmith）告訴我這個故事。她曾經在一椿訴訟案中遇到威爾克法官，他判她勝訴，但是卻拒絕執行他的裁決，所以和判她敗訴沒有兩樣。第二天他沒有事先通知就跑到她的公寓要和她上床，她拒絕他並指出他已經結婚，他卻不以為意。他繼續堅持，最後她擺脫掉他。儘管如此，當耶魯調查報告的結論是米亞可能教導狄倫而且沒有發生猥褻時，我覺得他至少應該更公平地看待事情，但是顯然他對調查報告的結果非常失望，而且恾恾恓恓地想辦法要挽回顏面，最後批評耶魯銷毀他們的筆記。結果事實證明，那是耶魯和美國聯邦調查局為了保護隱私的標準程序；我們可以想像如果耶魯的結論是我有猥褻狄倫，那麼他們銷毀

筆記這件事對他就不會是問題，而且他會將報告重印成精裝本。

警方案件由法蘭克・馬可（Frank Maco）主導，他聘請紐海文耶魯醫院進行調查，狄倫的心理醫師科特斯醫師認為康乃狄克州的警察是反猶太主義者，我從來不喜歡玩這張牌。不過她在康州被訪問時，其中一個警察告訴她，「小女孩遭受虐待之後，法羅女士做了她所能做的一切，她讓每個小孩重新受洗。」可憐的馬可，當耶魯報告的結論是沒有猥褻發生時，他一定崩潰了。帶著這樣一個備受矚目的案件上法庭能夠讓他的事業輝煌騰達，但如果輸了就另當別論；當事實顯現時，他不得不悲傷地意識到，他想要利用法羅案來推展他的榮光夢想的任何幻想都已經飄到窗外。在監護權聽證會期間，他讓此案懸宕數個月，除了偏袒祖米亞之外找不到其他理由。但是，為什麼？前述兩位當時在米亞家工作的珊蒂・布盧奇和茱蒂・荷莉斯特她們分別提到，馬可會三不五時突然出現，擦著廉價的古龍水（她們的說法），而米亞則盛裝打扮和他一起外出吃飯，這顯然就是馬可所說的

「公正」、「無偏見」的調查。

難怪大家都覺得很奇怪，當馬可最終放棄此案並說他其實是可以繼續追訴，只是他不想讓狄倫難過。許多律師都告訴我這樣很不道德，《紐約時報》上一篇文章認同此說法，批評馬可的行為是侵犯了我的公民自由，讓我究竟是無辜或有罪的問題保持懸而不決（儘管結論已經指出沒有猥褻行為），無庸置疑這是一份給米亞的禮物。但是老實說——你真的認為他結束此案是為了不要傷害狄倫嗎？這是一個小丑的藉口，他讓一個七歲小女孩接受警察偵訊，完全沒有提到米亞對她進行裸體錄影，而且當這位超人母親把狄倫拖到醫生那裡，讓她麻醉昏迷對她做陰道檢查，以便找出一點點的證據時，他都沒有發半句牢騷，當然最後他們沒有找出任何證據。我覺得任何有理性能力的人都

不會同意地方檢察官馬可讓此案落幕是為了狄倫著想。

事實是，馬可是個糟糕的笨蛋，我相信若他有任何贏的機會，他會不惜一切代價追求到底。當然，如果你自己所聘雇的調查委員給你回報的結論是沒有發生什麼事情，而這個小女孩的陳述前後矛盾，曾經一度告訴調查人員她沒有被猥褻也沒有和父親一起在閣樓裡，有時又似乎被母親教導而改變說法，這樣的定罪將缺乏說服力。他想要討好米亞，她可以吸引最老練的男人，更不用說一個丑角，幻想著自己可以成為她的護花騎士和救世主。最後，若你不相信我的話，以下是威爾克法官對於馬可聲稱他有理由起訴的書面回應：「證據顯示，艾倫不太可能因性虐待被成功起訴。」

在法庭程序中，我很天真地以為作偽證要坐牢，但是有些人在法庭公然撒謊似乎沒有關係。米亞發誓說我過去以來一直在看精神科醫師，是因為我和年輕女孩有不正當關係。這完全是偽證，但是撒謊並沒有受到處罰。有人說狄倫曾經抓著我的大拇指吸吮（摩西說這麼多年來在我們周圍，從沒有看過這樣的事情；當然他沒有看過，因為事實上不曾發生），儘管如此，這種虛構故事甚至與多年後羅南所編造的謊言也相去甚遠；他寫道，我把拇指強塞進狄倫的嘴裡。那麼這件事怎麼說呢？米亞的隨扈曾經聯絡史黛西·尼爾金，直接了當地問她是否願意撒謊，說我們約會時她仍然未成年。當然，她拒絕了。

這裡有一個有趣的亮點：米亞的團隊指控我近來利用應召女郎從事非法性行為，不擇手段要抹黑我成為卑劣的人。我否認，他們宣稱證據在握。我依舊否認，但是我可以看得出來，我的律師們面面相覷，懷疑我對他們是不是誠實。一個壞蛋送來他們的證據：一張有我名字的信用卡帳單的影印本，上面列著許多嫖妓與色情馬殺雞的清單。我堅持否認，但是每個人都真的以狐疑的眼光盯著

我。仔細調查之後原來是不同的伍迪・艾倫。一個從中西部來到紐約的可憐傢伙，他用一群妓女犒賞自己。誰會想得到還有另外一個伍迪・艾倫？我要記下來，下次要請求特別服務。

我說到哪裡了？對了，我一直非常敬佩的自由主義者讓我失望了。莫瑞・坎普頓（Murray Kempton）曾經是我的偶像，有一天他來報導聽證會，並在他的下一篇專欄中砲轟我。他指責我聘用一整個砲兵連的律師來對付米亞的一兩個律師。但是我需要監護權辯護律師，此外我還被指控犯了刑事罪──猥褻──所以我還需要刑事律師。不過他寫得好像我是什麼財大氣粗神通廣大的傢伙，用大量的金錢聘請大量的律師來對付一個可憐的、遭背叛的母親。我不知道為什麼他沒有更深入去了解整個捏造的猥褻控訴，又為什麼他會對我這麼狠，只因為我無法準確記得我帶小孩去買鞋那家鞋店的店名？他真的有意和我過不去。我記得幾年前他很喜歡我在《紐約客》上的文章，希望對我做專訪，他說他正是為《紐約郵報》工作。事實上他很優秀，是一名為

社會正義奮戰的自由主義者，但是那些年我就是不想給《紐約郵報》任何甜頭，最後因為我的堅持，採訪就取消了。他花了很長的時間才討回公道，他真的連本帶利討回公道了。另外一位我非常尊敬的記者葛洛麗亞・史泰納姆（Gloria Steinem）也抨擊我。似乎沒有人對於追究此事是否可能誤判感到興趣。史泰納姆完全把對我的指控當作事實，過去她也是如此的具有洞察力，這次她錯了。

在法庭中另外一個有趣的時刻是，艾倫・德蕭維茨（Alan Dershowitz）從證人席上對一位律師咆哮：「偽證者！偽證者！」原因是我的律師們指控，德蕭維茨說他可以用七百萬讓整個案件平息。四位律師在一個房間中證實他提出的條件，他憤怒地否認，他的母親在法庭中非常驕傲地看著

他的表演。我了解這件事，也經常公開說我不認為這是我律師以為的勒索，而是企圖讓我和米亞可以避掉一場混亂的公開衝突。我記得他說過這件事不應該上法庭，最好私下和解，以免我倆公開互擲泥巴。他和米亞精算過我的小孩成長一直到大學的教育費用，三個小孩的生活費、私立學校、大學。總之，他的計算機算出來的結果是七百萬美元。但是我不願意和解。我說我不在乎負面形象。

我沒有猥褻過狄倫，我一毛和解金也不付。

我不畏懼真相，不願意花錢息事。我一點也不在乎我的名譽。我準備上法庭，誠實宣告我一生中從沒有虐待過任何人，我已經準備好公開為我的聲明辯護。讓耶魯調查吧！讓紐約州調查吧！我歡迎由專家仔細調查。我通過康州警察局最尊敬的保羅・麥納（Paul Minor）的測謊，他是一九七八年到一九八七年聯邦調查局的首席測謊師。我很輕鬆地就通過了，但是當我們要求米亞也和我一樣接受測謊，她拒絕了。我知道真理站在我這一邊，然而如今我也知道這並不保證任何事情。我的莫莉阿姨買給我的成年禮禮物，威廉・史泰格（William Steig）袖扣，上面繪著一個男人用長矛刺穿自己的身體，寫著「人類一點都不好」，這個洞察力更勝過安妮・法蘭克（Anne Frank）。

迫於現實，我需要一位頂尖的兒童監護權律師以及一位有經驗的刑事律師，儘管我對這些領域完全陌生，我最後找到兩位很強的專家：謝拉・瑞賽兒（Sheila Riesel）和艾肯・亞布拉莫維茲（Elkan Abramowitz）。艾肯是一位高大的自由派民主黨人，他是紐約南區美國律師辦公室刑事部門主管，曾經擔任紐約市助理副市長，也是美國眾議院犯罪問題特別委員會的特別顧問。

他同意和我見面，我對他講了整個事實經過。他立刻表示，不與康州警察交涉的策略要改變。

他感覺我的故事很清楚而且前後一致，他願意陪我去向警方說明。我之前的律師阻止我這麼做，我必須說，有其道理。如果康州警察提出要求的話，我們同意接受審訊，但必須要速記員在場記錄整個談話過程。馬可不願意做這樣的記錄，因而無法獲得我方信任，所以我們拒絕前往。然而，艾肯聽過我的故事之後認為很明顯我是無辜的，我們應該去。我去了，他們問我問題，我回答。他們很客氣，沒有敵意，也沒有黑臉白臉交替胡亂訊問。

我記得接下來的那個禮拜，有一刻我覺得坐立難安。他們問我是否可以給他們一份頭髮樣本。我也捲了指紋——就像我從小就著迷的罪犯一樣。然後他們讓我坐下，從我頭上拔下幾根頭髮。因為我是個名人，他們取我的頭髮時輕手輕腳的，可以說是對我特別禮遇，深怕弄痛了我。當我坐在那裡，我第一次了解到一個無名小卒，一個窮人，一個黑人會經歷什麼事情。他不會得到這種特殊待遇；他的頭髮會被無情地拔掉，沒有人會在意他的痛苦。這是我接觸到的真實世界，雖然對每個人來說都是真實的，但對某些人來說卻比其他人更加真實。

我沒有太多多餘的頭髮，但是覺得可以設法給他們幾根，所以就建議他們拔灰色的。

聽證會期間，有人告訴我一個非常熱門的地下管道，一個與黑社會有聯繫的私家偵探，據說他可以得到所有人的內幕消息，揭穿一切肆無忌憚陷害我的陰謀詭計，並將我的對手擊垮。他來我的公寓，我告訴他這個冗長乏味的故事的全部細節，給他我的對手的電話號碼，作息習慣，還有任何我可以提供的資訊。他離開了，從此沓無音訊。他是個騙子嗎？還是個雙面間諜？我有說了什麼話讓他打退堂鼓嗎？他沒做出任何傷害我的事情，只是消失了。

在監護權聽證會的大混亂當中，有兩類專業人士表現得讓人出乎意料之外的失望。其一是私家

偵探，畢竟對山姆・斯佩德（Sam Spade）以及麥克・漢默（Mike Hammer）如此著迷的我曾經想過要當私家偵探，我看到自己在辦公室裡把腳翹在書桌上，軟呢帽向後翹起，肩部槍套，美麗的女秘書對我神魂顛倒，而我解決犯罪問題把那些愚蠢的警察遠遠拋在後頭。我不曾想過，事實上我有可能會被打死，或者倒臥窄巷，兩隻眼睛都留著彈孔。

我所遇到和交手的私家偵探一點都不像亨佛萊・鮑嘉或威廉・鮑威爾。他們多數是過胖的退休警察，警圈內還有一些老朋友可以讓他們接觸到最少量的資訊，這些是一個精力充沛的高一學生就可以做到的事情。以為他們可以尾隨著某人而不掉入人孔，或是解決一件比違規過馬路更複雜的犯罪，這樣的想法還真的滿可笑的。至於性感爆表的金髮美女，想到薇若妮卡・蕾克（Veronica Lake）讓某位大腹便便的私家偵探慾火焚身，這位仁兄在無人的沙漠中與一位花癡在一起，即使吞服了壯陽藥仍舊無法達標，這想法讓我覺得好笑。花了大把的金錢，卻少有收穫。

另外一類輸家是兒童心理醫師，他們對米亞感到多麼害怕！有幾位私下向我抱怨，他們不得不小心翼翼否則會被炒魷魚。有位兒童心理醫師打電話給我，要求我不要傳喚他出庭作證，因為他已經嚇到睡不著覺。另外一位使不上力的人抱怨說，他無法讓米亞和薩奇分開，所以治療的第一步是讓米亞進入另外一個房間。一位醫師哀戚地請求我，是否可以幫他的孩子進入演藝事業，因為他的孩子缺乏目標。所有心理醫師都對米亞戰戰兢兢，協助她阻止我與我的孩子有任何接觸。在康州看狄倫的這位醫師得接受米亞如軍令般的指示，因為他的女兒曾經受聘為米亞的助理。當我對承辦此案的威爾克法官提出這件事情，他卻不覺得有什麼問題。然後，同一個傢伙讀了耶魯報告之後仍然做出結論，沒有證據顯示米亞曾經教唆狄倫。而且相較於他的完全沒有調查，耶魯是經過長時間的

縝密調查。這傢伙在遮掩什麼？為什麼他總是孔想縫想盡辦法幫助米亞？

在聽證會期間耶魯報告完成了，調查員通知米亞和我親自到他們辦公室聽取報告。我們坐在那裡，他們對我們宣讀結論：

「狄倫並沒有被艾倫先生虐待。」她（狄倫）的陳述帶有一種「彩排過的特質」。它們可能是「受到她母親的教導或影響。」

摩西說，「這個結論完全吻合我自己的童年經驗：教導、影響、彩排，三句話準確地總結了我的母親教養我們的方式。」

米亞非常憤怒地站起來，她被激怒了，如同摩西、宋宜所形容的，而耶魯報告也證實了。她氣沖沖地衝出房間。我說再見，急忙趕回紐約。當我離開的時候我和一位調查員聊了一下，他告訴我狄倫很自相矛盾，甚至一度說我並沒有猥褻她，她從沒有和我一起在閣樓裡。珊蒂·布盧奇到米亞家工作不久，她看到狄倫在哭，問她為什麼哭，孩子說，「媽咪要我說謊。」不久之後，狄倫得到一個先前米亞一直不願買給她的新娃娃作為獎賞。

儘管威爾克對耶魯報告的反應明顯存在著偏見，以及他為挽救顏面所做的評論口是心非，但它作為一份有效力、有廣度，而且結論正確的報告，對我們仍然有所幫助。這個調查花了六個月的時間，所有想得到的相關人事都訪問了，狄倫九次、我、米亞、孩子們、保姆、女僕。然後突然間，馬可和威爾克想要扮演米亞的救美英雄的夢想灰飛煙滅了。監護權聽證會結束，和馬可一樣，法官威爾克急急忙忙地寫下對我可能造成最大傷害的摘要，儘管他竭盡所能地要摧毀報告，他所能想出的最好內容如下，「我比較沒有那麼確定……紐海文耶魯醫院團隊所提的證據最終證實沒有性虐

待。」當然，威爾克的結論沒有任何調查依據，完全憑著個人一廂情願的想法，不像紐海文耶魯醫院團隊非常仔細地調查這個案子好幾個月。

如果威爾克曾經參加一場典型的耶魯調查會，他會看到我將要向你描述的情景。想像一下這個畫面，在紐海文耶魯醫院辦公室裡，米亞和我兩個人坐在三個很有經驗的專業調查員面前。米亞堅持我猥褻狄倫，宣稱可憐的狄倫遭猥褻之後是如此沮喪，她立刻跑到隔壁房間投入姊姊雲雀的懷中尋求安慰，米亞鉅細靡遺地形容狄倫如何擁抱雲雀，如何被所遭遇的事情驚嚇不已，並向她的姊姊椎心泣訴，她姊姊則不斷安慰她。我，如狐狸般狡猾的我，仔細聆聽米亞向調查員編織戲劇化的故事，等著掀出我的王牌。我說：「你是在告訴我受到創傷的狄倫哭著跑去擁抱雲雀？」米亞堅持自己的立場，不斷強調說小孩需要她的兄弟姊妹的援助。「你為什麼要問？」調查員詢問我，「因為，」我站起來說，就像林肯準備發表著名的那晚沒有滿月只有殘月[15]的辯護演說那樣，「因為，」我解釋，「妳宣稱事發的那天，雲雀並沒有在康乃狄克州。她在紐約，所以狄倫如何能夠跑去擁抱她？」空氣中一陣尷尬的沉默，米亞慌張地胡亂瞎扯說，「我知道雲雀那時在紐約，但是狄倫在精神上擁抱她。」這就是我所遭遇的胡言亂語的局面，它也許可以玩弄威爾克法官和米亞陣營，但它騙不了調查人員。

有關人們一再問我的情色問題：米亞和馬可之間，或是米亞和威爾克之間是不是有任何摟抱愛撫的關係？我很難相信，但對於這種事我傾向於天真。在電影《雙重賠償》（Double Indemnity）中，當佛烈德．麥克穆雷（Fred MacMurry）和芭芭拉．史坦威（Barbara Stanwyck）在他的老舊公寓的臥室熱吻時，銀幕淡出，我想到的是，這樣我們就不會看到他們給復活節彩蛋染色了。我鄙視馬

可，不尊敬威爾克，但是我也只能這麼說。我必須爭辯，威爾克對我探視孩子所設下的限制是一個愚蠢的、報復性的、有害的計畫。我會再說明，看看你們的想法如何。

首先，完全不可以探視狄倫。這對我或她來說公平嗎？有任何好處嗎？儘管調查的結論是沒有任何猥褻，我依然不可以見她。拜威爾克之賜，這個小孩與她的父親從此完全隔絕，完全交由強制灌輸、教唆，並對她裸體錄影的母親監護。而且我完全不能再與她有任何聯絡。在那次判決之後，我永遠不能再與狄倫說話。在法庭的命令與操縱下，從她七歲開始，我們之間不得傳送任何文字或便條。這對我來說是非常粗暴的打擊，對狄倫也是非常殘忍的剝奪，但是對於「你搶走了我的女兒，現在我也要奪走你的」，卻是成功達到目的的。

狄倫告訴耶魯調查員，媽媽說爸爸對我做了不好的事情，但是我還是愛他。狄倫和我很親，米亞奪走我女兒的計畫，對我造成巨大打擊，無疑的對小孩也是如此，她才剛滿七歲就失去一位她非常依賴的父親。我很疼愛狄倫，從她襁褓時期就盡可能花時間與她在一起，陪她玩，買無數的玩具給她，洋娃娃、填充動物、彩虹小馬。那時候玩具反斗城是小孩子的天堂，他們常常在開門之前就讓我進去，好讓我幫狄倫和薩奇買玩具。小時候我的父親有一位住在芝加哥的富翁朋友，他三不五時會到紐約談生意。我父親會放下一切事情去幫羅倫茲先生開車。有一

15 譯註：一八五八年，林肯為被控謀殺罪的男子阿姆達斯特郎在法庭上辯護。當證人作證說他曾在案發現場一百五十公尺外目擊犯案過程時，林肯問，當時是半夜，他如何能分辨兇手是阿姆達斯特郎？證人說：「藉著月光」，林肯立刻翻出萬年曆，證明那天沒有滿月，只有殘月。後來阿姆斯達特郎獲判無罪。

次他帶我父親到玩具反斗城說，進去幫你兒子買玩具吧，全都算我的帳，我父親幫我買了一套非常逼真的牛仔服裝，包括兩支六發的左輪手槍，樂翻了。我看起來好帥，只是我的馬刺卡在床單上，折斷了，還打破一盞燈。有一次父親贏錢了，他去玩具反斗城幫我買了一大套的化學工藝器材，因為我對科學感興趣。由於擔心我的安全，他找來他的藥劑師朋友，將所有化學品的名單念給他聽，請他幫忙挑出有毒藥品。他把危險藥品全都沖進馬桶，留下約半套給我。我依然從中創造了一種橙色染料並將我母親深棕色的海狸外套染成橙色。不知什麼原因，這讓她很生氣，我用沙拉叉子要把我殺死。我在《那個時代》（Radio Days）電影中描述了這個場景，我記得她揮舞著鞋子在屋子裡瘋狂追著我跑。我以為他們會像舞台劇《毛猿》（The Hairy Ape）那樣用水管把她沖倒。

說到鞋子，順帶一提，有一次狄倫迷上了桃樂絲在《綠野仙蹤》（The Wizard of Oz）中穿的寶石紅拖鞋，我特地熬到半夜，請我的電影服裝部門幫她做了一雙，這樣我可以把它們放在她的床上，好讓她在第二天早上醒來可以看到。

當米亞的計謀奏效時我被擊垮了，法官和她共謀確保我不會見到狄倫。整整一年的時間，我不斷夢見她回到我身邊，然而每次醒來後，嘗試想要見她，寫信給她或和她說話都失敗了。當她稍大一點之後，我想像她應該會了解她被利用了，我寫信給她，只是甜蜜的、深情的短信，問她好不好。沒有談到我自己。信件全部被羅南攔截，我收到簡短的回信，逃避式的回答，開頭這麼說：「我已告訴狄倫你的來信，但是她沒有興趣。」（在希區考克的電影《美人計》（Notorious）中，描述另一種不自然的詭異的母子關係。克勞德·雷恩（Claude Rains）和他的母親請英格麗·褒曼

（Ingrid Bergman）到家中，他們要慢慢地讓她中毒，就像米亞對可憐的狄倫洗腦一樣。他們切斷褒曼的電話讓她無法和卡萊·葛倫聯絡。最後，他趕過去把她救出來，但這是電影。現實生活中，如果我嘗試卡萊·葛倫的行動，我沒辦法穿越門房。

最後我寫信給薩奇說：「你總是拆閱你姊姊的信嗎？」沒有回答，他只回信說，若我真的想幫忙就寄錢過去。我一直謹守法律非常慷慨地贊助他們，但是如果誠如米亞所說，薩奇是法蘭克·辛納屈的兒子，那麼我真的是冤大頭。

我生命中最悲哀的事情之一就是被剝奪扶養狄倫的時光，只能在夢中帶著她欣賞曼哈頓，享受巴黎與羅馬的歡樂。一直到今天宋宜和我都張開雙手歡迎狄倫，如果她想要像摩西那樣和我們聯繫，但到目前為止那仍然只是夢想。無論如何，在所有選項中，你會認為這是一個明智的司法決定嗎？我認為這不僅僅對是我蓄意殘忍，對狄倫也是重大災難，你將逐漸明白。

至於薩奇，我僅被允許在監督下探視。為什麼要監督？不合邏輯。「監督」意味一個被聘雇的人，每個禮拜不一樣的人，在我訪視的時候必須出席並且在場。為什麼？如果從來不曾發生猥褻，我們到底在說些什麼？（並不是說我被指控染指薩奇，儘管檔案記錄顯示，曾經有一度米亞非常矛盾地，努力要造成「我可能猥褻了兩個孩子」的印象，但是薩奇的部分並沒有成功，而狄倫比較脆弱，所以她就將火力集中於她。）但是為什麼我要被監督？這一切的作用，在於讓薩奇確信他的父親是可怕的人，是個威脅。但是我愛他，想要見他，所以我不得不接受威爾克所設定的唯一路徑來和他見面。自從聽他母親說我是一個強暴犯，一個惡魔之後，這個可憐的孩子每個星期被打發從康乃狄克州搭一個半小時的車子到紐約來與一個兇殘的老人在一起。

該案的精神醫師說，監護權應該判給不會灌輸孩子仇視另一位家長的一方。當您現在閱讀到一位持反對意見的上訴法官所寫的內容時，請記住這一點，他認為法院對薩奇和我的見面限制過於嚴苛。他的意見來自兩位經驗豐富的專業監護監督人佛蘭西斯·葛林柏格（Frances Greenberg）和維吉妮亞·雷曼（Virginia Lehman）的目擊證詞，他們都是獨立的社會工作者，負責監督我和薩奇在紐約的會面。

他們將他們所見報告給一位上訴法官 J.凱洛（J. Carro），他寫道：「根據中立觀察者的記錄，有強力的證據顯示基本上艾倫先生與薩奇之間有一種溫暖與愛的父子關係，然而此一關係正遭受危害，很大程度上是因為目前的監護和探視安排使艾倫先生正逐漸與他的兒子變得陌生和疏離。

佛蘭西斯·葛林柏格和維吉妮亞·雷曼兩位獨立社工受聘來監督薩奇和艾倫先生的會面，他們作證說，『艾倫先生會以擁抱來歡迎薩奇並告訴他，他是多麼愛他與多麼想念他。』兩位監督員也以一系列的文字描述，艾倫先生會說，我愛你就像河流，薩奇回答的大意是，我愛你就像宇宙……然後艾倫先生會說，我愛你就像星星，然後薩奇會說，我愛你就像宇宙。令人悲傷的是，同樣根據這些目擊者的證詞，薩奇告訴艾倫先生，『我喜歡你，但是我不可以愛你。』那是在艾倫先生問薩奇是否願意寫明信片給他的時候，因為他和法羅女士按照計畫要去加州旅行，薩奇說，『我不行，因為媽媽不准。』在另外一個場合，薩奇表示他希望可以和艾倫先生在一起久一點，不只是被限定的兩個小時，『薩奇說他不可以待更久，因為媽媽告訴他兩個小時就夠了。』最令人痛心的也許是，他說，他可能必須和醫生見面八到十次，結束之後他就不用再與艾倫先生見面了。』與法羅女士顯然對薩奇

談到許多艾倫先生的負面評價相反，『據報告顯示，艾倫先生只對薩奇談法羅女士的正面事情，而且只經由薩奇傳達對狄倫和摩西的愛。』」

我的天啊！到底還需要多少事證大家才會明白，在威爾克法官將兩個小孩判歸米亞獨自監護之後，在米亞家中所發生的一切？這兩位獨立社工員的證詞和摩西所目睹的不斷洗腦有何不同嗎？所以數個月下來米亞對五歲孩童的施毒、洗腦生效了。專業監督員不容易找而且很昂貴，兼職的監察員來來去去。年輕女孩可能剛剛大學年紀或稍老一點，每個探視日她們會出現在米亞家；為了與我見面米亞事先幫她們做好準備，指示她們要其他保姆密切注意我，並以法官不得不說的一兩件關於我的壞話來充實她們的軍備，然後呢，她將早已被灌輸好要鄙視我的兒子派往曼哈頓，進行一趟地獄之旅。這就有如我在監督員要去見米亞之前先給他們讀耶魯報告一樣。她們將會用非常不一樣的眼光來看待她。

自然而然，隨著時間過去，長期被灌輸我是穿著拉夫‧羅倫（Ralph Lauren）燈芯絨休閒褲的凶神摩洛克（Moloch）[16] 之後，孩子和監督員一起來到我的公寓時會出現暈車、挑釁、矛盾焦躁的情緒。接下來的監督會面就出現僵硬、不自然的尷尬與混亂。意思就是與其讓父親與孩子有一段美好的相聚時光，一起做一點事情，他們寧可讓一個第三者在場確保我不會強暴那可憐的孩子。不只如此，如果我帶孩子出去吃飯或冰淇淋，會有一個第三者和我們同桌；沒有監督員同行我不能單獨帶他去散步，沒有臨時額外加購門票我也不能帶他去看籃球賽或電影。大多數的監督女孩都很好，有

16 古代文獻記載，作為祭品的兒童經常在摩洛克神（Moloch）前被活活燒死。

一些很善良，她們看出正在發生的這一切的醜陋與不公，會盡量讓我們獨處；有一些則非常愚蠢，他們被米亞事先的惡意簡報給嚇壞了。他們在會面期間給我麻煩，表現得就像令人討厭的酷吏。經過如此荒謬的一年，了解到這樣無法讓薩奇和我變得親近，反而把他推得更遠，我決定中止。

這就是婚姻法庭上的情況。像威爾克法官這樣的傢伙，這樣反覆無常的人有權管理家庭。有許多次我在路上被陌生人攔下；悲傷的男人懇求我幫助他們，讓他們可以看到在監護權裁決中被帶走的孩子。有一個哭了，好像我有權干預一樣，好像我是名人，就會有一些特權。其實那時我自己正受到監督，而米亞則可以隨心所欲地管理孩子。而在她扭曲的管教下，發生了什麼可怕的事情？當這個小插曲發生時，摩西在場——所發生的一切，正如《慾望街車》裡的布蘭琪所說：「只有愛倫坡先生才能給這裡公道。」

我們來聽聽摩西怎麼說，他來自現場的形容：「羅南法律學院畢業後，米亞要他去做整形手術把腿加長，讓身高可以增加幾吋。我和他說我無法想像為了美容的理由讓一個人遭受這樣大的磨難，我的母親回應很簡單，『你必須夠高，從政才會有前途。』」對羅南來說這當然是漫長又痛苦的過程，為了把腿弄斷好幾次再重建。保險公司認為這不是醫療所需所以拒絕給付，當然米亞和羅南給了不一樣的說詞，但事實就是那樣。」關於羅南的膝蓋問題、助行器和幾個月的重建，他們對外發表的理由都是說他在國外工作時所感染的疾病。這是為了解釋手術的原因，但是整個痛苦的過程摩西通常是現場目擊者；米亞可能讓羅南經歷這種斷腿的野蠻行徑，以滿足她對他的人生規劃，與此同時，我卻是法官堅持必須被監視的那個人。

沒錯，威爾克懲罰我，但是他將兩位小孩留給一個冒險躁進的女人獨自監護。這些小孩被當成

棋子，被剝奪了父愛，並被教導要害怕並憎恨他們的父親。可憐的狄倫在成長過程中不斷地被灌輸她被虐待的虛假故事。薩奇也是一樣。七歲和四歲的小孩，很容易擺布，完全受制於他們的母親。

我並非不喜歡米亞的律師。法庭是一個相互對抗的地方，人們會因骯髒的詭計和卑劣而發怒，但律師是雇來的槍，米亞可以很容易地收買我的，我也可以收買她的。我有兩個很傑出的律師，謝拉·瑞賽兒和艾肯·亞布拉莫維茲，他們所呈遞的是一個穩贏的案子，但是就在專家對無中生有的騷擾事件進行調查時，案子進入威爾克的婚姻法庭，謝拉·瑞賽兒發現自己並沒有勝券在握。我喜歡艾倫·德蕭維茲，我相信他試圖想辦法讓我們的名譽損害降到最小，但是他對米亞不夠了解，不知道她是一個非常麻煩的女人，很有說服力的女演員，但是她的話完全不足以採信。我也許應該要提出異議，在聽證會期間，米亞和威爾克的法庭書記員結為好友，很多夜晚他都從法庭載她回家，這樣公正嗎？顯然這是一種不正當的暗通法官的管道，但是亡羊補牢，為時已晚。

從報紙得知訊息的人們總是這麼說，演藝圈的人生活就是這麼瘋狂。他是瘋子，米亞也好不到哪裡去。兩人都瘋了，許多人都這麼看待，「各說各話——」然後對我們的衝突給予一種各打五十大板的錯誤平衡對待，然而事實的真相是「她說她的」，但是不只是「他說他的」，而是「所有調查報告的事實都和他的說法一致」。這根本不是兩個勢均力敵者之間的爭論，而是一方已經被認定為有憑有據，另外一方經過仔細審查已被發現是偽造。儘管如此，大眾似乎並不在乎，為什麼要在乎呢？比起八卦小報對兩位名人趾高氣揚或愁眉苦臉的鬧劇的窺秘獵奇，世界上還有很多更重要的事情值得關注。

現在回到我與宋宜躲藏在我的與世隔絕的頂樓公寓，我們躲在家裡避開大樓周遭環伺的狗仔

隊，在我偌大的屋頂花園裡散步，置身於茂密、美麗、綠葉叢生的自然中。我的頂樓公寓是我從小的夢想，下午時分在幽暗的戲院裡，我凝視著三十五釐米電影中的女神男神將冰塊丟入蘇格蘭威士忌，打開通向陽台的法式落地門，看到了整個曼哈頓。多年來，我住在第五大道上空，一間簡直就像電影場景的頂樓公寓，我安裝了巨大的、幾乎是從地板到天花板的玻璃窗，整個城市景觀真是無與倫比。我看到了絕美的日落，在雷電交加的暴風雨期間，巨大的閃電有時從喬治·華盛頓大橋延伸到砲台。轟隆轟隆的雷鳴之前是壯麗的閃電，橫越西中央公園上空，紐澤西上空，永恆的上空。

有一次我看到一道閃電在西方天空創造出一個完美的圓，一個巨大的字母 O。

有一次我們大樓被閃電擊中，更精確地說是擊中露台上的欄杆。致命的石塊從側面脫落並墜落到第五大道，整個建築物都在震動。幸虧傾盆大雨阻止了行人在街上行走，所以沒有人被石塊擊中。後來大樓維修期間，有好幾個月整個街區都被繩子圍起來。雖然閃電是擊在二十層樓以上，在地下室的工人感覺到整個第五大道九百三十號都在搖晃。

之後，每當雷電交加，我坐在我的全金屬打造的奧林匹亞手提打字機前面寫劇本時都非常緊張，很怕閃電會砸穿玻璃擊中打字機，把正在敲打對當代風俗冷嘲熱諷的我燒成烤肉。暴風雪時又是一種完全不同的經驗，但是同樣令人敬畏。在冬天的清晨醒來，看到中央公園的每一吋土地都被白雪覆蓋；整座城安安靜靜、空空蕩蕩。偶或有一部紅色的消防車從無瑕的純白世界中疾馳而過，那白雪中的紅色消防車與中央公園旁有如白雞般的覆雪灌木叢形成強烈對比。就這樣。同樣的騷動也發生在四月降臨的時候，你可以看到樹木冒出嫩芽。一開始很細微，第二天多一點，再過幾天，大爆發，鋪天蓋地的綠色，春天來到曼哈頓和中央公園，你看到繁花綻放、花瓣舒展，空氣中充滿

鄉愁的氣息，讓你真的很想自殺。為什麼？因為太漂亮了，你不知如何處理；松果體分泌著無法言

說的悲傷苦汁，你不知道要如何安置內在驚慌亂竄的情緒，天殺的！在那當下你的愛情生活並不順

利。拿槍吧！

秋天又是完全不同的狀況，但同樣讓人情感滿溢。對我而言，那是一年中最可愛的季節。你

看，夏天對紐約而言真的是壞消息，悶熱、潮濕，每個人都離開了。沒錯，車流較少你可以四處移

動，但是很無聊，因為朋友都離開了，而且每件東西都濕濕黏黏的。無論如何，秋天來了，小鎮開

始活絡，紐約人度假回來，天氣涼下來，當我還是在布魯克林的小孩子，夏天簡直是上帝的恩賜

因為它意味著不用上學，可以終日打球看電影。這樣滿好玩的，不過即使在那個年代，秋天意味著

所有可愛的女生都從夏令營回來了，雖然書本與教室的噩夢即將浮現，但是至少會有一些婀娜的人

體曲線來加速血液流動。我從來不參加夏令營，我痛恨那個構想，只試過一次去了一天。那個地方

被吹捧為香格里拉，我登記成為助理顧問，搭火車北上，抵達之後打量情況立即打電話給我父親，

請他來接我回去。他總是四處找麻煩，邀了他的死黨阿爾提一起來，一個瘸著一條腿的魁梧戰手，

身上配戴著手槍，他們開車到這個甜蜜的小猶太夏令營來解放我。不用說，沒有任何槍戰發生。

最後，當你從我的頂樓公寓窗子向外看，看到那些正在變色的葉子，你會覺得既震驚又蕭穆。

震驚是因為大自然中的紅色和黃色勝過所有的顏料，無論畫家們如何精采地組合他們；蕭穆是因為

葉子很快就會枯萎並以典型的契訶夫式的姿態落下；而且你知道有一天你也會枯萎凋零，同樣愚

蠢、野蠻的儀式將會接管你全身的可愛細胞微粒，但是那又如何？從另外一個角度來看，這全都是

觀點問題。對人類而言，秋天樹葉的顏色何其華麗，但是我向你保證，不論是紅葉或黃葉，他們都

會覺得綠葉比較可愛。

所以呢，我在這兒，這傢伙擁有一間塞德里克·吉本斯（Cedric Gibbons）所設計的頂樓公寓，二十樓，在紐約。但是米高梅公司不會告訴你，也不會在他們的電影中呈現的是，頂樓公寓會漏水。從來沒有那種有著昂貴露台、美麗天際線的公寓會漏水──公寓裡勞勃·蒙哥馬利（Robert Montgomery）取出一支香菸，在他的香菸盒上輕輕一敲，對著卡蘿·倫芭微笑，而且，不像我，他沒有忘記打開烈火熊熊的壁爐中的通煙道。我住在我高聳於天空的頂樓三十五年，從來不會不漏水。我請來工程師，把花園拆掉重作屋頂，填入瀝青再鋪上硬磐層，還是一樣每逢下雨，水桶就得上場，因為我所說的漏水不是只有幾滴讓人不安的小水珠，我指的是水桶很快會裝滿，而且我每年都得重新油漆。

不過就像是與一個傑出、美麗又讓人拿她沒轍的女人戀愛一般。就像露易絲。快樂遠勝過氣急敗壞地用水桶去接雨水的痛苦，如果不是宋宜和我有了小孩，需要更大的空間，我可能還會繼續住在那裡。當宋宜和我掀起一陣巨大騷動之後，我們成為每位狗仔隊覬覦的目標，我們在頂樓公寓中撐了幾個星期，在碩大的空中花園散步，完全就像是電影中的「你和我一起對抗全世界」，讓人們的愛情更加堅定不移，而且也確實如此。有關結婚的事情，我們都覺得沒有必要正式確定我們的關係，我們都覺得若兩人不快樂的話那張合約比紙還不如。我倆相愛無須訴諸立法。我們絕對不會結婚，就是這樣。然後我們結婚了，為什麼？不是為了浪漫的理由，而是嚴肅的經濟因素。我愛宋宜，我知道我比宋宜老很多，而且隨時可能死去。如果我死了，我希望她可以得到法律的保護，我堅動繼承我所有的財產，沒有任何阻礙。因為法律規定先生過世後太太直接繼承先生的一切，我堅

持。

儘管我們結婚的理由很實際，但婚禮非常浪漫。我們決定舉辦一場安靜、祕密的婚禮。只有我妹妹和一、兩位朋友，我們決定在威尼斯結婚，我們兩人都很喜歡的城市。市長會在市府大樓的一間辦公室幫我們祕密證婚。沒有人會知道。一切安排都在暗中進行。在一九九七年十二月一個寒冷黑暗的日子，宋宜、我妹妹和好友阿德里安娜．狄帕瑪（Adriana Di Palma），我的已故攝影師卡洛．狄帕瑪的遺孀，漫步在威尼斯的街道上，而我就像詹姆士．龐德那樣，數到五百，然後熄燈，偷偷從我們在格瑞帝皇宮酒店（The Gritti Palace）的套房裡快速跑出來，乘坐貢多拉船，悄悄地滑過運河平靜的水面，從不同的方向抵達同一棟建築，被分別帶進一間僻靜的房間，市長在此幫我們證婚。為了不要引起注意，宋宜和我悄悄地分別離開那棟大樓，經由不同的路線回到旅館會合，我們一進入我們的套房，電話立刻響起，《紐約郵報》的第六版。他們聽說我在威尼斯剛剛結婚。在我們圓房之前我特地檢查了一下床底。兩天之後我們到巴黎麗池大酒店度蜜月，那時祕密已經變成頭條新聞。宋宜和我成為夫妻，雖然贊安諾鎮定劑上漲了十點。

回顧我與米亞的合作拍片經驗，除了《賢伉儷》因為拍攝期間一切大炸鍋之外，我必須說這是一趟在創作上高低起伏很有趣的過程。在拍攝《賢伉儷》最後一個禮拜和米亞的事情爆發了。氣氛當然非常緊繃，然而我們還是咬緊牙關完成了拍攝，米亞才剛發現我與宋宜有染，對於和我一起工作並不心甘情願。我也很不高興米亞到處打電話告訴每一個人我強暴了她未成年的，智能障礙的女兒。《賢伉儷》是米亞和我合作的最後一部電影。

13

我們的合作始於十三年前的《仲夏夜性喜劇》，我總是希望能夠拍攝影片來呈現鄉間的歡樂與美好，不要問我為什麼，我痛恨鄉下。但是那種魔幻的想像和孟德爾頌的音樂引起我的憧憬。所以我們根據草圖建造出故事發生的房子。我們在位於斷頭谷（Sleepy Hollow）的洛克斐勒莊園的樹林中拍攝，我想要像我在紐約的電影中拍攝曼哈頓一樣來拍攝鄉村：以愛來呈現。我不愛鄉村的事實並不重要。畢竟，我是個藝術家、創作者、織夢人，一個徹頭徹尾的笨蛋。我也很喜歡和荷西‧費雷爾（José Ferrer）合作，他的文學底蘊與文化素養，從莎士比亞到爵士音樂樣樣精通，讓我十分佩服。你能夠找到多少演員可以來演一個必須唱舒伯特抒情歌曲的角色，而他真的熟記一首而且會唱？我們在一本談建築的書上看到一棟房子，非常適合我們的故事。它座落在中西部的某一個地方。我們模仿它的維多利亞式外觀，在坡坎堤可山丘的洛可斐勒莊園中打造了一座一模一樣的房子。

電影上片後，我們被原來的屋主提告，說我們剽竊了他的設計，我們贏了。順便一提，電影殺青時，有人買下了我們的房子，他們將它運到長島，根據建築法規做了內部裝修，而且從那時起一直住到現在，希望他們快樂。我同時拍了《變色龍》描述不斷變換腦袋的情緒壓力。《仲夏夜性喜劇》票房慘澹，《變色龍》就好多了。《變色龍》比較好拍，因為目標就是要拍得很像用資料影像

製作的紀錄片。反過來說，《仲夏夜性喜劇》故事發生在一天，拍攝卻花了超過三個月，隨著季節變化要保持光線一致真是技術上的大考驗。我們不斷把黃葉漆成綠色。

和米亞合作的第二部片是《瘋狂導火線》（Broadway Danny Rose）。作為一個演員，我的戲路，可以說，很有限。我可以演知識份子，我的外表很像，但是就如同我所說，真的是演出來的。我看起來像個書呆子所以我在銀幕上可以這麼演；我演出大學教授滿有說服力的，或是心理醫師、律師、博學多聞的教授。但是因為我的出生，我也可以演出底層人物，卑微的騙子、賭徒、街頭流浪漢。丹尼‧羅斯就是個流浪漢，一個沒有受過教育的魯蛇，一個不起眼的騙子。

那些年我常常帶米亞去勞氏餐廳（Rao's Restaurant），一間很棒的義大利餐廳，非常有名，無需特別介紹。讓我這麼說，一對來自德州的夫婦打電話去預訂晚餐，他們要到紐約來，聽說這間餐廳食物非常好吃。這位後來不幸英年早逝的餐廳老闆法蘭奇說，可以幫他們訂位在十四個月之後。安妮和文森掌廚並經營這家酒館，米亞和我常說她可以演出一個像安妮‧勞（Annie Rao）的角色。安妮和文森掌廚並經營這家酒館，安妮是一個了不起的角色，她有一頭盤梳整齊的金髮，手上叼著一根菸，紐約式的談話風格，還有她的烤辣椒。噢，還有她永遠掛在臉上的墨鏡。那就是《瘋狂導火線》中的米亞，與平常的米亞‧法羅非常不同，而她的演出真是他媽的好極了！那部片拍得很愉快，我和一些很棒的演員一起工作。一位鳥小姐芭養了許多會說話的鳥，她送了一隻給米亞，如果牠說得不夠溜就活該。

尼克‧阿波羅‧福特（Nick Apollo Forte）飾演一名義裔美國歌手，是小咖經紀人丹尼的旗下藝人。尼克演得活靈活現。為了這個角色我試鏡了許多歌手，從吉米‧羅塞利（Jimmy Roselli）到勞勃‧高勒（Robert Goulet），並且把他們拍下來。我在眾多的可能性中無法做出決定，於是向我的

北極星基頓求救，把拍下來的試演片段給她看，她說，就是尼克·阿波羅了。這就是我需要的答案，因為我對她的品味的信心從來不曾動搖。而且基頓是對的，他非常自然。我記得，他在麻塞諸塞州的酒吧駐唱，來自一個義大利漁夫家庭。他告訴我他們如何捕魚為生；將炸藥丟到水中把魚炸死，當死魚大量浮出水面時，就是他們當天的收穫。尼克先前沒有拍過電影，當我們從眾多優秀的歌手中挑選他擔任主角時，我以為他會充滿謙卑的感激之情。但是他說，你們要我必須連我的鼓手一起聘用——對了，我有一首歌，我要唱。我們用了他的鼓手，他很稱職，那首尼克「寫」的關於神經性胃病的歌〈激動〉（Agita），我們用了，非常的棒。附記：我們被告了，因為有個傢伙宣稱尼克偷了他的創作。我不知道這件事後來如何收尾。

我和米亞的下一部電影是《開羅紫玫瑰》，我認為那是我所拍過最好的電影之一，從《瘋狂導火線》我們可以看出米亞的戲路有多廣，她的演技從一部戲到下一部戲不斷精進。我原本屬意一個很棒的演員麥可·基頓（Michael Keaton）來演傑夫·丹尼爾（Jeff Daniels）的角色，但是遇到兩個問題。麥可·基頓太現代感，演出三〇年代的人物對我而言不太有說服力。另外一個問題是他剛剛當爸爸，小寶寶讓他整夜無法睡覺，所以我們理解為何他每天來工作時都睡眼惺忪。很難開口對一個演員說你要把他換掉，因為天生的不安全感總是讓你以為不喜歡他們的演出。我用了一位茱麗葉·泰勒發現的新人來取代麥可，她一直催促我去看他，我卻因為懶惰、害羞、自暴自棄等各種理由一直抗拒，但是當傑夫·丹尼爾一進來唸台詞，我們的精神都來了。我們知道我們中頭彩了。這裡有一件瑣碎又無意義的事情：我們已經拍了一些麥可·基頓的戲，包括故事中一個廢棄遊樂園的夜間俯瞰長拍鏡頭。在那邊偷偷摸摸走來走去的小黑影不是傑夫·丹尼爾是麥可·基頓。我們認為

沒有人看得出來，所以又何必花一筆錢在寒冷中熬夜重拍那麼麻煩的一場戲？總之，我和你說了，這是一件雞毛蒜皮的小事。傑夫實現了我們最快樂的希望，而且此後在舞台與銀幕上的事業都很順利。

我的影片從不辦試映會。我對與觀眾共同製作我的電影不感興趣，我一旦交片，就是完成了。電影公司可以舉辦試映會讓觀眾填問卷，如果對他們的市場行銷策略有幫助的話，但是不用告訴我結果，因為我沒興趣也不會做任何修改。聯美公司在波士頓為《開羅紫玫瑰》辦了試映會，我接到他們一位高層的電話說試映非常順利，我感謝他的周到告訴我這個消息，他接著小心翼翼地說，你知道若你可以讓結局更快樂一點，會賣得更好。他這麼說的意思是如果讓米亞和傑夫·丹尼爾最後結合，某種程度就像是黛瑞·漢娜（Daryl Hannah）與湯姆·漢克（Tom Hanks）主演的《美人魚》（Splash）。我很客氣地說明，這是不可能發生的事，他也很優雅地放棄了這個話題。我擁有最後的剪接權，但是也從不擺架子，總是與片廠和發行商保持良好的關係。

有一次，哈維·韋恩斯坦擔任《大家都說我愛你》（Everyone Says I Love You）的發行商，他用很高金額買下這部影片，看過之後他卻很不喜歡，然後他請我拿掉饒舌歌中「幹你娘」這字眼，我解釋我不可能這麼做，他說我只需剪掉這句話，這部音樂片就可以在無線電城音樂廳（Radio City Music Hall）上演，我說我了解，但是我拍電影不是為了遷就電影院。附帶一提，不管報紙怎麼說，哈維從來沒有出品過我的任何一部電影，從來沒有投資過我，他只發行過幾部已經完成的影片，並且非常成功。哈維除了行銷手法高明之外，他對非主流、藝術電影有獨到的眼光，也推出過很多部。但是，我從不允許哈維投資或出品我的影片，因為他是一個喜歡干預的製作人，他會改變並重

剪導演的影片，我們從來無法一起合作。

至於讓我的影片在無線電城音樂廳上演，我有過一次經驗，但是不太喜歡。那不是我導的電影，我只是編劇，《呆頭鵝》。它在那裡放映成績不佳，兩週後就下片了，後來到東城一家小藝術電影院放映，成效很好。我也不覺得無線電城音樂廳的投影效果有多好，我對齊格飛劇院（Ziegfeld Theater）的投影效果也很失望。因為投射距離太遠，影像不清晰、色彩也不飽和。最後因為我不願意應哈維的要求修剪影片，《大家都說我愛你》無法在無線電城音樂廳上演，但是它在其他各處上映，成績都還可以。也只是還可以。《開羅紫玫瑰》以悲傷的結局上片，票房也還不錯。

我原本有一個想法，讓米亞飾演一個忠實的電影迷，她藉由看電影逃避自己悲傷的生活（就是我），最後她所看的電影中的一個角色，每天看到她在觀眾席中，對她說話，並走下銀幕和她展開一段浪漫的關係。我寫了五十頁，發現再也寫不下去了，那五十頁就躺坐我的抽屜裡面好幾個月。後來有一天我突然想到：扮演銀幕角色和米亞說話的真實演員來到城裡，兩位一模一樣的人，虛構的那位走出銀幕，而住在好萊塢的演員進到城裡，許多的可能性就此開展。這個劇本突然開始暢流，後來拍出我最喜歡的電影之一。

接下來，米亞和我一起拍了《漢娜姊妹》（Hannah and Her Sisters）。我原本寫的男主角是美國人，我有機會可以找傑克·尼可遜來演，他很想拍這部片，但是因為他與安潔莉卡·休斯頓正在交往，而她的父親約翰·休斯頓正在籌拍《現代教父》（Prizzi's Honor），如果進行順利的話，他必得要接拍那部片，而不是《漢娜姊妹》。結果約翰·休斯頓成功拍攝了《現代教父》，我失去與傑克·尼可遜合作的可能性之後，便改聘米高·肯恩，儘管我一直抗拒使用英國演員。但是我依然覺

得值得為米高‧肯恩這樣偉大的演員，犧牲劇中角色的美國人身分。結果那年傑克‧尼可遜得到奧斯卡最佳男主角，米高‧肯恩獲得最佳男配角，黛安‧韋斯特（Dianne Wiest）因為《漢娜姊妹》的演出，也為自己得到一座奧斯卡獎。

黛安‧韋斯特是另外一個朋友，因演出我的電影得到兩座奧斯卡獎。她是我們最優秀的女演員之一，甚至像《情懷九月天》這樣的片子，在本地的票房失利——雖然有人告訴我在尚吉巴島很受歡迎——黛安都表現得十分傑出。《漢娜姊妹》在米亞‧法羅的公寓拍攝，她得到的補償是影片殺青之後劇組人員幫她把房子重新翻修。有機會導演洛依德‧諾蘭（Lloyd Nolan），我覺得是一種享受，這種享受僅次於范‧強森（Van Johnson），因為兩者都是我小時候在布魯克林戲院看電影時經常出現的演員。洛依德拍攝《漢娜姊妹》時已經罹癌，雖然他必須在換場的空檔休息，但他的表演能量絲毫未減。在《漢娜姊妹》中我也有機會和米亞的母親合作，她演得很好，同時也是一個很會說故事的人。莫琳‧奧莎莉文（Maureen O'Sullivan）年輕時真是美得驚人，而且非常火辣。泰山[17]是一位幸運的樹居者。莫琳告訴我當她在演《賭馬風波》（A Day at the Races）的時候，她對格魯喬有點迷戀，但是從來沒有向他吐露。結果他也沒有追求過她。過了幾年，我也沒有對格魯喬提起，因為若他知道他曾經錯過像莫琳這樣一個免費贈品，他可能會冠狀動脈心臟病發作。莫琳的許多有趣的故事之一是當她年輕而且正當要走紅時，嘉寶煞到她。她躲開了，如她所說，當嘉寶的助理對她說，「嘉寶小姐希望妳到她的更衣室去。」她拒絕了。

漢娜迷人的妹妹李依由芭芭拉‧荷西（Barbara Hershey）飾演，她是一位很了不起的演員。我一直想與她合作，她在銀幕上有磁吸效果，我曾經希望她能演出珍妮‧瑪格琳在《安妮霍爾》中飾

演的角色，被她拒絕時我很失望，我對她的演技深度非常欣賞，認為她對由馬歇爾・布里克曼和我合寫的劇本應該會很有貢獻。終於我有機會和她合作了，彷彿她的演技還不夠強大似的，她看起來真是美味可口極了，賦予「愛神」這個詞新的意涵。米高・肯恩告訴我，光是走到她身邊並觸摸她，你都會感覺到她已經達到高潮。而我每天早上都在這裡和麥斯・馮・西度（Max von Sydow）握手。

有時候我幾乎無法相信我正在導演《第七封印》中的騎士，在那部偉大的電影中，麥斯的角色希望在死之前做一件有意義的事情，在死神隱伏的暴風雨中，他保護一個家庭穿越陰森不祥的樹林。我試圖回想我的人生中是否做過任何有意義的事情，除了在風雨中幫一個老婦人在第六街攔下計程車之外，我想不起任何事情。《漢娜姊妹》開幕受到盛大歡迎，有人想要更改普立茲獎的規則，以便頒獎給它，但是電影劇本並不在他們的給獎項目中。不管各種獎項都非常失控，顯然頒獎典禮節目很受觀眾歡迎，當然對主辦單位來說是非常有利可圖的，儘管他們無須支付任何費用給獲獎明星。我想到的是金球獎、甘迺迪中心，甚至奧斯卡金像獎。我們知道諾貝爾獎至少還有一些獎金。但是許多獎只頒發給願意出席現場領獎的人，否則他們會把獎頒給其他願意出席的人，所以很明顯的這與真正的成就沒有關係，只是無所不用其極地剝削一些想要被拍馬屁的大牌。如果你想在奧森・威爾斯的晚年頒獎給他，他向你索費，你會覺得奇怪嗎？

在《那個時代》中，米亞做了一件特別的事。她演出誇張喜劇並在劇中獻唱。她的兒子弗萊契

17 譯註：莫琳・奧莎莉文（Maureen O'Sullivan）因為演出《泰山》（Tarzan）系列影片而走紅。

也在劇中出現，看起來很帥。《那個時代》約略根據我的童年經驗，非常粗略地。我們請到了很優秀的演員，讓他們盡情發揮，這就是我的導演秘訣，然後在五點準時下班。黛安·韋斯特，茱莉·凱夫納（Julie Kavner）都很出色。還有基頓客串演唱科爾·波特的歌。拍那部電影真的很愉快，杰奎·薩夫拉在電影裡飾演一位演講課上的學生，真的很搞笑。他也是《星塵往事》中那個踩健身腳踏車，非常滑稽的人。此外廣播時代的英雄，面具復仇者的角色由華利·蕭恩（Wally Shawn）飾演，他最早是由茱麗葉·泰勒介紹給我，在《曼哈頓》中演出一個角色。華利·蕭恩本人的形象並非如此。他相當安靜，深思熟慮，天生喜感。當我們在拍《曼哈頓》時，劇組們都笑個不停。他既是傑出演員也是優秀的編劇，他寫了《與安德烈晚餐》（My Dinner with Andre），兩個演員的對手戲，導演易·馬盧（Louis Malle）請我飾演與安德烈·格雷戈里（Andre Gregory）對戲的那個角色，但是我沒有足夠的敬業精神來背那麼長的台詞。總之，最後由華利·蕭恩演出那個角色，結果比由我演出出色太多了。

夫，她總是把他形容成具有壓迫性與侵略性的人，但是華利·蕭恩飾演基頓的前

米亞的戲路非常有彈性，她可以在《那個時代》中演扮演愚蠢的賣弄女孩，在同部電影中又切換成矯揉造作的八卦專欄作家，然後又在下一部電影《情懷九月天》中做出那樣的表演。這部片提出了這樣的問題：在一個還在替百老匯專欄作家寫丈母娘笑話的傢伙的導演下，一群受折磨的靈魂可以與他們自己的悲慘生活和解嗎？

我曾說過，我要做一點契訶夫風格的東西，單一場景，在鄉間別墅裡的人們，充滿矛盾與混亂的情緒。我把結構設計好，讓它可以全部在一間山托所搭的房子的內景拍攝，這些傑出的演員全都

陷入了一種沸騰焦慮的情緒，它將喚起一種夏日將盡的憂鬱情緒，我會被譽為悲劇詩人，也許在卡內基熟食店會有一個以我為名的三明治。我所聘請的男主角之一克里斯・華肯（Christopher Walken），我們之前曾經在《安妮霍爾》中合作過，他扮演她的瘋狂哥哥。克里斯是我們最出色的演員之一，但是當事情不順利時，我想要找出原因卻找錯了方向。我研究他的表演試圖找出問題，但是我最應該檢視的其實是劇本。一旦遇到不對勁時，最先該仔細探究的是劇本。隨著日子一天天過去，克里斯對自己的角色越來越不自在，最後，他以最優雅，最紳士的方式退出了。他向我保證，他認為我是一位才華橫溢的導演，一旦我能克服自我崇拜的妄想，未來前途不可限量。我以和平友善的關係分手，但是我經常懊悔我讓一位偉大的演員失望了。我以山姆・謝帕德（Sam Shepard）取代克里斯，我非常喜歡他。山姆對我寫的台詞一直不太習慣，由於他自己本身就是一位很優秀的作家，他一直很喜歡修改我的台詞。這點我不在意，一直到今天我都不在意演員用他或她自己的語句，只要那幕戲的重點有傳達出來就好。

無論如何我和山姆處得很好，我們聊了很多爵士話題，他的父親是鼓手。山姆對我作為導演的評價很低，他曾公開說努勃・阿特曼和我對指導演員一無所知。我碰到他並且聊及此事，總是很友善，總是保持和氣。山姆的父親過世時留下很多箱的爵士唱片，山姆把它們作為禮物送給我。他是一個很傑出的演員，然而，我也讓他失望了。我懷疑也許文藝片不是我的強項，也許我比較在行的是戴著紅色橡膠鼻，揮舞豬內臟的喧鬧角色。

《情懷九月天》的演出者當中，不只米亞還有她的母親。我曾告訴你她本是一個非常生動有趣，很會說故事的人，我假設她的幽默與活力應該可以轉化到銀幕上她所扮演的那個浮誇自戀的角

色：一個自私的退休女演員，在一個無趣的凡人家庭中。但是，沒有。影片殺青之後，我把底片黏在一起看我的成果；沒錯，是契訶夫——是水管工人莫‧契訶夫。

不論再怎麼樣富有想像力的剪輯也救不了它，我在一時片刻誇張的失智中決定重拍整部電影。這聽起來一點都不像是艾瑞克‧馮‧史卓漢（Erich von Stroheim）[18]，因為經費本來就很低，布景就在攝影棚內，我或許在六個星期中就可以拍出一個新的版本，而且還不會超出原來的預算。我告訴獵戶座電影公司我的決定，他們只要我不花超過原先給我的經費，就沒有什麼意見。因為有些演員已經有其他片約，我必須再重新選角，米亞的母親是最大的敗筆，她在現實生活中是那麼迷人活潑，卻無法展現活力演出這位自戀的主角。不過因為我正在與她的女兒交往，所以我不可能把她辭退，也沒有其他藉口可以挽回顏面，她演這個角色真的很糟。

上帝救了我，她生病了，不是很嚴重，但是足以讓她無法參與演出。我用伊蓮‧斯特里奇（Elaine Stritch）取代了她。突然間，這個角色變得生猛有力，斯特里奇真的是百中挑一，才華橫溢、氣場強大、風趣，很容易共事，而且因為她嫁給了一位英國鬆餅大亨，所以此後很多年的聖誕節我都會收到好幾盒英國鬆餅。與瑪琳‧史塔普萊頓一樣，斯特里奇和我互相嘲弄，互糗醜事的很愉快，而且她們兩人總是佔上風，屢屢命中要害讓我敗陣而逃。我喜歡這樣的方式，當你帶斯特里奇去曼哈頓一家高級餐廳晚餐，她會把所有麵包捲放進包包裡準備當作消夜。然而即使她是這麼有才華，還是無法挽救我的爛劇本，儘管所有人的演出都那麼精采，《情懷九月天》電影還是非常勉強。我以我最喜歡的演員山姆‧華特斯頓（Sam Waterston）取代山姆‧謝帕德，黛安‧韋斯特一如往常非常傑出；米亞也是一樣，在這部徒勞無功的作品中她給了我她一生最棒的一次表演。

證明自己不是契訶夫之後，我再次上路證明自己不是柏格曼。我拍了《另一個女人》，甚至聘用了柏格曼的攝影師司文‧尼克維斯特。就像是薛西弗斯，我將嚴肅戲劇的巨石推上山坡，在嘗試的過程中得到滿足。不幸的是，巨石不斷滾落，不只壓碎了我自己，也壓碎了我的投資人，他們不知道卡繆，寧可引用已故的、偉大的傑克‧羅林斯說──「有趣就是錢。」

我很久以前就有一個想法，一個人可以從公寓裡的暖氣通風口聽到別人講話。我最初的發想是，在一個心理醫師的辦公室，我聽到一個可愛的女孩生命中最私密的想望，因為我知道它們是什麼。多年後，我將這個構想用在一部與茱莉亞‧羅勃茲（Julia Roberts）合作的浪漫喜劇《大家都說我愛你》。但是在稍早幾年我還與米亞交往時，她懷孕了，我想要解決三個問題：寫一個以偷聽為出發點的故事，創造一個米亞在懷孕時可以演，可以顯露出懷孕的角色，最後希望為我豎立起歐洲風格戲劇大師的地位。

魔術師，我就想辦法與她見面建立關係，然後讓她所有的夢想成真，因為我知道它是什麼。多年

我想出的點子滿足了我的三個標準中的兩個，也許有一點矯揉造作和處理不當，但是前提很不錯。我想讓這個女人（由偉大的珍娜‧羅蘭絲飾演，當然，演得極為精采）過著欲求不滿的冰冷生活。我希望她把現實生活中一切不愉快的、可怕的、太痛苦以至於無法面對的事情通通摒除門外，但是真相終究穿越牆壁，穿越通風口流洩進來。這是一個好的構想，由更具技巧的能手來處理會好很多。我使盡全力，和珍娜一起合作，還有飾演一個小角色的金‧哈克曼。我還和司文一起工作，

18 譯註：艾瑞克‧馮‧史卓漢（Erich von Stroheim），美國電影導演，以厭惡攝影棚場景聞名。

他是之前和米亞有過羅曼史的眾多著名的男人之一。記得剛和米亞約會時，我完全配不上她；她美若天仙又在好萊塢皇室成員中長大。她認識電影中的每個人，從貝蒂‧戴維斯到凱瑟琳‧赫本到查爾斯‧鮑育（Charles Boyer），我帶她到勞氏餐廳吃晚餐前我們先去看了柏格曼的電影，她告訴我她和他的傑出攝影師司文‧尼克維斯特有過一段戀情。在前往餐廳的途中，車內的收音機正播放著由她的前夫，音樂界神童，安德烈‧普列文所指揮的莫札特交響樂，她認識每一位古典音樂家：丹尼爾‧巴倫波因（Daniel Barenboim）、弗拉德米爾‧阿許肯納吉（Vladimir Ashkenazy）、伊扎克‧帕爾曼（Itzhak Perlman）、平夏斯‧祖克曼（Pinchas Zukerman）。此時，我正坐在那裡，努力設法讓這位金髮美女對我留下好印象；然後，勞氏餐廳餐廳的點唱機播放出法蘭克‧辛納屈的歌曲——對我而言，是一個神，對她而言，只是另外一個情人，一個前夫；有一百萬個故事和軼聞環繞著法蘭克、他的家人、棕櫚泉和拉斯維加斯。

而我認識的人呢？米奇‧羅斯，他和我一起合寫《傻瓜入獄記》和《香蕉》，他守三壘，我守二壘，他在城裡到處放鮪魚罐頭。我認識馬歇爾‧布里克曼，一個風趣的傢伙，和我一起逛街，和我一樣困惑，為什麼一個美女總是直覺地知道要把頭轉過去，當你開車經過她，想看清楚她的臉時？還有大衛‧潘尼區，他在家中每個房間隨手可以拿到的地方都放置一支裝上子彈的槍，因為他懷疑納粹馬上就要暴動。她認識康登和格林（Betty Comden & Adolph Green）音樂喜劇二人組，以及史蒂芬‧桑坦。我認識基頓和她的姊妹，她的葛萊美名人堂演說；以及寄宿生喬治他拒絕到拉斯維加斯擲骰子，因為他知道每個人一生的運氣有限，他不想浪費任何運氣在賭桌上。我又胡說八道對我而言唯一重要的部分是不久之後，米亞生下薩奇，並在下一部片中帶著他了。電影繼續進行，

到現場。

《另一個女人》之後，我參與一部電影《大都會傳奇》（New York Stories）的製作，這是由三個導演分別執導的三部短片。法蘭西斯·柯波拉（Francis Ford Coppola）一部，史柯西斯（Martin Scorsese）一部，還有我。突然間我和這兩位偉大的導演產生了關係。有一張照片拍到我們三個人在廣場飯店外面，這張照片應該要打上標題，「這張照片有什麼問題嗎？」兩位我長期以來最喜歡的導演，而我的喜劇短片和他們的作品並列。我遇過許多偉大的導演，雖然我無法說我曾經和誰走得比較近，不過我非常享受和他們相處的短暫時光。

我曾經和柏格曼共進晚餐，並且有很多次的電話長談，都是東拉西扯。他也和大家一樣有很深的不安全感，在拍片現場他會突然間驚慌失措，因為他不知道如何擺放攝影機，他是我一生中所認為最棒的電影導演，而他居然和我有一樣的恐懼。如果連他都不知道哪裡擺置攝影機可以拍到最有效的鏡頭，我又怎麼會知道？但是，不論如何，儘管非常焦慮，我們總能設法找出適當的位置，或者至少他做到了。柏格曼有幾次邀請我到他的島，我都逃之夭夭，我很崇拜他作為一個藝術家，但是有誰要去一個屬於俄國領土的小島？而且島上只有綿羊，只能吃優酪乳當午餐，我沒有那麼奮不顧身。

我在淑·門格斯家中遇到楚浮，我們都跟同一個傢伙學習語文，他上英文，我上法文。結果我們對對方的語言都只會講幾句話，因為巨大的語言障礙，我們就像船隻在深夜擦肩而過，但是他喜歡我的電影，而我更不用說了是他的頭號粉絲。我也曾短暫與高達（Jean-Luc Godard）合作，遇到雷奈（Alain Resnais）並一起吃飯，花了許多時間與安東尼奧尼在一起，他和卡洛·狄帕瑪是好友，

也是一位冷淡、卓越的藝術家。沒有什麼幽默感，但是才氣橫溢。他告訴我，他曾經和傑克·尼可遜談到一個喜劇的構想，因為他希望他來演那個角色，結果傑克·尼可遜狂笑不已，安東尼奧尼問道：「你覺得很好笑？」傑克·尼可遜說：「不是！因為你認為那是喜劇讓我覺得很好笑。」

我遇到賈克·大地（Jacques Tati），他勸我要存錢以免日後淪落到老演員之家，他才剛剛去那裡拜訪一位朋友。我從未遇過費里尼，不過我們通過一次電話，聊了很久很愉快。想像這樣一個畫面：我到羅馬宣傳我一些愚蠢的作品，我住在旅館中，忙碌於應付各種專訪與媒體，電話響了。我的助理接了電話說，「是費里尼。」我從來沒有見過他，也從未和他說過一句話，我想那是詐騙集團。我告訴助理不要理他，她照做了。沒多久，他又打來。是費里尼，她說。我想，請他留下號碼，我再打回去，心想回電之前我要先查證那是不是費里尼的電話。助理告訴我他是用公共電話打的，現在我確定這是詐騙無誤，於是我要助理打發掉他。五分鐘之後他又打來了，這下我想要把這個討厭鬼一勞永逸地擺脫掉，但是他把家裡電話打給我的助理，並請我明早打電話給他。此時我開始有一點緊張，因為我在想我是不是打發掉了一個我的電影偶像，電影史上最偉大的藝術家之一？這可能是真的費里尼嗎？我對他那麼粗魯無禮？為什麼他要用公共電話打給我這麼一個愚蠢的，他從未見過面小人物？

無論如何，我向卡洛·狄帕瑪求證過後，是他無誤。因為我一早就要離開羅馬，我一定要在離開之前打電話給他，很自然地我把他吵醒了。所以我發現我在電話中和一個非常愛睏的電影天才說話，當然，我非常尷尬滿臉通紅。我們聊了很久，他喜歡我的電影（或者是一個剛睡醒的人假裝得很像），而且覺得我們的背景有許多相似之處。離開時，我發誓下次進城時一定會打電話並且去看

他，也許是感受到我是說真的，我下次去時他已經離世了。

他們全都過世了，楚浮、雷奈、安東尼奧尼、狄西嘉（Vittorio De Sica）、卡山。至少高達還活著，不過他一直是個異類。整個場景都不一樣了，所有我年輕時所敬佩的人物都已沒入那個似乎就在咫尺之遙的深淵。我開始墮落厭世，但為了不要驚嚇讀者，我要回到史柯西斯、柯波拉以及我們的三部短片。

米亞是我的短片中的女主角，我飾演男主角，司文是攝影師。這是一部可愛的短片，我自己編了一個故事，一個蠻橫霸道的母親在一場魔術表演中消失了，讓她的兒子鬆了一口氣，但是她不久又在曼哈頓的天空出現，並當眾羞辱他讓他無地自容。米亞飾演一位拋棄我的異教徒女友，結果我反而因此結交到一位讓母親感到滿意的閃米族人茉莉‧凱夫納。大家都玩得很愉快，除了出錢拍片的人以外。我想是迪士尼公司，這再一次證實集錦電影對票房而言不是好的賭注。

談到《罪與愆》（Crimes and Misdemeanors），或者如可愛的小摩西經常稱他為《犯罪與咨嗇先生》（Crimes and Mister Meaners），一樣是劇本出了問題。影片分成兩個半部，其中一半比較戲劇化，另一半比較滑稽與嘲諷。由馬丁‧藍道（Martin Landau）主演的謀殺那半場很精采，拍攝起來很愉快。馬丁來試鏡時，我們給他讀的台詞是他後來所演出的角色的台詞。他讀過劇本，他說他想演殺手。我們（我們是指我和茱麗葉‧泰勒）不約而同地問道：「你覺得你可以嗎？」就像所有演員一樣他說可以，然而他不但可以，他也做到了。所有和我合作過的演員中，馬丁讀我的對白時和我心中所想的完全一致，每個細節，每個轉捩點都恰到好處。後來我聽說他成長的地方與我只差幾條街，難怪我們兩個人說話方式一樣。

我很後悔安排了兩個相互交織的故事，我覺得應該把馬丁的故事擴充，我的故事刪除，尤其是我一開始就出師不利。電影中我飾演一位紀錄片工作者，他正在製作一部關於養老院的「有意義的」的紀錄片，而不是那些為我的小舅子贏得金錢與地位的垃圾電視節目。在拍攝不久我就覺得我演的那半部就像是被傳播昏睡病的蒼蠅咬到一般，讓人進入休眠狀態。亞倫‧艾達（Alan Alda）飾演我的小舅子，我們合作過很多次。所有你需要讓角色變得生動有趣以及讓場景得以成立的一切元素，亞倫全都具足，不只如此，他還加入許多個人的東西來提升電影的能量。他總是那麼逼真，不論你需要的是惡棍、浪漫主角，還是諧星。他真的是一個非常有天賦的演員。

拍攝了我和米亞在養老院的大量素材後，我們放棄了這個想法，我認為片中我所拍攝的紀錄片，對象應該是亞倫所演的這個自大的角色。這個劇情轉換的昂貴想法一旦出現，電影就開始起飛了，儘管我必須重拍，我的部分仍有八十六分鐘，而且還把藍道的那半部加長。米亞非常鮮活地演出美麗的電視台工作人員，被亞倫‧艾達的虛假名聲和成功所誘惑。我得以和安潔莉卡‧休斯頓一起工作，真是一種享受，後來我們又再合作了一次。飾演馬丁情緒化的情婦，她的能量很強大，我先前曾經看過她的電影，非常期待她的精采表現，她確實做到了。她比我高很多，當我在下一部一起合作的片中吻她時，要先確定她是坐著。她可以演出喜劇場景、浪漫場景，也可以演出遭馬丁謀殺分屍的受害人，都演得漂亮極了。

這部電影對我個人有特殊意義，因為它有一半是文藝片，我以此確認自己可以處理嚴肅題材，那本立意良善，形容我為「一個匿名傻笑的小商人」的雜誌可以閉嘴了。《罪與愆》結束之後，我想到一個點子，是這樣的：珍‧杜瑪尼安對另類療法一直很熱中，我則不太有興趣。為了想要更加

豐滿，她長期給一個中國針灸醫師治療，他給她一些草藥和噁心的藥水讓她吞服。我把它當作老掉牙的詐術，一種與「賭徒三張牌」相提並論的騙術。她總是用醋洗菜，並和《馬克白》的開幕場景一樣一口飲盡毒藥。如果它沒有冒泡泡的話，其實它應該要冒泡泡的。

後來有一陣子我因為一個相對無害卻很討厭的毛病感到頗為困擾，針眼——眼瞼上長了一顆小粒子，讓我抓狂，必須不斷地水敷或用針挑，我不想談那些無聊的細節來煩你，但是幾個月下來嘗試各種傳統方法治療都無效之後，珍勸我試一次她的醫師看看。他很神奇，她說，他會治好我的疾病。我無法忍受盲從於她的迷信胡說，但是隨著時間過去，痛苦越來越深，我說好吧，我試試看。尤其當她說他會到我家來看我，我不必走上那搖搖欲墜的樓梯到他位於唐人街的辦公室，也不必經過那些掛在一樓窗戶上撐開成八字形的死鴨子。就這樣，有一個星期六帶著一位亞裔紳士來到我別緻的第五大道頂樓公寓，看起來年高德劭充滿智慧，好像是直接從中央選角公司派遣來的樣板演員。我和他陳訴了我的苦楚，他直視著我的眼睛說：

「淚腺被堵塞了」他說，我同意。「需要貓鬚。」

「瞎咪？」

「貓鬚。」他重複一遍，打開一只裝著幾根小貓鬍鬚的銀盒，取出一根。當他走近我時，我努力克制自己不要立刻打電話給警察局的反詐騙小組。他很熟練地將貓鬚塞進我的淚管來回擦拭，我很淡定地坐在那裡，努力保持鎮靜，不要驚慌失措。

「結束了！」他說，把它拔出來，「全部都好了！」

我把費用付給他，他離開了。唯一缺少的就是天體共鳴萬物療癒的鑼聲。當然，我沒有比較

好。當我和眼科醫師講我的遭遇時，他告訴我，千萬不要讓任何人塞任何東西到我的淚管，更不用說貓鬍子了，這就是我寫《艾莉絲》（Alice）的由來。

忽然間我在導演陸錫麟（Keye Luke），我小時候看著他飾演陳查理（Charlie Chan）的大兒子就讓我非常著迷。《艾莉絲》是一部視覺很美的影片，它是山托・羅夸斯托的傑作。可憐的山托，這個設計天才，我總把一些非常棘手又賺不了什麼錢的差事丟給他，他接受這些賺不了什麼錢的差事，解決了所有問題，而且作品令人驚嘆。例如，我拍過一部電影，場景發生在紐約、紐澤西、洛杉磯，在全美各地的小城市、在好萊塢攝影棚、在小山上、在農田對面──全部發生在一九三〇年代，每個時代的路牌號誌、汽車、建築物、商店，而我只給山托一點點的預算──還有喔，我不想離開曼哈頓，一天都不想。我還做不到，不過如果你還沒有看過西恩・潘（Sean Penn）演的《甜蜜與卑微》（Sweet and Lowdown），可以看一看。山托完成了以上所有的難題，而且他讓《艾莉絲》的視覺效果非常美。還有我們在布魯明黛百貨公司的專櫃搶購的那頂紅色小帽子。

我們的服裝設計師傑夫・可蘭（Jeff Kurland）和山托遭遇同樣的問題，沒有什麼錢，但是卻被要求把一個從一九二〇、三〇演到四〇年代的演員打扮得漂漂亮亮，禮服、長袍，一百多個演出水手、士兵的臨時演員；另外夜總會場景裡的一百多個歹徒和表演女郎。附帶一提，你可以支配的錢又更少了，因為我們必須花更多的錢來購買餐桌上額外的丹妮奶酥。但是他做到了，一到拍攝時間，我們的主要演員與臨時演員都穿上一九二〇年代的服裝，鐘形帽、百褶裙；大夥們穿著浣熊皮大衣。傑夫有很棒的幽默感，是一個很有趣的人，是少數我希望陪我一起選角，或者閱讀日報的人，因為他的意見很有意義。他可以接納相同或不同的意見，他的快樂自信使得從我散發出去並逐

漸滲透到每位認真盡職的場務的低迷氣氛得到紓解。在《艾莉絲》中我第一次與亞歷·鮑德溫（Alec Baldwin）合作，他總是尊稱我艾倫先生。我第一次注意到亞歷·鮑德溫是在《烏龍密探擺黑幫》（Married to the Mob）中，我問這傢伙是誰啊？他真是令人驚嘆！你想一想，亞歷還真的不是一個泛泛等閒之輩，他可以演出光譜兩極的角色，都演得出神入化，他可以如你喜歡的戲劇張力十足，也可以狡猾詼諧、羅曼蒂克、誇張搞笑，全部都是一流水準。《艾莉絲》對我而言是合格之作，它肯定不如《大國民》（Citizen Kane）一個等級。如果你把我當作一個人來喜歡，你會享受它。如果你認為我入錯行了，從這部片可以得到證實。

在人生的這個節骨眼，我停了下來，不過只是短暫地去演出另外一個人的電影。傑夫·卡森伯格（Jeff Katzenberg）問我有沒有興趣在保羅·馬祖斯基即將開拍的新片《愛情外一章》中與貝蒂·蜜德勒演對手戲，片酬很優渥，但是真正吸引我的是我稍早提過的馬祖斯基。他剛剛因為《敵人，一個愛的故事》（Enemies, A Love Story）得獎，總體來說我還算喜歡他的電影。我們見面討論，他坦承和我見面他很緊張。為什麼？我從不知道。他是一個優秀的導演、傑出的演員，能言善道、聰明、飽覽群籍。我是一個安靜、客氣、敬業的導演，但是我並不是黑澤明，也不是真正有名氣的演員，竟然會讓人感到緊張，更不用說像馬祖斯基這樣的人物了。我認為我可能會讓人們覺得困窘，因為我自己覺得困窘，所以難免會造成亂七八糟的局面。我當然樂於將自己託付予馬祖斯基，服從他導戲。這意味著我得飛到加州，傑夫·卡森伯格知道我不喜歡離開曼哈頓，尤其要飛四萬呎高，他說可以提供迪士尼專機來接我。我從沒有搭過私人專機，我問這是否意味著拍攝結束之後他們還要載我回來？卡森伯格笑著說，當然。我一直都很喜歡傑夫·卡森伯格，和他處得很好，他是一個

言出必行的電影製片，不像好萊塢中盡是一些前言後語自相矛盾的人。

所以我搭迪士尼灣流號（Disney Gulfstream）前往加州，如果我沒記錯的話是 G2 飛機。機上所有飛航安全指示，包括繫安全帶，穿救生衣，全都由米老鼠從擴音喇叭放送出來；想到有一隻齧齒動物在控制飛機，多麼令人不安。馬祖斯基的工作方式和我正好相反，他先在桌邊演練，然後在有膠帶標示的地板上排練，然後再到拍攝現場。他每個鏡頭都計劃得很詳細，而且每天早晨都準確知道他要拍什麼；我則剛好相反，從不彩排，從不做任何計畫，經常都不知道要拍什麼，直到抵達拍片現場，人家把一天的拍攝流程交到我的手中，有時候我甚至沒有劇本。

這和戈登‧威利斯的工作方式也完全相反，但是我們互相欣賞，也互相妥協彼此憑靠直覺的工作方式，總是由我做出最多的讓步。和卡洛‧狄帕瑪工作又是完全不同的故事；卡洛是偉大的攝影師，但是他完全沒有紀律，就像我一樣；他喜歡抵達現場時，去感受光線，四處溜達，最終由他的直覺告訴他從哪個角度拍，用什麼燈光。於是我們兩人來到現場，卡洛和我，清晨七點卡洛啜飲他的晨間啤酒，我蹓來蹓去，他蹓來蹓去，然後我會說：「這又是什麼場景？」然後，我們一天十五萬美元的預算也這樣蹓來蹓去蹓掉了。我終於感覺到我想要做的，而卡洛了解我的意思，也許建議一些調整，不像戈登會說：「我才不拍那個他媽的鏡頭，那太矯揉造作了。」可是，不知怎的，我們一直在一起拍電影。

馬祖斯基以劇本中有趣的故事讓我們在整個彩排的過程中捧腹大笑，全都傳達得非常漂亮。他希望我的角色紮馬尾，因為那是當時某些加州人的時尚，我不想紮，但他是導演，我希望他開心並希望他決定一切，所以我就綁了馬尾。

我喜歡貝蒂，而且越認識她就越喜歡她。貝蒂一直在和馬祖斯基討論角色和動機，他似乎喜歡這樣不斷地分析，我覺得這是浪費時間。一旦開始表演，貝蒂就非常精采。她很精采不是因為那些沒完沒了的、關於潛在意義的對話，背景故事和動機的討論，她很精采就是因為她很精采。她一醒來就很精采，不需要那些對話，我們一起演戲非常開心。和我一起工作向來很愉快，因為馬祖斯基叫我做什麼我就做什麼，甚至貝蒂叫我做什麼我就做什麼。我準時出現，達成目標，遵守命令。

我從未看過那部電影，聽說不是很好，我猜貝蒂和我的演出應該還可以，而且馬祖斯基是很好的導演，電影會失敗應該是劇本有弱點，沒有人點出來。也許我錯了，也許換成倫特夫婦[19]來演出就會成功。但是我和貝蒂與馬祖斯基合作非常愉快，加上報酬豐厚，加上由米老鼠私人飛機接送的奢華經驗，米老鼠這個銀幕角色，一直是我個人風格模仿的對象。當飛機降落在紐約時，我發誓除非搭私人飛機否則我再也不要飛行，然而從來沒有實現過。像我這樣的無足輕重的人物怎麼能做出如此昂貴的誓言並付諸實現呢？這真是只有「犀牛皮博物館」才找得到的故事了。然後，為了打破我的最低票房紀錄並讓最大多數的粉絲感到疏離，我決定要將我的一個獨幕劇《克萊曼的職責》（Kleinman's Function）改編成電影《影與霧》，一部談存在主義的黑白片，講述一個一九二〇年代某個夜晚發生於德國的小故事。全片，甚至包括許多外景，都計劃在一個室內搭景拍攝。一個人只

19 譯註：亞佛烈・倫特（Alfred Lunt）與太太琳・芳姐（Lynn Fontanne）被認為是美國舞台劇史上最偉大的表演組合。

消研究破產法的基本知識即可預見這部片的票房潛力。所以，山托‧羅夸斯托著手建造這座歐洲城市，這在當時，據我所知是考夫曼‧阿斯托利亞製片廠所建造過的最龐大的布景。我在攝影棚內連續工作數個月之後得到幽閉恐懼症，很渴望到街上拍攝。布萊恩‧漢密爾（Brian Hamill）是一位劇照師，一個曾經和我一起拍過許多電影的朋友，和我都一直很喜歡在紐約街頭拍攝。我們喜歡看著過往行人以及所有出色的女人。那些女人有很多會停下來，因為她們認識布萊恩。他曾經幫她們拍過照片或者和她們上過床，而來找我的則多半是男性乞丐。

布萊恩的哥哥彼得‧漢密爾（Pete Hamill）是誣告案爆發後最先在媒體上聲援我的人。他的另外一個哥哥丹尼斯（Dennis Hamill）也是記者，針對指控一次又一次地為我辯護，漢密爾兄弟是來自布魯克林街頭的愛爾蘭人，他們不會唬爛，一眼就能分辨真假。他們很快就知道怎麼一回事，而且丹尼斯非常關注《紐約每日新聞》（New York Daily News）對該事件的報導。回來談我的電影；街頭拍攝的缺點是有時天氣很冷，交通吵雜，來來往往的群眾很難掌控。這又讓我很渴望在攝影棚內拍攝，光線與聲音都在控制之中。但是在攝影棚內，又讓我覺得困在其中。過去這麼多年來，我的親人常說我是個長期欲求不滿足的人，這是事實，我總是寧可在我當時不在的地方。我的意思是，譬如說這是一個美麗的初秋禮拜天，我正在上東城散步，也許是和宋宜在中央公園，一切都很美好。我會突然想說，天啊！如果現在在巴黎或威尼斯該有多好？在其他地方會更快樂的幻想，延伸到擁有一間海濱別墅的浪漫綺想，漫步沙灘，坐看浪花崩裂並凝視著遠方的地平線，我腦海中充塞的宇宙訊息對使用者較為友善。

在現實生活中，許多年以前我的確買過一間夢想中的海濱別墅，就在南安普敦的大西洋旁邊。

在遷入之前，我花了兩年的時間和一大筆金錢整修。我種了許多樹，挑選每一塊地毯，每件家具，每個嵌線，每個頂尖飾物，還有每一扇紗門。終於，我們可以住進去了。在一個美麗的初秋禮拜天早晨，我和米亞以及她的孩子們去到那裡。孩子們樂昏了。我在沙灘散步，星星出來了，我在輕柔的浪花拍岸聲中沉入夢鄉。第二天我開車回到曼哈頓，把房子賣了，再也沒有回去過。有誰想要在輾轉難眠的時候聽到浪花拍打岸邊的聲音？籌劃兩年，一夕之間我明白在沙灘散步、凝視海彼端的地平線並不合我胃口。坦白說，我甚至不喜歡地平線，儘管我從沒有真正靠近它去檢視它。

我記得和米亞交往初期有一個相似的場合；一個美妙的秋日，米亞把我拖到她在瑪莎葡萄園島的家中。遺世孤絕，我凝視著她窗外的塔什穆湖（Lake Tashmoo），那時她犯下了致命的錯誤，她播放了西貝流斯小提琴協奏曲第二樂章。在秋天幽靜美麗的葡萄園中，我聽到了那令人難以忍受的西貝流斯的琴聲，將我的靈魂載運到了芬蘭、瑞典、挪威、峽灣、廣闊的浮冰和漫長暗黑的冬天，我突然強烈渴望碎雞肝三明治，而那只有在五十四街附近才買得到。

《影與霧》的拍攝過程很順利，電影本身則不然。電影公司高層聚集在我的放映室第一次看到影片，這種儀式通常伴隨著誇張的興奮或禮貌性的虛偽，讚美我作為電影創作者的本事。當放映結束電燈打開時，四到五位西裝筆挺的主管動也不動好像他們全都被毒箭麻痺了。眼見自己的投資沒入一片黑暗中就像影片的淡出一般，他們終於開始騷動並設法說出他們的意見。他們之中最清醒的人這麼說，「好吧！你的每部新片總是讓我們感到驚奇。」這幾個字從他的喉嚨裡擠出來，下一個動作應該是其中有人會從口袋中拿出我的合約，把它放入碎紙機。當然他們都是很有教養的人，我期待著一種綜合性的哲學觀察，緊接著討論電影中顯而易見的存在主義的母題。但是並沒有，我聽

295　第13章

到的像是希伯來語的咒罵，其中幾句還必須被強忍下來。我想我聽到獵戶座一位高層艾利克‧普列斯科（Eric Pleskow）說，他就住在附近，而且他有一把開山刀。雖然影評對這部電影的評論相當保留，但是電影院的放映師帶著影片拷貝跑到海邊把它扔掉的謠言並不是事實。如果我沒記錯的話，倒是《家禽商雜誌》（Poultryman's Journal）給予相當正面的評價。不想要再多花冤枉錢，獵戶座公司選擇了有限的宣傳活動，包括少許寒酸的印刷品。

我拍了與米亞合作的最後一部電影《賢伉儷》，就像你已經知道的，拍攝結束之前，在我的公寓中一系列的拍立得照片被發現了，即使還不至於改變西方文明的進程，也將改變了我預期的壽命長度。這部片是我最喜歡的電影之一，因為我完全不理會電影技巧，完全不在意跳接、銀幕方向等一切讓電影看起來較專業圓熟的一些原則。很多的手持拍攝，很多的即興表演。最後呈現出來的是一部生猛有力的電影，而每位演員的表演也都非常精采。因為我從不在電影完成之後看自己的電影，我有很多年沒有看過這部片了。我現在對它是否還會有像當時那麼高的評價，我不知道，也不想知道。

我已經帶你了解米亞所發動如同亞哈[20]尋求復仇般驚天動地的詳細過程。我是如何度過這段苦難？——真是可怕的苦難。誣告、醜陋的媒體、巨額的法律費用。為了要找回我的女兒狄倫，我花了數百萬元希望得到比較不帶偏見的判決，卻徒勞無功。與此同時，米亞又跑到另一個法庭，試圖要取消我對狄倫和摩西的扶養權；但是這位法官，一位女性，立刻看穿她。經過幾週法院奔走，事情顯然讓米亞很痛苦，這不是一個她可以欺騙的法官，所以她靜悄悄地打包撤退。至於我，除了沒戴假鼻子假眼鏡絕不公開露臉外，我就是投入自己的事業與工作。我一邊工作，一邊被跟蹤、被詆毀，被抹黑。因為無辜，我不覺得這是我的問題。讓他們繼續吧，我不會因為這個被野蠻群眾當作茶餘飯後笑談的誤判，就犧牲性我寶貴的工作時間。小時候在 PAL 運動聯盟期間，我是二壘手，曾經被裁判誤判過很多次，我都活過來了，這只是另外一次，我會熬過去，訣竅就是接受誤判，繼續前進。

我每週都演奏爵士樂，從不錯過任何一個時段。我寫劇本，有一天晚上在外百老匯與大衛・馬密（David Mamet）和愛琳・梅各推出一齣獨幕劇。我拍了一部電影，和我的爵士樂團一起巡迴歐洲

20 譯註：《白鯨記》中的男主角船長亞哈（Ahab），他意志力強大如同上帝一般，他的復仇具有毀滅性意義。

表演。每當讀到或聽到有關我私生活的任何廢話時，我一直都以鴕鳥心態對應。我說「鴕鳥」意思是指，在一年到一年半之間大屠殺進行得如火如荼的時候，我絕不讀或看任何一件與我相關的事情。知道自己會被抹黑，我限制自己所閱讀的報紙內容，只讀重點大綱，不理會細微枝節。電視台全都是名嘴和各行各業的專家針對一件從未發生過的事情交換理論和錯誤訊息。他們充滿自信地炫耀他們的洞見並且講得和真的一樣。我很快就放棄看新聞和談話性節目，只看運動節目和電影，並且，照常，工作。寫作。

我知道，任何願意深入調查此事的人都會清楚這顯然是一樁不實的指控，並且整個事情最終會水落石出。但仍然有一些人不了解，雖然事實邏輯盡在眼前，他們出於某些原因，似乎不想要理解。沒有事情可以動搖他們的想法，我強暴了米亞未成年的、智障的女兒，或是我與自己的女兒結婚，或是我猥褻了狄倫。我相信在適當的時候，常識、理性和證據會降臨在即使是最冷漠的蠢蛋身上。不過我也曾經以為希拉蕊（Hillary Clinton）會勝選。

同時，宋宜和我領養了兩個剛剛出生的女孩，一個韓國人，一個美國人。順帶一提，在他們將兩個孩子，尤其是女孩，交給一個被指控猥褻兒童的男人之前，兩個不同的法官非常徹底地調查，以確保他們沒有把兩個嬰兒送給一頭猛獸。因為經過法官們的審查，指控顯然毫無根據，我們的領養完全沒有問題。我很高興向大家報告，兩個女孩健康成長沒有受到他們所謂的惡魔父親的傷害，並且都上了大學，法官批准收養的決定被證明是正確明智的。雖然發誓過要永遠住在頂樓公寓，我們還是搬家了，因為我們第一個孩子出生，加上保姆，頂樓公寓太小了。我們搬到九十二街的一棟宏偉的大廈，建坪兩萬平方呎（大約五百六十坪），令人驚嘆的豪宅，這樣不會太小了，而是太大

了。客廳（至少我們認為它是客廳）是一間很大的宴會廳，我們擺放了家具，沙發，幾個談話區，一架鋼琴；還有一間撞球室，幾間臥室，幾間廚房，兩座電梯——天啊，真的好巨大！

後來有一位在這個房子長大的女士，如今住在第五大道的女士，道格拉斯・迪倫夫人（Mrs. Douglas Dillon），前財政部長的遺孀，她問是否可以過來懷舊一下，我們當然欣然答應。一直到那時候，我們才知道她的家人一直讓這間巨大的宴會廳空著，門關著，只在辦大型派對時才擺上桌椅。與此同時，我們邀請朋友過來，在房間裡四處遊蕩，從一個談話區到另一個談話區，試圖利用這些空間。我們在那裡住了幾年，後來搬出去。之後我們在一間破舊的分租公寓裡住了兩年，那裡曾經是兩個出軌戀人的約會場所，後來那個男人謀殺了那個女人的丈夫；那位長島承包商在可憐的丈夫睡覺時敲破他的腦袋。聾人聽聞的新聞，電視報導，你應該聽說了。

最後我們終於找到完美合適我們的房子，比我們搬離頂樓公寓時我們變得比較有經驗了，知道什麼是我們需要的，什麼是不需要的。房子與公寓有很大的不同，在紐約住公寓有很多方便之處，但是住獨棟房屋你則是獨立自主。你可以任意施工隨你高興，你的一舉一動不需要管理委員會同意；你不用在清晨醒來發現窗外架起鷹架將要把你的視野遮蔽三個月，或是要停水一整天，所以我們事先通知你要儲水。

或者，最重要的是，若你住的是房屋合作社，當你終於為你的房子找到買主時，這個人最終還必須得到委員會主席與他的隨眾的認可。住獨棟房子就不會發生這種沒有尊嚴的事情，不論好壞你都自己做主。所以在一月零下五度時沒有門房可以幫你叫計程車，或者幫你剷雪，讓你不至於因為太疲勞沒有清理導致人行道上有路人摔斷骨盆而被告；你也不會在上上下下的電梯中遇到某些用香

水泡過澡，又假裝她的哈巴狗不會嚇到人的房客。我們擁有一間你可以想像的最可愛最漂亮的獨棟別墅，屋齡超過一百二十五年，許多細部還保留原貌，很多個壁爐，還有一座漂亮的花園。每天清晨我沉重地走下樓梯，帶著神秘的宿醉，因為我根本不喝酒，打開一樓的百葉窗，一座充滿魯尼恩風格[21]活力充沛的紐約市就在那裡。如果我運氣好的話，天氣灰濛濛，我的腦中會響起作曲家亞佛烈‧紐曼（Alfred Newman）的〈街景〉（Street Scene），我會告訴自己，我真的在這個傳奇之島擁有一小片立錐之地了。接著我會想起土地稅、房屋稅等，然後我的關節炎就會發作。在《安妮霍爾》中我必須決定讓安妮和艾維住在哪個街區，我選擇了一個我認為綠樹成蔭而且很上鏡頭的街區，上東區最美麗的街區，如今我就住在那裡，就在安妮‧霍爾的正對面。

所以宋宜和我繼續過著我們的生活，現在她當了媽媽，適度地操心著我們女兒日常生活中的每一個小問題，並確保她們成長於藝術、法語和音樂的環境中，我則教她們學習辨識讓分賭博。我繼續拍片，以為所有這些非常明確而且結論一致的調查已經讓誣告的折磨永遠平息。我不知道的是，一旦被抹黑將永遠洗刷不掉。我原本計劃拍攝的《曼哈頓神秘謀殺》（Manhattan Murder Mystery）是由我和米亞主演，但是我們的關係已經凍結成了洛克福羊藍乳酪，很明顯地我們不可能再合作了。米亞讓所有人跌破眼鏡，她想要拍這部電影，而且揚言若我不用她要告我。這一切是在她向全世界信誓旦旦地說我強暴、猥褻了宋宜和狄倫之後。我想「表演」就在她的血液之中。

無論如何，我聘請了基頓，她飛到東部來，我們好像回到過去的時光。對我而言這是一部全然自我放縱的電影。我從小就喜歡謀殺懸疑劇，片中主角俏皮笑話連篇，喜劇男星膽小卻逗趣，女主角總是太冒進給大家惹來麻煩。我喜歡的女主角不只能夠獨當一面，還可以和男主角互尬笑話並且

還經常能夠壓制他們；而基頓就經常把我比下去。這是我拍過最好的電影之一，有趣、故事好、笑話好、不造作，而且滿足了我想要沉浸在那些我從小就耳濡目染並且深受其影響的電影中的渴望。

基頓和我飾演一對居住在曼哈頓的世故老練的夫妻，兩人逐漸陷入一件懸案之中。沒有存在主義主題，沒有悲劇高潮，也沒有令人再三回味的訊息。這全然就是一部飛機上打發時間的電影。到現在你應該已經了解我不是什麼天才導演，他們的拍片現場總是充滿激情，充滿危機，以及喜怒無常的情緒爆發。可能因為我是一個天性比較安靜的人，我既是編劇又是導演又掌控整部影片，我從不聘請惹麻煩的人，不管他們是多麼出色。

總之，如果要我說出我生命中的快樂時光，我想我會說就是接下來的那二年。我愛宋宜，儘管為了追求她我遭到猛烈的抨擊，但是每一分每一秒都值得。當事情變得艱難，我到處受到誹謗時，有人問我，若預先知道結果，我是否會希望不曾和宋宜交往？我總是毫不猶豫地回答我會再來一次，我生命中最令我滿意的成就，不是我的電影，而是我能夠把宋宜從可怕的處境中解放出來，讓她有機會綻放，了解她的潛能，她永遠不用再吃肥皂或渴望擁抱或再被人家用電話打她。

因為米亞和我不曾成為大眾所想像的情侶，我早已準備好要建立一種更有意義的關係，對象可能是一個演員、一個秘書、一個喜歡瑞典電影的牙齒保健員，當然以我對切腹的天賦，這個人就是宋宜。沒錯，我對她的愛不符合《羅伯特議事規則》（Robert's rules of Order），但是我們珍惜二十五

21 譯註：戴蒙·魯尼恩（Damon Runyon），美國新聞記者，短篇小說家。他的著名短篇小說描繪禁酒令時代的紐約百老匯世界，形容詞「魯尼恩風格」（Runyonesque）是指其小說中所描繪的景象和角色對話。

年相處時的分分秒秒。我記得當她還很年輕的時候，我第一次和她說話，我問她長大後想成為什麼樣的人，她說，老闆。我問，什麼樣的老闆？她說，無所謂，只要我是老闆就好。我不想說我們倆誰真正作主，但是容我這麼說——我是領津貼的人；她主持家務，扶養小孩，規劃我們的社交生活。我們花很長的時間在國外旅行，巴黎、義大利、西班牙、蔚藍海岸、夏天在倫敦、紐波特，聽起來很不錯。

你會說，但是年齡差距呢？你在說些什麼？所有的一切。那麼我要問，譬如，既然某人未成年被強暴又智能不足，我會問，妳對經濟的看法如何嗎？如果她太年輕，不知道我說的維加[22]或李奧·杜羅徹[23]是誰時，我就告訴她。我們會吵架嗎？宋宜會搶先告訴你，結婚二十年來，我們無數次的爭執議題中，我沒有一次是對的。當我們開始約會時，她告訴我一件很悲傷的事情，她說，「我一生中，從來不是任何人的最愛。」我一直是一個大家庭的心肝寶貝，是許多關愛眼神的掌上明珠；我試著站在宋宜的立場思考，決定把她當成我的最愛。我決定要寵愛她、伺候她、慣壞她、榮耀她，永遠不要拒絕她想要的任何東西，如此多少試圖彌補她生命中可怕的前二十二年。她對這種安排沒有異議，讓我有幸可以全天候地放縱她的每一個餿主意。五歲時就在街頭為生命拚搏的她長成一個出類拔萃的人，而我卻連調酒棒都不會用。然而她尊重我，把我當成，別的不說，起碼是一個很有趣的人，並且認為我是某種學者——我忘記了完整的名詞。我們都做些什麼消遣？休閒娛樂？純粹的享受？我猜，對宋宜而言，倘若不是為了扶養兩個女兒忙到雞飛狗跳，儘管她的出身不明，顯然她有著朱克斯犯罪家族的基因，她喜歡閱讀、逛劇院、美術館、看電影、購物、搜尋便宜貨、樣品拍賣；光是以一百元價格買到五百元價值的物品就足以讓她樂翻天，所以我預期有一天她

會帶著一台我們完全不需要的拖拉機回家，因為減價。至於我呢，我喜歡逛醫院，檢查我的血壓，照Ｘ光，聽說我的狀況不錯，我白襯衫上的污點是原子筆造成的，不是黑色素瘤。

這是我們的典型日常，過去會包括送小孩上學，不過既然她們都已經上了大學，我們的角色交換了，現在我需要她們幫我把畫面弄回電視上，因為我不知怎麼的把它們遺失到外太空了。

宋宜和我都很早起，大約六點半左右。我們吃早餐，做一點運動。她非常注重鍛鍊身體，在每個星期的跑步機和瑜伽課、禪柔運動和皮拉提斯運動的鍛鍊下，她身體精實得有如海豹突擊隊。我做跑步機運動，拉橡膠彈力帶以保持媲美賈克梅第雕像的身材。所以呢，宋宜和我做運動，之後她處理家庭業務，小孩，學校，夏季工作計畫，幫忙家務，檢視所有帳單，回覆電話，安排晚餐約會。她讀《紐約時報》讀得很仔細。宋宜和我經常幫彼此剪下我們認為有趣或好玩的文章。我寫作，然後我們一起午餐，並看看有沒有可以吵架的新鮮話題。午餐之後我繼續寫作，她或者繼續做家務事，若有空的話，她會和朋友一起去逛美術館，或者我們一起去散步。稍晚，她戴上機場工作人員用來阻擋噴射機轟隆轟隆聲的耳罩，我則練習吹奏我的單簧管。我們常常和朋友約會上館子，或者若我們沒有外出，她就讀書，我就看電視上的運動節目，或者看《慾望街車》[22]，如果它在特納經典電影頻道播出的話。

《慾望街車》是我這一輩子看過最好的藝術品，它上演的時候我從不錯過。問題是，它的電影

23 譯註：李奧‧杜羅徹（Leo Durocher），美國職業棒球選手、經理和教練，曾在職棒大聯盟擔任內野手。

22 譯註：亞瑟‧費利希（Arthur Fellig），化名維格（Weegee），攝影師兼攝影記者，以拍攝紐約街頭黑白照片聞名。

版本是這麼至高無上，其他舞台劇版本與之相比都顯得蒼白失色。《絳帳海棠春》電影也有同樣的問題。它的終極版本是茱蒂‧哈樂黛和布洛德瑞克‧克勞福德所主演，我覺得她是有史以來最偉大的電影喜劇女演員。愛琳‧梅如果有拍足夠數量的影片的話，說不定也可以與之媲美；當然，黛安‧基頓也和其他的人一起並列前茅。不過，我必須說，與大眾品味不同的是我喜歡卡蘿‧倫芭，但是並不會為她著迷。再說一次，我並不是不喜歡她，只是覺得她不好笑。我覺得伊芙‧阿登‧艾莉森‧斯凱沃思（Alison Skipworth）、瑪麗‧杜絲勒（Marie Dressler）還算有趣。不知為什麼，有一些被高度吹捧的喜劇女星卻讓我笑不出來。當然珍‧哈露（Jean Harlow）非常棒。不過，這些都是我在胡扯。抱歉！所以呢，宋宜和我結婚了，蘑菇雲落定了，我人生第一次享受了真正的婚姻，真正的愛情，我繼續拍電影，這點留待後續，直到這個天堂再度被新的瘋狂所襲擊。

我寫了《百老匯上空子彈》（Bullets over Broadway），我認為是我最好的影片之一。我和道格‧麥格瑞斯合寫，若不是道格我也想我不會寫這齣劇本。我不喜歡共同創作，不過和米奇‧羅斯或馬歇爾‧布里克曼這樣的好朋友，而且是真正很有趣的人類一起合作，可以很好玩。馬歇爾非常聰明，要求很高，而且經常冒出很棒的點子和台詞，我們的合作非常順暢。總之，我決定和道格‧麥格瑞斯合寫一個劇本，他是另一位有趣且非常精明的朋友。和別人一起寫作減輕了強烈的孤獨感，道格和我的前助理珍‧馬丁（Jane Martin）結婚，她和我一起工作超過十年。他們倆是宋宜和我的好朋友，兩人都很機智，宋宜也是，再加上我對肢體喜劇的天賦，我們的晚餐常常很熱鬧。我帶著幾個想法來和道格一起合作，我個人最想做的是政治嘲諷劇，《百老匯上空子彈》的點子是比較後面的選擇。我喜歡政治題材的構想，而且既然我是比較資深，比較老，比較有經驗的作家，我試圖倚老

賣老強迫他同意政治嘲諷議題最好，但是，他不買帳。他為《百老匯上空子彈》激烈辯護，並且死不退讓。黑道支持舞台劇，但是劇作家必須讓黑道的女朋友飾演女主角。對我來說，這聽起來有點老套；但是我還是屈服於道格的狂熱自信，就結果來說，我非常慶幸我有聽他的話。

一如往常，茱麗葉幫我找到很棒的卡司，約翰·庫薩克（John Cusack），另一位完全不會造作的演員，傑克·沃登（Jack Warden）、珍妮佛·提莉（Jennifer Tilly）、查茲·帕明泰瑞（Chazz Palminteri）、絕妙的黛安·韋斯特、哈維·菲爾斯坦（Harvey Fierstein）、瑪莉－露易斯·帕克（Mary-Louise Parker）、吉姆·布洛班特（Jim Broadbent）、崔西·烏爾曼（Tracey Ullman）、勞勃·雷納（Rob Reiner）；天啊！這樣強的卡司陣容，你怎麼能拍不好！？他們每一位都非常成功，黛安·韋斯特為我贏得了她的第二座奧斯卡金像獎，還有卡洛的攝影和場景以及傑夫·可蘭的美麗服裝。我非常以這部片為榮，我甚至有機會和亞倫·阿金（Alan Arkin）合作，一位非常出色的演員，他的戲份後來全被剪掉，因為那部分太長了。我真的不敢相信有機會可以和這麼了不起的表演者一起工作，但是我卻不得不把他的場景全部剪掉。

同樣的事情也發生在凡妮莎·蕾格烈芙（Vanessa Redgrave）演出的另外一部片上。我也許是唯一把凡妮莎從電影中全部剪掉的導演了，很明顯地不是因為她的演出，而是因為我的編劇能力有問題。同樣的原因，我換掉了約翰·吉爾古德（John Gielgud），你能夠想像嗎？全世界最好的演員之一！他是《變色龍》原來的敘述者，但是他太雄偉、太洪亮，能夠聘請到他來做這件事然後又不得不替換掉他，這件事讓我很掙扎。結果他和賴夫·李察遜（Ralph Richardson）竟然都是《我心深處》的鐵粉，這件事情變本加厲強化了我的狂妄自大。既然我們在談替換演員的主題，當我換掉露

絲‧戈登（Ruth Gordon）時，我肯定創下了最不尋常的換角紀錄，她實在太難合作了，雖然日後我們成為好朋友，一起吃過很多次飯，但是，請準備好跌破眼鏡——我用喬福瑞和露絲‧霍德（Geoffrey Holder）來替換她，那個高個子的黑人，耀眼的卡利普索舞者，你會承認他和露絲一點都不像。

事實上是《性愛寶典》中那個場景的魔術師長什麼樣子並不重要，只要那個角色具有異國情調。露絲很有異國情調，她的演出很令人興奮、很亮眼華麗。可是到頭來我們卻無法在她的服裝上達成妥協，於是我尋找另外一位華麗亮眼、異國情調型的演員，喬福瑞‧霍德剛好符合。露絲和我分道揚鑣但仍是朋友，交換禮貌性擁抱。幾年後，米亞帶著曾經一起在《失嬰記》（Rosemary's Baby）中共事過的露絲和她的丈夫加森‧卡寧（Garson Kanin），我們一起在俄羅斯茶室（The Russian Tea Room）享用什錦晚餐。我發覺他們倆是很棒的同伴，知道很多精采人物的精采故事，而且這些故事中有許多有趣的哏。加森建議我，就如同薩默塞特‧毛姆（Somerset Maugham）曾經建議他，把每件事情記下來，因為我們會遺忘。這是一個很好的建議，但是我並沒有太在意，我肯定已經忘了多數曾經發生在我身上最有趣的事情——除了沒有忘記的之外，就是這麼一回事，老兄。

我的確有記下一些電影的想法，但是也只有寥寥數語。

總之，幾年之後《百老匯上空子彈》改編成音樂劇在劇院上演，蘇珊‧史托曼（Susan Stroman）非常成功地將它搬上舞台，一開始我很抗拒讓他們改編，但是當我看到蘇珊的成果，我非常激動也非常驕傲。我太太甚至喜歡它勝過電影。然而，劇評對它的評價遠不如我的熱情，結果只演半年就下檔了。沙特曾說，「他人就是地獄。」我想把它改成，「他人的品味就是地獄。」

既然正在談百老匯劇院的話題，我曾受邀演出尼爾‧賽門的喜劇《陽光小子》（*The Sunshine*

Boys）的電視版，電影版則是由喬治‧伯恩斯（George Burns）和華特‧馬殊（Walter Matthau）主

演，這是赫伯特‧羅斯最好的一部片，當然他的兩個主角都非常出類拔萃。電視重拍則由我和彼

得‧福克（Peter Falk）擔綱；彼得‧福克是一位非常有天賦的演員，和他談話非常有趣，他的許多

要求和怪癖常讓導演抓狂，而我則一如往常，天使一枚。不回嘴，沒有問題，熟記我的台詞，告訴

我站哪個位置，告訴我你要什麼，我全力以赴。莎拉‧潔西卡‧帕克（Sarah Jessica Parker）雖然那

時沒有太大名氣，但是才氣橫溢毫不遜色，她飾演女主角演得精采極了。涵蓋鏡頭非常多，因此必

須從不同的角度和不同大小的遠景特寫一次又一次的拍攝。

現在你可能已經猜到，作為一個電影導演我是一個不完美主義者。我沒有耐性將場景一拍再

拍，從不同的角度拍攝涵蓋鏡頭，不論這對後來的剪接多麼寶貴。我喜歡一個場景拍完，進入下一

個場景，結束，滾蛋。我要回家撫摸宋宜，逗弄孩子，吃我的晚餐，看球賽。我真的不喜歡勞神去

拍側面鏡頭，額外的特寫，再拍一次明星吵架的鏡頭，因為他們也許會做得更好。我喜歡拍電影，

但是我缺乏像史匹柏（Steven Spielberg）或史柯西斯那種奉獻精神，更不用說他們的其他天賦了。

我就是對於電影的興致沒有高到要花一整天來拍攝，而且說不定會錯過籃球賽開賽，或是哄我的女

兒上床睡覺。

在一部電影中，無論如何，大多數電影都是由負責任的成年人所製作，他們拍攝涵蓋鏡頭以便

後續剪輯時，可憐的剪接師不至於因為無法使故事連貫而倒地哀號。有些導演把拍好的素材交給剪

接師，由他負責把影片先接起來，然後導演才進來參與。有些導演希望素材一拍好立刻交由剪接師

剪輯，如此一來，若有一些遺漏或新的想法時，團隊還在，還沒有消失於全球各地。我喜歡這樣的

工作方式：全部拍完才剪輯。剪接師和我一起坐在 AVID（附有電視螢幕的剪接設備）前，我們倆從頭到尾一起工作。

我總是和很聰明又有天賦的剪接師合作，在賴夫・羅森布勒姆之後，我有很多年和珊蒂・摩爾斯（Sandy Morse）一起工作，她和我一起解決了許多無法解決的剪接問題。珊蒂之後就是我現在的剪接師，艾麗莎・萊普塞爾特（Alisa Lepselter），她和我合作了二十年。她非常勇敢地與我合作把影片接在一起，有時同意我，有時經由與我吵架來挽救我的生命，但是我們兩人總是有一致的目標，實現原初的想像，並以我們手頭所有的素材來製作出最好的電影。很多時候我們堅持使用我們的唱片庫中數量可觀的唱片音樂。因為我的拍攝方式，漫不經心又不負責任，我們總是遇到問題，不過我發現不得不想出自發解決方案時往往會激發出創意的靈感。我永遠不會想到要運用字卡來貫穿《漢娜姊妹》，但是因為我需要一張字卡來解決我的剪接問題，而電影中只有一張字卡顯得很尷尬，所以我們回頭去放了約莫六張字卡，因而賦予影片些許風格化的氣勢。

我從來沒有看過電視版《陽光小子》，但是我從尼爾・賽門收到一張可愛的讚美短箋，我個人一向很仰慕而且喜歡他，我也非常欣賞他的作品。事實上，我認為儘管他非常成功，他還是沒有得到應有的評價，因為寫笑料對他來說似乎毫不費力。這些有趣的台詞是如此流暢又真他媽的好笑。儘管如此，我仍然對他的讚美短箋存疑，因為我無法想像，在看過喬治・伯恩斯和華特・馬殊的表演後，他對我和彼得・福克的表現除了皺眉頭之外，還能做什麼？但是我假裝被他善意的文字所感動，回了他一張謝卡。

我記得第一次見到彼得・福克，是在城中看荷西・昆特羅（Jose Quintero）傑出的製作《賣冰人

來了》（The Iceman Cometh）。我帶著賀琳，我的未婚妻。我對該劇的劇本和舞台呈現感到震驚，還有傑森‧羅巴茲（Jason Robards）這傢伙究竟是誰？他的才氣已經爆表，彼得‧福克扮演酒保，我注意到他的戲份雖然少得多，但一眼看出是個很有天華的演員。我對他的好友演員鮑勃‧迪西（Bob Dishy）大肆讚美他，我告訴迪西，「福克有輕微的言語障礙。」迪西說，「你注意到了？他會殺了他自己。」我也注意到作為一個演員他真的是很了不起，所以這並非吹毛求疵。多年後，我和艾瑪‧史東（Emma Stone）合作，我見過的最棒、最漂亮、最迷人的女演員之一，我注意到她也有言語缺陷問題。她和彼得‧福克不一樣，她比較像卡通人物傻大貓（Sylvester Pussycat），但是她一說話我就聽出來了，對她來說還滿可愛的。

所以《陽光小子》收工了，我帶回一張巨額支票作為演出酬勞，這讓我可以再次睡在自己的床上，並繼續邁向我的第一部「骯髒」電影《非強力春藥》（Mighty Aphrodite）。這部電影最讓我感到興趣的是可以做一個結合了合唱隊與天將神兵的希臘風格場景。我和非常亮眼有才華的蜜拉‧索維諾（Mira Sorvino）搭檔演出。我非常喜歡和蜜拉合作；如果她有任何過錯的話，那就是她沒有充分理解到自己是多麼有天賦，多麼有魅力。我想她為自己贏得了一座奧斯卡獎。我常常笑她，因為我們演同一場戲時，我們會站在那裡等助理導演喊，「開始！」因為她想要一舉成功立刻進入她的角色，她會在「開始！」之前就開始做一些想像中的即興表演。很好。但是她會期待我跟著互動，而我卻只把她當作瘋子自言自語。

當然，一開始入戲她就非常精采。我們在紐約和西西里拍攝。背景是埃特納火山，人家告訴我不用擔心，除非火山冒煙。而它就在冒煙！我很擔心，迫不及待想回家。美麗的編舞是由葛蕾西

拉‧丹尼爾（Graciela Daniele）所完成，我真的得以和海倫娜‧寶漢‧卡特（Helena Bonham Carter）合作，一個神奇、美麗的女演員，非常聰明、嫵媚。我到她位於倫敦的家作客，她和父母親同住，她的母親是一位很聰明的心理醫師，那是一次非常愉悅的經驗。回想起來，《非強力春藥》對我的品味而言真的太「骯髒」了。我希望能夠重拍，並且讓它「乾淨」一點，不過我所有的影片重拍都可能更好。我也很希望和生命中約會過的女人有第二次的機會，但是，很遺憾！船已啟航。我不認為她們會對我歌唱。

談到唱歌（容我笨手笨腳地轉移話題），我總是夢想著要做歌舞片；一部為那些歌唱得沒有比我們洗澡時唱得更好的人所拍的歌舞片。當我拍《大家都說我愛你》時，我甚至不問演員們是否會唱歌，我認為大家都會盡全力，我沒有意圖要拍一部流暢的歌舞片，或是為自己創造新的里程碑。我只是想讓一群紐約人在上東區度過四個季節，並在動人的氣氛下唱出一些甜蜜的老歌。當我告訴歌蒂‧韓（Goldie Hawn），她是歌唱專業，也是電影專業──那是雙專業──請她不要唱得像平常那麼好時，她遲疑了一下。艾德華‧諾頓（Edward Norton），一個完美無瑕的演員，完全不知道他被聘請來唱歌。五音不全的男演員與女演員全都來唱歌，我在乎的是那種感覺。

只有茱兒‧芭莉摩（Drew Barrymore）斷然拒絕，由於我是她的鐵粉，我屈服了。為了不讓她不高興或是太緊張，我請宋宜的一位同學奧莉維亞‧海曼（Olivia Hayman）來配音，結果效果還不錯。這部電影讓我們到威尼斯工作，到巴黎工作，我還親吻了茉莉亞‧羅勃茲，我還有什麼好說的？從頭到尾都是享受。約翰‧拉爾（John Lahr）在《紐約客》寫了一篇善意的影評，但是其他人並沒有這麼熱情，還批評片中很多角色都不會唱歌。想當然爾這是整部片的重點所

在，但是我猜錯了，沒有很多人像我一樣覺得這個點子很迷人。這部片在美國賣座普通，但是在歐洲卻熱賣，尤其在法國。

我依然很高興能在我非常喜愛的城市工作，能夠呈現曼哈頓的四季，每個季節拍攝都是一種享受。這就是為什麼對我而言電影事業的趣味在於拍片本身。這種工作模式，透早起床，拍攝，享受與才華洋溢的男人女人為伍，解決那些即使沒有解決也不會致命的問題，和偉大的時尚一起工作，還有音樂。當一切結束，影片完成，我總是捫心自問這些問題來自我評量：我是否有接近實現了我躺在床上瘋狂創作角色與情境時的夢想？我的構想是否完成了百分之五十？我是否完全三振出局了？完成一部電影之後，我總是繼續前進，不再去想它，看它，保存紀念品，照片，甚至是錄影帶拷貝。當特納經典電影頻道邀請一群人來播映並討論《安妮霍爾》時，他們邀請我參加座談──我喜歡特納經典電影頻道──我拒絕了，因為我不想坐在那裡談論過去。

人們會問我，我會不會害怕某天清晨醒來之後發現自己失去了喜感？答案是不會，因為喜感不是像你穿在身上的襯衫，你會突然醒來找不到襯衫，你要麼就是有喜感，要麼就沒有。如果你有，你就是有，而且這不是你會失去的一件物品，或是暫時性的瘋狂。如果我醒來失去了喜感，那就不是我了。這意思不是說你絕對不會醒來時，心情不好，痛恨世界，生氣人們的愚蠢，憤怒宇宙的空虛，這點我倒是得承認我每天早上醒來時都有這些感受，但是這反而有助於我產生幽默感，而不是抹除它。就像伯特蘭·羅素（Bertrand Russell），我對人類感到巨大的憂傷；但是不像伯特蘭，而羅素，我不會做直式除法。也許我沒辦法將我的痛苦轉化成偉大的藝術或哲學，但是我會寫很好的笑話，它們可以暫時分散注意力，並緩解宇宙大爆炸後不負責任的後果。

我從來不認為生小孩，把小孩帶到這個世界是給他們恩惠。古希臘悲劇作家索福克拉斯（Sophocles）說，從未出生可能才是最大的恩賜。當然，如果他曾經聽過巴德‧鮑威爾（Bud Powell）演奏〈波卡圓點和月光〉（Polka Dots and Moonbeams），我不確定他是否還會這麼說。宋宜和我選擇領養，試圖讓兩個已經受困於精神病院的孤兒的命運得以改善。這點我們做到了。我是個很喜歡小孩的深情父親。我一直覺得宋宜對小孩子太嚴厲，她卻認為我太放任。但是宋宜比我了解生存之道，她比較務實。例如，我無法忍受一個星期在集中營沒有臉部去角質海綿，宋宜則是在兩天之後就可以讓蓋世太保幫她把早餐送到床上。

所以，所有這些重要事務，孩子的教育、夏令營、夏季打工、旅行、醫生、家教、功課、過夜等，她都以普魯士人的效率完成，只差沒有留下決鬥的傷疤而已。我只是擁抱她們，給她們錢，從不拒絕她們，唯一擔心的只怕有一天，她們會因為遺傳性的精神疾病把宋宜和我在睡夢中幹掉。宋宜去參加學校的每一項會議和活動，我卻覺得它們很無聊。我出席只是為了盡父母的義務，但是隨著老師開始嘮叨，我的思緒飄到遠方，開始構思新的藉口以規避陪審員的義務。我的意思是，讓我們這麼說，我是在討論曼吉或貝契下學期要上的課，好像真的很重要，我知道她會讀《織工馬南傳》（Silas Marner）或解剖一隻青蛙。我克盡職責地坐著，當老師們胡言亂語時，我徒勞無功地與古老的倦怠感奮鬥，最後當一切都結束了，我正迫不及待地要衝去唐人街大啖螞蟻上樹，但是總有一些讓你很想招死他們的家長提出問題，拖延我重要的咀嚼時間。「科學課是只教授一種繁殖方式，還是也會同樣招介紹送子鳥？」「孩子們是否需要上閱讀課和寫作課才能畢業？」「我女兒想成為自殺炸彈客，她需要上樂器課嗎？」當然，沒有看過你的小孩在手搖鈴音樂會上表演，你不算

有活過；但是，這很值得，因為他們真的很可愛。

所以呢，回答你不曾問過的問題，我從來不曾在醒來時因為想到自己會失去幽默感而感到恐慌，我也從來不曾因為遭遇寫作瓶頸而感到痛苦。但是《解構哈利》（Deconstructing Harry）中的主角哈利‧布洛克（Harry Block）被文思枯竭所折騰。我很喜歡這部電影，如果你查看演員名單，你會發現它像是由天賦卓越的男女演員所組成的「全明星隊」，其中有些人我曾經合作過，有一些則是有幸第一次與他們合作。我記得在開拍前，瑪麗葉‧海明威來到我的剪接室，告訴我她想要回到表演圈；她已經回復單身，而她人生的高峰則是演出《曼哈頓》。那時我沒有合適她演出的角色，但是若她不在意演出小配角，我還有一個尚未試鏡的角色。她說不在意，所以我們幫她試鏡，她依舊表現非常精采。我很高興再度見到她。幾年後，我們再度約在希普里雅尼酒店吃飯。

她很熱中於健康生活，不只為她自己，也幫助別人。我回想起她邀請我到愛達荷州克川市，群山覆雪，我記得我望著窗外冰天雪地的院子裡她在大蹦床上蹦蹦跳跳，六呎高、漂亮、健康、才華洋溢，健美的金髮女神，我這麼想著。真希望蘭妮‧萊芬斯坦（Leni Riefenstahl）在這裡！然後我的心思飄到她的祖父，就在不遠處，有一天早上醒來，拿著手槍對準自己的頭，扣下扳機，而我和露易絲以此為藉口相約見面聊天，那時我們盲目地相愛，而此時露易絲已經是我的前妻，而我正在這裡拜訪瑪麗葉，與海明威的兒子共用浴室，而我不想要與一個男人共用浴室，不論他的父親曾經目睹多少健壯勇敢的牛隻死去，我不知道此一思緒將飄落何處，只知道生命如此諷刺，讓人難以理解。

在《解構哈利》中我再度與茱蒂‧戴維斯（Judy Davis）合作。我們曾經在《賢伉儷》中共事

過，那是一個令人不安的經驗。為什麼她不安？因為她顯然是一個卓越的演員，我被她嚇到了。我從來不想和她說話也不想洩露真相：我是極端無趣、膚淺、而且令人失望的人，如果你認識我的話。所以我從來沒有對她說話，而她，直覺地感覺我沒有什麼話可說，所以也從來沒有對我說話。所以我們合拍過幾部片，我總是在試裝時遇到她，向她點頭，嘴邊掛著微弱的微笑，然後就沒有再看到她，直到她在場景出現。「開始！」喊出之後，她的表演總是那麼出色，那麼令人興奮，那麼性感，那麼出人意表。「卡！」我會說，很棒！我們繼續。她離開現場，當天稍後我會在那個場景再度遇到她，或者下星期，同樣的沉默在我們倆之間。聘請有才氣的人是我的座右銘，不要妨礙他們。

我被稱為「文藝復興人」，當然他們指的不是義大利的文藝復興，而是指印度戈文德山脈（Govind Ghat）的原生犛牛成群結隊回到冰寒山坡那樣的生命復甦。然而為了保持那樣的文化形象，我決定帶我們爵士樂團到歐洲巡迴演出。作為一個非常專注的業餘愛好者，我的風格模仿自（竊取自）偉大的紐奧良單簧管大師，如喬治・路易斯、強尼・杜德、艾伯特・柏邦克（Albert Burbank）、西德尼・貝契。我的問題不只是我演奏得沒有情感、音感，或節奏，而是我厚顏無恥，毫無畏懼地演奏，好像我真的有什麼東西要述說一般。而觀眾出現了，而且當我們的真正領導，一流的班卓琴師艾德・戴維斯（Eddie Davis）建議我們到歐洲巡迴表演時，我就像個不知道自己有多遜的笨蛋，帶著一個真正無知者的自信立刻響應。我不斷練習，嘗試更換不同的吹嘴和簧片，從未理解到並不是器材讓我聽起來像嗑了安非他命興奮過度的公雞。我相信是珍・杜瑪尼安的決定，我們要為這趟巡演留下記錄。珍聘請了電影圈內最優秀的紀錄片導演芭芭拉・柯波（Barbara

Kopple）幫我們隨團拍攝，捕捉我們台上、台下的點點滴滴，製作時空膠囊以備史密森尼博物館（Smithsonian Institution）要求典藏。

這部紀錄片就是《野人藍調》（Wild Man Blues），可想而知，雖然我的演奏不怎麼樣，柯波還是拍出一部很精采的紀錄片。我看了，覺得非常犀利、風趣、精準。我想我是有偏見，因為我本來就不是令人厭惡的人，其實我就像生活中一樣，無害但有點滑稽；至於我的演奏，芭芭拉小心翼翼地從粗糠中篩選出小麥，再將少量的小麥變成了幾滴醇酒。

海森柏格（Werner Heisenberg）的學生都知道，在攝影機如影隨形地跟拍下，只要是人都會表現得不一樣，也不可能可以隨時保持優雅，完全不被捕捉到像無能小丑般的畫面。很幸運地，透過神奇的剪接，我的粗魯被控制在最低限度。宋宜表現得很好，《紐約時報》一篇關於此片的報導，該記者放棄了他原先的想法，他本來以為，因為我比較老又比較有名，所以在我們的關係中應該是指揮定調的角色，然而實際上宋宜才是──根據記者的文字──真正的母夜叉。這是事實，宋宜的個性很大器、很強悍，她決定影響我們生活的一切大小事宜，譬如，我們要住在哪裡，養多少小孩，去看什麼朋友，如何花錢等；但是，關於太空旅行的任何決定，我才是老闆。

爵士巡迴演出大獲成功。每場的票都一售而空，而且這些場地都是很宏偉、漂亮的歌劇院、音樂廳等等。人群在我的旅館外面群聚，經過檢查確定他們沒有攜帶任何柏油和羽毛[24]之後，我和他

24 譯註：在封建歐洲及其殖民地常見的一種酷刑，受刑人被暴民剝去全身衣服，塗上熱柏油，之後由人在其身上扔滿羽毛或者將其推入羽毛堆中。

們一一打招呼。每場演出都表演許多安可曲。有一次在米蘭正好斷電，電燈全熄滅了，我們在黑暗中繼續表演，我們博得熱烈的掌聲。第二天晚上我從當地消防隊得到一個牌匾，好像我做了什麼英勇的事情。當然我以完美的鮑勃·霍伯風格扮演英雄，當消防局長頒給我牌匾的時候，我說，「我想知道今晚膽小鬼都在做些什麼？」沒有人笑，但我相信這是語言隔閡。

看到紐約的天際線總是很令人興奮，我一回到紐約就立刻與茱麗葉展開試鏡。我為這部片取名《名人錄》（Celebrity），而且全部用黑白拍攝。當你說你要用黑白拍攝時，所有高層都腦溢血，但是你接著指出《蠻牛》（Raging Bull）、《辛德勒名單》（Schindler's List）、《曼哈頓》，這還只是其中幾部而已。觀眾不知何故總以為黑白片就是低成本製作，但是這其實是藝術的選擇。它一樣是花錢。《名人錄》的拍攝非常順利，我記得約莫在拍攝的最後一天左右，梅蘭妮·葛里菲斯（Melanie Griffith）一位很有才氣的女演員，必須和一個演她丈夫的男人一起坐在戲院裡。這位丈夫只有坐在她旁邊幾秒鐘，沒有任何台詞，也沒有在電影中的其他地方出現。我們填滿了戲院，並在臨演中挑出一位合適的人坐在她旁邊扮演她的丈夫。但是開始拍攝的時候，她不喜歡我們的選擇，她說她永遠不會嫁給那樣的男人（我沒有和他說）。我向她解釋，她不用真的嫁給他，下半輩子和他一起生活，但是她無法了解。我覺得這很可愛，也是非常典型的演員完全融入他們的角色。可以和肯尼斯·布萊納（Kenneth Branagh）一起工作是一種榮幸，而且我終於和喬·曼特納（Joe Mantegna）合作了，我曾經在馬密的舞台劇《大亨遊戲》（Glengarry Glen Ross）中看過他而且非常喜歡他。茱蒂·戴維斯當然厲害，既然我們已經合作過很多片了，我決定要和她說哈囉，但是當她不記得我是誰

時，我突然失去了勇氣。

這麼說吧！很多年以來西恩‧潘經常回我訊息說他多麼希望和我合作，但是每次我找他，他都把我拒絕掉。有一天，我送給他一個劇本，關於一位人格非常複雜的爵士吉他大師，終於獲得他的青睞。薩曼莎‧莫頓（Samantha Morton）飾演那位西恩‧潘愛上的啞巴小女孩，而且西恩‧潘首度獲得他遲來的奧斯卡提名。《甜蜜與卑微》就是這部電影，山托必須把場景弄得看起來好像我們到全國各地去拍攝，而事實上我從不曾離開曼哈頓。我並不介意離開家去睡旅館，當然最好是有柔軟如絲的棉質床單，還有一下工我的太太把她全身的細胞都壓在我身上，以一種索爾‧貝婁曾經非常巧妙地形容為調羹般的姿勢。自從宋宜和我成為一對，從她第一天搬來和我同居開始，二十五年來，我們從來沒有一個晚上沒有同床共枕。我們也很少不在一起吃飯，我們每天一起吃早餐、午餐、晚餐，你會以為我們早就沒話說了，但是就如同天氣一直在變，我們也從來不會找不到話說。

晚餐幾乎都是和小孩或是朋友一起到餐廳吃，宋宜點菜總是不在乎衛生局長的勸告。而我正好相反，為了健康理由小心翼翼地避免吃下任何令人愉快的食物。然後回到家，床邊禱告時我祈禱上帝顯靈證明祂的存在，指示我跑道上兩、三個會贏的號碼。終於，熄燈了，我抱著她帶著微笑入睡。宋宜當然是在浴室裡進行她的夜間沐浴，儼然一種魔法巫術的儀式。終於，熄燈了，我抱著她帶著微笑入睡，想像著如果我提早六千年在北極出生而且喜歡鯨魚肉，這一切會是多麼不一樣。

我的一生中曾經幫夜總會的諧星和電台寫笑話，在夜總會自編自演，幫電視台寫笑話，在俱樂部、音樂會和電視台演出，擔任電影編劇和導演，擔任舞台劇編劇和導演，百老匯演員，導演歌劇；從電視上與袋鼠拳擊到舞台上指導普契尼歌劇我都做過。這讓我得以參加白宮的餐宴，在道奇

球場與大聯盟球員一起打球，在紐奧良的狂歡節遊行和典藏廳中演奏爵士樂，到全美各地以及歐洲巡演，與國家元首見面，遇到各種才氣橫溢的男男女女，聰明機智的傢伙，傾國傾城的女明星。我出書了。如果我現在立刻死去，我沒有什麼好抱怨的——其他很多人也都不會抱怨。

唯一還會讓我感到興趣的其他行業是罪犯、賭徒、騙子、金光黨的生活，而我得以在我的喜劇電影中扮演一個小罪犯——《貧賤夫妻百事吉》（Small Time Crooks）。

《貧賤夫妻百事吉》讓我有機會和崔西·烏爾曼演對手戲，她是偉大的喜劇天才，我相信你已經知道，不用我贅述了。還有這一群麻瓜，其中包括一些真的很搞笑的人類。看看誰在演我的片：麥克·哈伯特（Michael Rapaport），他是我最喜歡的演員之一，加上喬恩·羅維茨（Jon Lovitz），當然還有愛琳·梅。我從愛琳與麥克·尼可斯來到紐約的時候，就認識她了。我們有共同的經理傑克·羅林斯，在我成為喜劇演員之前，曾經想幫他們寫東西，但是他們不需要我。我拍第一部片《傻瓜入獄記》時，我請愛琳來演出，她拒絕了，她說，「我不行，我現在帶著護頸。」這麼多年來，我們的旅途交錯過很多次，我們一起在劇院工作，有一晚與大衛·馬密各推出一齣獨幕劇，幾年之後再和伊森·柯恩（Ethan Coen）聯手。總之，她同意演出《貧賤夫妻百事吉》，此後我們一起在我做的電視節目中合作。我的重點是，她是一位很少見的具有真正喜感的人。

我的意思是有很多人以喜劇維生。很多人很風趣，也有一些人被認為是天才，但其實還差很遠，更有一些所謂的天才其實連「好」都稱不上。然而，有些是具有真正喜感的人。可以確定的是，這是品味的問題，都出於我們自己的決定。我沒有興趣將自己認為真正有趣的人強迫推銷給別

人，我也沒有興趣聽別人說他們發現了誰很有趣。讓我們各自欣賞自己最喜歡的喜劇演員，不受無所謂的爭議所干擾。在這份個人檔案的書面記錄中，我只想對自己說，格魯喬‧馬克思、W‧C‧菲爾德斯、愛琳‧梅的喜感是不容置疑的，還有S‧J‧佩雷爾曼是我的時代中地表上最有趣的人類。喔！千萬別忘了《波戈》（Pogo），這套沃特‧凱利（Walt Kelly）的連環漫畫真是天才之作。還有其他的，但是我要繼續聊下去了。

無論如何，由休‧葛蘭（Hugh Grant）飾演《貧賤夫妻百事吉》中的惡棍真是超級精采，他巧妙地巴結逢迎，斤斤算計，如此溫文儒雅，是一個完美迷人的壞胚子。這部片子賣得還可以，我的犯罪故事似乎讓大眾感到開心。

在田納西‧威廉斯稱之為「黑暗的長征25中的某處，我接到傑夫‧卡森伯格的電話，他問我是否可以為一部叫《小蟻雄兵》（Antz）的動畫片中的主角螞蟻配音。幾年前我曾經演出精子，然後不知怎麼的，當我們在討論誰適合演昆蟲時，我的名字被提出來。傑佛瑞告訴我這應該是我接過最簡單的案子，而且做起來會很有趣。我只需坐在錄音室讀稿讓他們錄音就行了。我很喜歡傑佛瑞，也很願意幫他的忙。但是結果發現這不是一件簡單的差事，也不好玩。這件事既困難又瑣碎，而且我覺得很無聊。工作結束後，我發誓絕對不再做這樣的事情，而我也真的沒再做過。雖然我很喜歡傑佛瑞，當他再度過來邀請我去為另一隻花園昆蟲配音時，我婉拒了。那時，我很怕被定型。

我曾經為了幫助別人而客串演出一些我覺得自己幫得上忙的小角色，我幫史丹利‧圖奇（Stanley Tucci）客串過一次，幫我的朋友道格拉斯‧麥格瑞斯客串過一次，另外一次則是幫助一位完全陌生的人。某位在巴黎的法國女孩需要我在她所導的一部法國片中演出我自己，因為這是她的

處女作，而且需要我在場的時間大概只要一個小時，我在巴黎時，便抽空趕到她的拍片現場，並遵從指示演出。我不喜歡看自己演的電影，所以這些片子我從來沒有看過。我也從來沒有完整看過我演出的一部叫做《神蹟也瘋狂》（Picking Up the Pieces）的電影，我可以告訴你這部片應該得到二〇〇〇年奧斯卡最不可思議的浪費底片獎。

有趣的是在該片中我和莎朗‧史東（Sharon Stone）一起演出，莎朗曾經在《星塵往事》中出現片刻，後來主演約翰‧特托羅（John Turturro）的電影《色衰應召男》（Fading Gigolo），這部片我也演出一個重要角色。我和莎朗‧史東合演過三部片，但是她會立刻告訴你她和我沒有鬧緋聞。我始終覺得她是個很出色的演員，而且非常美艷，我只是奇怪為什麼每次她知道我也會出現在片中時，她總是帶著一副「保持距離以策安全」的態度來上工。我很享受約翰‧特托羅導戲，因為他本身就是一個很棒的演員，他知道如何指導演員，我覺得他領導有方。我看了那部片，我不得不，因為特托羅堅持要我看，而且在放映室中他就坐在我的鄰座。當燈光亮起的時候，我給他受之無愧的鼓勵話語。

為《愛情魔咒》（The Curse of the Jade Scorpion）選角時困難重重，每一位我屬意來演主角的演員都拒絕了。不得已我只好自己上陣，結果證實我是電影中脆弱的環節。卡司陣容很堅強。丹‧艾克洛（Dan Aykroyd）和海倫‧杭特（Helen Hunt）擔任重要角色，也都不出所料非常精采。莎莉‧賽隆（Charlize Theron）天賦異稟，戲路非常廣。然後就是我了，這裡需要的是傑克‧尼可遜，或者湯

25 譯註：出自田納西‧威廉斯的《慾望街車》，意指人類由原始野蠻邁向文明。

姆‧漢克也是另外一種可能的戲路，但是不論我如何努力嘗試，我就是不合適那個角色。儘管我的演出很蹩腳，但這部影片的成績還算強人意。然而有趣的是一個人的影片在不同國家被接受的程度常常很不一樣。在西班牙，這部影片大受歡迎。同一素材如何激起不同文化的反應是一件很迷人的事。一部片在阿根廷可能很叫座，但是在英國則不然；另外一部在德國大紅，但是在澳洲卻死當；一部在日本很受歡迎的影片，在巴西可能乏人問津。這樣的觀察讓我將晚宴邀請卡維持在最低數量。不知為什麼《愛情魔咒》獲得西班牙人的廣大共鳴。

對我而言，我最令人失望的一部片是《好萊塢結局》（Hollywood Ending），我覺得影片本身是有趣的，但是賣得不好。前提是有趣的，我的執行也沒問題，女主角蒂雅‧李歐妮（Téa Leoni）非常出色，配角都很稱職，構想也充滿潛能。一個因心理因素導致失明的導演，因為不願失去執導一部東山再起的作品的機會，假裝他看得見，企圖蒙混過關。若是由卓別林或是巴斯特‧基頓來執導，這將是一部曠世傑作。即使是我執導，它還是很有趣——反正，我一直對大家這麼說。

拍這部片時，我把哈斯凱爾‧韋克斯勒（Haskell Wexler）炒魷魚。雖然我始終認為他是天才攝影師，但是我發現他很幼稚，像一個糾纏不清令人心煩的小孩，我很早就發現，如果我們在拍攝每個鏡頭的前後都必須來一場猶太法典的大辯論，那麼影片進度會落後好幾個月。我很抱歉炒他魷魚，因為我曾經很期待與這位有才華的人合作，但氣氛實在很不好。

所以呢，夥伴們，這麼多年後我竟然還在寫露易絲的故事。這部片的名字叫做《奇招盡出》（Anything Else），克莉絲汀娜‧瑞奇（Christina Ricci）飾演這位朦朧慾望的對象，非常令人嚮往。傑森‧畢格斯（Jason Biggs）飾演我年輕時的一種版本，演得非常迷人。而我則飾演一種誇張版的

大衛・潘尼區，曾經和我在塔米門特共處幾個夏天的一位作家。潘尼區對彼時在那裡工作的我影響很大。我們花時間一起思考生命、愛情、藝術、死亡；兩位敏感的詩人，如此脆弱無法承受這個憂鬱星球上盛行的狂飆與躁動。兩具失落的靈魂，苦苦尋覓生命的答案或哲學性的解方，多虧喜劇繆思塔莉亞讓我們找到分散心力的方法，遺憾的是，那些時刻真的是太短暫，無法讓我們不斷流血的心靈得到止血。（我開始少年維特上身了。）然而話說回來，兩個被誤導的討厭鬼，在混亂中爭先恐後地往前衝，一個已經在療養院穿約束衣一段時間了，另外一個可想而知也正在途中，幸虧粗線條的基因救了他。

我視生活為喜劇或悲劇全憑我的血糖指數，但是總覺得它毫無意義。我覺得自己是一個悲劇演員，被囚禁於一具脫口秀喜劇演員的軀殼。一個喑啞，不光彩的米爾頓，不過這除非你指的是米爾頓・伯利。

順帶一提，《奇招盡出》票房不怎麼樣，我邁向我的下一部電影《雙面瑪琳達》（*Melinda and Melinda*），希望從兩個層面來審視一個故事和一些角色，喜劇和悲劇。這部電影還可以，不是很出色，也不會太糟。也差不多在這個時候，我影片的贊助者全抽腿了，因為我的片沒有什麼利潤可言，而我卻還自以為是指揮大師托斯卡尼尼（Arturo Toscanini），對影片要求全然掌控。製片公司，甚至本來想和我工作的人也推辭了。他們說，我們不是銀行，我們要獲利。故事是什麼？你從中看到了什麼？至少聽聽我們的想法。不！我絕不考慮，我寧可不拍電影。製片公司的傢伙，那些生意頭腦，對創作一竅不通。這不是罪，我們這些拍電影的人幾乎什麼都不懂。這不是精準的科學，每一部片都是一個嶄新的經驗，有其獨特的問題。你運用你的大腦，運用你的經驗，就某個程

度來說，可以說是毫無意義的，最重要的是運用你的直覺。

不過藝術家至少充滿著不安全感，知道自己所知有限；然而大部分的有錢人其實什麼都不懂，也缺乏直覺，卻經常自以為很懂，甚至比藝術家還懂。他們任意破壞進行中的工作，莽莽撞撞，無所不用其極想要討好觀眾，其結果往往比讓藝術家自己去發揮還要糟糕十倍。讓他自己去闖，自負成敗，也許偶然一次純屬運氣，一個商業主管做出比藝術家更好的選擇，讓影片大賺特賺，這事後來會被大肆傳頌為英明睿智。但是這非常少見，多半的時候，影片被這些二「西裝革履」的人干預之後，就毀了。

我現在所談的是指一般商業電影，如果電影導演是個藝術家，如柏格曼或費里尼之流的大師，除了導演的靈魂之外，其他來源的任何輸入都是不可能的，甚至連「西裝革履」的高層都明白，知道要閃到一邊。浪得虛名如我，總是表現得好像自己與藝術家導演同一等級，儘管這是錯誤的類比，我永不妥協的要求為我贏得的尊敬，其實更適合於真正的大師。不論如何，我堅持如果你要投資我的電影，把現金放在牛皮紙袋裡，然後走開，我會帶著完成的影片出現，之後你可以以你認為合適的方式來發行。然而好萊塢漸漸改變，我的資歷儘管非常扎實，卻與時興暢銷大片的精神格格不入。因此，回到現實，我帶著設景紐約、漢普頓和棕櫚灘的劇本《愛情決勝點》(Match Point)，就是找不到願意把現金放在牛皮紙袋的投資者。

然後我接到從倫敦來的一通電話。某些笨傢伙說他們願意簽下我的下一部作品，如果我願意把場景改到倫敦的話。不像美國大亨，他們自稱不懂拍電影，也不以被視為銀行家為恥。很快地我就拿起紙和筆，把紐約改成倫敦，漢普頓變成科茨沃，汽車引擎蓋變成引擎罩，餐點也從大麥克換成

葡萄乾布丁。

我請凱特·溫斯蕾（Kate Winslet）擔綱女主角，與強納森·萊斯·梅爾（Jonathan Rhys Meyers）演對手戲。開拍前一個禮拜凱特打電話來說她沒辦法演出，因為離開小孩子太久，很疲勞，需要一些家庭空間。我了解她的優先順序，並希望以後有機會可以再與她合作，我們確實做到了。但是突然間我們必須十萬火急在最後一分鐘找到替代人選。有人向我提到這位年輕女孩史嘉蕾·喬韓森（Scarlett Johanssen）正好有空檔，我在泰利·茲維格夫（Terry Zwigoff）一部很棒的電影《幽靈世界》（Ghost World）中看過她出色的表現，就寄了一份劇本給她。在二十四小時之內，她加入我們的團隊。拍《愛情決勝點》時她才十九歲，但是各種條件具足：令人興奮的女演員，天生的電影明星，真正的智慧，機智風趣，而且每當你碰到她，你都必須努力克制你的費洛蒙。她不只是資質穎慧、天生麗質，她更是一部性感發電機。你覺得她隨時都想要牽起你的手，微笑著告訴你，如果你真的想要試試看，我可以安排。我在幾部電影中都聘請她，她的表現都非常精采，我真希望在我死去或老去之前能再與她合作，我流口水了，但不是因為她的緣故。

從最好的意義上來說，在倫敦拍電影好像電影學生在拍片一樣。每個人都自動前來幫忙。分發食物的傢伙幫忙搬椅子，沒有人會發動罷工。如果你需要多拍幾分鐘而沒有算加班時間，不會變成世界末日；不屬於工會的梳化女士可以很快地來演路人甲。還有天氣，那些如夢似幻的灰色天空，太適合攝影了！我不可能搞砸《愛情決勝點》，即使我故意要搞砸它。我在最後時刻需要找人取代凱特·溫斯蕾，我得到了誰？史嘉蕾！我需要雨天，下雨了！我需要太陽，陽光出來了！這一切就像是電影之神有意要補償我，因為先前祂們搞砸我太多次了。

我永遠不會忘記開拍前一天，我進錄音室錄一段強納森‧萊斯‧梅爾在電影一開場的畫外演說。我聽到他和我的助理莎拉‧阿倫圖奇（Sarah Allentuch）在讀稿，我問她，「這些話是我寫的嗎？」我的意思是他的愛爾蘭腔是如此優美，讓我感覺自己是個作家，不是隨隨便便的作家，我說的是狄倫‧湯瑪斯（Dylan Thomas）或詹姆斯‧喬艾斯。回到家，我試著以同樣渾厚宏亮的抒情音調來讀我的台詞，結果宋宜說我聽起來像是虛構人物艾默小獵人（Elmer Fudd）。我也因為這部片得以和艾蜜莉‧默提梅（Emily Mortimer）合作，她演出的角色若由其他人來演可能會很不起眼，但是她卻讓它整個鮮活起來。這真的非常神奇，在《愛情決勝點》中每個男女演員在每個微小角色中都發揮了貨真價實的貢獻。拍攝這部電影對我來說是一種樂趣，這也是我所拍的電影，唯一一部超越我的企圖心的作品。

因此我後來又分別在三個夏天回到倫敦拍片，與史嘉蕾‧喬韓森合作《遇上塔羅牌情人》（Scoop），與伊旺‧麥奎格（Ewan McGregor）和柯林‧法洛（Colin Farrell）合作《命運決勝點》（Cassandra's Dream），也是在那裡我第一次發覺莎莉‧霍金斯（Sally Hawkins）。我說發覺是因為，在一捲以另外一位我們正在考慮的女演員為重點的錄影帶中，她也在其中，而我唯一能思考的是，另外那位是誰？她真是太棒了。與振奮人心的休‧傑克曼（Hugh Jackman）和史嘉蕾一起合作《遇上塔羅牌情人》真的很有意思，她和我一起決定要讓她看起來愚蠢又不起眼。當你美麗到她那樣的程度，你不會害怕把自己打扮成一個戴眼鏡的傻瓜。我扮演英雄，但是真正的英雄是由伊恩‧麥克夏恩（Ian McShane）所飾演的新聞記者。我對新聞記者一直情有獨鍾。除了牛仔、爵士音樂家、聯邦調查局幹員、私家偵探、賭徒和魔術師之外，我還幻想成為一名記者，一位擅長打擊犯罪

憑空而來 　326

的記者，經由他不懈地挖掘，揭開了市政廳的腐敗黑幕，或者將無辜者從絞刑架上救回。要麼像這樣，要麼當個體育育作家，像我的偶像吉米·坎農那樣紀錄運動員的偉大詩篇。

唉！命運對我有不同的安排。不過我人生最美好的記憶之一是有一天晚上記者李歐納·里昂（Leonard Lyons）帶著我在百老匯巡禮。里昂是《紐約時報》的專欄作家，他不依賴通訊社的新聞稿，反而自己跑遍城市的夜生活，並且累積了數以百計城市名人的奇聞軼事。有一天晚上，他和太太在他們貝瑞斯福德的公寓請我吃晚飯，那時我是個剛要竄紅的喜劇演員。約莫晚上十點左右，他開始一天的工作，他和太太吻別，然後我們隱沒入曼哈頓的夜間街道。他帶我到薩迪餐廳（Sardi's Restaurant）、廣場橡木酒吧（Oak Room of the Plaza）、圖茨·紹爾餐廳、然後到華道夫大酒店和林迪大飯店，這期間他和一些作家、男女演員、製片聊天，並聽他們說話。這個夜晚，是一個在布魯克林J大道長大的孩子夢寐以求的夜晚。有許多夜晚當我躺在床上輾轉難眠，想像自己的死亡，或被汽車壓死，或遭蟒蛇吞噬，在難得歇息的片刻間，我充滿鄉愁地追想起那個與李歐納·里昂一起城市巡禮的夜晚。

那是已然消逝的年代，那時百老匯的劇院每晚八點四十分開演。開幕之夜的貴賓打著黑色領帶，金光閃閃的劇院來賓，坐滿音樂盒劇院（Music Box）、布羅赫斯特劇院（Broadhurst Theatre）、朗加克里劇院（Longacre Theatre）以及布斯劇院（Booth Theatre）。表演開始的時間非常文明，你可以先吃過晚餐，或是在十一點戲劇高潮過後，再去消夜俱樂部續攤。這是紐約中產階級大舉逃離，並把時代廣場交給觀光客之前的城市。那時胖胖的黃色計程車有著活動摺椅，還沒有可怕的行人徒步專區，也沒有氾濫的腳踏車。（如果你仔細閱讀逾越節的故事，關於十災的部分，在蝗災、蛙災

和瘡災之後，他們提到了自行車。）紐約現在是一個步行的城市。不過在那個時代，花兩百元你可以買一套新西裝和一張觀賞表演的貴賓席票券，當菲利普・羅斯的著作《波特諾伊的怨訴》（*Portnoy's Complaint*）被買下準備拍電影時，每個人都不可思議地問，那樣的書要怎麼拍成電影？有人很巧妙地回答，「用手持攝影機啊。」那是個非常謹小慎微的年代，但是李歐納・里昂忍不住把它登出來了，而我不會怪他。

第一位，而且是唯一的一位專欄作家敢登出這樣的笑話，不是只有座位的票券。附帶一提，李歐納・里昂是

在《命運決勝點》之後，我在倫敦休息了一段時間，才回來拍攝《命中注定，遇見愛》（*You Will Meet a Tall Dark Stranger*），這部片讓我有機會與喬許・布洛林（Josh Brolin）合作，我在許多片中看過他傑出的演技，還有傑瑪・瓊斯（Gemma Jones）和娜歐蜜・華茲（Naomi Watts）。娜歐蜜真的是一個很棒的演員，我之前沒見過她也沒和她說過話。她在我們拍攝中途需要她的時候出現，她一開始就必須拍她最艱難的一場戲，情緒必須非常激動。她進來，毫不緊張，毫不害怕，她大剌剌的自信自有其道理。快速地打招呼之後，我們握手，然後她直接打包了她的艱巨任務，迅速、完美。她呈現了百感交集的強烈情緒。然後「卡！」「可沖印！」她笑著離開去吃午餐。我必須說，娜歐蜜不只是一個傑出、美麗的電影明星，她還有著演藝圈中最性感的兩顆門牙。

在我前往倫敦拍攝第四部電影之前，我已經又完成了兩部片子。（我知道自己跳來跳去，但是請不要離開。）我在西班牙待了一個夏天拍攝《情遇巴塞隆納》（*Vicky Cristina Barcelona*），演員包括史嘉蕾、潘妮洛普・克魯茲（Penelope Cruz）、蕾貝卡・霍爾（Rebecca Hall）、派翠西亞・克拉克森（Patricia Clarkson）、克里斯・梅希納（Chris Messina）、凱文・鄧恩（Kevin Dunn），更別提哈維

爾‧巴登（Javier Bardem）了，電影圈中最優秀的演員之一。很可觀的陣容！除非精神崩潰，忽然產

生幻聽要我去奧爾良征服英軍，否則我一定不會太差。潘妮洛普除了是一位細緻複雜的演戲天才之

外，她還是地表最性感的人類之一；將她與史嘉蕾結合導致每個女人的情色指數都乘上三倍。實至

名歸，潘妮洛普為自己的努力贏得一座奧斯卡金像獎。我們希望電影歸類為限制級，但是電影分級

委員會只給我們輔導級，他們說這兩個女人之間的性愛處理得很有品味。這是我有生以來第一次被

指控因為好品味而壞了票房。

我和家人在巴塞隆納度過愉快的夏天，並且有幸得以不限次數地到加泰隆尼亞餐廳（Ca

L'Isidre）大快朵頤，光是這個經驗就讓我們覺得不虛此行。我們在奧維耶多拍了幾個場景，一個天

氣和倫敦很像的小鎮，很享受。我初次造訪奧維耶多時，收到通知獲頒阿斯圖里亞斯親王獎

（Prince of Asturias Award）。我婉拒了，首先，因為我對任何獎都沒有興趣；其次，雖然我不想侮

辱任何好心想要頒獎給我的人，我卻從來不接受一個「頒授與否是取決於我是否出席」這樣的獎

項。

幾年之後，金球獎要頒給我「終身成就獎」，但是意味著我必須出席受獎，我拒絕了。兩天之

後，他們說要頒獎給我，而我可以不用出席，那麼我可以接受。我從來不看任何頒獎典禮的表演，

如果我不須出席觀禮，而他們要頒獎給我，我當然不會粗魯地小題大作。黛安‧基頓幫我去領獎，

艾瑪‧史東很稱職地介紹了她，我沒有看節目，但是既然她們兩位的人生都毫無瑕疵，我相信她倆

在頒獎典禮中也會毫無瑕疵。所以，原本我已經拒絕了阿斯圖里亞斯親王獎，我沒有再聽到奧維耶

多，而我也已不想去，請別再煩我了，我正在看球賽。突然間我接到一通來自西班牙電影發行商驚慌

失措的電話，我不能拒絕。這是西班牙最高榮譽的獎項，歐洲的盛事，由親王和王后親自頒獎；這是他們的諾貝爾獎。現在我想一定是文書人員搞錯了，某位可憐的，沾滿墨水的倒楣鬼會因為陰錯陽差地把我的名字列在受獎人名單上而受到懲罰。

但是，事實不然，進一步查證結果並沒有搞錯。切到未來，我穿著無尾禮服，與這些傢伙光榮並列，他們是網路發明者，經濟學理論創造者；藝術方面則有丹尼爾·巴倫波因，這位古典音樂的巨擘，還有亞瑟·米勒。沒錯，我將要與《推銷員之死》（Death of a Salesman）的作者得到同樣的榮耀。這一定是搞錯了，這是什麼狀況？我的家人與皇后見面，還有西班牙親王，他們日後會來到我們紐約家中晚宴。我和這些人在幹嘛？這已經超出我的能力所及了，我們位於東九十二街的房子前面會有很多車子，秘密安全人員會檢查我們的地下室，我們的屋頂，我們的花園。畢竟親王——後來成為西班牙國王——將要蒞臨。但這些都是後來的事。

此時我在奧維耶多，亞瑟·米勒提議我們去吃午餐，只有我們兩人，如此我們可以好好聊他幾個鐘頭。突然之間，我和這位作家一起共進午餐，這位曾經被我供奉在布魯克林公寓中的神龕與田納西·威廉斯並列的作家。而且，老兄，好像命運的不公還不夠似的，我得到和他一樣的藝術成就獎。和亞瑟·米勒共進午餐是我童年時代，青年時期，甚至是一個星期以前以為只能於夢中想望的事情。我問了一百萬個問題，而我清晰記得他向我證實生命確實毫無意義。我告訴他我對死亡的感覺，我將它比喻為如果你習慣每天早晨在固定時間醒來，就說八點吧，而有一個特別的日子，你有一個七點鐘的約會，這使得你必須在六點鐘起床準備，以便準時抵達。所以一整個晚上我輾轉難眠，因為知道第二天要早起，而且鬧鐘會在六點鐘響起。這毀了我整晚的睡眠，如果我還能睡的

話。就是這樣，因為知道有一天鬧鐘會響起，我必須要去，我的人生被摧毀，被破壞了，這樣的想法扼殺了我內在的平靜，讓我存在的每一天都翻來覆去等待鬧鐘敲響。我向偉大的劇作家解釋我的想法，當我在繞來繞去地比喻時，他的思緒早已徘徊在他的泡芙上了。我想起多年前他曾經問我願不願意在他的電視電影《集中營血淚》（Playing for Time）中導演凡妮莎·蕾格烈芙，我和聯美公司的專屬合約不允許我這麼做，但是他很喜歡我的作品。我很幸運，我所崇拜的偶像似乎都滿喜歡我的作品：格魯喬、佩雷爾曼、英格瑪·柏格曼、田納西·威廉斯、米勒、卡山、楚浮、費里尼、賈西亞·馬奎斯（Gabriel García Márquez）、維斯拉娃·辛波絲卡（Wisława Szymborska）等，僅舉幾例。莫非這就是個笑話，把這些人都列入。嗯……就像奧維耶多人在市民廣場為我豎立了一座雕像。他們從來沒有問過我，告訴我，只是為榮耀我而為我立了一尊雕像。我覺得很像是《鐘樓怪人》裡面，他們舉行了一場蠢蛋的婚禮，藉由公開慶祝來捉弄某位可憐蟲，而且猜猜那一年的可憐蟲會是誰。

如果我聽起來戲謔嘲諷，悲觀又厭世的話，我接下來會與一位表演憤世嫉俗的大師，賴瑞·大衛（Larry David）合作。在《紐約遇到愛》（Whatever Works）的拍攝現場，我們談到一點關於脫口秀話題；我回想我在夜總會表演的那些年，我必須說今日的喜劇男女演員都把我遠遠拋在後面了。我僅有的批評是，首先，很多人都「無由來」地髒話連篇。請記得，我說的是「無由來」。我不在意說髒話，如果它們對營造喜劇效果有幫助的話。然而語言從六〇年代就已經解放，現在聽到演員們用老舊的所謂髒話來強化他們的素材是很令人尷尬的。顯然，諧星們相信這些髒話賦予他們一種新潮或銳利，驚世駭俗或自由奔放的感覺，然而事實上，他們可以將同樣的素材直白地表現，不必

那麼明顯費力地嘗試他們以為說髒話才可以帶來的效果。這樣經常會顯得太勉強，太粗暴。然後就產生了新的陳腔濫調的表演模式。我年輕的時候，所謂的陳腔濫調是喜劇演員出來說──晚安，女士先生們。他們大多數是男人，而且通常穿著無尾晚禮服。他們是一些油嘴滑舌，襯衫袖口外露的傢伙；他們表演買來的笑話，結束時可能唱一首歌，「這就是為什麼我說──當你微笑的時候……」

今日陳腔濫調的喜劇演員上場了，把麥克風從架子上拿下來，這樣他們可以在舞台上走來走去，尖吼他們的台詞，而且上帝保佑，他們走向舞台中間的一張椅子或桌子，上面擺著瓶裝水，讓喜劇演員可以時不時地喝口水。這些口乾舌燥的喜劇演員都是打哪裡來的？我從來不知道有任何獨白者因為脫水而昏倒的，演員們表演莎翁戲劇數個小時，從來沒有一個哈姆雷特或李爾王躲在布幔後偷喝波蘭礦泉水。但是在電視上你會看到有些諧星走來走去說，「你知道我最心煩什麼嗎？──你參加過那些他媽的加勒比海遊輪嗎？他們真是他媽的糟糕透頂！」現在無論如何他需要一些水，否則他脫水的殘骸就會像沙漠中的骷髏骨架呈現在舞台上。等待他滿足他乾枯扁桃腺的渴望時，我總是轉台到比較有說服力的，像是英威塔腕錶特賣頻道。

最近因為被迫參加美國電影學院頒獎給黛安·基頓的典禮，我必須做一場脫口秀。「你要來。」她說，「我會用錄影帶的方式向你道賀。」我請求。「不行，小鬼，你要來。你不只要來，你還要頒獎給我。」「不好意思，請把你衣櫃裡的晚禮服準備好。」因此，我去了，講了幾個笑話，得到回饋的笑聲；我了解到如果我再作脫口秀演員，我不會再犯下我初出道時所犯的錯誤，例如，穿插許多沒有價值的笑話，匆匆忙忙地下台，扭扭捏捏坐立難安。我

就是這麼一隻詭計多端的黃鼠狼。不過既然我早已經不做脫口秀了，我們還說這些有的沒的幹嘛？

由於幾部在國外拍攝的影片大為成功，許多國家開始打電話邀請我去他們的國家拍片，而且毫無條件地支持我。我非常高興能夠以這種方式工作，我的太太也很喜歡有這樣的機會和小孩一起居住在國外，真正吸收不同的文化。一切都很美好，只要地主城市是一個我在那裡拍片三、四個月時可以舒適生活的地方。倫敦很享受，巴塞隆納很夢幻。若有邀約來自，譬如說，提魯瓦南塔普拉姆（Thiruvananthapuram），我肯定會略過。當巴黎呼喚我，允諾全力配合讓我們輕鬆拍片，你可以想像我多麼火速地從後口袋取出合約簽下去。

這部電影就是《午夜‧巴黎》（Midnight in Paris），意味著四個月住在巴黎布里斯托酒店（Le Bristol Paris）的大套房裡，享盡可頌、松露等美食，還有那些街道和屋頂。我原本寫的是一個東方知識份子的角色，但是當我有機會聘請歐文‧威爾森（Owen Wilson）演出時，我將劇本改寫成適合他的角色。我也有機會和另外一位傑出的女演員瑪莉詠‧柯蒂亞（Marion Cotillard）合作，我不認為她喜歡這一段經驗，但是我很喜歡。她非常甜美，但是很顯然她從來沒有意識到自己有多棒。她是我合作過的演員中，唯一一位在現場哭泣而我卻從不知道原因的女演員。她的一切表現都超級優秀。也許我沒有和她講太多話，但是那也是因為我不需要對她多說什麼，她就都做得很到位。但是我不知道為什麼她就是不滿意自己。至於我，我在現場非常和善，一個甜蜜的傢伙，對她的才華敬畏有加，對她的演出從頭到尾讚賞不已。無論如何，和她合作就是一種榮幸，我夫復何求。

歐文也是非常出色，很榮幸導他的戲。他總是坐在那裡大口啜飲一種綠色帶鹹的混和飲料，我猜是為了延年益壽，但是如果必須一直喝那種翠綠色的膿腥液體，誰還想要長壽呢？我試圖延攬阿

333　第15章

德里安·布羅迪（Adrien Brody）來飾演年輕的薩爾瓦多·達利，這是全片的高潮之一，寇瑞·史托爾（Corey Stoll）所飾演的恩尼斯特·海明威也是一樣。然後是這位瑞秋·麥亞當斯（Rachel McAdams），一位能夠讓每句台詞都活靈活現的女演員，而且扮演歐文不太友善的未婚妻，從任何角度看都神采動人。為影片錦上添花者則非蕾雅·瑟杜（Léa Seydoux）莫屬，我從未聽過她，在電影拍攝中途，我們發現需要火速請一位演員來演出一個很小卻很關鍵的角色。我收到一捲錄影帶，裡面有無數個女演員可以挑選，其中有個時刻我想知道「她是誰？」蕾雅很有吸引力。她很明顯是個一流的演員，過去幾年，她以非常寬廣的戲路證明自己是一流演員的頭銜並非浪得虛名。我們很快就聘用了她，當我初次見到她，我一直盯著她看，不只是因為她美麗非凡，這一點她超過十級分，而是她的美非常特別，讓人無法招架。她迷人的個性照亮她的臉龐，彷如雷諾瓦和拉斐爾合作的產物。有時候我們深夜拍片，在冰寒的戶外站立數小時，她開始流鼻水，但是她依然是我所見過最美麗的女人之一。多年來我一直關注她的作品，也差一點請她演出另外一部片，但是她的法國腔太重，不適合飾演美國人。也許如果我運氣好，我的電影中有一個完全適合她的角色，譬如她可以飾演一個寂寞，渴望得到愛的家庭主婦，而我可以扮演她的私人健身教練。

我喜歡拍攝城市，拍攝喧囂繁忙的街頭生活。雨中，人們看起來如此鬱鬱寡歡。我可以用巴黎街景的蒙太奇搭配西德尼·貝契的爵士樂作為片頭，他的薩克斯風完美捕捉法國的精神。我很喜歡純粹以城市的蒙太奇搭配我喜歡的音樂。在巴黎工作！在巴黎生活！為什麼在《風流紳士》之後我沒有留下？那會是多麼不一樣的人生，我不會成為獨角喜劇演員，也不會遇到宋宜。為了愛宋宜付出極大的代價，一切都值得。漂亮、性感、聰明、風趣，一個完美的妻子——如果她記得幫我火化

的話。在巴黎進行拍攝《午夜·巴黎》的前置作業時，我們受邀與尼古拉·薩科吉（Nicolas Sarkozy）總統與總統夫人卡拉·布魯妮（Carla Bruni）見面。我們在愛麗舍宮吃早午餐，我好緊張，連「歡樂蜂鳴器」[26]都忘了帶。我們聊了好一會兒，最後，由於卡拉如此愉悅迷人，而且據我所知，她曾經從事表演事業，是一名歌手，所以我大膽問她是否願意到電影中小試身手？她看著丈夫，想知道他對於這個卑鄙平民的建議有什麼意見，他說沒什麼不好，所以她就同意了。從新聞報導你們會以為他太空船登陸了，整個歐洲的媒體都是頭版新聞。一到拍攝的時候，她就完全專業。準時抵達，上場演出，表現出色，讓在場所有人留下深刻印象。她熟記自己的台詞，表演得非常精采，而且可以快速轉換，隨興增減她的台詞。他們應該都非常好相處，就像媽媽可能會說的那樣。

很自然地，她的丈夫，薩科吉總統，有一天晚上來看我們拍攝；你可以想像我們的法國劇組有多麼興奮，全都拿出最好的表現，以免笨手笨腳地不小心掉了東西被送上斷頭台。電影非常成功，我醞釀這個想法很久了，早在我每次遇到快手拉札爾（Irving Paul Lazar），他總是告訴我卡萊·葛倫超想和我合作，問我是否有合適的角色。我原初的構想是，一部轎車在午夜時分停在當代的紐約，卡萊·葛倫說上車，我上了車，我們駛往一九二○年代充滿黑幫、歌舞女郎和劇場巨星的紐約，去參加一場派對。當巴黎發出邀約，在打字機上將薩頓廣場變成芳登廣場是很容易的事。

歐文·威爾森和卡萊·葛倫應該是一對超級二人組，有一次我真的邀請卡萊·葛倫來參與演

26 譯註：歡樂蜂鳴器（Joy Buzzer）是一種惡作劇裝置，戴在手掌中的圓盤，當佩戴者與人握手時，圓盤上的按鈕會釋放彈簧，從而產生振動，讓沒有心理準備的人感覺到電擊。

出，不過快手拉札爾說卡萊想和我合作當然是騙我的，而且當我問卡萊我們是不是可以把劇本寄給

他時，他說，「你開玩笑嗎？我已經退休了。」後來加森·卡寧告訴我，如果拉札爾告訴你這是千

真萬確，那就是假的。

我必須說我有理由相信我也許可以請到卡萊·葛倫來拍我的電影，因為他是我的鐵粉。我無意

自我吹噓，但是我必須告訴你實情，否則無法和你說這個故事。葛倫必須是個粉絲，否則故事無法

成立。因為早在這個劇本發想之前，卡萊·葛倫，這位卡萊·葛倫，來到紐約麥克酒館看我表演爵

士。他自己一個人，他獨自坐在一張相當靠近的桌子，他隨身帶著我所有的書，他請我幫他題字。

我在換場休息時，與他聊了一個鐘頭，他堅持要留下來聽我們第二場的表演。很自然地，我們也聊

到電影，他對我所拍的電影瞭若指掌。此時有一件非常有趣的事情：他坐在那裡好幾小時，室內客

人坐得滿滿，但是沒有任何一個人上前和他打招呼，前去問他，你是卡萊·葛倫嗎？並請他簽名。

那天晚上結束之後，我們道別，他給了我一個小小的擁抱。幾年後，當快手拉札爾告訴我他超想和

我合作時，你不能怪我信以為真。然而他退休了，像他這麼溫暖又討人喜歡，而且以節儉聞名，我

突然想到，說不定他請我在書上簽名是為了讓他可以在網上拍賣。

《愛上羅馬》（*To Rome with Love*）不是好的片名，原本片名叫做《尼祿亂彈》（*Nero*

*Fiddled*），不過羅馬的出資者是個老派保守的人，他請求我更改片名，至少為了羅馬。畢竟，貝魯

斯孔尼（Silvio Berlusconi）可能會誤會，起初我在美國保留原片名，但是這並非一個值得奮戰的戰

場。我不想仗勢欺人，義大利的贊助者都是大好人，如果我以小小的更改片名就可以讓他們脫離貝

魯斯孔尼的暗殺名單，我又為什麼要讓他們活在悲慘中？

所以呢，我再一次在羅馬與潘妮洛普‧克魯茲和茱蒂‧戴維斯合作。茱蒂和我還是不講話，只是現在是義大利文。和亞歷‧鮑德溫一起工作一直都是一種殊榮，還有愛倫‧佩吉（Ellen Page）和葛莉塔‧葛薇（Greta Gerwig），後者後來也自己導了一部很棒的電影。愛倫與葛莉塔後來都譴責我，並且表示很後悔和我合作，我後面會再談到，但是我還是很喜愛與她倆一起工作，認為她們非常優秀。電影有一半說義大利文的我，正在義大利指導義大利演員，影片將上字幕。我知道這將影響票房，因為美國觀眾不喜歡看上字幕的電影，但是這部片只有一半上字幕。第二，我有幸導演偉大的羅貝尼‧貝尼尼（Roberto Benigni），對他我再怎麼說都不夠。他不會說英語，我不會說義大利語，所以我絕對無法以我的指導來糟蹋他。如果你看了影片，你會知道我在讚美什麼。我印象非常深刻。順便一提，你不用懂那種語言，就可以辨識好的表演與壞的表演，一切都在氣氛、肢體語言、面部表情、說話語氣中。電影殺青時，我買了一本珍本書送給貝尼尼作為道別禮物，因為他很喜歡那些東西。我想那是《愛情神話》（Satyricon），我不確定，因為那是義大利文。

好了，現在我要告訴你一個秘密，一個顯而易見的秘密。我一直想成為田納西‧威廉斯。另外一位我年輕時崇拜的劇作家，亞瑟‧米勒，擅長社會議題，經常探索政治、倫理與道德選擇，儘管《推銷員之死》並不僅只於此，而且《吾子吾弟》（All My Sons）劇中有一些我很喜歡的詩。《臨橋望景》（A View from the Bridge）只有由李佛‧薛伯（Liev Schreiber）飾演男主角，並由史嘉蕾演出對手戲時，整齣戲才活起來；我看過四種不同的製作版本，包括原始版。電影版也相當扎實，他們找來瑪倫‧史塔普萊頓，並由我喜愛的導演薛尼‧盧梅執導。

但是談到田納西‧威廉斯，我們必須暫停一下，好讓我可以滔滔不絕胡言亂語一通。我從小就很崇拜田納西‧威廉斯。十八歲的時候，阿貝‧伯羅斯問我最想和誰一起討論我對寫作的興趣，我說，田納西‧威廉斯。他說，田納西‧威廉斯不是一個我們可以隨便跟他坐下來聊天的傢伙。我讀過他所有的劇本，所有的著作。在那個年紀我最得意的藏書是兩本帥氣的精裝本，《一隻手臂》（One Arm）和《硬糖：故事書》（Hard Candy: A Book of Stories）。我看過他的戲劇無數次。我有獨鍾的戲劇和演出版本，如我稍早胡謅過的，我認為電影《慾望街車》是完美的藝術，除了結尾的胡說八道之外，那是向 D‧H‧勞倫斯所稱的「白癡審查」妥協的結果。那是我所見過最完美的劇本、表演與導演的結合。我同意影評人李察‧席克爾所稱，那是完美無瑕的劇本；每個角色的塑造恰如其分，每個細微差別，每個本能，每句對白都是所知的宇宙中最佳的選擇。所有的表演都情感飽滿，費雯‧麗（Vivien Leigh）無與倫比，比我所認識的任何真實人物都更為真實更為生動。而馬龍‧白蘭度就是詩的化身。他是這麼一位演員，一出場就改變了表演的歷史。魔幻，陳設，紐奧良，法國區，陰雨潮濕的午後，撲克牌之夜。藝術天才，無所不能。

好吧！現在切回到我自己，一個只會講停車場笑話的笑料供應者，一個二流貨色莫名其妙地晉身電影導演，憑藉著辛勤工作和驚人的運氣，佔盡天時與地利。因此我獲得了許多成功經驗。那麼這意味著什麼，如果你渴望與艾斯奇勒斯（Aeschylus）、歐尼爾、史特林堡（August Strindberg）、田納西‧威廉斯並駕齊驅？我最早嘗試拍文藝片是受柏格曼影響，柏格曼是我的電影偶像。我一直渴望拍出像《第七封印》和《野草莓》（Wild Strawberries）這樣的電影。但是我卻跌跌撞撞地拍出了《傻瓜大鬧科學城》、《愛與死》、《安妮霍爾》。或許還算有趣，但卻不是我想抵達的地方。

《我心深處》還可以，算是不錯的嘗試，但不是一部賣座片，我還沒有準備好要進入全盛時期。我一次又一次徒勞無功地嘗試與我的自然天賦直接對立的創作。《情懷九月天》、《另一個女人》，每一次我坐在電視前觀賞特納經典電影頻道上播放的《慾望街車》時，我總是對自己說，嘿——這個我會做。於是我試著做，但是我失敗了；這就把我們帶到了《藍色茉莉》的加持，我盡我所能創造一個情境讓她盡情揮灑以產生戲劇張力。這個構想來自我的太太，而且是個很好的構想。但是它太過於仰賴田納西·威廉斯。其後，你們會在另外一部，我最好的電影《愛情摩天輪》（Wonder Wheel）中，再次看到這樣的情形，我還是未能擺脫南方的影響。

無論如何，《藍色茉莉》相當成功，凱特·布蘭琪得到奧斯卡最佳女主角獎。喔！凱特·溫斯蕾在《愛情摩天輪》中也一樣強大，但是受到第二波可怕的猥褻誣告的風暴所波及，此事我們後續再談。同時，我想我說夠了，我不是田納西·威廉斯，永遠不及他的皮毛，我相信你已經注意到了，我只想坦白向你招認，你並沒有看錯。

邊欄：有一晚，我在伊蓮餐廳準備結帳離開時，我被誰給攔住了？沒錯——田納西·威廉斯！他正和朋友一起吃飯，他喝了幾杯，在我要離開餐廳時把我叫住，告訴我，我是一個藝術家。我四下張望，看是否有一個真正的藝術家站在我後面？沒有，他說的是我。我懷疑他是否把我錯認為某人，品特？克里斯托？我滿臉通紅，語無倫次地咕噥了幾句如喪考妣的場面話，一邊退到門口一邊再三鞠躬，好像中國太監一樣。我把他的讚美歸因於喝了太多薄荷酒，認錯人，表演圈中的例行應酬話。幾年之後，有人幫他寫傳記，與他相處了好幾個月，記錄下他們談話的大量筆記，在威廉斯

過世之後，這位作家非常好意地特別將筆記中田納西·威廉斯對我的評語寄來給我。我太害羞，不好意思引用它們。據我所知，這些都是作者所杜撰來的惡作劇，不過就像相信自己的配偶是忠誠的一樣，我寧可不要太深究它。我把這些筆記收藏在家中。我就像劇作家莫斯·哈特對《千載難逢》（*Once in a Lifetime*）的評論一樣──讀完它，收起來，之後再也沒讀過。

正面來說，在柏格曼和威廉斯的影響下，我寫了許多女性角色，其中不乏一些符合節度的情色內容。事實上，就一個承受「我也是」運動狂熱份子的砲火所攻擊的傢伙來說，我對於異性的紀錄可一點也不差。

我的媒體代表萊斯利·達特（Leslee Dart）有一次提醒我，在我五十年的拍片生涯中，我曾經與數以百計的女星合作，提供了一百零六個主要角色，總共獲得了六十二項提名，沒有任何人曾經暗示我有任何不當行為。或者，包括所有的臨演和所有的替身。另外，因為我獨立於製片公司之外，我在幕後聘請了兩百三十位女性擔任重要劇組人員，更別說女性剪接師、製片了，而且每個人所得到的酬勞完全與電影中的男性相當。

附帶一提，萊斯利·達特是一位正值職業生涯高峰的媒體公關，她處理我的公關數十年。當她決定成為我的命運共同體時，其實不太知道她簽下了什麼，以為只是安排訪談，宣傳我的影片。她沒想到我會愛上一個小我三十五歲的女人，又正好是我的女朋友的女兒。從那件「好消息」在粉絲間炸開之後，她就必須全神戒備，她最近向朋友吐露有幸處理我的公關新聞，以及一些讓人折壽的事情。

無論如何，《藍色茉莉》開拍、殺青，我再度和亞歷·鮑德溫和莎莉·霍金斯合作，也與兩位

偉大的女演員凱特‧布蘭琪和凱特‧溫斯蕾中的第一位凱特合作。我的人生繼續向前邁進，宋宜依舊令人喜悅，我的孩子逐漸長大，每當我嘗試幫她們做作業時，我提醒她們，老爸可是曾經拿到代數九十八分的人，不過是把三次考試分數加起來。夏天來了，我帶著艾倫一家人到南法，第一次體驗了艾瑪‧史東的魔力。

簡而言之，艾瑪各種條件具足；她不僅美麗，而且美得很有意思，這使得她看起來很有趣，也使得她成為一個真正的電影巨星。再加上她不只能演，她的戲路還非常廣。她真的很有喜感，而且是很優秀的戲劇演員。她也是唯一一位在片場花很多時間交談的人，因為她特別的迷人，我們在一起總是笑聲連連，她教我如何傳簡訊，電影結束後，我們來來回回地頻繁通訊。我喜歡嘲弄她，她總是技高一籌。當人們問我有關拍電影的種種，我總是試圖說明，並不是為了金錢，不是為了讚美、聲名、得獎，這些全都是廢物或殘渣。我一再重申只有拍片本身才是重點；你創作，然後賦予你的創作生命，而且我每天早晨在南法醒來，迎接我，而且終日和我在一起工作的是像艾瑪‧史東這樣的人，這對你的新陳代謝有神奇效力。此外柯林‧佛斯（Colin Firth）是這麼一個彬彬有禮又才氣橫溢的人，還有艾琳‧阿特金斯（Eileen Atkins）、西蒙‧麥克伯尼（Simon McBurney），以及那個妙趣橫生的賈姬‧威佛（Jacki Weaver）。

這是我的另外一部關於魔術情節的電影。多年前一位深具洞察力的影評人寫了一本書談論我電影中反覆出現的魔術主題，她的論述已經得到歷史證明。對我而言，人類唯一的希望存在於魔法之中。我總是痛恨現實，但是它卻是你唯一能夠吃到好吃的雞翅膀的地方。因為在法國南部拍攝是如此陽光普照、崎嶇粗獷，我們在清早拍攝，然後終日等待，直到傍晚六點才又恢復拍攝。因此這部

片花費時間較長，耗資也較巨大，但是投資者完全不在意，只要我的藝術得以充分表現——如果你相信的話，我有一座橋可以賣給你。

我的下一部片是一部談論哲學的電影，《愛情失控點》，攝於羅德島，票房不怎麼好，不知[27]為什麼。這似乎是一個有趣的商業謀殺故事，而且艾瑪・史東發揮她嫵媚愉悅的本色，與光彩奪目的瓦昆・菲尼克斯（Joaquin Phoenix）飾演對手戲。瓦昆是一個很可愛的人，我們可以這麼說，他的個性與眾不同。他非常專業，非常討人喜歡，你只需搜尋過去這些年他所演過的電影，你就會知道他是一個多麼神奇的演員。我很驚訝票房這麼少。應該歸功於艾瑪的是，在最戲劇化的場景中，她與瓦昆的激情完全相互激盪對應。電影的一個好處是，有一大綑有形的賽璐路存在，讓錯過的人總是有機會可以看到。有朝一日它可能重新得到重視，成為過去被忽略或誤解的偉大作品。然而，理所當然，這樣的事情從來沒有在我身上發生過，我覺得我被誤解或忽略的電影始終不得翻身，只有一兩部成功之作被重新評估為過譽的作品。拍攝《愛情失控點》時有一項額外的樂趣，就是我得以在紐波特待一個夏天，可想而知這是一個令人愉快的地方。我的家人住在一間很大的出租房子，宋宜利用那間大廚房與當地的好食材，為工作人員煮了好幾頓晚餐。我吹毛求疵地說她的廚藝簡直是令人痛恨的罪刑，因為她確實可以做出幾道菜，這麼說好了，如果你喜歡一天三餐都吃義大利麵淋上一罐番茄醬的話，那麼她可以做你的廚師。正值夏天，天氣非常舒爽宜人，我可以理解為什麼所有世紀之交的富豪，都選擇紐波特來停泊他們的遊艇。

回想過去與艾瑪合作了兩部電影，還有我們頻繁的通訊，後來卻疏遠到幾乎成為零接觸，我懷疑是不是因為那個水煮蛋的事件，讓她開始對我冷淡？我們曾經聊天，不知為什麼話題談到了水煮

蛋，我告訴艾瑪，我通常這麼做：將一個普通的咖啡杯裝半滿米穀片，然後將兩個雞蛋用水煮約三分半鐘，從鍋中取出、敲碎，將蛋倒入盛放著米穀片的咖啡杯中，加入鹽巴攪拌，直到它變得有點濃又不太濃的混和物。接下來，用湯匙趁熱吃。艾瑪無法相信她的耳朵，覺得不可思議，我竟然認為這種混合物適合人類食用！從此以後，我們之間的關係迅速冷卻，不過基於禮貌，她很勉強地說她會試試看，我猜她從未試過。

最終我們之間的簡訊交換也停止了。幾年之後，我碰到一位我們共同認識的朋友，我想知道艾瑪是否曾經說過些什麼，這位朋友笑著說，「噢，可憐的孩子，你不知道就是水煮蛋的事情嗎，這是她生活中的一個禁忌。」可惜，我對她只有美好的回憶。

有一個週末在南法，宋宜和我與我們的朋友賴瑞·高古軒（Larry Gagosian）一起吃午餐。宋宜剛從學校畢業時曾經在賴瑞的畫廊工作。總之，我們在一起聊天，賴瑞恰好提到他不久前曾與羅曼·波蘭斯基談話，他正計劃翌年要到布拉格拍一部電影。賴瑞與羅曼是很好的朋友，而我認識他嗎？是的，我認識他，但是我已經四十年沒有見過他。上一次我們在一起的社交場合是他與莎朗·泰特（Sharon Tate），還有我、查理·約菲和維克·羅恩斯（Vic Lownes）一起去倫敦看穆罕默德·阿里對亨利·庫珀（Henry Cooper）的一場拳擊賽。賴瑞說，「我們今天要離開法國，但是幾個星期之後會回來，屆時我們何不約羅曼一起吃飯？」「好。」我這麼說，但是我相信，如同我同意過

---

27　譯註：這句話的由來起因於一個世紀前一位美國騙子喬治·帕克（George C. Parker），曾經多次成功「出售」布魯克林大橋而聞名。

的所有社交計畫一樣，這一天永遠不會到來。儘管我很喜歡這些人，但是在關鍵時刻我總是寧可待在家中。我們吃過甜點，互道再見。時間跳到三個禮拜後，高古軒回到鎮上打電話來，問宋宜和我是否願意到羅曼家晚宴小聚？宋宜一如往常渴望參加社交活動，已經開始構思如何搭配衣櫃裡的服裝。好吧！我想，我已經數十年沒有見過羅曼，他是個傑出的電影工作者，我們可以談電影，回憶六〇年代我們在倫敦的時光，有什麼不好呢？只是那一天到來了，我馬上對社交感到不自在，但是我強自忍耐。理所當然地，作為一個導演，我自覺不如羅曼，但這我有什麼辦法！如今我們的車正開往他位於昂蒂布岬角（Cap d'Antibes）的家。我不得不承認它真是叫人目瞪口呆——巨大、美麗、宏偉壯觀地矗立於俯瞰地中海的蓊鬱大地上。當傭人簇擁在我們的座車周圍時，宋宜對我說：

「《失嬰記》的票房營收到底有多強？」我向她保證，這樣的排場不可能僅靠單一部電影的票房成功，他一定很擅長長投資。宋宜幫我克服了「進門恐慌症」，一位非常美麗的女人前來迎接我們。

「嗨！」她說：「我是羅曼的太太。」我看過他們定情的那部電影——《天師捉妖》（The Fearless Vampire Killers），所以我記得她很漂亮。「羅曼馬上就下來，」她說，「來點香檳？」我試圖克服自己天生的笨拙，卻因矯枉過正而顯得咄咄逼人，開始一連串緊張的胡言亂語。「我認識羅曼這個名字。宋宜沒見過他，不知道他長什麼樣子，然而卻把手伸過去說：「幸會！」那一群人加入了我們，從訊號不良的助聽器、顫動的神經節和遺傳的愚蠢，我無法確定，但是我想我聽到了羅曼很久了。」我說。（其實我需要的是一支雪茄。）「真的？」這位性感的太太說。「是啊，我們在倫敦有一些珍貴的共同回憶，那是金錢買不到的。」我碎碎唸，像一隻蠢驢。後來其他幾個人加交談，話題轉移到遊艇和私人飛機。此時，我的女性家屬碰碰我壓低聲音告訴我，「那是羅曼‧波

蘭斯基，你對老友的態度很古怪。」「那不是羅曼・波蘭斯基。」我摀著嘴像賽馬場的包打聽一樣告訴她。「是啦，他就是！」她說，一邊給我一個專屬夫妻之間的偷掐，「我才不信，我認識羅曼五十年了。」「他太太剛才介紹他了。你沒聽到，因為你和貝多芬一樣耳朵聾了。」「那不是羅曼・波蘭斯基，」我向她保證，「別讓我尷尬！」她說。

此時，他們叫他羅曼。結果，原來他是羅曼・阿布拉莫維奇（Roman Abramovich），俄羅斯的寡頭企業家，億萬富翁，這說明了這棟天價的豪宅。天啊！他的園藝開銷就遠超過《失嬰記》的票房所得了。當高古軒出現時，我們把整個故事說給他聽，他似乎無法理解我們怎麼可能會搞錯。我向他解釋，我們那時談到羅曼・波蘭斯基，並說好賴瑞下次進城時和他一起吃晚飯，然後現在，你進城了，打電話來說，「我們要不要去羅曼家晚餐？」我怎麼會知道你說的是羅曼・阿布拉莫維奇？我對羅曼・阿布拉莫維奇一無所知。親愛的讀者，你會怎麼想呢？我保證，你和我想的一樣，不過說不定你會比較早發現，因為你不像我一樣重聽，但這是一個自然的錯誤。不論如何，這個故事像霍亂的傳播力一樣強，我是蔚藍海岸社交圈的土包子，更不用說我演藝圈所有的敵人全都大聲狂笑，他們的人數可不少。這是宋宜和我永遠都無法革新雪恥的尷尬事件，然而，這是我身上發生過最糟糕的事情嗎？不，最糟的是得了急性腸胃炎，或者必須坐著看完華格納歌劇《漂泊的荷蘭人》卻忘記帶著我的興奮劑。無論如何——繼續前進。

我一直想要拍一部發生在紐約三〇年代晚期的電影，《咖啡·愛情》（Café Society）這部片讓我得償夙願。本片由克莉絲汀·史都華（Kristin Stewart）、傑西·艾森柏格（Jesse Eisenberg）、史提夫·卡爾（Steve Carell）領銜主演。山托重建了一九三九年的曼哈頓與好萊塢，我終於有機會與另一位天才攝影師維托里歐·史特拉羅（Vittorio Storaro）合作。我真是幸運，從大衛·華許（David Walsh），然後戈登·威利斯、司文·尼克維斯特、趙非、維爾莫斯·齊格蒙德（Vilmos Zsigmond）、哈里斯·薩維德斯（Harris Savides）、卡洛·狄帕瑪、哈維爾·阿吉雷薩羅布（Javier Aguirresarobe）、萊米·阿德法拉辛（Remi Adefarasin），一直到維托里歐·史特拉羅，他們幫我豎立了良好口碑。如果你對電影攝影有所了解，這份名單就像我列出一九二七年洋基隊的陣容。我喜歡《咖啡·愛情》，我嘗試拍一部小說形式的電影，這部片本來的片名叫做《多夫曼小說》（Dorfman: The Novel）。為了某些原因，我們無法使用這個片名。

我的下一部電影也改名，原來的片名並不是《愛情摩天輪》，就在那時候厄運又開始了。拍攝《愛情摩天輪》時我又回到田納西·威廉斯的領域，也多虧演員和維托里歐還有山托，我拍得更好了。我成長在距離康尼島不遠的地方，對那個地方的黑幫和反社會、痛恨學校的小孩，有許多的自我投射。而且我們決定以詩意的色彩來呈現，維托里歐會在場景中途變換燈光的顏色以強化情感，

也讓影片的視覺呈現出特殊風格。儘管影片有許多原創的表現，我還是或多或少流露了紐奧良法國區的風味。這部片，尤其是凱特和維托里歐（其實我想的是所有演員），遭到非常不公平的對待，這點我現在要來說明。但是首先，你應該要知道它原來的片名是《康尼島白魚》（*Coney Island Whitefish*）。對於那些不熟悉原初在地名稱意義的人，它指的是入夜之後人行棧道下無所不在的性活動，被丟入大西洋中的保險套隨著海潮又漂流回到岸邊，它們就被稱為康尼島白魚。然而這一小段闡釋魚類學的場景被剪掉了，剪接師艾麗莎將片名改為《愛情摩天輪》，才化解了危機。

很不幸地，在這個節骨眼，我不得不再來談繁瑣的誣告事件，不是我的錯，看官！天曉得她的報復心會這麼強烈？這次的主要受害人是電影中才氣橫溢的演員和天才攝影師，我沒有包括我自己，因為我很享受拍片過程，而且得到豐厚的報酬，況且我已經習慣了八卦小報惡言誹謗的指控，並且不得不接受這個情況，即使再多的證據或常識也無法移動指針使其朝向真實的方向。整個情節發生了讓人意想不到的轉折，因為狄倫不再是七歲小女孩，而是三十多歲的成熟女人。提醒你，我已經被禁止和她見面，和她說話，和她通訊超過二十三年。打從她還不滿七歲的時候，她所聽到關於我的一切都是她母親米亞灌輸給她的。

此外，正如同摩西的慘痛陳述，米亞將她對宋宜和我的憤怒設定為家庭成員中每個人的生命核心，不斷滋養憤怒，不斷向狄倫強調我曾經虐待她。我總是希望狄倫長大後多少能夠了解她被母親利用，利用她的年幼脆弱來使她失去父親，深知這是對我最致命的報復。我一直希望狄倫會像她的哥哥摩西一樣設法和我聯絡，我確實認為她會記得我是多麼愛她，多麼寵溺她，我曾經多麼積極地

爭取探視她，或者只是和她說說話的權利，而她將會願意和我見面。至少她會願意討論曾經發生過的事情，並以正確的角度來看待事情。我覺得很清楚，遲早她至少會願意去檢視這件事。我希望，也許在她丈夫的支持，或者只是好奇之下，她可能會願意聽一聽另外一方的說法，然後花一點時間去了解是不是有一些道理。我想，如果能夠在她的丈夫或精神醫師——如果她有的話——的陪同下與狄倫對話，這會有什麼壞處嗎？只要檢視她母親所教導她的版本，與所有調查的結果交相比對，不就是處處矛盾？如今，我相信在拉斯維加斯的賭盤中能夠搞定這次會面的機率只有百萬分之一。不僅如此，故事總是這樣被行銷：狄倫有自由做她想做的事情，她是個成熟的女性，她選擇不要與父親見面，因為那是她難以承受的巨大創傷。

米亞甚至會說她真的有鼓勵狄倫與我見面，但是我們可以想像狄倫所得到的鼓勵與選擇的自由聽起來會是什麼樣子。摩西三十歲的時候告訴母親，他想與我聯絡，他付出了可怕的代價，他被逐出家門。「對我而言我哥哥已經死了。」狄倫說，讓人不禁想起米亞曾經瘋狂地在房子裡走來走去，拿著剪刀將牆上所掛的家族照片中的宋宜的頭全部剪掉，讓每一張照片看起來詭異得很超現實。幸好摩西挺身反抗霸凌，即使我是他的父親，而且他對我也有感情，但米亞仍然堅持他必須永遠迴避我。米亞清楚表示，與我的任何聯繫都是背叛。米亞的堅持，讓摩西一度產生要讓自己成為米亞所領養的小孩中另外一位自殺者的念頭，最後在他的治療師的建議下，他打電話給我重新取得聯繫。可想而知，他在母親眼中立刻成為空氣。而且理所當然，黑名單成為必要的家庭規約，因此「對我而言我哥哥已經死了」。這將讓你對這種如邪教般要求小孩服從的管教方式有所了解。總而言之，你可以想像我的悲傷，當狄倫不只不想見我，還寫了一封「公開信」指控我猥褻她；這「公

開」非常重要，因為訴諸群眾的背後策略不是要解決任何問題，而是要抹黑我，這就是她母親的目的。隨著「我也是」時代浪潮出現，這封信可以被偽裝成是在「大聲疾呼」，並且趁機搭乘這個合法運動浪潮的便車。然而提出虛假控告剝削了真正被虐待和被騷擾的女性，此一事實似乎無關緊要。

長久以來，一直有人鼓勵宋宜把她的故事說出來，但是她太忙於哺育家人，而且她不想沉溺於回應這位曾經說她智障，造謠說她被她摯愛的丈夫強暴，並謊稱她的生母是妓女的母親。宋宜最終於打破沉默了，我們即將看到。邊欄：儘管米亞極盡所能假裝對於所謂強暴未成年女孩的事件感到憤怒，她卻飛到倫敦去幫羅曼·波蘭斯基作證，他已經承認自己與未成年女孩發生性行為，並為此坐牢服刑。（一個真正的受害者，這個女人目前已經成年，而且原諒了羅曼，但是她看到了米亞的真面目。當米亞在推特上為她曾經代表波蘭斯基出庭作證向她道歉時，這位女士寫道，「我不需要她的道歉，也不想要。我覺得有人想要利用我來報復她對伍迪·艾倫的血海深仇。」）羅南·法羅總是公開鼓勵女性「勇敢說出來」，但是當宋宜說出自己的故事時，他卻很不高興。他鼓勵女性說出事實，但必須是他母親的版本的事實。

不論如何，狄倫出現在電視上哭泣，對媒體與大眾造成很大的震撼。請記住，摩西所寫的，他曾經形容米亞如何一次又一次地讓他演練如何撒謊。也請記住，曾經擔任鄉村別墅管家的茱蒂·荷莉斯特曾經問狄倫為什麼哭泣，狄倫說，「因為媽咪要我撒謊。」同樣讓我感到震驚的是，似乎沒有人在乎當時所作的詳細調查報告，結論是清清楚楚的狄倫並未受到猥褻。基於某些理由，這個事實一直以來成為大家不願意面對的真相。我覺得很有趣的是這麼多人選擇忽略事實，而且幾乎是熱

切地，寧可相信猥褻的主張，為什麼把我打成一個猥褻兒童的人是如此重要？鑒於我生活的單純，以及控訴的完全不合邏輯，難道不是應該有更多人感到懷疑嗎？

故事中有一個全新的，很有創意的神來之筆，是從前花費無數個月對狄倫所做的無數次訪談的調查報告中從來不曾出現過的；那就是，狄倫突然宣稱當她在閣樓中盯著電動火車一圈一圈轉的時候，我猥褻了她。彷彿我要她盯著玩具火車繞圈圈是一種催眠術一樣。摩西寫道，「閣樓中沒有玩具火車模組。事實上，小孩子沒有辦法在那邊玩，即使我們想要也沒辦法。那是一個粗糙的僅能爬行的空間，陡峭的山形屋頂下，很多裸露的釘子，木質地板，一坨坨的玻璃纖維隔熱材料，滿是捕鼠器、糞便和刺鼻的樟腦丸，屯塞著裝滿二手舊衣服的行李箱以及我母親的舊衣櫃。在這樣的空間裡會有一組運作良好的電動玩具火車繞著閣樓轉圈，這樣的想法實在是非常荒謬。」顯然這個情節轉折是後來添加的，企圖賦予這個捏造的故事一點特殊性，期待這樣一個細節可以讓它更具說服力。

就在狄倫滿七歲前的幾個禮拜，她很可能會受到物質賄賂，一個新娃娃，或者是她最愛的彩虹小馬，來慫恿她加入一個醜陋的誹謗計畫。如果不是米亞編造的故事超過了正常人可以相信的極限，我早就放棄了。我的意思是，說我提供狄倫一個機會到巴黎旅行，並演出一個角色。天啊！幾個星期前她還只是六歲小孩，她怎麼會知道或在乎巴黎？沒錯，到巴黎以及在巴黎演出對米亞而言可能是甜美的誘因，但是這個可憐的被利用的小女孩肯定對歐洲或者對追求電影事業沒有那麼熱中。

當狄倫在複誦她的被虐待或看著火車轉圈的故事時，請千萬不要有片刻的誤解，以為我是在控

訴她蓄意撒謊。如同我曾和幾位醫生談過這個可怕的故事，我相信她真的相信那些她被指示並反覆灌輸這麼多年的事情。她和弟弟薩奇是無辜的小孩，尤其狄倫更是脆弱無助。如同之前一位檢察官所說，對她做這些事是真正的罪大惡極。當我和不同的心理醫生談到狄倫已經結婚生小孩，她是否有可能沒有受到這些灌輸的傷害？他們都說這一定會造成巨大傷害。

與此同時，狄倫在電視現身不只讓媒體更加相信，也讓男演員、女演員在沒有真正了解我是否侵犯她時，就挺身支持她並譴責我，說他們很後悔拍我的片，並宣稱以後絕對不再與我合作。有些人甚至寧可把他們的片酬捐給一些慈善機構，也不願意接受這份骯髒的薪水。這行為似乎並不像它所呈現的那麼英勇，因為我們只付得起工會規定的最低薪資，我猜，如果我們支付一般電影的片酬，通常不低，演員們或許還是會義正詞嚴地宣稱他們不再與我合作，但是很可能會把捐出薪水這部分略過不提。事實上，這些男女演員們從來沒有檢視過案件的細節。（若有，他們不可能有這樣確定的結論。）但是他們卻以頑固的信念公開發表意見，有人甚至說他們現在的政策是「永遠相信女人」。我希望有思考能力的人千萬不要接受這種頭腦簡單的想法。我的意思是，不然去問問斯科茨伯勒男孩。[28]

一些善意的公民，充滿道德感所激起的憤怒，非常樂於對他們一無所知的議題表達他們高尚的立場。所有這些衛道之士都知道，我可能是一個可以與亞佛烈·德雷福斯[29]相提並論的受害者，也可能是一個連環殺手，他們不知道其中的差別。（甚至米亞的律師都公開表示，她不確定猥褻是真的發生還是狄倫的幻想。）然而這仍然無法阻止演員們爭先恐後地表現他們的勇氣。上帝為證，他們反對猥褻兒童，而且他們不怕表態，何況是在物理學中有了「女人永遠是對的」這項科學新發

現。

這裡要思考一個有趣的點是，經過這一切，法羅部隊非但不設法幫忙那些遭到她獄中的哥哥所犯下性侵罪行的受害者，而是忙著打電話逼迫男女演員將我列入必須予以公開羞辱的黑名單。我必須說，我很訝異，在我的行業中有多少人像多明諾骨牌一樣接二連三地屈服了？也許這是出於個人的信念，或是出於恐懼，或是為了把握機會，對一個政治正確的議題表達出一個安全、沒有風險的立場，並沐浴於當下的榮耀之中。我曾經演出關於麥卡錫時代的電影《出頭人》，我很清楚作家麗蓮·海爾曼（Lillian Hellman）所指的「邪惡年代」——許多被嚇破膽的男男女女，或是機會主義者集體犯下惡行。我提出這點是因為許多演員和演藝界人士紛紛告訴我，還有我的不同朋友也私下和我說，他們對我所遭受到的明顯不公，以及令人作嘔的報導感到多麼震驚，他們非常堅定地支持我，但是當被問到為何不挺身而出公開為我說話時，他們都承認害怕事業上受到反挫。我覺得非常諷刺，因為這和女性多年來不敢挺身而出反抗她們的騷擾者的理由完全一樣：她們的事業會遭殃。對某些人來說整個事件的細節很模糊，也不是那麼有趣，而且演藝圈人士有自己的生活與問題，但是一聽說拒絕與我合作已經變成一種潮流之後——好像每個人一夕之間都跟著時尚吃起有益健康的

28 譯註：斯科茨伯勒男孩（Scottsboro Boys）是九名非裔美國青少年，一九三一年他們在阿拉巴馬州（Alabama）被指控強姦兩名白人婦女。這一案件涉及種族主義和公平審判權，日後被援引為美國法律體系中誤判的例子。

29 譯註：亞佛烈·德雷福斯（Alfred Dreyfus）是一位法國軍官，一八九四年被控向德國人出售軍事機密，歷時十二年，經歷了多次審判——是歷史上最惡名昭彰的誤判之一。

羽衣甘藍了。

與此同時，媒體將我與許多被控告、定罪，承認性犯罪或多次騷擾多位女性的男性混為一談，完全不顧對我的控訴已經多次被認為是子虛烏有的事實。不只我的演員同事杯葛我，亞馬遜停止我的合約不願再與我合作，學校停止開設研究我的電影課程，一部關於卡萊爾大飯店的紀錄片將我刪掉，美國公共電視的系列詩歌節目也將我剔除。我剛完成的電影《雨天‧紐約》（*A Rainy Day in New York*）在美國被擱置沒有發行，然而謝天謝地，其餘的世界還沒有那麼瘋狂。當我退一步想，我必須說看到這麼多人手忙腳亂地幫助一個卑鄙的女人遂行她的復仇計畫，是一件很有趣的事情。

太迷人了，如我所說，這將是一個諷刺劇的好構想。

不像麥卡錫時代被黑名單擊毀的可憐人物，我不是那麼脆弱。首先，我沒有餓死的危機，作為一個作家，我可以獨力創造我的作品。經過這一切，我必須承認，因為我本來就是喜歡耽溺於浪漫白日夢的人，也經常演出這樣的角色，如今我在現實生活中成為一個無辜被誣告的戲劇主角。如此險惡的困境引起我對電影主角的幻想，我視自己為一具受害的靈魂，一定會在最終的結局得到勝利。當然，不像好萊塢電影，沒有詹姆斯‧史都華（James Stewart）或者亨利‧方達（Henry Fonda）會突然出現為我的案件撥亂反正。但是現實生活中，還是有人站出來，無畏地採取了有原則的立場。

亞歷‧鮑德溫是少數有勇氣挺身而出，勇敢、清楚地說出支持我的人之一。哈維爾‧巴登也直言不諱地說出，他對他所稱的「一場公開的私刑」感到憤怒。布蕾克‧萊芙莉（Blake Lively）冒著被社群媒體霸凌的危險為我辯護，史嘉蕾‧喬韓森也毫不隱諱地捍衛我，她對不公不義的事情一向

非常勇於發聲。在電視節目中，喬伊・貝赫爾（Joy Behar）支持史嘉蕾，非常堅定地支持我。華利・蕭恩是很早了解狀況的一位，並在事件招致外界撻伐之時就很勇敢、熱情地寫文章聲援我。儘管擔心來自社群媒體的砲火，但沒有任何人因為支持我而受罰，我生命中的女人全部都站在我這邊，我的第一任妻子賀琳，基頓毫無疑問，露易絲，史黛西。你必須明白，她們近身了解我，並與我一起生活多年，對於我是否有能力或有興趣虐待幼兒應該會看出一些端倪。我必須說我對《紐約時報》的反應感到失望。我猜是因為我在成長過程中一直很喜歡這份報紙，每天早晨都期盼一邊吃早餐一邊讀它，而且為他們理性的人道勇氣感到驕傲。

無論如何，《紐約時報》非常反對我，很顯然相信我曾經虐待我的女兒。當愚蠢的演員們跳出來無厘頭地宣稱他們後悔和我一起工作，這是一回事；但是《紐約時報》，我以為是由一群嚴肅的男人和女人所組成，過去在我關心的議題上總是站在對的一邊，當然讓我很驚訝。而且，他們一次又一次地刊登文章暗示或假設我曾經做了一件壞事，一再地寫我曾經被指控猥褻我的女兒，有時還補充說我始終否認，並且從未被提起。但是他們從來沒有提起的，雖然他們知道，那就是我曾經被兩個獨立的專業調查單位，徹底地調查過，而且完全澄清了這項指控。所以只有指控本身被留在新聞上，彷彿我的清白問題從來沒有解決，事實上卻是早已確定了。我指的是，這是什麼意思——他否認？黑幫大老艾爾・卡邦（Al Capone）也否認，所有紐倫堡大審的被告都否認。如果我有做的話，我也會否認。但是，就如同我所說的，他們知道非常負責任的調查報告已經裁決猥褻不曾發生。幾年前《紐約時報》曾經讓我寫過一篇回應文章，但是在那之後刊登了無數篇的攻擊文章，而且近期還拒絕刊登專欄作家布雷特・史蒂芬斯（Bret Stephens）所寫一篇對我有利的文章，他們沒有

興趣接受任何聲援我的文章。但回到這個問題：為什麼在媒體界和我的同業中有這麼多人如此樂意，如此堅決地要傷害我？我想到的只有，這麼多年來我一定是惹惱了許多人卻不自知，他們在宣洩他們積壓的憤怒或不快。否則為什麼不肯相信我，對一個違背常識，高度可疑的指控表示懷疑？我無法理解我是如何招致這些惡意，不過狗就是看不到自己的尾巴。

在我離開「有原則的立場」這個主題之前，容我對鮑勃‧韋德（Bob Weide）再特別說幾句。雖然亞歷‧鮑德溫和哈維爾‧巴登看起來像英雄，也在電影中扮演英雄角色，但韋德就像一部老戰爭電影中近視眼的捷克愛國者，他被納粹拖走，遭槍殺時口中仍滔滔不絕地唸著民主終將勝利。現實生活中，他是電視劇《人生如戲》（Curb Your Enthusiasm）的製作人與導演，我第一次與他見面是為了他正在製作的格魯喬紀錄片，他簡短地訪問了我。此後我再也沒有見過他或和他說過話，直到幾年後他幫美國公共電視網的《美國大師》系列紀錄片拍攝我的專題。不知出於何種原因，韋德很快就洞悉陷我於窘境的欺瞞與醜惡，並從一開始就不計個人得失，很勇敢地發聲，結果美國公共電視網紀錄片的播出也很成功。他對於這個議題的撰寫得到很多支持，然而也招致一些怪異人士的粗鄙辱罵甚至死亡威脅，但是外頭本來就是有這種人。為了拍攝紀錄片，韋德很仔細地研究我的一生並深入檢視整個案件，他讀遍所有的記錄文件，並為我所受到的不公感到憤怒。

他寫下整個情況，以冷靜、可資查證的資料數據來暴露當時正在進行的騙局。然而因為他不是左拉，很少人聽他的，他被媒體拒絕，無法回應一些卑鄙抹黑的文章。最後只能張貼在自己的部落格上；他繼續堅持，除了知道自己所追求的是正義之外，完全沒有任何回報。因為我們並不是密友或社交朋友，所以這並不是為了朋友情義相挺。但是，導正錯誤的滿足讓他著迷。這是良好的公民

行為，出於良知，出於基本的情理，對比那些乒乒乓乓的暴民，他們似乎非常樂意且迫不及待地相信一則謊言。如果有朝一日真相的被了解了，請注意我沒有用「廣為周知」，因為它已經廣為周知好多年了，韋德至少會有一種個人的成就感，即在一個汙穢的議題上他曾經站在正確的一邊，不像許多他企圖說服卻徒勞無功的人，他們毫無疑問會在各種創造性的合理化中被淹沒。如果真有天堂的話，我相信韋德會有一席之地——在非吸菸區。

在書寫這整個事件時，我試圖盡可能地記載，好讓事實不是只有從我的片面觀點，而是從調查委員檔案登錄的文字，摩西親眼目擊的經驗，加上宋宜的親身經歷為其佐證；我逐字引述了耶魯和紐約的調查報告，加上上訴法官記錄下的法院指定監督員的證詞。分別有兩位曾在米亞家工作過的女士證實了駭人聽聞的事情，並意外目擊許多第一手實況，她們的證詞也佐證了摩西的說法。不過即使都沒有這些，我認為其實人們只需訴諸一般常理就可了解。但是我不抱任何幻想有人會因此改變想法。我相信即使狄倫和米亞放棄指控，並說這一切都只是一個大的惡作劇，還是有許多人會執著於我曾經虐待狄倫這個想法。人們相信那些對他們來說是重要和必須相信的事情，而且每個人各有自己的理由，有時連他們自己都不清楚。因此，我之所以寫下這個案件，它具體化了艾倫·德蕭維茨書中所稱的「指控即定罪」，完全是因為這個案件在我的生命中扮演一個非常戲劇化的部分。

希望可以給予那些為此議題據理發聲的高尚人士一些信心。他們的選擇是對的。

而我又是如何承受這一切？為什麼遭受攻擊時我很少發言，也沒有顯得太過沮喪？好吧！當你思考到漫無目的的宇宙中無可救藥的混亂，那麼一個小小的誣告陰謀又算得了什麼呢？第二點，身為一個厭世主義者有其救贖之道，就是——人類永遠不會讓你失望。

最後，看待一件事情時，當你是以一個無辜者的角度，而不是一個有罪之人必須遭遇的經歷，會有截然不同的觀點。你會期盼近距離的檢視與調查，而不會害怕它，因為你沒有什麼要隱瞞的。就像坐在撲克牌遊戲中手裡握著同花大順，你等不及要所有人都下注、都攤牌，而不是迴避它。萬一我永遠沒有機會出牌呢？我八十四歲，我的人生幾乎過一半了。在我的年紀，我已經賺夠了。不相信有什麼來世，不管以後人們記得我是電影導演，或是戀童癖者，或者什麼都不記得，我看不出有什麼實際的差別。我唯一的請求是把我的骨灰撒在靠近藥房的地方。

一個瘋狂的問題：被誣告成為犯罪有任何幽默可言嗎？性犯罪呢？有一則有趣的邊欄，這是和路易斯・C・K（Louis C. K.）一起練的肖話。路易斯是一個非常好的人，我們曾經在《藍色茉莉》中有過短暫的合作，我一直想拍一部喜劇電影，由我們兩個人一起演。只要有對的劇本，我覺得我們倆相互嘲弄會很有趣，他同意。我們倆絞盡腦汁希望想出一個點子，我花了很多時間但沒有滿意的結果，他也試了，然而也沒有想出可以用的東西。過了幾年他聯絡我，說他寫了一個劇本希望我可以參與，裡面有一個很棒的角色希望我來演。我讀了，非常震驚。並不是故事不好——這是一個好的故事——但是我得飾演一個偶像級導演，他曾經猥褻，或是被指控猥褻一名孩童，而且這位導演和他自己的女兒有不倫關係。

我說：「路易斯，我不能演這個角色。」「為什麼？」他問，「因為我一直在和這個誣告奮戰，人們經常繪聲繪影，這樣做會正好落入那些粗鄙好事者的圈套。」「這對你有好處。」他告訴

我。他到底在想什麼？「這會有助於提升你的形象。」我很喜歡路易斯，而且我知道他有意要幫助我，但是他難道是嗑藥了嗎？我祝他好運，然後拒絕了。我不會要求他不要拍，這會讓我感到痛苦，因為這傢伙花了好幾個月寫的劇本，而且他有機會可以導演，而且我又算哪根蔥可以因為個人的不悅就去破壞別人的計畫？可想而知，電影開幕前媒體試映會後，所有的焦點幾乎都在我與狄倫身上，它被四面八方當作攻擊我的材料。然後，命運注定，路易斯有了自己真正的性騷擾問題，他的電影被取消上映。他遭受猛烈抨擊並窮於應付，真是令人難以置信，這是歐·亨利才寫得出的大逆轉情節，若不是歐·亨利，當然就是蒙提·派森劇團（Monty Python）了。

儘管這一切抹黑和可怕的宣傳，作為一個賤民還是有一些實際上的好處。其中之一，你不會被邀請去坐在講台上，推薦一本書，搶救鯨魚，對畢業生演講——並不是說一個憲法知識僅限於第二十一修正案的傢伙是啟發學生的好選擇，希拉蕊·柯林頓甚至不願接受宋宜和我捐款給她的總統競選，我們不得不好奇如果多了五千四百元可以運用，是不是可以幫助她在賓州、密西根州、俄亥俄州勝選。

偉大的劇作家莫斯·哈特在他那本的迷人的自傳《第一幕》（Act One）中寫道，劇作家在第一幕所遭遇的問題與最後一幕不同。第一幕問題通常比較好解決，最後一幕的問題，結尾、總結和高潮是男人與前青春期的區別。就這麼的，拉拉雜雜地寫了一堆瑣事勾勒出我的人生，我發現我遭遇到了最後一幕的問題。我的黃金歲月。冬天的蟑螂。

一如往常，我繼續工作，我拍了一部電影叫做《雨天·紐約》。我一直想要拍攝雨中的曼哈頓，讓整個故事都發生在一個下雨天。我不知道我和雨是怎麼了；如果我早上醒來打開百葉窗看到

下雨，或是雨霧濛濛的陰天，或者至少烏雲密布，我的心情就會很好。若是看到陽光普照，我就心情低落。紐約市在雨中，在多雲的天空下是如此美麗。不知道為什麼，有人認為這是我內心狀態的實物對照，我的靈魂烏雲密布。

所以呢，我聘請了艾兒‧芬妮（Elle Fanning）、席琳娜‧戈梅茲（Selena Gomez）、提摩西‧夏勒梅（Timothée Chalamet）、李佛‧薛伯（Live Schreiber）、迪耶哥‧路那（Diego Luna）、裘德‧洛（Jude Law），還有優秀的雪莉‧瓊斯（Cherry Jones）等，來拍攝這部浪漫得不可思議的故事。

這是關於某個週末，兩位大學四年級生在紐約的浪漫愛情故事。

理所當然，既然電影叫做《雨天‧紐約》，我們需要灰色天空和下雨，但是幾乎每天都陽光普照，電影中所有的雨都是我們自己的水塔和水箱提供的。這一切協調調度的重責大任全都落在海倫‧羅斌（Helen Robin）身上，她讓整部電影得以付諸實現，從預算、剪接、音樂、拷貝、分級。她甚至幫我打劇工會，讓每個人吃飽，還要親自處理後製的大小事務：招募團隊，協商場地，討好本，而且一做做了四十年。這真的是一個一天二十四小時，一年三百六十五天的工作，從早到晚，就是危機與煩惱，沒有其他。但是若是沒有煩惱，她就沒有憂慮，沒有憂慮她就失去生活的樂趣。在她之前，鮑勃‧格林哈特擔任這項工作很多年，他也做得非常好。我記得他總是充滿焦慮，對預算、對進度落後，還有對重拍。若不是因為焦慮，他根本不會做有氧運動。

《雨天‧紐約》的三位主要演員都非常棒，和他們一起工作非常愉快。提摩西後來公開表示後悔與我合作，並將片酬捐給慈善機構，不過他寫信給我妹妹說，他必須這麼做，因為他正準備以《以你的名字呼喚我》（Call Me by Your Name）一片角逐奧斯卡，他的經紀人認為他譴責我得獎機會

比較大，所以他就做了。不論如何，我不後悔與他合作，我不會退還我的任何錢。席琳娜非常可愛，她的任務非常艱難，然而她完成得非常漂亮。艾兒就像基頓一樣是個傑出的天才演員，當記者對她施壓，試圖要她說出她後悔和我拍片時，她說事情發生的時候她甚至還沒出生，所以她不予置評。很誠實的回答，更多人應該說出她真的不知道所有的事情，所以我必須保留我的判斷。但願每個人都可以說：「這指控已經被徹底調查過，而且被發現是假的。」儘管有人告訴我喬伊‧貝赫爾確實在電視上這麼說。我應該要提一下我所知道的其他一些人，他們曾經公開為我辯護，雷‧李歐塔（Ray Liotta）、凱瑟琳‧丹妮芙（Catherine Deneuve）、夏綠蒂‧蘭普琳（Charlotte Rampling）、裘德‧洛、伊莎貝‧雨蓓（Isabelle Huppert）、佩德羅‧阿莫多瓦（Pedro Almodóvar）、亞倫‧艾達。我確信還有更多我不知道的人，至少我希望。但是，非常感謝大家，因為他們非常善意地為我發聲，而我可以向他們保證，做這件事絕對不會讓他們日後感到尷尬。

到目前為止，除非有一些美國代理商願意在國內發行，否則美國觀眾看不到《雨天‧紐約》。看到自己的影片在世界各地放映，除了美國之外，這是一件很滑稽的事情。讓我們這樣來看：如果我拍的片很爛，觀眾不可能會受騙上當，把辛苦賺來的錢花在一個蠢蛋身上；從另一方面來看，若我的電影是他們喜歡的，他們卻沒有機會看到。不論何者，他們都會活下去。不可否認這件事在我腦中產生一種詩意的幻想，一個藝術家的作品無法在自己的國家呈現，因為不公不義的理由，他被迫只能擁有國外觀眾，這讓我想起亨利‧米勒（Henry Miller）、D‧H‧勞倫斯、詹姆斯‧喬艾斯。我看到自己昂揚不屈地與他們比肩而立。就在這個節骨眼，我的老婆把我搖醒說，你打鼾了。

幸運的是，其餘的世界還能維持理智，它在世界各地上映，而且很成功。

361　第16章

《雨天‧紐約》之後，我著手下一部電影，但是發現非常難找演員。男女演員接二連三地拒絕與我合作。有些人真的認為我就是一個性侵者。（我還是無法理解為什麼他們會這麼堅信不疑。）

很明顯地，有一些演員自認為拒絕在我電影中演出的機會是一件高貴的事情。如果我真的有罪，他們的姿態是真的很有意義，但因為我不是，他們的做法只是迫害無辜，並將狄倫被植入的記憶予以強化確認，不知不覺中他們成為米亞的幫兇。然而有一些演員私下向我保證，他們曾經仔細地追蹤這個案子，並了解我遭到很不公平的對待，他們斥責這是一件血腥的誹謗罪，並將之與希臘悲劇米迪亞（Medea）、馬克馬汀（McMartin）幼兒園性侵誣告案、薩科和萬澤蒂（Nicola Sacco and Bartolomeo Vanzetti）誤判冤死案相提並論，只差沒提及莫斯科公審。然而，儘管他們認為我所遭遇的對待極不公平，他們卻不能和我一起工作，因為強烈的社會反彈會導致他們必須到勞動部失業辦公室排隊。有些人告訴我，「這是我等了一輩子的電話，如今我卻不能接受這份工作。」我同情他們，因為他們真的相信會有被列入黑名單的危險。事實上，那些挺身而出的人可以告訴他們，沒有任何風險。私底下，我想像會有更多同儕支持，不是什麼聲勢浩大的遊行，也許是幾輛汽車被燒毀。畢竟，我是創作社群中信譽良好的成員，並且相信我的遭遇會激怒我的工會兄弟們和藝術家朋友。一場由數百名獨立公民小心籌劃的支持未能實現，因為當天的天氣太適合海灘嬉戲。當茱麗葉‧泰勒對我提到華利‧蕭恩這個名字時，宛如天籟響起。我一直很喜歡作為演員的華利，覺得他很真、很風趣、辛辣，帶著知識份子的氣質，正好適合演出我籌劃在西班牙開拍的電影的男主角。

即使在最理想的環境下，要拍製一部像樣的電影都會遭遇數不盡的地雷，尤其當遇到額外的障

礙時，目標更是會變得遙不可及。除了我一貫的小預算之外，如同我所形容的，很少演員願意把運氣投注在一個霉運當頭的人身上。很幸運地華利不是這樣的人。我還是在西班牙拍片，西班牙的稅法要求我必須使用相當比例的歐盟演員，他們其中有許多人非常優秀，但是很少人的英語好到像林迪大飯店那傢伙一樣可以表演脫口秀。然後我又深陷於和亞馬遜集團的法律訴訟中，加上媒體不斷報導我，彷彿我真的犯下了什麼滔天大罪一樣。引述向來理性與冷靜的《紐約時報》的報導，我是一個「怪獸」。卡夫卡正在某個地方微笑。無論如何，馬鞍上被放了這麼多鐵桿，比賽還能公平地進行嗎？意思是，一個被誹謗，心煩意亂的導演，又不是像柏格曼這麼厲害，又被這麼多人圍剿，可能拍出一部令人滿意的電影嗎？突然間，製作電影的挑戰變得更加刺激了。所以我在西班牙拍攝的《里夫金的電影節》（*Rifkin's Festival*）結果將會如何？天曉得？但是我確實知道，拍片很愉快。我當然不是很高興聽到華利說我的台詞。我想，這件事情的教訓是，有人可以在壓力下茁壯成長。我當然不是這樣的人，如果電影最後拍得不錯，那將是個奇蹟。

如今在世界各國放映的我的「黃金盛年」的作品，是否獨獨無法在我的母國放映？我可是一個誠實、正直，並合理節稅的公民。天曉得？誰在乎？我不會，觀眾更不會了，反正有足夠的好電影可以娛樂他們。

夏天來了，我和我的爵士樂團到歐洲各處對可愛的樂迷演奏，每一場都爆滿。不要問我為什麼，因為我沒有答案。這是紐奧良的音樂，這麼多年來，我沒有什麼進步，但是依然有數以千計的樂迷一晚又一晚地來聽我們演奏，我們幾乎無法下台。如果過去有人告訴我，我會站在八千名粉絲之前演奏〈麝鼠漫步〉（Muskrat Ramble），我會懷疑他們的精神是否正常。然後我繼續前往米

蘭，我在那裡導了一齣歌劇，或者我應該說，我重演了我為洛杉磯歌劇院成功製作的普契尼的作品。同樣地，當我在伏拉特布希兩條下水道打高彈力球時，若有人告訴我，有一天我會在斯卡拉大劇院演出普契尼並向觀眾謝幕，我會把他和說我會演奏《鼴鼠漫步》的人放入同一家精神病院。隔天我前往聖塞巴斯安（San Sebastian），在那裡待上數個月拍電影，在那個迷你天堂和華利、吉娜·葛森（Gina Gershon）、伊蓮娜·安娜雅（Elena Anaya）、路易·卡瑞（Louis Garrel）一起工作到勞動節。我的兩個女兒都在片中工作，宋宜每天四處遠足觀光，在平均氣溫華氏七十二度的夏天。同時《雨天·紐約》在全歐洲和南美洲的放映都相當成功，很快就會在遠東地區上映，刺激了美國國內對這部電影的需求，就像福特推出埃德塞爾（Edsel）汽車時一樣。宋宜、孩子和我一起飛回令人愉快的巴黎布里斯托酒店，壓馬路、逛林蔭大道，就像歌舞片中的美國人一樣，事實上是我的愛人們去逛街，我留在旅館處理《雨天·紐約》的宣傳。

所以，關於這本書我還有什麼可以說的？這本書對大眾讀者來說就像阿曼達·麥克基特里克·羅斯（Amanda McKittrick Ros）的巨作《艾琳·艾德斯利》（Irene Iddesleigh）或斯托克（Bram Stoker）的《白蛇傳說》（The Lair of the White Worm）一樣是生活中不可或缺的書。我很後悔必須花這麼多篇幅陳訴這樁誣告案，但是整個情況對作家而言是很有利的，因為它給原本規律無聊的生活增添了迷人的戲劇元素。對於一個每天生活的高潮就是在上東區散步的人來說，聾人聽聞的小報醜聞肯定會讓腎上腺素飆升。我很同意佛朗辛·杜普萊西克斯·格雷（Francine du Plessix Gray）在多年前訪問我之後寫道：「伍迪·艾倫沒有什麼了不起的故事。」

對我而言，校對此書最令人享受的部分是我的浪漫冒險，以及書寫那些令我深深著迷的傑出女

人。我已經涵蓋了我職業生涯中所有有趣的事情，這些事情進展得太順利了，無法產生許多光彩奪目的傳聞軼事，我沒有涉及我拍片時的一些技術層面的細節，因為我覺得那些很無趣，而且現在我對於燈光與攝影的了解沒有比剛入行時多到哪裡去，因為我從來就沒有足夠的好奇心來學習。我只知道在拍東西之前要把鏡頭蓋子從相機取下來，我的專業技術能力就到此為止。當我導片時，我知道我要什麼，或者更重要的，我知道我不要什麼。

對於電影科系的學生，我沒有什麼有價值的東西可以提供。我的拍片習慣很懶散，沒有紀律，就是一個被當掉、退學的電影主修者的技術。至於寫作，如果你有興趣的話，我起床吃過早餐之後，習慣手寫在擱置於床上的黃色筆記本上。我整天工作，通常一個星期中至少每天花一部分時間工作。這並不是因為我是工作狂，而是工作讓我無須面對世界，這是我最不喜歡的場域之一。我打開抽雁搜尋記錄著我整年所累積的構想的紙條，如果這些點子在我思考過後都不合適，那麼我就強迫自己想一個故事來寫，即使要花上幾個禮拜的時間。這是整個過程中最痛苦的部分，因為意味著我會日復一日一個人坐在房間裡，或在房中踱來踱去，努力集中注意力，不能被性與死亡的思想分神。終於，一個靈感來了，或者更可能的是我整理出可行的前提了，因為意識到最好要振作起來，因為我就要時來運轉了。

我喜歡寫作甚於拍攝，因為拍攝是很辛苦的體力工作，在酷熱或嚴寒的天候中，在很不恰當的時間，而且需要對我很不熟悉的主題做一百萬次的決定。突然間，我必須對攝影機的角度、速度、女人的時尚、髮型，還有房子的家具，以及汽車、音樂、色彩等做決定。更不用說，電影一開拍之後，錢就一直在燒，大約一天要燒掉十萬到十五萬，所以如果你的進度落後一個禮拜，你就是損失

掉五十萬美元。最後，影片終於殺青了，這些日夜一起工作，非常密集地相處了好幾個月的野伴，立刻各奔前程，讓人覺得悲傷和空虛；大家信誓旦旦地表示無盡的愛與再度合作的渴望。我通常以握手向演員道別，而不是比較浮誇的親吻臉頰，或者矯揉造作的雙頰吻。到了第二天早上，所有的情感和親密全都消散蒸發，有人已經開始在講別人的壞話。

我喜歡和剪接師坐在一起把影片接起來，而我最喜歡的是把唱片從唱片庫中挑選出來，把他們放進影片中，讓音樂把影片變得比原來好看很多。我喜歡拍電影，但是如果我從此沒有再拍任何一部，我也不在乎。我很喜歡寫劇本，如果沒有人要製作我的劇本，我會很高興寫書，如果沒有人要出版，我會很高興為自己而寫，我有自信如果這本書寫得好，總有一天它會被人發現並且閱讀，如果寫得不好，那麼最好不要有人看到。在我離開之後，我的作品會如何看待，和我完全無關。我死之後，我猜不會有什麼事讓我緊張，甚至是隔壁鄰居所製造的惱人的吹樹葉的噪音。對我而言最有趣的事情就是在「做」本身，我的報酬優渥，而且和才氣縱橫的魅力男人，與才華橫溢的美麗女人一起工作。我很幸運擁有幽默感，否則我可能會淪落為從事怪異工作的人，像是孝女白琴或馬戲團的怪咖。我認為自己的主要身分是作家，這是一種福分，身為作家你不需要仰賴受聘才有工作，而是可以自己選擇時間，生產自己的作品。有時候我會想要再度站上舞台表演獨角喜劇，不過後來這個想法消失了。

與此同時，我過著我的中產階級生活，練習吹我的喇叭。（或者如同我母親說的，「他坐在他的臥室吹笛子，讓我頭好痛。」）我進入人生的新頁，寵愛宋宜，我給孩子們幾張二十元鈔票好讓他們可以去看電影，這些電影大不如我從前花二十分錢看的影片。我要如何為我的人生下結論？幸

運！我犯過許多愚蠢的錯誤，因為幸運而獲救；我最後悔的事？不外乎有人給我幾百萬元拍電影，而且我可以完全掌控藝術層面，但是我卻沒有拍出好電影。如果我可以把我的天賦與其他人交換，不論活人或死人，那會是誰？無可匹敵——巴德‧鮑威爾，雖然佛雷‧亞斯坦也相距不遠。有史以來我最欣賞的人？《原野奇俠》（Shane）中的男主角，不過這是虛構人物。有任何女性嗎？我欽佩的人太多了，從最標準的愛蓮娜‧羅斯福（Eleanor Roosevelt）和哈莉特‧塔布曼（Harriet Tubman）到梅‧蕙絲特（Mae West）和我的表姊麗塔。我最後要說，宋宜。不是因為我不這麼做，她會讓我跪算盤，而是因為她在五歲的時候就在殘酷的馬路上為生活奮鬥，儘管險阻重重，她還是開創了自己的人生。我最嫉妒的東西？寫作《慾望街車》。我最不嫉妒的東西？在草地上嬉戲。如果我的人生可以重來，我會做什麼不一樣的事情嗎？我不會買電視上那傢伙推銷的神奇蔬菜切片機。你真的對歷史地位沒有半點興趣嗎？關於這點，我先前曾被引述過，我會這麼說：與其活在大眾的心中或思想中，我寧可活在我自己的公寓裡。

國家圖書館出版品預行編目(CIP)資料

憑空而來：伍迪・艾倫回憶錄/伍迪.艾倫(Woody Allen)作；陳麗貴譯. -- 初版. -- [新北市]：黑體文化出版：遠足文化事業股份有限公司發行, 2022.06
　　面；　公分. --(灰盒子；3)
譯自：Apropos of nothing.
ISBN 978-626-95866-8-4(平裝)
1.CST: 艾倫(Allen, Woody) 2.CST: 電影導演 3.CST: 傳記 4.CST: 美國

987.09952　　　　　　　　　　　　　　　　　　　　111007035

特別聲明：有關本書中的言論內容，不代表本公司／出版集團的立場及意見，由作者自行承擔文責。

黑體文化　　　　　　　讀者回函

灰盒子 3

**憑空而來：伍迪・艾倫回憶錄**
Apropos of Nothing

作者・伍迪・艾倫（Woody Allen）｜譯者・陳麗貴｜責任編輯・黃嘉儀｜封面設計・徐睿紳｜出版・黑體文化｜總編輯・龍傑娣｜社長・郭重興｜發行人兼出版總監・曾大福｜發行・遠足文化事業股份有限公司｜電話：02-2218-1417｜傳真・02-2218-8057｜客服專線・0800-221-029｜客服信箱・service@bookrep.com.tw｜官方網站・http://www.bookrep.com.tw｜法律顧問・華洋國際專利商標事務所・蘇文生律師｜印刷・崎威彩藝有限公司｜初版・2022年 6 月｜定價・500元｜ISBN・978-626-95866-8-4